Visual Communication Design
视觉传达设计
（第 2 版）

刘文庆　编著

清华大学出版社
北　京

内 容 简 介

本书讲述视觉传达设计的基础知识、基本技法和基本技能,基本涵盖视觉传达设计的知识范畴。全书共分10章,内容包括视觉传达概述、创意思维、图形设计、文字设计、招贴设计、标志设计、吉祥物设计、视觉识别系统设计、版式设计、UI设计中的视觉传达的原理、视觉传达的心理以及视觉传达设计的应用。叙述由简到繁,由易到难,内容图文并茂。

本书可作为高等院校设计专业及美术专业必修课教材,也可供其他艺术设计专业教学和相关工作人员作为参考书,还可作为视觉传达设计爱好者的自学用书。

本书封面贴有清华大学出版社防伪标签,无标签者不得销售。
版权所有,侵权必究。举报: 010-62782989,beiqinquan@tup.tsinghua.edu.cn。

图书在版编目(CIP)数据

视觉传达设计/刘文庆编著. —2版. —北京:清华大学出版社,2019(2024.3重印)
ISBN 978-7-302-53124-1

Ⅰ.①视… Ⅱ.①刘… Ⅲ.①视觉设计—高等学校—教材 Ⅳ.①J062

中国版本图书馆CIP数据核字(2019)第100687号

责任编辑:刘向威
封面设计:刘文庆
责任校对:胡伟民
责任印制:沈 露

出版发行:清华大学出版社
网　　址:https://www.tup.com.cn,https://www.wqxuetang.com
地　　址:北京清华大学学研大厦A座　　邮　编:100084
社 总 机:010-83470000　　邮　购:010-62786544
投稿与读者服务:010-62776969,c-service@tup.tsinghua.edu.cn
质量反馈:010-62772015,zhiliang@tup.tsinghua.edu.cn
课件下载:https://www.tup.com.cn,010-83470236

印 装 者:三河市龙大印装有限公司
经　　销:全国新华书店
开　　本:185mm×260mm　　印 张:21.75　　字 数:543千字
版　　次:2012年8月第1版 2019年9月第2版　　印 次:2024年3月第5次印刷
印　　数:8501~10000
定　　价:89.00元

产品编号:069563-01

FOREWORD

 我与文庆相识二十多年。这些年来我们几乎无话不谈，从专业见解到生活琐事；从艺术理论到设计实践。我认为文庆着实是一个生活中积极上进，专业上恪守日益精进的人，是一个不可多得的艺术设计专业的从业者。

 当下，视觉传达设计类的书，国内也曾有多种出版，文庆这本书有很多独特的见解，涵盖内容多，参考价值高，通俗易懂。

 设计与人类的生活和行为是息息相关的，特别是对于文庆先生研究极深的视觉传达这些"所见即所得"的专业领域。设计的精进更是源于对生活的捕捉和热爱，也在于对表面现象收集后对事物本质的探讨。因平时工作繁忙，我们只能通过电子邮件或利用出差的机会研讨生活和艺术设计之间的关系，以及如何才能让更多人在未来的生活中有所受益。所以，我认为本书的出版，既是作者对先前思考和探究的总结，也是一个职业生涯的节点，更是为未来专业教育发展所提供的储备。编撰之前我们探讨了很多理念，这在书中得到了体现，相信文庆先生的作品会给读者一个全新的视角。

 "立身以立学为先，立学以读书为本"送给文庆先生及广大读者，让我们一起保持激情，持续学习，脚踏实地，共同进步。

<div style="text-align:right">
创意中国设计联盟执行主席

高级工艺美术师，硕士生导师，教授 张震甫

2019 年 2 月
</div>

前 言
PREFACE

当今,视觉传达设计领域已经发展成了一个全面的、多元化的设计体系,它包含影像、动画、交互、虚拟现实等方向,成为社会生活与设计艺术发展的重要组成部分,越来越多的设计师、研究者加入视觉传达设计的行列中来。视觉传达角度的实践研究对传播学、广告学、经济学、生理学、社会学等都产生了影响,现代社会的视觉传达与应用已经对人类社会的发展产生了不可估量的作用。

随着科技的进步,视觉传达的领域日益扩大,并与其他领域相交叉,是当今设计领域中涉及面最广、变化最快的一个学科领域;随着时代的发展,视觉传达设计的性质已经从一个应用形式的美术转化成为现代设计形式的视觉信息的传达。也就是说,视觉传达设计正从一个纯艺术学科走向艺术与科学的综合学科,也成为当今设计领域中历史最长、影响最大、涉及面广、变化最快的一个学科领域。

视觉传达设计(Visual Communication Design)是以某种目的为先导,通过可视的艺术形式传达一些特定的信息到被传达对象,并且对被传达对象产生影响的过程;它是用形象与色彩将某种意义的内容表达出来的造型活动。

从视觉传达设计的发展进程来看,它是兴起于19世纪中叶欧美的印刷美术设计(Graphic Design,又译为"平面设计""图形设计"等)的扩展与延伸。

本书循序渐进、由浅入深地提供一个清晰的知识构架:第一章为绪论;第二章介绍视觉设计中的创意思维;第三章介绍视觉设计中的图形设计;第四章介绍视觉设计中的文字设计;第五章介绍视觉设计中的招贴设计;第六章介绍视觉设计中的标志设计;第七章介绍视觉设计中的吉祥物设计;第八章介绍视觉设计中的视觉识别系统设计;第九章介绍视觉设计中的版式设计;第十章介绍视觉设计中的UI设计。

本书旨在通过用视觉传达设计理论知识体系和架构,让读者能够充分、全面、深入地进行理论与实践的系统研究,并对实践教学具有很好的指导作用。视觉传达设计广泛应用于很多学科领域;书中以大量典型生动的实例,比较全面而又翔实地讲述了与视觉传达设计相关的问题,同时广泛讨论了各种形象的设计,各种设计的形式和法则,以及如何运用等问题。通过对本书的学习,有助于培养学生视觉语言表达能力,深化学生的审美诉求能力,提高学生的实践能力,对其文化与传播等方面的学习具有很好的促进作用。本书结构合理,条理清晰,内容丰富新颖,是一本值得学习研究的著作。

本书凝聚了作者多年的教学实践经验和理论研究感悟,既可作为高等艺术设计院校及艺术设计专业的教材,也可供其他艺术设计学科教学和从事相关工作的人员作为参考用书,还可作为视觉传达设计爱好者的自学书籍。本书能够帮助读者对视觉传达设计树立前瞻性和整体性的全面认识。

由于编者水平有限,书中缺点在所难免,恳请广大读者提出宝贵意见。

最后感谢带我走进艺术教育行业的导师和与我共同学习成长的朋友,带给我设计的思想和设计教育的互动实践;本书在论述的过程中引用了一些来自国内外设计同行的相关论点和作品,由于时间仓促,未能与所有的作者取得联系,在此表示真诚的歉意与衷心的感谢;感谢拿书在手的读者,可以使我的努力真正实现传播或交流的意义。因为"我们都在努力奔跑,我们都是追梦人。"

<div style="text-align:right">

作　者

2019 年 2 月

</div>

目录 CONTENTS

第一章 绪论 1
- 第一节 视觉传达设计的概念及特征 2
- 第二节 视觉传达设计的相关概念及特点 4
- 第三节 视觉传达设计的历程与发展 7
- 第四节 视觉传达设计的分类 10
- 第五节 视觉传达设计的价值 23

第二章 创意思维 24
- 第一节 人类思维的基本形式 25
- 第二节 创意思维培养 30
- 第三节 创意思维训练的九种方法 34

第三章 图形设计 44
- 第一节 图形设计的释义 45
- 第二节 图形创意思维的方法 55
- 第三节 图形设计创意的表现手法 58
- 第四节 图形在具体设计类别中的运用 77

第四章 文字设计 82
- 第一节 文字的发展历史 82
- 第二节 字体结构的特点 93
- 第三节 字体设计创意 97
- 第四节 字体设计在具体设计类别中的运用 107

第五章 招贴设计 120
- 第一节 招贴的功能及其分类 122
- 第二节 招贴的发展历史和风格流派 129
- 第三节 招贴的构成要素 157
- 第四节 招贴的艺术表现、创意方法和表现形式 165

第六章　标志设计 …… 169

- 第一节　标志设计概述 …… 170
- 第二节　标志设计的构成表现 …… 182
- 第三节　标志设计的形式 …… 190
- 第四节　标志中的标准色彩 …… 193
- 第五节　传统图案与标志 …… 201
- 第六节　标志的精致化制作 …… 203

第七章　吉祥物设计 …… 209

- 第一节　传统吉祥物 …… 209
- 第二节　吉祥物设计流程 …… 217
- 第三节　历届夏季奥运会吉祥物 …… 223
- 第四节　历届冬奥会吉祥物 …… 227
- 第五节　历届残奥会吉祥物 …… 231
- 第六节　历届世博会吉祥物 …… 233
- 第七节　历届世界杯吉祥物 …… 236
- 第八节　历届亚运会吉祥物 …… 240

第八章　视觉识别系统设计 …… 244

- 第一节　CIS 概述 …… 244
- 第二节　VI 设计 …… 248
- 第三节　VI 的制作 …… 255
- 第四节　VI 手册的编排 …… 260
- 第五节　设计手册结构体系 …… 261
- 附：视觉基本元素系统 …… 262

第九章　版式设计 …… 268

- 第一节　版式设计概述 …… 272
- 第二节　版式设计的元素编排 …… 290
- 第三节　版式设计的视觉流程以及网格设计 …… 301
- 第四节　影响版式设计的因素 …… 312

第十章　UI 设计 …… 320

- 第一节　UI 设计相关知识 …… 320
- 第二节　UI 设计的发展历史 …… 323
- 第三节　UI 设计的工作流程及界面布局 …… 332

参考文献 …… 337

第一章

绪　论

21世纪是信息发达的时代，视觉传达凭借视觉符号系统，通过人类的视知觉器官眼睛来传达信文，以表现物体一定的性质。传达（Communication）活动有可能随时随地在我们周边发生。传达，意为"沟通""给予"，它是一种以抽象的广义信息为被传达对象的授受行为。

视觉传达属于非言语传达（Nonverbal Communication）的一种，适合于主观性的情绪表现与传达，其表现的方法有以肢体来表现或传达的，如姿势动作；有以图画语言（Pictorial Language）表现的，如记号、图画等；有以物体语言（Object Language）表现的，如服装、广告等。其中，图画语言运用得十分广泛，在我们的文化、生活、技术中扮演重要的角色，如标志、绘画文字、图表等。

视觉传达方式有着语言或文字不可比拟的优势性。另外，它很少受到地域民族等文化差异的限制，受众人群广泛，具有显著的传达效率。

很多人都认为视觉传达设计就是"平面设计""图形设计"，这样的认识有一定的局限性。虽然视觉传达设计最早起源于"平面设计"或称"印刷美术设计"（商业美术设计），但随着现代设计的范围逐步扩大，数字技术已经渗透到视觉传达设计的各个领域，多媒体技术手段对艺术与设计的影响和参与程度也越来越深。

2012年以前，艺术类专业目录中并没有视觉传达设计，人们看到更多的是艺术设计；而科技发展日新月异，设计表现的内容已无法涵盖一些新的信息传达媒体，视觉传达设计应运而生。

2012年，新版艺术类专业目录将部分专业进行了调整，艺术设计专业被细分为视觉传达设计、环境设计、产品设计等专业。视觉传达设计在国外兴起较早，国内一些院校也是很早就设立了这个专业。这个专业名称更加科学、严谨，蕴含着未来设计的趋向。

20世纪以来，数字化媒体的出现使社会环境发生了质的变化，静态的媒体时代已经不能完全满足新世纪的需求。

视觉传达设计也渐渐超越了其原先的范畴，超出过往狭隘的平面设计概念，逐渐走向越来越广阔的领域，发展到了基于视觉并结合所有感官以传达设计理念的新时代。

清华大学美术学院教授何洁认为，20世纪以来，数字化媒体的出现使社会环境发生了质的变化，静态的媒体时代已经不能完全满足新世纪的需求。网络技术、数码艺术设计、数

字电影电视、多媒体广告短片等相继出现。人们企盼视觉传达设计在新精神、新艺术、新工具、新空间、新媒体空前发展的情形下,能够展现出神奇的风貌,满足各方面的需求(见图1-0-1)。

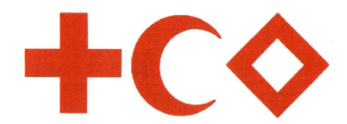

图1-0-1 国际红十字的"红十字"和"红新月"以及"红水晶"标志

国际红十字会的3个标志:国际红十字会批准采用"红十字"和"红新月"标志之外的新增标志"红水晶"。这个新的标志被认为不具有任何民族、宗教或者文化的内涵,为以色列这样60年以来一直未能加入国际红十字会的国家入会铺平了道路。

红十字会与红新月会国际联合会(International Federation of Red Cross and Red Crescent Societies)是独立的非政府人道主义团体。它是各国红十字会和红新月会的国际性联合组织,总部设在日内瓦;是一个遍布全球的志愿救援组织,目的为推动"国际红十字与红新月运动";是全世界组织最庞大,也是最具影响力的类似组织。除了许多国家立法保障其特殊位阶外,战争时红十字会也常与政府、军队紧密合作。红十字会与红新月会国际联合会及红十字国际委员会都是联合国的观察员。

红十字会的"红十字"(包括红新月及红水晶,为简便起见,下文简称红十字)是一个专有标志,依照《日内瓦公约》的规定,红十字具有国际法上的效力,非战时仅有各国红十字会或国际委员会、国际联合会可以使用,战时则作为战地医疗人员的保护标志,提供战俘人道协助、监察战俘待遇。任何武装部队均不得攻击标志红十字的车辆、人员、设施,否则即为当然战犯。

"红十字会与红新月会国际联合会"则负责协调各国红十字会、红新月会,跨国救援自然灾害的难民。

红十字标志(Red Cross)。红十字标志于1863年确定,是红十字会历史最悠久的标志。

红新月标志(Red Crescent)。由于十字是基督教符号,伊斯兰教教徒不愿采用。1876年奥斯曼帝国采用了红新月符号。该符号于1929年被国际红十字会承认。

红水晶标志(Red Crystal)。红水晶是最新的标志,于2007年1月4日正式启用。

第一节 视觉传达设计的概念及特征

视觉传达设计(Visual Communication Design),为了创造性地构成并传达视觉信息所进行的设计,通过视觉媒介表现完成传达信息的目的。它是对视觉环境进行管理、构成,并以综合的立场创造出与人类最为匹配的视觉传达的创造性活动。视觉传达设计是以眼睛为主要信息载体来进行造型的表现性设计。

一、视觉传达设计的概念

视觉传达设计是指依据特定的设计目的,对信息进行分析、归纳并通过文字、图形、色彩、造型等基本要素进行设计创作,是将可视化信息传达给受众并对受众产生影响的过程。

视觉传达一般归纳为:"谁""把什么""向谁传达""效果、影响如何"4个方面,见图1-1-1。

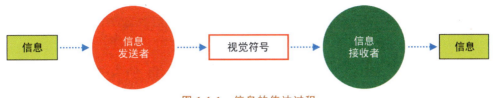

图 1-1-1　信息的传达过程

简单来说,视觉传达设计是通过视觉媒介表现传达给观众的设计。它是"给人看的设计,告知的设计"。

视觉传达设计是指利用视觉图像进行信息传达的设计,是探讨和解释艺术设计的功能和目的与美感的形式法则。视觉传达设计主要处理和解决人与物之间视觉信息的完美交流,进一步完善人类在设计领域的认识观念。

其所具有的含义是以某种目的为先导的,通过可视的艺术形式传达一些特定的信息到被传达对象,并且对被传达对象产生影响。

视觉传达设计是一门研究视觉及其应用的学科,是现代艺术设计的重要组成部分,是一个深受西方文化和传播学影响的学科。

视觉传达设计不仅有平面的,而且也有空间的、动态的。视觉传达设计涉及的领域很多,如电视、电影、建筑物、造型艺术、各类设计产品,以及各种图标、舞台、文字设计等;在精神文化领域以其独特的艺术魅力影响着人们的感情和观念,在人们的日常生活中起着十分重要的作用。

二、视觉传达设计的特点

(一)设计的时代特征和丰富的内涵

视觉传达设计是通过视觉媒介表现并传达给观众的设计,体现着设计的时代特征和丰富的内涵。其领域随着科技的进步、新能源的出现和产品材料的开发应用而不断扩大,并与其他领域相互交叉,逐渐形成一个与其他视觉媒介关联并相互协作的数字媒体设计新领域。

其内容包括:标志设计、企业形象设计、包装设计、书籍装帧设计、印刷设计、影像设计、广告设计、网页设计、多媒体动画设计、UI(User Interface)设计、信息视觉设计、指示系统设计、橱窗设计、店面设计、展示设计、视觉环境设计(即公共生活空间的标志及公共环境的色彩设计)等。

(二)未来设计的趋向

视觉传达设计多是以印刷物为媒介的平面设计,又称装潢设计。从发展的角度来看,视觉传达设计是科学、严谨的概念名称,蕴含着未来设计的趋向。就现阶段的设计状况分析来看,其视觉传达设计的主要内容依然是 Graphic Design,一般专业人士习惯称为"平面设计"。"视觉传达设计""平面设计"两者所包含的设计范畴在现阶段并无大的差异,在概念范畴上的区分与统一,并不矛盾与对立。

(三)现代商业服务的艺术

视觉传达设计是为现代商业服务的艺术,这些设计都是通过视觉形象传达给消费者的,因此称为"视觉传达设计",它对沟通企业、商品、消费者关系,起到桥梁的作用。

视觉传达设计主要是以文字、图形、色彩为基本要素的艺术创作,在精神文化领域以其

独特的艺术魅力影响着人们的感情和观念,在人们的日常生活中起着十分重要的作用。

第二节 视觉传达设计的相关概念及特点

视觉传达设计是利用视觉符号来传递各种信息的设计。设计师是信息的发送者,传达对象是信息的接受者,简称为视觉设计。

人类的视觉是人的一种生理和心理现象,是人的基本特征之一。

一、视觉传达的相关概念

(一) 视觉

视觉是我们认识世界最重要的媒介,我们接收外部信息的过程中,有80%以上的信息通过视觉媒介进入我们的大脑。

从史前时代的"结绳记事",到文字出现以后,人们更多地利用文字表达感情、记录事实;及至当代,视觉在各个时期均发挥了重要作用。

视觉传达设计领域的"视觉"概念至少有两层意义:

首先,就人的一般感觉方式来说,"视觉"是观众获取设计图像信息的主要感觉方式。《辞海》将"视觉"解释为"感觉和辨别光的明暗、颜色等特性的感觉";《现代汉语词典》将"视觉"解释为一种客观现象:是"物体的影像刺激视网膜所产生的感觉";《中国大百科全书·心理学》将"视觉"解释为一种主观现象:是"光刺激作用于视觉器官而产生的主观映像"。在中国,"视"和"看"的概念区分在春秋战国时期已经出现;在西方,表示"视觉"的单词Vision出现在13世纪。

其次,就视觉传达设计的信息交流过程看,"视觉"就是设计图像。这是"视觉"的特殊概念。视觉不单是人类用来量度外界事物的工具,它比机械地睁开眼睛"看"有着更深刻的含义,也就是"看"的感知。中国有句古语说,"身与事接而境生,境与身接而情生。"包豪斯成员纳吉在《视觉运动》一书也提出了"人类完全生活在形态和色彩的环境之中,不断地受到刺激,唤起不同的情感"的观点。

(二) 视觉传达

视觉传达是人与人之间利用"看"的形式所进行的交流,是通过视觉语言进行表达传播的方式。视觉的观察及体验可以跨越不同的地域、肤色、年龄、性别、语言,通过视觉及媒介进行信息的传达、情感的沟通、文化的交流,凭借对"图"(图像、图形、图案、图画、图法、图式)的视觉共识获得理解与互动。

视觉传达包括"视觉符号"和"传达"这两个基本概念。

1. 视觉符号

符号,对于熟悉中国传统文化的人来说,并不陌生。早在春秋战国时期,我国的著名思想家庄子在其著作《庄子外篇》中就已提出:"言者所以在意,得意而忘言"。符号正是利用一定的媒体来代表或者指示某一事物的载体。按照罗兰·巴特符号学理论,符号是由能指和所指组成,其产物就是符号。

视觉符号,顾名思义就是指人类的视觉器官(眼睛)所能看到的能表现事物一定性质的符号。俗话说"眼睛是心灵的窗",事实上我们是通过视觉形象,用脑在观察世界。人类的所有思维活动和信息交流的进行,都依赖于符号的存在,视觉符号是人类传达信息最主要的方式,依靠图形直观地进行表述,它所具有的象征性在表达人类精神和情感方面是其他类型符号所不能比拟的。可见,它在人类认知的过程中扮演着至关重要的角色,如摄影、电视、电影、造型艺术、建筑物、各类设计、城市建筑以及各种科学、文字,也包括舞台设计、音乐、纹章学、古钱币等都是用眼睛能看到的,它们都属于视觉符号。

2. 传达

传达是符号学中的一个重要的术语和研究课题;是指信息发送者利用符号向接受者传递信息的过程,它可以是个体内的传达,也可以是个体之间的传达,如所有的生物之间、人与自然、人与环境以及人体内的信息传达等。它包括"谁""把什么""向谁传达""效果影响如何"这四个阶段,这也就是我们常说的1948年拉斯韦尔提出的传播过程及其五个基本构成要素:谁(Who),说了什么(Says What),通过什么渠道(In Which Channel),对谁说(To Whom),取得什么效果(With What Effect),见图1-2-1所示。

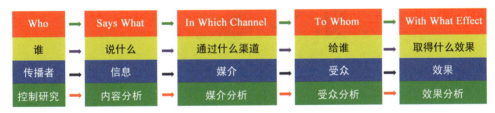

图 1-2-1　著名的 5W 传播模式

传达是一种信息授受行为,必须借助一定的载体来实现,并且这种载体一定是可以感受到的。同时,传达并不是以接受对象接收到信息为终点,而是可以带来传授者和接受对象的一种互动。因此,视觉传达设计是面向大众,依靠视觉途径,为有效传达信息而进行的设计。设计师一定要学会用大众的眼光看问题。

(1) 视觉传达分为言辞传达与非言辞传达

言辞传达是指用语言和文字传达的方式,包括语言、书写、阅读等。非言辞传达是指除言辞以外的视觉传达方式,包括体势、手语、图案、物体、影像等。但是言辞传达属于视觉传达范畴,但不是视觉传达设计;视觉传达设计属于"非言辞传达",见图1-2-2所示。

(2) 传达形式的分类

传达形式有以下几种。

① 超越空间距离的传达

a. 利用声音信号的传达,如鼓、钟、铃等。

图 1-2-2　视觉传达分为言辞传达与非言辞传达

b. 利用光信号的传达,如篝火、烽火、信号灯、控电盘等。

c. 利用有线通信系统的传达,如电报、电话等。

d. 利用无线通信系统的传达,如无线电报发报机、接收机、中继无线通信机、电视等。

② 超越时间间隔的传达

a. 书写传达。

b. 印刷文字传达。

c. 电影和摄影传达。

d. 音响记录系统传达。

③ 对应传达

a. 语音语言传达。

b. 身体语言(手势、表情、姿势)传达。

c. 图形语言传达。

d. 音乐和歌声传达。

联合国的标志：1945年，美国战略服务处为在旧金山召开的"联合国家国际组织会议"设计了一枚联合国"国徽"。整个徽记是一幅以北极点为中心、方位角等距离的平面投影世界地图。地图上的陆地为白色，水域为淡蓝色，其8条经线延伸至南纬60°，纬线由5个同心圆表示。图案由两根交叉的金色橄榄枝组成的花环相托，象征世界和平，见图1-2-3。

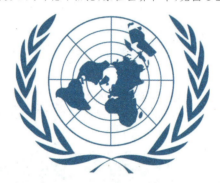

图 1-2-3　联合国标志

奥林匹克五环标志：奥林匹克五环标志(Olympic Logo)由皮埃尔·德·顾拜旦先生于1913年构思设计，是由《奥林匹克宪章》确定的，也被称为奥运五环标志。它是世界范围内最为人们广泛认知的奥林匹克运动会标志。它由5个奥林匹克环套接组成，有蓝、黄、黑、绿、红5种颜色；环从左到右互相套接，上面是蓝、黑、红环，下面是黄、绿环，造型为一个底部小的规则梯形；5个不同颜色的圆环代表了参加现代奥林匹克运动会的五大洲——欧洲、亚洲、非洲、澳洲和美洲，见图1-2-4。

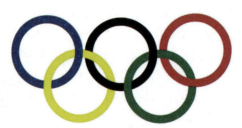

图 1-2-4　奥林匹克标志

二、视觉传达设计的特点

(一)视觉传达最大的特点——可视性

人们通过视觉的认知，瞬间便可对信息做出解析，而不需要像我们考标古文一样逐字逐句地冥思苦想。例如，我们在生活中经常看到的交通指示牌，一个箭头图形符号的可视形象

能够快速、准确地传达"这里是单向行驶道路"的信息含义。相反,如果我们用文字去表达它则需要耗费认知者较多的时间,甚至会造成交通的无序和混乱。

(二)视觉传达的种类多样

视觉传达主要有如下几种。

1. 电波形式

电波形式是目前视觉传达的主要形式,包括电视、视频(VCD、DVD、MD)、电影、动画、网络、电子游戏、电子模拟器等。

2. 平面形式

平面形式一度是最普遍的视觉传达形式,它主要通过印刷、喷绘、手工绘制、剪贴等手段完成传达。

3. 空间展示

空间展示形式包含了对于展览、销售空间和人们生活空间等方面的视觉传达,这也是一种改变视觉印象的良好途径。

4. 动感传达

动感传达主要利用动态中的情景给人造成新奇的视觉效果,如用飞机在天空中喷洒广告文字、动画雕塑、节日的焰火艺术、变幻的霓虹灯等。

(三)视觉传达的领域广阔

只要是利用视觉语言传达信息的形式,都可以归为视觉传达的领域。其范围涉及文字、图形、图像、图表、包装、书籍、插图、摄影、动画、商业广告、展示空间及视频装置等。视觉传达涵盖了从二维到四维的多维空间。

(四)视觉传达传播信息直观

早在文字产生之前,图像就已承担着信息传播的功能。后来形成的文字文化和图像文化都是人类传递信息、进行交流的主要方式。但是,语言文字受地域和民族的限制,不同的国家和地区其语言文字都有所不同,这就给交流带来各种不便;视觉图像则具有超越国界和语言障碍的得天独厚的优越性,是一种能够直观传播信息、交流思想的特殊语言形式。信息时代的来临,意味着人类的各民族文化正日趋迅猛地向国际文化汇流。因此,视觉图像的广泛运用,更能使人类消除彼此间的交流障碍,使语言信息和思维意识通过视觉的传达得以快速识别和传播。可以毫不夸张地说,在某些程度上现代社会已经进入了一个由视觉图像来传达信息的时代。

第三节 视觉传达设计的历程与发展

视觉传达设计这一术语流行于1960年在日本东京举行的世界设计大会,其内容包括:报刊杂志、招贴海报及其他印刷宣传物的设计,还有电影、电视、电子广告牌等传播媒体。把有关内容传达给眼睛,从而进行造型的表现性设计统称为视觉传达设计电影海报。简言之,视觉传达设计是"给人看的设计,告知的设计"(日本《ザィン辞典》)。

视觉传达设计最早起源于"平面设计"或称"印刷美术设计",先后经历了商业美术、工艺美术、印刷美术设计、装潢设计、平面设计等几大阶段的演变,最终成为以视觉媒介为载体,利用视觉符号表现并传达信息的设计;但随着现代设计的范围逐步扩大,数字技术已经渗透到视觉传达设计的各个领域,多媒体技术手段对艺术与设计的影响和参与也越来越多。

从视觉传达设计的发展进程来看,它是兴起于19世纪中叶欧美的印刷美术设计(又译为"平面设计""图形设计"等)的扩展与延伸。视觉传达设计体现着设计的时代特征和丰富的内涵,其领域随着科技的进步、新能源的出现和产品材料的开发应用而不断扩大,并与其他领域相互交叉,逐渐形成一个与其他视觉媒介关联并相互协作的设计新领域。

从发展的角度来看,视觉传达设计是科学、严谨的概念,蕴含着未来设计的趋向。

但随着社会的发展,视觉符号系统的传达载体逐渐多元化,以视知觉感官为主,增加了听觉、触觉等其他的符号系统,更加准确、生动、形象,加深了人们对其的接受印象。

视觉传达设计是历史沉淀的产物,不同设计风格的形成是社会、政治、经济、技术、文化等诸因素的共同作用,特别是技术上(材料、制作技法)的发展占有不可估量的地位。

中国木板刻制的使用促进了设计的发展,笔、墨和造纸术的发明是印刷术实现的物质保障,引发了视觉传达设计的第二次革命;它把文字、图形印刷到纸张或其他材料上,为信息的传达提供了可能性。我们现在所能看到的最早的雕版印刷实物,是在敦煌发现的印刷于公元868年的唐代雕版印刷《金刚经》(如图1-3-1所示),印制工艺非常精美。公元971年,成都刻印全部5048卷的《大藏经》,雕版13万块,花费12年。至今中国仍保存着大约700本宋代的雕版印刷的古籍,清晰精巧的字迹使之被认为是稀有的书中典范。

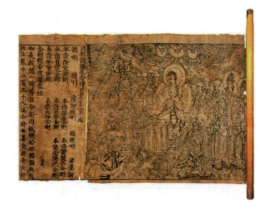

图1-3-1 在敦煌发现的公元868年刻印的《金刚经》

公元1900年,在我国甘肃省敦煌千佛洞发现的大批文物中,有一卷刻印精致的《金刚经》,它长一丈六尺,宽一尺,由七个印张粘接而成,上面刻有佛像和经文,卷尾落款是:"咸通九年四月十五日王玠为二亲敬造普施"。咸通九年即公元868年。《金刚经》现存英国伦敦博物馆内,是保存至今载有明确日期的最早雕版印刷品。

1450年,德国约翰内斯·古登堡发明金属活字,印刷出了欧洲第一本书,成为印刷时代开始的标志,称为视觉传达的第三次革命。

18世纪末发明的石板印刷促成了19世纪中叶商业招贴画的繁荣,成为平面设计的代表媒体。图1-3-2为20世纪50年代的印刷石板(现存放于香港印刷业工会)。

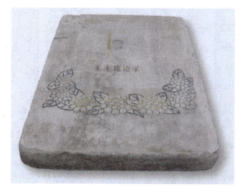

图 1-3-2　20 世纪 50 年代印刷石板

到了 20 世纪二三十年代,摄影技术在印刷制版上的应用大大改善了彩色印刷的效果。印刷技术的发展和工业革命所提供的物质条件,构造了物品和信息的大批量生产和制作的信息化时代。

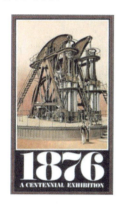

图 1-3-3　1876 年费城世博会招贴画；1900 年巴黎世博会招贴画；
1926 年费城世博会招贴画；1937 年巴黎世博会招贴画

费城世博会招贴画：如图 1-3-3 所示,从左到右分别为 1876 年费城世博会招贴画,1900 年巴黎世博会招贴画,1926 年费城世博会招贴画,1937 年巴黎世博会招贴画。

图 1-3-4　美国 18、19 世纪商业插画

图 1-3-5　19 世纪上海商业广告

商业插画：图 1-3-4 所示为美国 18、19 世纪商业插画；图 1-3-5 所示为 19 世纪上海商业广告等技术的提升改变信息传达的方式，使平面设计扩展大化。

技术的进步改变信息传达的方式，使平面设计扩展到影像设计。视觉传达设计的发展更加广阔、高效。视觉符号的形式也由平面为主的二维空间设计扩大到三维和四维空间设计；传达方式也从单向信息传达转变到交互式信息传达。在未来更高级的信息社会，视觉传达设计将有更大的进步，发挥更大的作用。

第四节　视觉传达设计的分类

视觉传达设计最初为报刊杂志、招贴海报、商品宣传广告和其他宣传物等，设计的空间范围以平面设计为主。

随着科技的飞速发展，新材料和新技术的涌现，人类的视觉功能取得了极大的延伸，现代视觉传达设计的领域不断扩展延伸，其内容渗透到其他学科领域，逐渐形成了一个与其他视觉媒介相互关联、相互协作的新型设计领域。

它除了传统的印刷媒体之外，还兼有电波媒体、有线媒体与光化学媒体等。涵盖了标志设计、企业形象设计、包装设计、书籍装帧设计、印刷设计、影像设计、广告设计、网页设计、多媒体动画设计、UI 设计、信息视觉设计、指示系统设计、橱窗设计、店面设计、展示设计、视觉环境设计（即公共生活空间的标志及公共环境的色彩设计）等。

一、印刷设计

公元 868 年，我国雕版印刷的《金刚经》卷册问世，标志着印刷术正式确立；公元 1090 年是我国宋代印刷发展的高峰期，在木雕基础上又出现了一种快速雕版印刷的方法——蜡印；宋代庆历年间，平民毕昇改良发明的活字印刷术，是现代印刷的主要方法。

早期的视觉传达设计被称为"平面设计"，与印刷技术的应用息息相关。当前常见的印刷方式有四种，即凸版、平版、凹版和孔板。凸版主要用于以文字为主的书刊、报纸和商品包

装纸盒等;平版常用于商品包装纸、产品样本、画册年历本;凹版常见于高档礼品的包装、精美画册,制作成本高,但印刷效果好;孔版适合于招贴画、书籍贴面、信封、明信片及标志物等,但色彩较单调。

二、广告设计

广告设计(Advertising Design),即"广而告之"之意,它是为商品服务的广泛而有计划的宣传活动,是有偿使用媒体所进行的传达活动,意在产生、维持并扩展商品的销路或服务范围,达到广泛而简洁有效的宣传和告白效果。

广告设计是指从创意到制作的这个中间过程。广告设计是广告的主题、创意、语言文字、形象、衬托等五个要素构成的组合安排。广告设计的最终目的就是通过广告来吸引眼球,如图 1-4-1 所示。

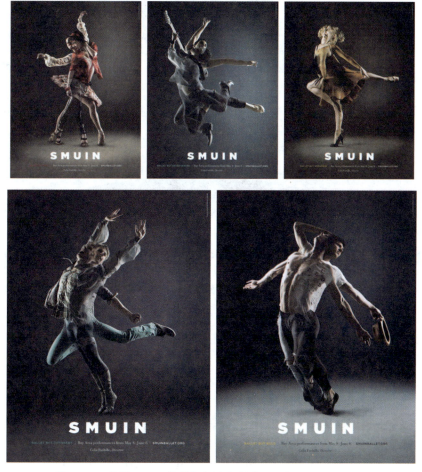

图 1-4-1　美国 Smuin 芭蕾舞团广告创意(设计:Steve Knodel)

美国 Smuin 芭蕾舞团广告创意:如图 1-4-1 所示,芭蕾是高雅的艺术,是那么的优美,让人赞叹。它与马路的拥挤、菜市的吵闹、公司的纠纷和家庭的琐事毫不相干。它带给人们的是一个梦幻的世界,现代芭蕾更是如此,加入了更多的综合元素,给人们带来更多的艺术欣赏。

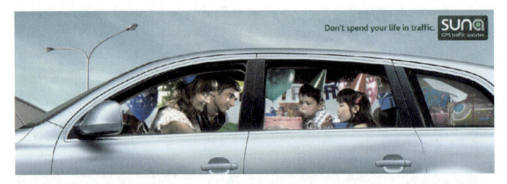
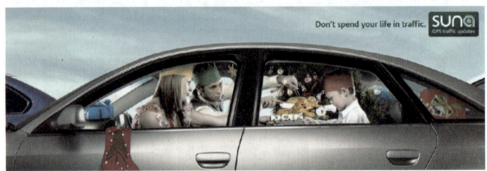
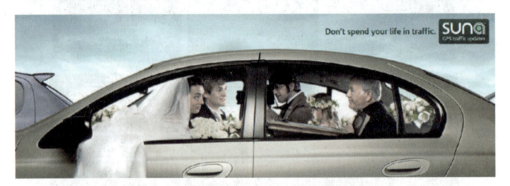

图 1-4-2　SUNA GPS Traffic Updates 汽车导航系统平面广告设计

汽车导航系统平面广告设计：如图 1-4-2 所示，Don't spend your life in traffic（不要让你的一生都在交通堵塞中度过）。

三、包装设计

从古至今，包装均以保护性作为其最本质的准则。包装设计指以商品的保护、使用、促销为目的，将科学、社会、艺术和心理等诸要素综合起来的专业技术和能力。由于包装综合了艺术、科学和技术等多方面学科，所以是多种功能的集合体，具有系统性、综合性、科学性、多样性和变化性的特点。

在国家《包装通用术语》中，包装被定义为："为在流通过程中保护产品，方便储运，促进销售，按一定技术方法而采用的容器、材料及辅助物等的总体名称。也指为了达到上述目的而采用容器、材料和辅助物的过程中施加一定技术方法的操作活动。"随着商业社会的发展，包装作为商业价值实现的有效手段，其内涵也将得到不断扩展与完善，如图 1-4-3、图 1-4-4 所示。

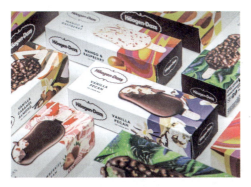
图 1-4-3　Andrew Wagner：哈根达斯插画和包装设计

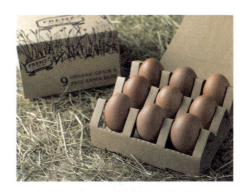
图 1-4-4　Frenz：鸡蛋包装设计

四、书籍装帧设计

书籍是知识的载体，社会变迁的见证物，故此，书籍装帧设计有着不可替代的美学价值。"装帧"是从书心到外观一系列的设计，通过装帧的艺术形式把作者的思想及作品的特色展现出来，创造出书籍的整体视觉形象。

书籍装帧设计是指从书籍文稿到成书出版的整个设计过程，其中包括书籍的开本、装帧形式、封面、腰封、字体、版面、色彩、插图、纸张材料、印刷、装订及工艺等各个环节的艺术设计；同时也完成从书籍形式的平面化到立体化的过程，它包含了艺术思维、构思创意和技术手法的系统设计。

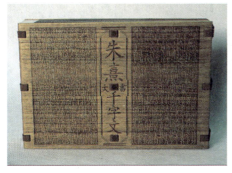
图 1-4-5　吕敬人：《朱熹榜书千字文》

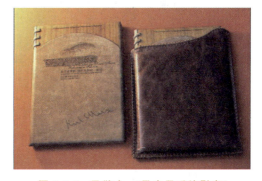
图 1-4-6　吕敬人：《马克思手稿影真》

书籍装帧设计：如图 1-4-5 所示《朱熹榜书千字文》，封套用皮条缀连着两块刻字木版，庄严、厚重，让人想到活字印刷术，想到模板，想到古往今来中国文字的传播。如图 1-4-6 所示，在《马克思手稿影真》一书的设计中，吕敬人通过纸张、木板、牛皮、金属以及印刷雕刻等工艺演绎出一本全新的书籍形态。尤其在封面不同质感的木板和皮带上雕出细腻的文字和图像，更是别出心裁，趣味盎然。

五、展示设计

展示设计是伴随着商品经济而产生、发展和繁荣的。展示设计是一门综合艺术设计，它的主体为商品。

展示空间是伴随着人类社会政治、经济的阶段性发展逐渐形成的。在既定的时间和空间范围内，运用艺术设计语言，通过对空间与平面的精心创造，使其产生独特的空间范围，不

仅含有解释展品宣传主题的意图,并使观众能参与其中,达到完美沟通的目的,这样的空间形式,一般称为展示空间。对展示空间的创作过程,称为展示设计。

展示设计作为设计的一类,有其特定的构成要素,包括展示的目的宗旨、对象、内容、空间、环境、展示的版面、道具、陈列、照明、展示的宣传和广告。但依照办展条件的限制,可以作相应的调整安排,契合展示设计在传播媒介中的重要地位。

现代的展示设计扩展为:提高展示陈列的吸引力和感染力,在最佳的空间和环境中使信息传播者和接受者共同满意,使主办者和承办者获取最大的利益,如图1-4-7~图1-4-9所示。

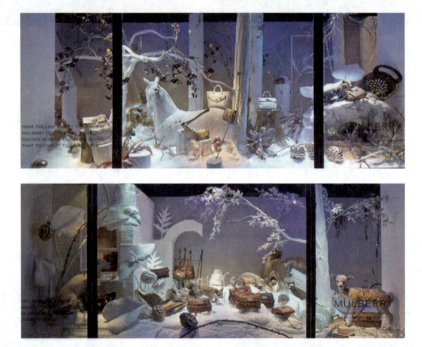

图 1-4-7　Mulberry Harrods 2013 圣诞橱窗设计一

Mulberry Harrods 2013 圣诞橱窗设计:如图1-4-7、图1-4-8所示,由英国知名装置艺术大师及艺术总监Shona Heath将极具代表性的Mulberry Harrods店铺的五个橱窗,转变为一个以Mulberry的起源——英式乡村美丽的冬日森林为灵感的童话梦境。

图 1-4-8　Mulberry Harrods 2013 圣诞橱窗设计二

图 1-4-9　国外汽车展示设计

六、影像设计

影像设计（Multimedia Design），是以电子媒体为基础的设计领域。它是与多媒体设计相结合，以最新的计算机技术为基础，进行电子出版等多媒体领域的设计。这些媒体包括文本、图形、动画、静态视频、动态视频和声音等，并且人们在接受这些媒体信息时具有一定的主动性、交互性（图 1-4-10）。

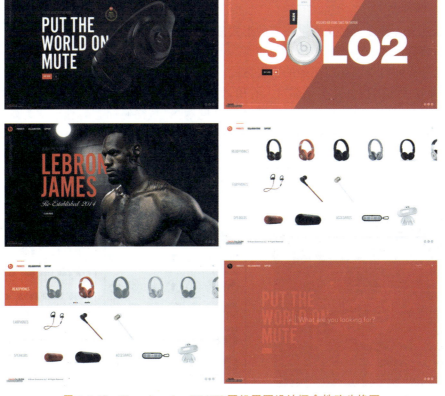

图 1-4-10　Tom Arends：BEATS 耳机网页设计概念性改头换面

图 1-4-10 （续）

七、视觉环境设计

视觉环境主要是指人们生活工作中带有视觉因素的环境问题。视觉环境的问题主要分为两个问题，一是视觉陈示问题，二是光环境问题。

（一）视觉陈示

陈示是指各种视觉信息通过一定的形式陈列显示出来。陈示有多种多样，视觉陈示即以视觉为感觉方式的形式来传递各种信息。

视觉是人们与周围环境接触的主要方式，生活中大量的信息都通过眼睛传递给我们的大脑，然而这大量的信息并不是都对人有用，如何根据眼睛的特征，使需要的信息更容易被视觉接收、接收得更准确，都是视觉陈示研究的问题。如，交通标志何种形式为好；哪种光适合作夜间标志；标志的大小尺寸如何等。

交通标志包括交通道路中的标识指向牌（如图 1-4-11 所示）、信号灯、路面指向符号（如图 1-4-12 所示）、路牌、车站牌、交通信息荧光屏和街区地图等；交通设施中的地铁站（如图 1-4-13 所示）、火车站、港口码头中的标识指向牌、地图、交通信息屏幕、交通时刻表等；公

图 1-4-11　国外道路指示牌

图 1-4-12　道路交通标志

共设施中的图书馆、美术馆、体育馆、游乐场、地铁线路(如图 1-4-14 所示)、展示会馆中的标识指向牌、地图等。

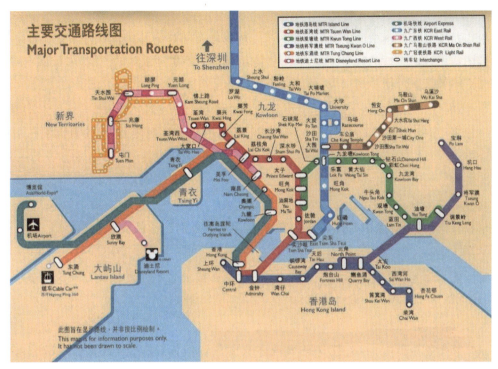

图 1-4-13　香港地铁线路图

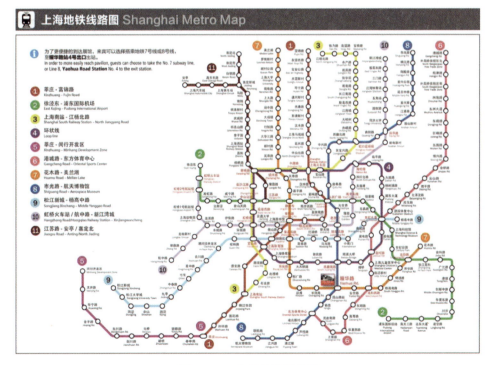

图 1-4-14　上海地铁线路图

良好的视觉陈示比只是可以看更需要选择和设计,良好的陈示要表现出易于使人了解和解释的形式,良好的视觉陈示应注意以下几个因素。

1. 视距

视距对视觉中心细节的设计、尺度、位置、色彩和照明等的处理都非常重要。如一般的书和地图都设计成合适的观看距离,而有些陈示通常为不超过手臂的长度,如控制台等;不同展览空间的视距与展示物尺度、位置等不同……

2. 视角

一般来说,视觉陈示在视平方向上最易看,但有时因条件的限制,应注意因视角造成的视差。

3. 照明

有些陈示本身是光亮的,有些要靠其他光源的照明,有些要在较暗环境陈示,有些陈示则要求较佳的照明,有时则要接近自然光,有时陈示需要强烈的色彩。

4. 环境状况

视觉陈示总是在一定的周围气氛中,如坐在汽车或火车中。良好的设计应避免不利情况,使视觉陈示在其环境中设计适当。

5. 整体效果

视觉陈示不是孤立的,应能保证表现方式因内容而异,使人能迅速找到所需的陈示内容。

(二) 光环境问题

我们生活和工作中的大量活动都需要良好的光线,光线的来源有两种,自然采光和人工照明。自然采光与人工照明不同,照明设计的好坏对工作和生活的影响很大;灯光陈示最主要是亮度因素。若要引起人们的注意,灯光亮度至少要两倍于背景的亮度,但不是越大越好,还应避免分散注意力和炫光,要控制光强的变化;同样的亮度,闪光更易引起人的注意。

视觉环境设计主要是指视觉导视系统设计而言,针对的场所多属于公共场地。导视系统来自英文 Sign,它有信号、标志、说明、指示、预示等多种含义。导视系统设计(即 Sign Design 中的 Sign)是指在整体层面上的一种识别符号,它注重人的心理感受和生理感受以及设计对象的整体性营造,会使人产生一种由衷的亲切感,而且会形成设计对象的整体性可识别意向。

导视,作为一种文化或文化的一部分,不但有着引导、说明、指示等功能,也是环境布局的重要环节,更是营造风格、弘扬文化的重要组成部分。

导视系统是结合环境与人之间的关系的信息界面系统。很多情况下,它体现为标识的个体造型。导视系统现在已经被广泛应用,在现代商业场所、公共设施、城市交通、社区等公共空间中,导视不再是孤立的单体设计或简单的标牌,而是整合品牌形象、建筑景观、交通节点、信息功能甚至媒体界面的系统化设计(图 1-4-15,图 1-4-16)。

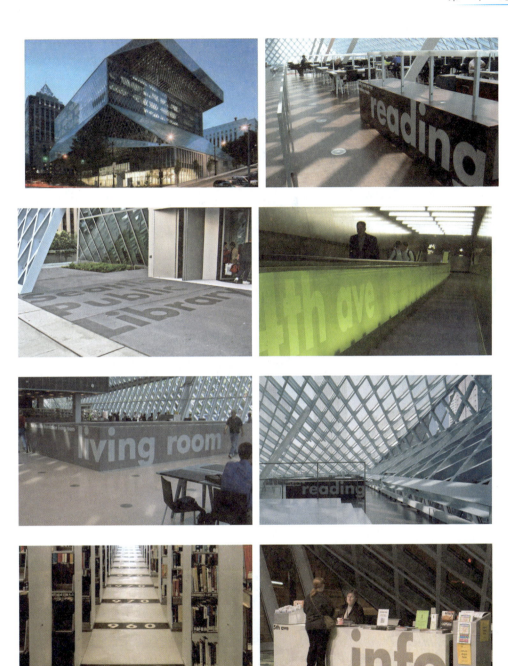

图 1-4-15 西雅图公共图书馆导视系统设计

西雅图公共图书馆：由荷兰建筑师雷姆·库哈斯（Rem Koohas）设计的西雅图公共图书馆（The Seattle Public Library）不仅获选为《时代》杂志 2004 年的最佳建筑奖、2005 年美国建筑师协会的杰出建筑设计奖（AIA Honor Awards），还赢得了《纽约客》杂志的高度赞誉，被称为"本时代修建的最重要的新型图书馆"。图书馆在导视系统整体规划上，在设计时从系统化、科学化和艺术化的角度出发，通过形式设计、气氛渲染以及意境的营造，在潜移默化中暗示出图书馆的文化氛围和环境特色。标识设计中，专业的标识设计公司在色彩、造型、选材等方面将导视系

与图书馆内部环境相融合,从而确立了图书馆品牌文化,便于读者自由、独立、直观地了解图书馆,进而方便地利用图书馆,充分体现了规范化、人性化、科学化、和谐化的特点。导视系统建设的发展方向及前进的步伐与图书馆整体建筑逐步一致,并随图书馆建筑、结构、布局的不断变化而发展演变。

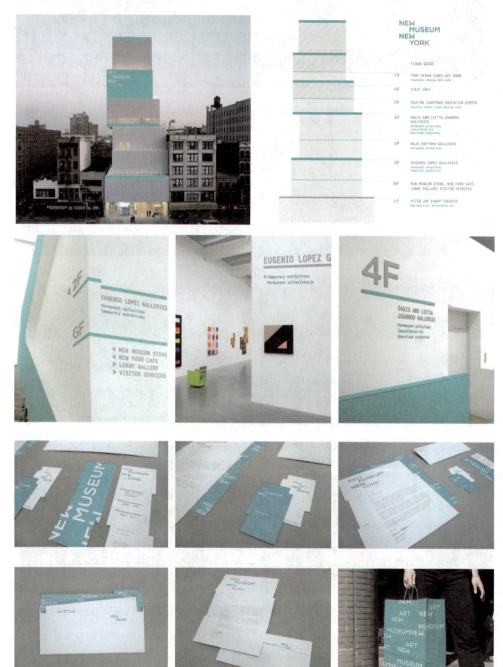

图 1-4-16 纽约新艺术博物馆视觉设计和导视系统设计

图 1-4-16 （续）

纽约新艺术博物馆：位于曼哈顿下城的一个方形街区里。设计利用不同各种大小和高度的方盒子表达博物馆形象，成为一个不同方形的堆放场。建筑利用小而变化的立方体，获得动态和吸引人的形式，它与周围的建筑完全不同，却也有相似之处。建筑采用了 6 座矩形盒子结构叠加的形式，每一座盒子都有不同的楼层面积和天花板高度，这是为了营造不同高度和气氛的开放、灵活的展览空间。建筑外面用铝质网格包裹，从立面上几乎很难看到窗户。这座建筑有着漂亮的展厅、剧院、教育区、商店、咖啡馆以及屋顶活动区等。

八、UI 设计

UI 设计是指对软件的人机交互、操作逻辑、界面美观的整体设计，也叫界面设计。UI 设计分为实体 UI 和虚拟 UI，互联网说的 UI 设计是虚拟 UI。好的 UI 设计不仅让软件变得有个性有品位，还要让软件的操作变得舒适简单、自由，充分体现软件的定位和特点（图 1-4-17，图 1-4-18）。

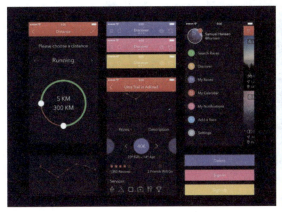 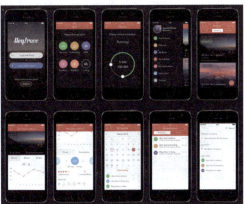

图 1-4-17 国外手机 UI 设计

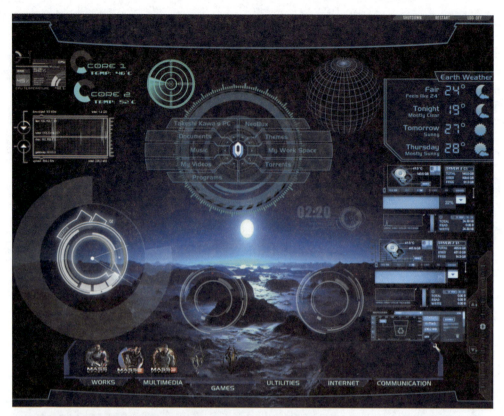

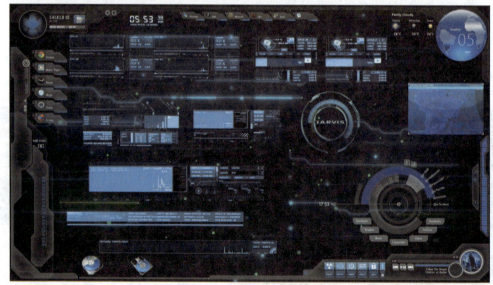

图 1-4-18　科技感界面 UI 设计元素

九、企业整体形象设计

企业整体形象设计(Corporate Identity,CI),又称企业识别设计,是指将企业经营理念和企业精神文化,通过统一的视觉设计加以整合和传达,使公众产生一致的认同感与价值

观,从而创造最佳经营环境的一种经营战略。CI 设计起源于德国,发展于美国,成熟于日本,有三个主要的层面:理念识别(Mind Identity,MI),指 CI 的"想法",即企业的经营理念,侧重精神方向;行为识别(Behaviour Identity,BI),指 CI 的"做法",即企业的执行准则,侧重行为规范的制订;视觉识别(Visual Identity,VI),指 CI 的"看法",即企业的形象概念转化为具体可见的识别展现,侧重概念的"创造"。

第五节　视觉传达设计的价值

随着信息时代的不断发展,设计伴随着科学技术和人类文明的不断进步,已经渗透到社会生活的各个方面。小到螺丝钉,大到航天飞机,处处都可见设计的痕迹。视觉传达设计作为设计中一个重要的门类,为大众服务,必然会与社会各种阶层、各种类型的消费者息息相关,同时它也涉及了社会、经济、文化等多个方面,是一项复杂的系统工程。视觉传达设计也将完成由单一媒体向多媒体组合的转变过程,电子技术将使视觉传达设计展现出更加亮丽的前景。

首先,视觉传达设计要受到社会发展的制约。在市场经济的大环境下,社会各行业都不约而同地要抢占市场份额,大都借助视觉传达设计的手段尽最大努力来包装自己和宣传自己。

其次,视觉传达设计对社会的发展也有反作用。一方面,优秀的视觉传达设计不仅有助于促进社会环境的净化,也有助于加强精神文明建设,有助于建立良好的社会秩序,提高消费者的品位以及企业和社会的整体形象;另一方面,不好的视觉传达设计不仅不能发挥它应有的功能,反而会造成社会环境的视觉污染,误导消费者,有损企业的形象。

视觉传达设计是社会历史文化发展到一定阶段后的产物,也是促成社会文化生存并不断发展的动因之一,因此,视觉传达设计同样是一种文化创造。它不仅是对社会的物质文化的体现,更能表现出不同国家、不同社会的精神文化层面,包括思维方式、价值观念、审美标准等。我国拥有丰富的历史文化,应该充分利用这些文化积淀,不断地挖掘体现我国形象的元素,注入现代设计理念,一定能创造出优秀的视觉传达设计作品。这既是对历史文化的继承和发展,同时也是对新文化发展的一种探索。

第二章

创 意 思 维

　　一般心理学认为，思维是人脑对客观现实间接的、概括的反映，是认识的高级形式。它反映的是客观事物的本质属性和规律性的联系。

　　思维的特征和属性主要表现为两个方面：①概括性；②间接性。

　　创意思维是以新颖独特的思维活动揭示客观事物本质及内在联系，并指引人去获得对问题的新的解释，从而产生前所未有的思维成果，也称创造性思维。

　　创意思维是人们在认识事物的过程中，运用自己所掌握的知识和经验，通过分析、综合、比较、抽象，再加上合理的想象而产生的新思想、新观点的思维方式。就创意思维的本质而言，创意思维是综合运用形象思维和抽象思维并在此过程或成果中突破常规有所创新的思维。创意思维的核心理念在于通过科学的思维方式，全方位地提高思维能力，更完美而有效地创造客观世界。

　　创意思维一般经历准备期、酝酿期、豁朗期和验证期四个阶段，如下图所示。

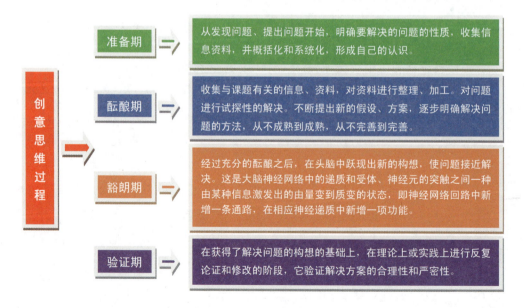

第一节　人类思维的基本形式

创意思维学认为,传统的形象思维研究存在一个普遍的误区,就是试图通过艺术家及其作品来观察形象思维发生、发展的规律、特征,忽略了形象思维作为一种认识世界的思维方式,乃是普遍性的存在,从幼儿到科学巨人都离不开它。

思维是人脑对客观事物本质属性和内在联系的概括和间接反映。以新颖独特的思维活动揭示客观事物本质及内在联系并指引人去获得对问题的新解释,从而产生前所未有的思维成果称为创意思维,也称创造性思维。它给人带来新的具有社会意义的成果,是一个人智力水平高度发展的产物。创意思维与创造性活动相关联,是多种思维活动的统一,但发散思维和灵感在其中起重要作用。

思维是人类高级智慧产生的根源。思维由思维材料、思维的加工方法和思维的结果构成。从思维的形式来讲,人类的思维基本形式主要包括形象思维、直觉思维和逻辑思维。

按思维内容的抽象性可划分为具体形象思维和抽象逻辑思维;按思维内容的智力性可划分为再现性思维与创造性思维;按思维过程的目标指向可划分为发散思维(即求异思维、逆向思维)和聚合思维(即集中思维、求同思维);按思维过程意识的深浅可划分为显意识思维和潜意识思维等。

一、形象思维

形象思维(Imaginal Thinking),主要是指人们在认识世界的过程中,对事物表象进行取舍时形成的、要用直观形象的表象解决问题的思维方法。形象思维是在对形象信息传递的客观形象体系进行感受、存储的基础上,结合主观认识和情感进行识别(包括审美判断和科学判断等),并用一定的形式、手段和工具(包括文学语言、绘画线条色彩、音响节奏旋律及操作工具等)创造和描述形象(包括艺术形象和科学形象)的一种基本的思维形式。

形象思维是用直观形象和表象解决问题的思维。形象思维是人类通过感性形象,如视觉形象、听觉、触觉对外界的认知,进而对外界的色彩、线条、形状、声音、结构、质感等表象进行分析、综合、分解、提取、整合其内涵属性关系,进行联想、想象,进行结构性的重构,创造出完整的全新艺术形象,进而利用这种形象揭示事物的本质属性和事物的内涵结构关系。形象思维具有具体性、细节性、直观性、可感性等特点。

图 2-1-1　DAF CHINA 2007 大学生海报作品 Wang Yue Shanghai University

如图 2-1-1 所示为 DAF CHINA 2007 大学生海报作品,从人的感性思维角度出发,创造出新的艺术形象来加强大学生的动物保护意识,以尽可能地减少潜在的及未来的皮草消费。

（一）形象思维的基本特点

形象思维有以下基本特点。

1. 形象性

形象性是形象思维最基本的特点。形象思维所反映的对象是事物的形象，思维形式是意象、直感、想象等形象性的观念，其表达的工具和手段是能为感官所感知的图形、图像、图示和形象性的符号；形象性使它具有生动性、直观性和整体性的优点。

形象思维的具体形象性按发展水平分三种形态：

（1）学龄前儿童（三至六七岁）的思维，只反映同类事物中一般的东西，不是事物所有的本质特点。

（2）成人在接触大量事物的基础上，对表象进行加工的思维。

（3）艺术家、作家在创作过程中对大量表象进行高度的分析、综合、抽象、概括，形成典型性形象的过程，创作过程中主要的思维方式，借助于形象反映生活，运用典型化和想象的方法，塑造艺术形象，表达作者的思想感情，也称"艺术思维"。

2. 非逻辑性

形象思维不像抽象（逻辑）思维那样，对信息的加工一步一步地、首尾相接地、线性地进行，而是可以调用许多形象性材料，合在一起形成新的形象，或由一个形象跳跃到另一个形象；它对信息的加工过程不是系列加工，而是平行加工，是面性的或立体性的，它可以使思维主体迅速从整体上把握住问题。形象思维是或然性或似真性的思维，思维的结果有待逻辑证明或实践检验。

3. 粗略性

形象思维对问题的反映是粗线条的反映，对问题的把握是大体上的把握，对问题的分析是定性的或半定量的，所以形象思维通常用于问题的定性分析。抽象思维可以给出精确的数量关系，所以在实际的思维活动中，往往需要将抽象思维与形象思维巧妙结合、协同使用。

4. 想象性

想象是思维主体运用已有的形象形成新形象的过程。形象思维并不满足于对已有形象的再现，它更致力于追求对已有形象的加工，从而获得新形象产品的输出，所以想象性使形象思维具有创造性的优点。这也说明了一个道理，富有创造力的人通常都具有极强的想象力。

（二）形象思维的主要方法

形象思维有以下几种主要方法。

1. 模仿法

以某种模仿原型为参照，在此基础上加以变化产生新事物的方法。很多发明创造都建立在对前人或自然界的模仿上，如模仿鸟发明了飞机、模仿鱼发明了潜水艇、模仿蝙蝠发明了雷达。

2. 想象法

在脑中抛开某事物的实际情况，构成深刻反映该事物本质的简单化、理想化的形象。直

接想象是现代科学研究中广泛运用的进行思想实验的主要手段。

3. 组合法

从两种或两种以上事物或产品中抽取合适的要素重新组合,构成新的事物或新的产品的创造技法。常见的组合技法一般有同物组合、异物组合、主体附加组合、重组组合四种。

4. 移植法

移植法是将一个领域中的原理、方法、结构、材料、用途等移植到另一个领域中去,从而产生新事物的方法。移植法主要有原理移植、方法移植、功能移植、结构移植等类型。

二、直觉思维

直觉思维(Intuitive Thinking),是指对一个问题未经逐步分析,仅依据内因的感知迅速地对问题答案做出判断、猜想、设想,或者在对疑难百思不得其解之中,突然对问题有"灵感"和"顿悟",甚至对未来事物的结果有"预感""预言"等都是直觉思维。因此,直觉思维也称为"灵感思维"或"顿悟思维";它是艺术设计灵感产生的主要思维方式,具有突发性、非逻辑性、潜意识和快速等特点。

直觉思维就是在直觉的基础上,认识、判断事物和创造思维结果的一种思维方式(如图 2-1-2 所示)。直觉思维是在坚实的理论基础、丰富的经验、敏锐的观察力与高度的概括力及形象思维、逻辑思维的积累下,凭人类的知觉用猜测、跳跃、压缩思维过程进行的快速思维方式,它属于潜意识性思维。

直觉思维是一种心理现象,它不仅在创造性思维活动的关键阶段起着极为重要的作用,还是人生命活动、延缓衰老的重要保证。直觉思维是完全可以有意识加以训练和培养的。

图 2-1-2 2007 ONE SHOW 青年创意营海报设计作品 CLOCK

CLOCK:2007 ONE SHOW 青年创意营海报设计作品 CLOCK,分针和计时的数字分别用枪支和动物形象所替代,结合人的直觉思维阐述设计的理念。

(一)直觉思维的主要特点

直觉思维具有自由性、灵活性、自发性、偶然性、不可靠性等特点。从培养直觉思维的必要性来看,直觉思维有以下三个主要特点。

1. 简约性

直觉思维是对思维对象从整体上考察,调动自己的全部知识经验,通过丰富的想象作出的敏锐而迅速的假设、猜想或判断,它省去了一步步分析推理的中间环节,采取了"跳跃式"的形式。它是一瞬间的思维火花,是长期积累上的一种升华,是思维者的灵感和顿悟,是思维过程的高度简化,但是它却清晰地触及事物的"本质"。

2. 创造性

现代社会需要创造性的人才,中国的教材由于长期以来借鉴国外的经验,过多地注重培养逻辑思维,习惯于按部就班、墨守成规,缺乏创造能力和开拓精神。直觉思维是基于研究对象整体上的把握,不专注于细节的推敲,是思维的大手笔。正是由于思维的无意识性,它的想象才是丰富的、发散的,使人的认知结构向外无限扩展,因而具有反常规律的独创性。

伊恩·斯图加特说:"直觉是真正的数学家赖以生存的东西",许多重大的发现都基于直觉。欧几里得几何学的五个公设都是基于直觉,从而建立起欧几里得几何学这栋辉煌的大厦;哈密顿在散步的路上迸发了构造四元素的火花;阿基米德在浴室里找到了辨别王冠真假的方法;凯库勒发现苯分子环状结构更是一个直觉思维的成功典范。

3. 自信力

学生对数学产生兴趣的原因有两种,一种是教师的人格魅力,其二是来自数学本身的魅力。不可否认情感的重要作用,但兴趣更多来自数学本身。成功可以培养一个人的自信,直觉发现伴随着很强的"自信心"。相比其他的物质奖励和情感激励,这种自信更稳定、更持久。当一个问题不用通过逻辑证明的形式而是通过自己的直觉获得,那么成功带给他的震撼是巨大的,内心将会产生一种强大的学习钻研动力,从而更加相信自己的能力。

高斯在小学时就能解决问题"$1+2+\cdots+99+100=?$",这是基于他对数的敏感性的超常把握,这对他一生的成功产生了不可磨灭的影响。如果极少具有直觉意识,对有限的直觉也半信半疑,不能从整体上驾驭问题,也就无法形成自信。

直觉思维具有快速性、直接性、跳跃性、洞察性、理智性等特点,如图 2-1-3 所示。

直觉思维与逻辑思维同等重要,偏离任何一方都会制约一个人思维能力的发展,伊思·斯图尔特曾经说过这样一句话,"数学的全部力量就在于直觉和严格性巧妙地结合在一起,受控制的精神和富有灵感的逻辑。"受控制的精神和富有美感的逻辑正是数学的魅力所在,也是数学教育者努力的方向。

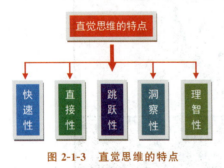

图 2-1-3　直觉思维的特点

(二)直觉思维的功能作用

直觉出现的时机,是在大脑功能处于最佳状态的时候,形成大脑皮层的优势兴奋中心,

使出现的种种自然联想顺利而迅速地接通,因此,直觉在创造活动中有着非常积极的作用。其功能体现在下面两个方面。

1. 帮助人们迅速做出优化选择

创造都要从问题开始,而问题的解决,往往有许多种可能性,能否从中做出正确的抉择就成了解决问题的关键。法国数学家庞卡莱说:"所谓发明,实际上就是鉴别,简单说来,也就是抉择,怎样从多种可能中做出优化的抉择呢?经验表明,单单运用逻辑思维,就是按逻辑规则进行推理是没法完成的,而必须依靠直觉。"直觉往往偏爱知识渊博、经验丰富的人,只有他们才能够在很难分清各种可能性优劣的情况下做出优化抉择。例如,当普朗克提出能量子假说以后,物理学就出现了问题,究竟是通过修改来维护经典物理理论,还是进行革命,另创新的量子物理呢?爱因斯坦凭借非凡的直觉能力,选择了一条革命的道路,创立"光量子假说",对量子论作出了重大的贡献。

2. 帮助人们做出创造性的预见

17世纪法国著名哲学家笛卡儿认为:"通过直觉可以发现作为推理的起点。"亚里士多德干脆说:"直觉就是科学知识的创始性根源。"英国物理学家卢瑟福在其非凡的直觉帮助下,在原子物理学和原子核物理学方面做出了一系列重大的开创性贡献。他曾非常诚挚地表示,他感到大惑不解的是,为什么其他物理学家没有发现应当去研究原子核。他凭借直觉发现原子核的存在,提出了原子结构的行星模型,并沿着这条道路,在最短时间内有了大量重要的发现。

人们总是误认为直觉思维属于神秘莫测的第六感觉,没有理性的成分。事实上,直觉思维不仅仅是感性思维更是理性思维。直觉思维只有在逻辑思维的指控和验证下才能得以实现,因此直觉思维都有"潜意识逻辑认知、验证阶段"。

三、逻辑思维

逻辑思维(Logical Thinking),又称抽象思维,是人的理性认识阶段,人运用概念、判断、推理等思维类型反映事物本质与规律的认识过程。

逻辑思维是把建立在已知条件基础之上的,利用已经被证明的抽象概念、规律进行的推理、判断的思维。逻辑思维的指向是单一的、递进的,因此,逻辑思维也称为线性思维。

它是作为对认识者的思维及其结构以及起作用的规律的分析而产生和发展起来的。只有经过逻辑思维,人们对事物的认识才能达到对具体对象本质规律的把握,进而认识客观世界。它是人的认识的高级阶段,即理性认识阶段。

逻辑思维是思维的一种高级形式,是指符合世间事物之间关系(合乎自然规律)的思维方式。我们所说的逻辑思维主要指遵循传统形式逻辑规则的思维方式,常称它为"抽象思维"(Abstract Thinking)或"闭上眼睛的思维"。

逻辑思维是确定的,而不是模棱两可的;前后一致的,而不是自相矛盾的;有条理、有根据的思维。在逻辑思维中,要用到概念、判断、推理等思维形式和比较、分析、综合、抽象、概括等思维方法,而掌握和运用这些思维形式和方法的程度,也就是逻辑思维的能力。

（一）逻辑思维的主要特点

逻辑思维的特点是以抽象的概念、判断和推理作为思维的基本形式，以分析、综合、比较、抽象、概括和具体化作为思维的基本过程，从而揭露事物的本质特征和规律性联系。抽象思维既不同于以动作为支柱的动作思维，也不同于以表象为凭借的形象思维，它已摆脱了对感性材料的依赖。

逻辑思维有以下3个特征。

（1）概念的特征。内涵和外延。

（2）判断的特征。一是判断必须对事物有所断定；二是判断总有真假。

（3）推理的特征。演绎推理的逻辑特征是：如果前提真，那么结论一定真，是必然性推理。非演绎推理的逻辑特征是：虽然前提是真的，但不能保证结论是真的，是或然性推理。

（二）逻辑思维的类型

抽象思维一般有经验型与理论型两种类型。前者是在实践活动中的基础上，以实际经验为依据形成概念，进行判断和推理，如工人、农民运用生产经验解决生产中的问题，多属于这种类型。后者是以理论为依据，运用科学的概念、原理、定律、公式等进行判断和推理。科学家和理论工作者的思维多属于这种类型。经验型的思维由于常常局限于狭隘的经验，因而其抽象水平较低。

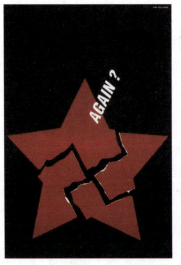 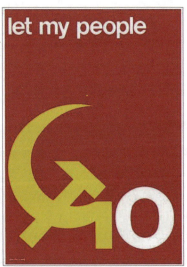

图 2-1-4　海报设计 Dan Reisinger（以色列）

海报设计：图 2-1-4 为以色列 Dan Reisinger 的海报设计五星中的"卍"符号；镰刀锤头与"GO"的结合都是图形进行逻辑思维的演绎递进的设计表现。

第二节　创意思维培养

心理学认为：创造性思维是指思维不仅能揭示客观事物的本质及内在联系，而且能在此基础上产生新颖的、具有社会价值的前所未有的思维成果。

创造性思维是在一般思维的基础上发展起来的,它是后天培养与训练的结果。因此,我们可以运用心理上的"自我调解",有意识地从几个方面培养自己的创造性思维。

一、展开"幻想"的翅膀

心理学家认为,人脑有四个功能部位:一是以外部世界接受感觉的感受区;二是将这些感觉收集整理起来的贮存区;三是评价收到的新信息的判断区;四是按新的方式将旧信息结合起来的想象区。只善于运用贮存区和判断区的功能,而不善于运用想象区功能的人就不善于创新。据心理学家研究,一般人只用了想象区的15%,其余的还处于"冬眠"状态,开垦这块处女地就要从培养幻想入手。

想象力是人类运用存储在大脑中的信息进行综合分析、推断和设想的思维能力。在思维过程中,如果没有想象的参与,思考就发生困难。特别是创造想象,它是由思维调节的。

图 2-2-1 大众汽车的一组宣传海报设计

大众汽车的一组宣传海报设计:图 2-2-1 为大众汽车的一组宣传海报设计,其中将手与工具结合在一起,来表述辉腾手工制造完美。

爱因斯坦说过:"想象力比知识更重要,因为知识是有限的,而想象力概括着世界的一切,推动着进步,并且是知识进化的源泉。"幻想不仅能引导我们发现新的事物,而且还能激发我们做出新的努力,探索去进行创造性劳动。

青年人爱幻想,要珍惜自己的这一宝贵财富。幻想是构成创造性想象的准备阶段,今天还在你幻想中的东西,明天就可能出现在你创造性的构思中。

二、培养发散思维

发散思维是指若一个问题可能有多种答案,那就以这个问题为中心,思考的方向往外散发,找出适当的答案越多越好,而不是只找一个正确的答案。人在这种思维中,可左冲右突,在所适合的各种答案中充分表现出思维的创造性成分。

1979 年诺贝尔物理学奖金获得者、美国科学家格拉肖说:"涉猎多方面的学问可以开阔思路……对世界或人类社会的事物形象掌握得越多,越有助于抽象思维。"

如我们思考"砖头有多少种用途",至少有以下答案:造房子、砌院墙、铺路、刹住停在斜坡的车辆、作锤子、压纸头、代尺划线、垫东西、搏斗的武器……。

巴西主题"环保"国际漫画大赛入选作品:如图 2-2-2 所示,就是在感性认识基础上产生的理性认识活动,通过概念、判断、推理的形式对现实所做的概括反映。人们通过思维达到对事物本质的认识,因此,和感觉、知觉、表象等对客观事物的直接的感性反映比较,它是更深刻、更完全,也可说是更高级的反映。

图 2-2-2　巴西主题"环保"国际漫画大赛入选作品

三、发展直觉思维

直觉思维是指不经过一步一步分析而突如其来的领悟或理解(图 2-2-3)。很多心理学家认为它是创造性思维活跃的一种表现,它既是发明创造的先导,也是百思不得其解之后突然获得的硕果,在创造发明的过程中具有重要的地位。

物理学上的"阿基米德定律"是阿基米德在跳入澡缸的一瞬间,发现澡缸边缘溢出的水的体积跟他自己身体入水部分的体积一样大,从而悟出了著名的比重定律。又如,达尔文在观察到植物幼苗的顶端向太阳照射的方向弯曲现象时,就想到了它是幼苗的顶端因含有某种物质,在光照下跑向背光一侧的缘故。但在他有生之年未能证明这是一种什么物质。后来经过许多科学家的反复研究,终于在 1933 年找到了这种物质——植物生长素。

直觉思维在学习过程中,有时表现为提出怪问题,有时表现为大胆的猜想,有时表现为一种应急性的回答,有时表现为解决一个问题,设想出多种新奇的方法、方案等。在学习和工作中发现和解决问题时,可能会出现突如其来的新想法、新观念,要及时捕捉这种创造性思维的产物,要善于发展自己的直觉思维。

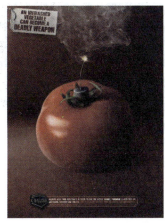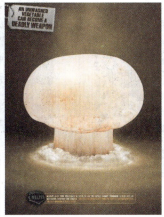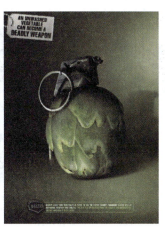

图 2-2-3　不干净的蔬菜完全可以变成杀人的武器

四、培养思维的流畅性、灵活性和独创性

流畅性、灵活性、独创性是创造力的三个因素。流畅性是针对刺激能很流畅地做出反应的能力；灵活性是指随机应变的能力；独创性是指对刺激做出不寻常的反应，具有新奇的成分。这三性是建立在广泛的知识的基础之上的。

20 世纪 60 年代，美国心理学家曾采用急骤的联想或暴风雨式的联想方法来训练大学生思维的流畅性。训练时，要求学生像夏天的暴风雨一样，迅速地抛出一些观念，不容迟疑，也不要考虑质量的好坏或数量的多少，评价在结束后进行。速度越快表示越流畅，讲得越多表示流畅性越高。这种自由联想与迅速反应的训练，对于思维，无论是质量，还是流畅性，都有很大的帮助，可促进创造思维的发展。

Saving pandas is not our only mission：如图 2-2-4～图 2-2-6 公益广告作品所示，利用大熊猫的形象进行新图形的设计，阐述了设计主题的蕴意；WWF 及其合作伙伴的多方努力，已使藏羚羊种群数量重现增长，恢复了 17 个湖泊与长江的连通，令长江中游的淡水生态系统重现生机。

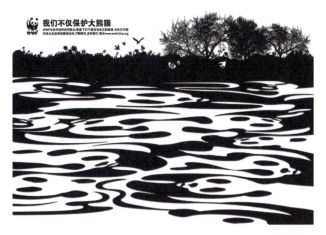

图 2-2-4　公益广告——长江中游的淡水生态系统生机

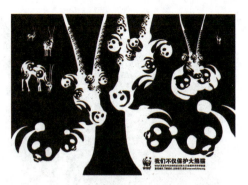

图 2-2-5　公益广告——推广森林认证　　　　图 2-2-6　公益广告——保护藏羚羊

五、培养强烈的求知欲

古希腊哲学家柏拉图和亚里士多德都说过,哲学的起源乃是人类对自然界和人类自己所有存在的惊奇。他们认为:积极的创造性思维,往往是在人们感到"惊奇",在情感上燃烧起来对这个问题追根究底的强烈的探索兴趣时开始的。要激发自己创造性学习的欲望,首先就必须使自己具有强烈的求知欲,而人的欲求感总是在需要的基础上产生的。没有精神上的需要,就没有求知欲。要有意识地为自己出难题,或者去"啃"前人遗留下的不解之谜,激发自己的求知欲。

求知欲会促使人去探索科学,进行创造性思维,只有在探索过程中,才会不断地激起好奇心和求知欲,使之不枯不竭,永为活水。一个人,只有当他对学习的心理状态,总处于"跃跃欲试"阶段时,才能使自己的学习过程变成一个积极主动上下求索的过程。这样的学习,就不仅能获得现有的知识和技能,而且还能进一步探索未知的新境界,发现未掌握的新知识,甚至创造前所未有的新见解、新事物。

第三节　创意思维训练的九种方法

一、想象与联想思维训练

视觉艺术思维的训练首先要从想象和联想的训练入手。设计师的想象力除了天赋之外,后天的训练也是举足轻重的。因此,要让设计师积极地开动脑筋,针对艺术创作中的主题、类型、手法、思想内涵、形式美感和色彩表现等方面,充分展开想象的翅膀,发挥艺术创作的想象能力,不拘泥于个别的经验和现实的时空,而让自己的思维邀游于无限的未知世界之中。

联想是人的头脑中记忆和想象联系的纽带。由人对事物的记忆而引发出思维的联想,记忆的许多片段通过联想形式进行衔接,转换为新的想法。主动的、有意识的联想能够积极而有效地促进人的记忆与思维。

视觉艺术思维中的想象离不开联想这个心理过程。有依据具体形象进行直接的、相关的联想形式,也有概念相近或多种元素组合起来进行联想的形式,有的甚至是看似毫不相干的几个因素通过中间因素的转折达到联想的目的,它们之间可能存在着某种内在的联系,只不过这种联系并不是每个人都能够发现并运用的。

图 2-3-1　Breuninger Metamorphosis

Breuninger "Metamorphosis"——美丽变形：例如图 2-3-1 所示穿上 Breuninger 的衣服，就是"变态"的开始，丑小鸭变白天鹅、化茧成蝶、青蛙变王子。

二、标新立异与独创性的训练

标新立异是视觉艺术思维中一个非常独特的方法。要求设计师在艺术思维中不顺从既定的思路，采取灵活多变的思维战术，多方位、跳跃式地从一个思维基点跳到另一个思维基点。

标新立异的视觉艺术思维训练强调个性的表现，任何艺术作品，如果没有独特的个性特征，则容易流于平淡、落入俗套。个性表现是艺术的生命力所在。

标新立异的视觉艺术思维能力还可通过视错觉和矛盾空间造型的训练方法获得。视错觉又称错视，指在特定条件下，由于外界刺激而引起的感觉上的错觉。

矛盾空间的构成方法：如图 2-3-2～图 2-3-5 所示，空间矛盾是指利用平面的局限性以及视错觉，形成的在实际空间中无法存在的空间形式。在平面构成中有时故意违背透视原理，有意地制造出矛盾的空间。这是因为这种空间存在着不合理性，而且不容易立即找出其矛盾所在，这样就会增加观者的兴趣，引人遐想。

图 2-3-2　矛盾空间的构成方法——共用面　　　　图 2-3-3　矛盾空间的构成方法——矛盾连接

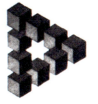

图 2-3-4　矛盾空间的构成方法——交错式幻象图　　图 2-3-5　矛盾空间的构成方法——边洛斯三角形

矛盾空间造型训练是更为复杂的形式之一。矛盾空间是一种在平面空间中表现出的特殊的立体感幻觉空间。人们观察这种图形时，初看是完全合理的形象，经过仔细观看后却发现了许多不合理的矛盾空间形态。矛盾空间造型训练的方法，能够培养艺术设计师在理性思考中具有趣味性、个性和标新立异的特征，如图 2-3-6～图 2-3-10 所示。

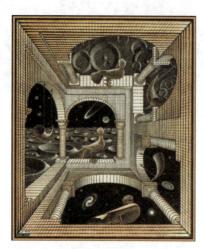

图 2-3-6　矛盾空间(埃舍尔(荷兰))一

图 2-3-7　矛盾空间(埃舍尔(荷兰))二

图 2-3-8　矛盾空间(埃舍尔(荷兰))三

图 2-3-9　矛盾空间(埃舍尔(荷兰))四

图 2-3-10　矛盾空间(埃舍尔(荷兰))五

埃舍尔作品：如图 2-3-6～图 2-3-10 所示，矛盾空间的形成通常利用视点的转换和交替，在二维平面上表现三维立体形态，但在三维立体的形体中显现出模棱两可的视觉效果，造成空间的混乱，形成介于二维和三维之间的空间。

三、广度与深度的训练

思维的广度是指要善于全面地看问题。视觉艺术思维的广度表现在取材、创意、造型、组合等各个方面的广泛性上。从广阔的宏观世界到神秘的微观世界，从东方与西方的文化交流，从传统理念与现代意识的融合，都是我们进行视觉艺术创作所要涉及的内容。在现代视觉艺术设计中，思维的广度似乎更加重要。有时设计一件艺术作品，不仅仅要依靠艺术方面的知识来指导，还要得到其他学科诸多方面的支持。如进行环境艺术设计时，设计师不仅要有艺术素养，还需要有建筑学、数学、人体工程学、人文、历史、环境保护等多方面的知识。

思维的深度是指我们考虑问题时，要深入到客观事物的内部，抓住问题的关键、核心，即事物的本质部分来进行由远到近、由表及里、层层递进、步步深入的思考。我们将其形容为"层层剥笋"法。在视觉艺术思维过程中，思维的深度直接关系到艺术创作的成败，如图 2-3-11～图 2-3-13 所示。

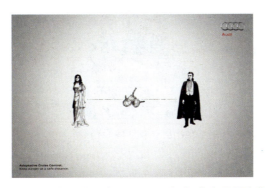

图 2-3-11　保持安全距离——Audi（奥迪）汽车平面广告一

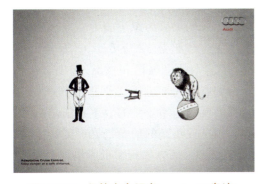

图 2-3-12　保持安全距离——Audi（奥迪）汽车平面广告二

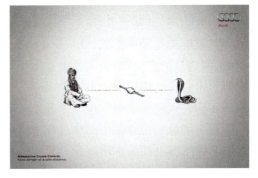

图 2-3-13　保持安全距离——Audi（奥迪）汽车平面广告三

四、流畅性与敏捷性的训练

思维的流畅性和敏捷性通常是指思维在一定时间内向外"发射"出来的数量和对外界刺

激物做出反应的速度。我们说某人的思维流畅、敏捷,则是指他对所遇到的问题在短时间内就能有多种解决的方法。如在最短的时间里对某事物的用途、状态等做出准确的判断,进而提出最多的处理方法。

思维的流畅性和敏捷性是可以训练的,并有着较大的发展潜力。如美国曾在大学生中进行了"暴风骤雨"联想法训练,其实质就是训练学生的思维以极快的速度对事物做出反应,以激发新颖独特的构思。在教师出完题目之后,学生将快速构思时涌现出的想法一一记载下来,要求数量多、想法好,最后再对这些构思进行分析判断。经过这方面的训练,受过这种训练的学生与没有受过训练的学生,思维敏捷性大大提高,思维也更加活跃。

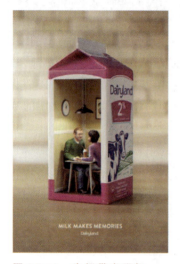 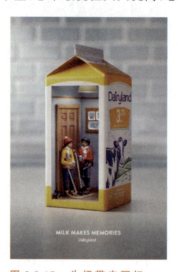 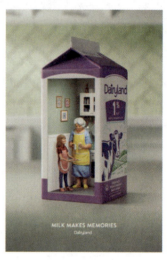

图 2-3-14　牛奶带来回忆——加拿大 Dairyland 牛奶一　　图 2-3-15　牛奶带来回忆——加拿大 Dairyland 牛奶二　　图 2-3-16　牛奶带来回忆——加拿大 Dairyland 牛奶三

五、求同与求异思维训练

艺术的求同、求异思维,用一个形象的比喻,就是以人的大脑为思维的中心点,思维的模式从外部聚合到这个中心点,或从中心点向外发散出去。以此为基础,又引申出思维的方向性模式,即思维的定向性、侧向性和逆向性发展。对于艺术的思维形式来说,这几个方面都是进行艺术创作过程中非常重要的因素。了解、掌握并有意识地进行这种思维方法的训练,有利于我们在现代艺术创作中充分开发艺术潜力,提高视觉艺术思维的效率和创作能力。

求同思维就是将在艺术创作过程中所感知到的对象、搜集到的信息依据一定的标准"聚集"起来,探求其共性和本质特征。求同思维的运动过程中,最先表现出的是处于朦胧状态的各种信息和素材,这些信息和素材可能是杂乱的、无秩序的,其特征也并不明显突出。但随着思维活动的不断深入,创作主题思路渐渐清晰明确,各个素材或信息的共性逐渐显现出来,成为彼此相互依存、相互联系具有共同特征的要素,焦点也逐渐地聚集于思维的中心,使创作的形式逐渐地完善起来。

求异思维是以思维的中心点向外辐射发散,产生多方向、多角度的捕捉创作灵感的触角。

求同思维与求异思维是视觉艺术思维过程中相辅相成的两个方面。在创作思维过程中,以求异思维去广泛搜集素材、自由联想、寻找创作灵感和创作契机,为艺术创作创造多种条件。然后运用求同思维法对所得素材进行筛选、归纳、概括、判断等,从而产生正确的创意和结论如图2-3-17~2-3-19所示。

图2-3-17　海洋守护者协会公益平面广告一

图2-3-18　海洋守护者协会公益平面广告二

图2-3-19　海洋守护者协会公益平面广告三

六、侧向与逆向思维训练

在日常生活中人们思考问题时常常"左思右想",说话时"旁敲侧击",这就是侧向思维的形式之一。在视觉艺术思维中,如果只是顺着某一思路思考,往往因为找不到最佳的感觉而始终不能进入最好的创作状态。这时可以让思维向左右发散,或作逆向推理,有时能得到意外的收获,从而促成视觉艺术思维的完善和创作的成功。这种情况在艺术创作中非常普遍。

逆向思维是超越常规的思维方式之一。按照常规的创作思路,有时我们的作品会缺乏创造性,或是跟在别人的后面亦步亦趋。当你陷入思维的死角不能自拔时,不妨尝试一下逆向思维法,打破原有的思维定势,反其道而行之,开辟新的艺术境界。

再说一个挺有意思的案例。有一家叫福乐鸡(Chick-fil-A)的炸鸡店,全美有超过1700家分店,美国餐厅顾客满意度排第一。在营销上福乐鸡让人最印象深刻的是,他们品牌吉祥物却是奶牛,见图2-3-20~图2-3-23所示。

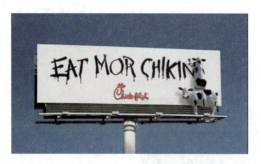

图 2-3-20　福乐鸡(Chick-fil-A)的炸鸡店营销广告一

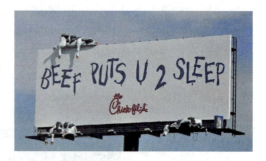

图 2-3-21　福乐鸡(Chick-fil-A)的炸鸡店营销广告二

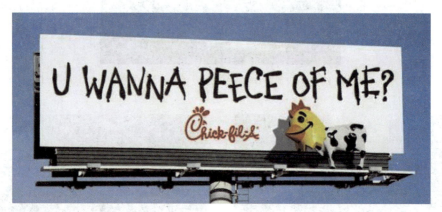

图 2-3-22　福乐鸡(Chick-fil-A)的炸鸡店营销广告三

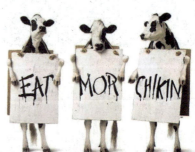

图 2-3-23　福乐鸡(Chick-fil-A)的炸鸡店营销广告四

七、超前思维训练

在视觉艺术思维中,超前思维是人类特有的思维形式之一。超前思维是指人类思维活动中面向未来所进行的思维活动,在社会发展的许多领域中,超前思维做出了卓著的贡献。在艺术创作领域里,超前思维训练也是非常重要的一个方面。从思维的纵向、横向、主客观因素中,从多角度、多层面去揭示超前思维的规律,是视觉艺术思维中一项很有意义的活动。

科技高度发达的艺术创造的超前思维强调通过形象来反映和描绘世界。现代艺术创作除了艺术形式之外,还要与人们社会生活中的各个有关方面联系起来。超前思维训练能够帮助我们在艺术创作的过程中积极主动地面向未来,并从幻想中寻找思路,在创新中实现理想,如图 2-3-24~图 2-3-26 所示。

图 2-3-24　破坏自然就是毁灭生命——Robin Wood 公益广告一

图 2-3-25　破坏自然就是毁灭生命——Robin Wood 公益广告二

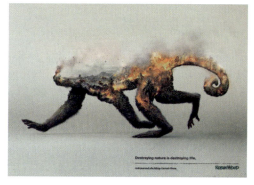

图 2-3-26　破坏自然就是毁灭生命——Robin Wood 公益广告三

八、灵感捕捉训练

灵感思维是视觉艺术思维中经常使用的一种思维形式。灵感思维是潜藏于人们思维深处的活动形式,它的出现有着许多偶然的因素,并不能以人们的意志为转移,但我们能够努力创造条件,也就是说要有意识地让灵感随时突现出来。这就需要了解和掌握灵感思维的活动规律,如灵感的突发性,灵感在思维过程中的不连贯性、不稳定性、跳跃性、迷狂性等多种特点,加强各方面知识的积累,勤于思索,给灵感的出现创造条件。

灵感出现的机遇对每个人都是公平存在的,灵感就在每一个人的身边。尽管它有时是稍纵即逝,甚至令人百思不解,难以捕捉。那些努力追求、刻意进取、随时留意并敏锐地感觉、捕捉到灵感的人是成功的典范。培根说:"人在开始做事前要像千眼神那样察视时机,而在进行时要像千手神那样抓住时机。"不停地思考、努力地探索,为艺术创作中灵感的出现铺平了道路,因而灵感始终属于那些勤于思考的人,见图 2-3-27~图 2-3-29。

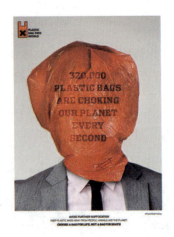
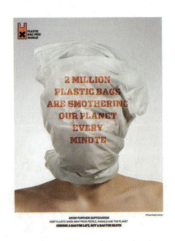
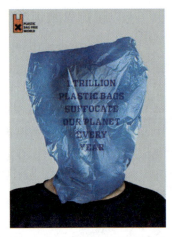

图 2-3-27　别让塑料袋窒息我们的生命——Plastic Bag Free World 塑料袋免费世界公益广告一

图 2-3-28　别让塑料袋窒息我们的生命——Plastic Bag Free World 塑料袋免费世界公益广告二

图 2-3-29　别让塑料袋窒息我们的生命——Plastic Bag Free World 塑料袋免费世界公益广告三

九、诱导创意训练

由于艺术创作中有许多具体的形象或形式存在,在视觉艺术思维训练的过程中,我们可以结合这些特点进行带有诱导性的提示。例如,视觉艺术思维能否绕过对艺术用材的选择,进行有目标的诱导对形象的构成,用不同的方法进行重新处理,形成新的艺术形象;对相同或相近的对象(同类或异类)用类比的方法加以诱导,使艺术创作在进行过程中受到较多较好的提示,从而增强视觉艺术思维的效果。

视觉艺术思维的训练更要从培养思维的创造能力和发展智力的角度着眼。许多成功的艺术家在他们的艺术创作生涯中都很注重读书交友,集思广益(图 2-3-30～图 2-3-33)。

图 2-3-30　WWF 保护动物公益广告一

图 2-3-31　WWF 保护动物公益广告二

图 2-3-32　WWF 保护动物公益广告三

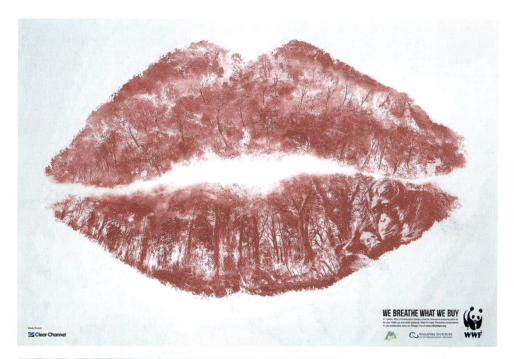

图 2-3-33　WWF 保护动物公益广告四

第三章

图 形 设 计

　　我们都知道,图形的功能主要是传达信息,人类很早就懂得如何利用图形符号来进行信息交流。它的雏形可追溯到上古时期,最简单的图形语言可以算作人类最早的刻树(如图 3-0-1 所示)、结绳(如图 3-0-2 所示)、堆石以及东方的象形文字等。随着人类思维、社会活动的复杂化,图形也变得复杂起来。世界上人类使用的语言有上千种,不可避免地,人与人之间在沟通时会存在语言上的障碍,而图形语言可以打破这种障碍,有利于信息的交流与传播。在人类交往活动日益频繁的今天,图形语言的地位便显得尤其重要了。

图 3-0-1　拉祜族竹片记事

图 3-0-2　德昂族结绳记事

　　"图"即图画、图案,是一种表现方法,具有可视性(如图 3-0-3 所示);"形"即有形式的无形意念,也就是思维方式,不具有可视性(如图 3-0-4 所示)。因此,图形的本意应该是通过可视性的设计表现来传达具有创造性的思维,具备视觉设计的原理。

　　图形可用线条、形状、色彩、印刷等方式,把思维意念转化成可以用来交流和传播的视觉形式。

　　进入 21 世纪的今天,随着时代的发展和设计手段的不断更新,现代图形设计的发展也经历了一个前所未有的视觉冲击时代。现代图形已不再是一种单纯的标识记录和符号,更不局限于某种图案化的装饰表达,而是打破旧的传统视觉设计理论,建立于对人的视觉经

验、心理感受和行为活动等诸多因素的深层次研究和探索的领域。图形创意是现代艺术设计的重要组成部分,它有着自身构成的特征和构型组织的形态。

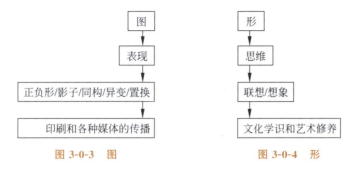

图3-0-3　图　　　　　　　　　图3-0-4　形

第一节　图形设计的释义

一、图形的释义

"图形"一词的英文是"Graphic",源于拉丁文"Graphicus"和希腊文"Graphickos",其特征可概括为:由绘、写、刻、印等手段产生的图像符号;是说明性的图画形象,以别于词语、语言、文字的视觉形式;可以通过各种手段进行大量复制;是传播信息的视觉形式。

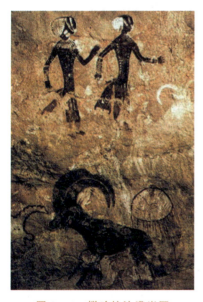

图3-1-1　撒哈拉沙漠岩画

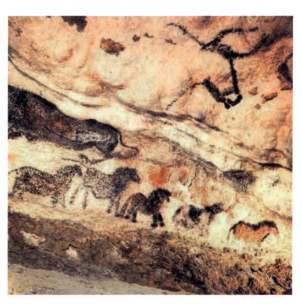

图3-1-2　法国韦泽尔峡谷岩洞壁画

图3-1-1为撒哈拉沙漠岩画、图3-1-2为法国韦泽尔峡谷岩洞壁画,它们是洪荒时期的艺术作品,是各民族异质文化的结晶,呈现出人类社会悠远的历史、神秘的认知与独特的生活理想。散落于世界各地的奇妙的岩画,在远古时期,也许是人们随心所欲的性情"涂鸦"之作,在后世,却成为震惊世界的艺术杰作,也成为人类最为隐秘的文化符号,成为研究人类远古生活与文明进程的标本。

图形是设计作品的表意形式，是设计作品中敏感和备受关注的视觉中心。著名设计理论家尹定邦先生在《图形与意义》一书中指出"所谓图形，指的是图而成形，正是这里所说的人为的创造的图像"，而图形存在的价值就是传达。由此可见，图形首先是作为一种交流信息的媒介而存在的，与美术、图案作品有本质区别。

现在公认关于图形的定义是：图形是介于文字与美术之间的视觉传达形式，能够在纸或其他表面上表现的、能通过印刷及各种媒体进行大量复制和广泛传播，它通过一定的形态来表达创造性的意念，将设计思想可视化，使设计造型成为传达信息的载体。

图 3-1-3 是福田繁雄在 1975 年设计的"1945 年的胜利"的海报，这张纪念"二战"结束 30 周年的海报设计，获得了国际平面设计大奖。采用类似漫画的表现形式，创造出一种简洁、诙谐的图形语言，描绘一颗子弹反向飞回枪管的形象，讽刺发动战争者自食其果，含义深刻。图形符号表达的内涵通俗、平易，哲理性强。画面由黑、白、黄三种大块色构成，色彩单纯明快，具有很强的视觉冲击力，深刻揭示了主题的内涵，又发人深省。一枚正在向下飞向炮筒的炮弹，用逆向思维的方法表现了"反对战争"的含义，令人回味无穷。画面简洁，主题鲜明，每一个人都能看懂他招贴里所要传达的意思。

图形的实质就是一种视觉符号。符号是指"根据既定的社会习惯，可被看作代表其他事物的任何存在物"。符号都具有两个属性，即能指和所指。能指是符号的可被感知的形态，图形作为符号中的一个分支，具有符号的这些基本特征，它的能指是对某一个或多个元素组合的蓄意刻画和表达的直观的视觉形式（如图 3-1-4 所示，伐木的斧子和树枝的嫩芽相结合，构成新的图形蕴含着新的含义），包括形状、结构、色彩、风格等；而所指就是这些可视形态背后所象征的事物、观念、情感和价值。

图 3-1-3　1945 年的胜利（福田繁雄，1975 年）

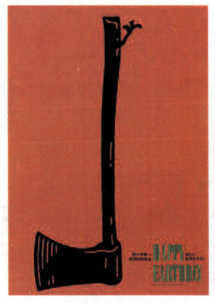

图 3-1-4　Happy Earthday（福田繁雄）

二、图形的起源和发展

（一）图形的起源

图形的原始形式最早可以追溯到史前时期。图形的起源是伴随着人类的出现而产生的。

图形的历史进程大致分为三个阶段。远古时期人类的象形记事性原始图画为第一个阶段;原始人的图画式符号是图形的原始形式,也是文字的雏形。第二个阶段为由一部分图画式符号演变而形成文字;图画式符号与记事性图画的区别在于,其形象的抽象性更强,更为简化。当记事性图画在使用中不断简化后就形成了图画文字。第三个阶段为文字产生后带来的图形的发展;文字这一视觉传达形式使人类的沟通和交往更加密切,而能综合复杂信息内容且又极易被领会的图形形式更为人类所重视和利用。

1. 东方传统图形

东方文明,特别是中国文化强调的是"天人合一""求全思想",追求的是"形神兼备",有独特的象征性、有丰富的造型手段,艺术与设计都更多地体现出主观因素在创作中的主导性,表现出令人惊叹的想象力。

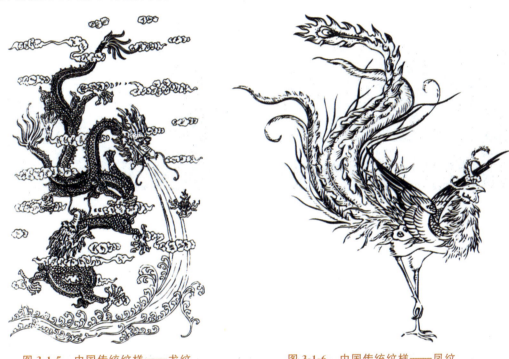

图 3-1-5 中国传统纹样——龙纹　　　　　图 3-1-6 中国传统纹样——凤纹

图 3-1-5 龙纹与图 3-1-6 凤纹所示,中国古代的神话与传说中,龙是一种神异动物,具有九种动物合而为一九不像的形象。龙是原始社会形成的一种图腾崇拜的标志。传说多为其能显能隐,能细能巨,能短能长。春分登天,秋分潜渊,呼风唤雨,无所不能。这些已经是晚期发展了龙的形象。封建时代龙是帝王的象征,也用来指帝王和帝王的东西:龙种、龙颜、龙廷、龙袍、龙宫等。龙在中国传统的十二生肖中排第五,其与白虎、朱雀、玄武一起并称"四神兽"。凤是凤凰的简称。在远古图腾时代被视为神鸟而予以崇拜,比喻有圣德之人。它是原始社会人们想象中的保护神,经过形象的逐渐完美演化而来。它头似锦鸡、身如鸳鸯,有大鹏的翅膀、仙鹤的腿、鹦鹉的嘴、孔雀的尾。居百鸟之首,象征美好与和平。也是古代传说中的鸟王,雄的叫凤,雌的叫凰,通称凤。凤是封建时代吉瑞的象征,亦是皇后的代称。凤和龙虽然都是祥瑞之物,但二者的形象和内涵截然不同。龙威严而神秘,不可亲近,只可敬畏;凤象征着和美、安宁、幸福乃至爱情,让人感到温馨、亲近、安全。

2. 西方图形发展

在西方早期文明中,理性的思想占据较为主导的地位。直至文艺复兴时期,欧洲艺术一直以摹写和客观写实为主流,所以创造性的视觉形象不像东方那样俯拾皆是。

文艺复兴之前,图形根据需要排列在没有纵深空间关系的纯粹的平面上。文艺复兴后到印象派时期,人们开始运用透视规律,努力在平面中体现三维空间(如图 3-1-7 所示)。

立体派艺术家用块面的结构关系分析物体,表现体面重叠、交错的美感,创造了一个独立于自然的艺术空间,主张同一个物体可以从不同的角度、多个视点进行观察分析,构成一个新的空间观念,开拓了图形思维的空间范畴。

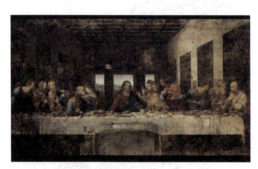
图 3-1-7 《最后的晚餐(The Last Supper)》(列奥纳多·达·芬奇,意大利)

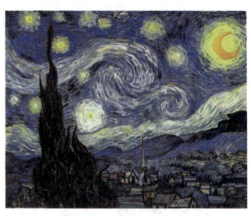
图 3-1-8 《星夜空》(梵·高,荷兰后印象派画家)

图 3-1-8 这幅画中呈现两种线条风格,一是弯曲的长线,一是破碎的短线。二者交互运用,使画面呈现出炫目的奇幻景象。在构图上,骚动的天空与平静的村落形成对比。柏树则与横向的山脉、天空达成视觉上的平衡。全画的色调呈蓝绿色,画家用充满运动感的、连续不断的、波浪般急速流动的笔触表现星云和树木;在他的笔下,星云和树木像一团正在炽热燃烧、奋发向上的火球,具有极强的表现力,给人留下深刻的印象。

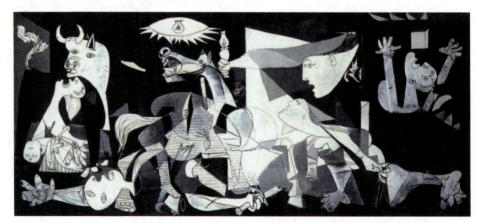
图 3-1-9 《格尔尼卡》(帕勃洛·毕加索,西班牙立体派绘画的旗手)

如图 3-1-9 这幅巨作长达 7.82 米,高有 3.5 米。画面中女人的痛苦、阵亡士兵的惨状、牛马的嘶叫,都让人深刻感受到战争带来的灾难,也体会到了毕加索内心的愤怒和同情。他用变形手法突出了悲惨的遭遇,在夸张外形之下,感情的抒发变得更为真实强烈,而简单的黑白灰三色更是增添了恐怖的惨相。毕加索对于痛苦的表现并不源于这件作品的创作,他之前已经开始了对痛苦的分析,研究人物外形的变形对情感的表现。在长期实验和研究之下,才会有如此成熟的作品。画面貌似原始手法,接近儿童般的单纯和朴实,但它所带来的强烈情感却足以令人惊讶。正是这种超越各类复杂描述,回归简朴的形式,得以诞生不朽的经典形象。

未来主义艺术家则在现代工业科技的刺激下,用分解物体的方法来表现运动的场面和物体运动的感觉,改变了传统的静态表现方式,把三维空间的造型艺术引入到四维的时空环境中,确立了时间和空间的造型新观念。

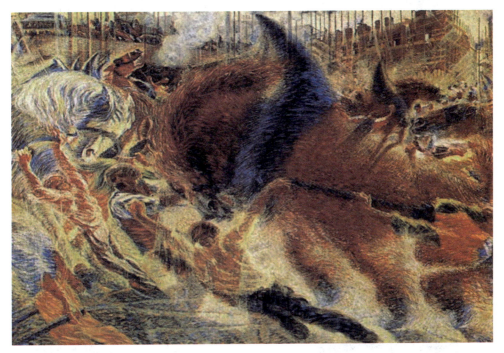

图 3-1-10 《城市的兴起》(翁贝特·波丘尼,未来主义画派的核心人物,意大利画家和雕塑家)

如图 3-1-10 这幅画中,画面前景是一匹巨大的红色奔马,它充满活力,扬蹄前进。在它前面,扭曲的人物如纸牌般纷纷倒下。背景是正在兴起的工业建设。象征的寓意非常明确:巨马暗指了未来主义者所迷恋的现代工业文明,它正以势不可当之态迅猛发展,而人群则暗示了劳动的活力。画面以鲜艳的高纯度颜色、闪烁刺目的光线、强烈夸张的动态以及旋转跳跃的笔触表达了未来主义者的信条:对速度、运动、强力和工业的崇拜。从画面渗透出的动感和节奏中,我们感受到了波丘尼的发明——"线条—力量,也就是指一切物体借以对光线和阴影做出反应,并产生出外形力量和色彩力量的能量。"

抽象主义对于改变传统的图形设计和表现提供了理论基础和实践参照。创造了简洁、明快,富有装饰性和象征性的图形形式(如图 3-1-11 所示)。

达达主义的出现则否定了传统的审美观念和艺术造型方式,把偶然性、机遇性运用在艺术创作中,这对图形设计有很大的启发。如图 3-1-12、图 3-1-13 所示,把许多表面上不相关的、荒诞的图形有意识地组合在一起,使人在不可思议中进入到荒诞的境地。

超现实主义,以梦幻般思维方式和自然主义的绘画方式(如图 3-1-14、图 3-1-15),把现实与潜意识、梦境融合在一起,这种梦幻意识的出现又启发了一大批图形设计家。

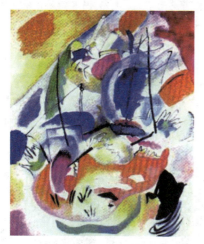

图 3-1-11 《即兴 31 号》(瓦西里·康定斯基,俄罗斯画家和美术理论家,抽象艺术的先驱)

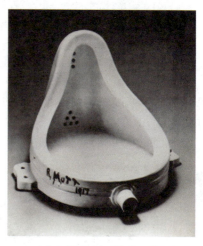

图 3-1-12 《泉》(马塞尔·杜尚,法国艺术家,被誉为"现代艺术的守护神")

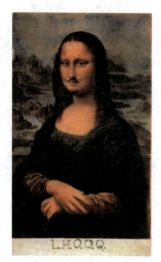

图 3-1-13 《带胡须的蒙娜丽莎》(马塞尔·杜尚,法国艺术家,被誉为"现代艺术的守护神")

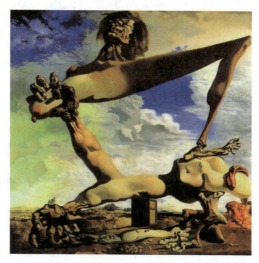

图 3-1-14 《内战的预感》(萨尔瓦多·达利,西班牙超现实主义绘画大师和版画家,享有"当代艺术魔法大师"的盛誉)

第二次世界大战后,图形的表现技法已发展得相当丰富和成熟,在视觉传达的众多领域大量运用了图形的元素,出现了众多具有极高艺术水准和独特艺术风格的团队和设计师。德国的视觉诗人冈特·兰堡(如图 3-1-16)、金特·凯泽(如图 3-1-17)等设计师以摄影的手法、充满艺术气质的形象表现理性的思考;波兰招贴以近似绘画的形式、强烈的个人风格和象征含义丰富的形象在图形发展中占据重要的地位;美国的切瓦斯特(如图 3-1-18)等在插图、招贴等领域以轻松、生动的风格创作了大量成功的图形作品。

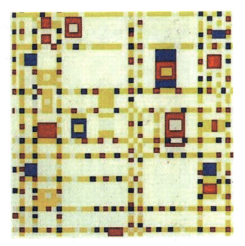
图 3-1-15 《百老汇的布吉·伍吉》(蒙特里安·皮特,荷兰)

图 3-1-16 冈特·兰堡(德国)作品

图 3-1-17 金特·凯泽(德国)作品

图 3-1-18 西摩·切瓦斯特(美国)作品

20世纪的现代美术运动,直接影响了图形的表现风格;图形设计的发展直接与现代绘画相联系。现代绘画对色彩、造型等形式语言的探索,以及纯粹精神性的个人情感表达,都直接渗入图形表现领域。

不仅从艺术中汲取营养,图形设计师也从其他学科的成果中寻求灵感。逻辑学中的悖论、数学中的拓扑、视觉心理学中的图地转换等转换为视觉形态,于是出现了魔带(如图3-1-19)、鲁宾杯、矛盾空间(如图3-1-20、图3-1-21)等新奇的形态结构,从视觉和思维两个方面挑战人们的经验。

图 3-1-19 莫比乌斯魔带（莫里茨·科奈里斯·埃舍尔，荷兰图形艺术家））

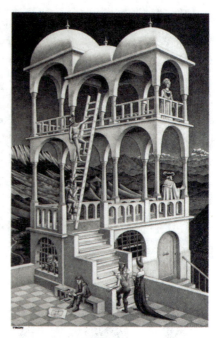

图 3-1-20 矛盾空间（莫里茨·科奈里斯·埃舍尔，荷兰图形艺术家））

今天，图形设计在视觉传达领域依旧占据重要的位置，随着技术的进步，摄影、电脑、多媒体技术大大丰富了图形的表现手段，也不断产生着新的语言。

（二）图形革命

图形的发展经历了三次重大革命。

第一次革命是原始符号演变成为文字。文字的出现使符号具有了一定程度的规范，成为记事和识别的重要手段，并使信息得以在一定范围内传播。第二次革命是源于中国造纸术和印刷术的诞生。纸的发明促进了文字和图画的传播与应用，印刷术的发明使视觉信息得以批量化地复制。第三次革命始于19世纪的科技和工业的变革，最具代表性的是摄影的发明和由此带来的制版方式及印刷技术的革新。传播的广泛性进一步扩展，图形真正成为一种世界性语言。今天的电子技术等高科技使图形传播超越了时间的局限和空间的距离，传播的速度飞快，而范围已达世界的每个角落，每一个人都是信息受众。

图 3-1-21 创意的矛盾空间（伊斯特文·沃里兹，匈牙利）

三、图形语言的传达优势

图形创意既有别于词语、语言、文字的表述，也有别于以审美为主体的纯艺术形象的描

绘。因而,图形创意要求在内容上有明确的主题思想,形式上有与众不同的视觉形象,功能上能充分、有效、准确、生动地传播特定的信息。应具有简洁、易识别和容易记忆、跨越国度、克服民族障碍、可视性强、准确性高、直观展示事实的特点。

在传达领域,图形并不是唯一的语言,它之所以产生并一直存在发展到今天,是由于它具有其他语言所不具备的优势,具体可以分为以下几个方面。

（一）更具吸引力

由于图形是一种直观生动的形象语言,丰富的造型手段相对于以抽象线性为主的文字对受众更具有吸引力。

（二）更具感染力

图形在表现形式上可以更具艺术气息,表现的余地和空间非常广阔,通过塑造形象、营造氛围等手段建立起与受众间的情感桥梁,使信息传达在情感上引起共鸣,触动受众,增强信息传递的有效性。

（三）易识别、易记忆

由于图形是通过具象形态的象征意义来完成信息传达,受众在阅读时要借助自身对形态认知的经验去理解图形,这种深层次的体验介入有助于加深印象,加上人们对具象形态的较强记忆能力,保证了图形具有更强的可记忆性。

（四）传播更广泛

由于各民族大都有自己的文字,而人们对文字的阅读必须建立在受过一定教育的基础上,就使得用文字传播信息受到了一定的限制。图形则可以跨越这种语言障碍,在更广泛的人群中发挥作用。

当然,图形也不是万能的,语言文字在传播信息的过程中往往可以更准确,通常不会产生歧义,而如果选择的图形象征符号不恰当,则可能导致含糊不清甚至错误的理解,这就需要设计者用心地去创作。

四、图形设计的价值和意义

（一）图形具备强劲的传载信息功能

现代图形语言形象简洁,最易识别与记忆,具备直观性、说明性的特点;具备超时空、超地域、超文化障碍的传播动力;具备信息容量大、传播速度快、信息内容表达准确的优势,所以说,图形在当今信息化社会环境中具有不可替代的作用。

（二）图形语言的信息内容表达、传播效率优于文字与美术作品

语言文字是抽象的,它传递信息要首先通过眼或耳,再传到大脑分析转换为形象,进而判断和想象,它属于理性行为。而图形非常直观,通过眼睛直接进入大脑进行判断,无须分析和转换,比较感性。

（三）图形信息传播具备跨越地域与语言障碍的优势

人类的视觉感知方式是相同的,它不会因地域与语言差异而得到不同的视觉感知效果。对图形语言的感知是直观的,图形语言所具备的形象特征可以一目了然,它不会因地域与语言差异造成视觉障碍。

（四）图形具备潜在的商业与社会价值

图形设计是为社会、文化、商业经济大环境服务的，通过图形语言向广大民众传播某项公众权益、文化理念、商品生产与销售等各类信息。图形的传播与审美功能的高低首先取决于图形的创意。

（五）图形语言具备视觉形式丰富、涵盖多途径应用的特点

图形设计是介于艺术与科技之间的综合学科，其设计创意理念、语言特征、构成形式渗透到了所有设计专业范围。使图形语言视觉形式变得多姿多彩，从平面到立体，从二维到三维，从过去单一的广告招贴到声、光结合的立体综合图形表现，应用范围已扩展到了社会的各个方面。

五、现代图形的特征以及设计原则

（一）现代图形的特征

优秀的现代图形在风格表现上是各不相同的，但其中也有一些共通的特征，可以归纳为准、奇、美三个字。

（1）准。传达信息的准确性。现代图形往往挖掘观念的核心内涵，用恰当的形象语言去表达，直观有力。

（2）奇。图形表现的创造性。好的图形必然具有吸引力，而这种吸引力往往是通过创造性的、与众不同的视觉形象获得的。差异化、个性化、原创性是优秀设计必不可少的基本素质。

（3）美。图形表现的艺术性。图形的优势很大部分源于它的审美价值，我们现在除了关注图形信息传达的功能实现，也更趋于追求表现上的诗意化。优秀的图形作品在视觉效果上无论是简洁还是繁复的、传统还是前卫的，总是通过生动的线条、完美的色彩、恰当的构图来创造符合形式法则的形象，给受众带来情感上的满足。

（二）现代图形的设计原则

从现代图形的特征上可以得出图形设计的基本原则，主要可以分为以下三点：

1. 通俗性、准确性

图形是一种具有象征性的符号，通过形象来完成传达信息的过程。因此设计者在创作中需要站在以人为本的立场上，尊重受众，了解符号的一般社会含义。

2. 创造性

创造性有两层含义：一是创造性地挖掘图形语汇，二是表现手法上的创新。

3. 艺术化

今天的图形在传达信息的理性之中更强调表现形式的艺术化。可以借鉴不同艺术形式的表现风格、加入中外文化的审美情趣，在时代感、文化性上走得更远，提升图形的价值。

总的说来，现代图形创意追求的应该是"意料之外的外在形式，情理之中的内在逻辑"。图形给了我们无限的想象空间，在这个空间里，可以注入自己的激情和幻想，思维和技巧，使所要表达的意念呈现出来。

第二节　图形创意思维的方法

在图形的设计中,常用联想来引起观众的关注,帮助人们记忆,延长对图形的反应时间,达到影响观众情绪和行为的目的。

联想可以分为简单联想和复杂联想。

简单联想是把具有类似特征的现象或时空上接近的事物或对立的现象联系起来,它包括相似联想、相近联想、相反联想。

复杂联想又称关系联想或意义联想,它是指由见到某种事物而联想到它的意义及它与其他事物的关系,复杂联想包括因果关系联想等。设计师通过图形的设计,引导观众联想相关的人、事物或观念,从而产生心灵的共鸣,由此达到给人们以审美享受和传达信息的目的。

想象的空间是无限的,甚至漫无边际,但分析总结可将现象分为两种类型:形象联想和意象联想。

一、形象联想

形象联想可以说是人的本能反应,很直接,是由一种物象的造型而引发的和与之相似的形态的物象联想(如图 3-2-1),源于人的感性认识。如我们常见的相似联想。相似联想是指由一个事物的外部构造、形状、色彩、肌理或某种状态与另一事物的类同、近似而引发的想象延伸和连接。

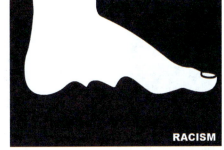

图 3-2-1　种族主义(莱西·德文斯基,波兰)

如图 3-2-1 这幅海报中,在白色的脚下出现了黑色的人脸,此图形不仅是形上的相似与借用,更是对寓意种族主义的深刻阐释。艺术家正是将脚和与之被踏到脚下的人脸进行思维的积聚,而释放出发人深省的主题,从而创作出作者与观者之间具有心灵震撼的共用形。

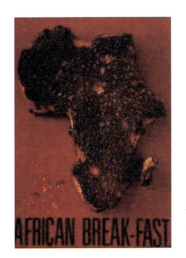

图 3-2-2　AFRICAN BREAK-FAST
　　　　　（下岗茂,日本）

二、意象联想

意象联想是把表面不相干的事物,抛开它们的外形表层,通过它们之间某种本质上的共性而引发的联想(如图 3-2-2 将烧焦的面包片做成非洲地形图的形态,用直观的视觉语言表现非洲的经济情况)。这源于人的理性认识。如同文学上的比喻,将人们熟知的、公认的物质特性转接到要说明的物质上,以此来更形象、更生动地传递被说明物质的这方面特性。

三、联想的方式

在创意思维中,主要包括集中的发散性联想方式,如前面的形与意的集中联想,尽可能想象所有与主体相关的形象,被想象出来的形象都是完全围绕同一主题进行。这

是设计中最主要的联想方式。不仅如此,还要拓展思维,擅长连带联想方式。

根据联想的方式与联想的客体、本体之间关系,我们把联想分为四种类型:相近联想、相似联想、相对联想和因果联想。

(一) 相近联想

对时间或空间接近的事物或概念进行联想。在图形的设计中,设计师应该尽可能地利用这一方法把事物在时间或空间有关联的关系表现出来,有利于唤起观众与此相近的想象。

利用接近联想,我们可以将所需要表现的事物隐含起来,通过另一种形式表现,让观众通过时间或空间上的接近,来联想设计师所表现的主题,留给观众更多的想象空间。

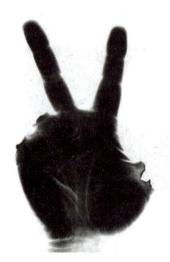
图 3-2-3　victory(陈放)

图 3-2-4　Coca-Cola 广告

图 3-2-5　北京(中国)2001 年
(陈幼坚)

图 3-2-3 为陈放教授设计的胜利招贴,画面上没有任何语言,仅仅是一只残缺了手指的手做成 V 的形状。正是这三只手指的残缺提醒人们胜利要付出惨痛的代价,强烈的视觉冲击力撞击着每个人的心灵,不禁让人感到凄凉、辛酸,促使人类对自己的行为不得不做出新的审视与反思。图 3-2-4 中墙上挂着球衣的形象很容易让人们联想到经典的 Coca-Cola 玻璃瓶的形状。图 3-2-5 为陈幼坚设计的申奥海报,五环颜色环绕着天坛,既有运动的感觉,又有北京的特色。

(二) 相似联想

有相似特点的事物形成的联想,对在造型或内容意义上相似的事物所进行的联想。

人们对某一事物进行感知时,会依据自己的平常生活经验,或知识的积累,或别人的讲述而在大脑中的经验积累,进而联想到和这一事物在性质上、形态上或其他方面相似的事物(如图 3-2-6 所示 McDonald 广告中残缺门牙的形象和公路中变形的"琼玛卡诺线"的形象都和麦当劳的标识十分相似,从而引发人们的联想)。这是一种非常自然的大脑思维形式。

（三）相对联想

有对立关系的事物形成的联想，是对与事物有必然联系的相反事物、对应面、对立面的想象延伸和连接。如图 3-2-7 所示和平鸽与骷髅头的结合，它可以启示我们完全异于常规去思考问题。

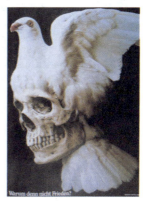

图 3-2-6　McDonald's Corporation 广告　　　　　图 3-2-7　政治集会的招贴
（金特·凯泽，德国）

（四）因果联想

有因果关系的事物形成的联想，是我们对事物发展变化结果的经验性判断和想象，指对逻辑上有因果关系的事物所进行的联想（如图 3-2-8～图 3-2-10 所示）。因果是一种术语，也是一种思想，它包含佛教、哲学、辩证的思想。

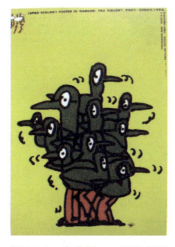
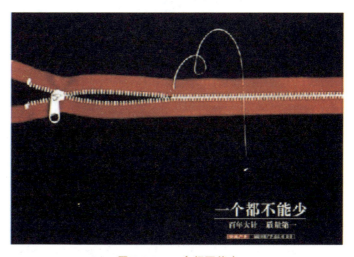

图 3-2-8　鸟的树——环保招贴　　　　　图 3-2-9　一个都不能少
（秋山孝，日本）

在图形设计中既要运用简单的联想形式创造图形，又不能仅仅停留在简单的联想上。因为简单联想所创造的图形容易使作品产生雷同的现象，只有进入复杂联想，巧妙地找出事物间深层的关系才能产生与众不同的效果，体现出独特的品质。

图 3-2-10　吸烟有害健康公益广告

第三节　图形设计创意的表现手法

 在图形创意上，单一的、固定的视觉形象已是司空见惯，往往不能引起人们的思考。我们要学会创造新鲜的、有趣的视觉形象，制造不同、新奇、打破事物固有造型，利用两种或两种以上造型的有机结合，产生新颖的视觉效果和新的意义。这是将图形做加法创造，这种创造方式是有规律可循的，利用影子、利用正负图形、利用共生、利用同构、利用渐变都可以将多种元素和谐融洽地组织在一起；也可以利用单一造型元素做减法创造，如减缺图形；也可将视觉元素作反常规的表现，如无理图形、混维图形。

一、异影图形

异影图形即客观物体在光的作用下,产生异常的变化,呈现出与原物不同的对应物。但在图形设计中,根据主题需要,经过加工的影子可以反映其对象的内涵,借以表现画面的感情。物像一般只是主题的表象,影像却是主题的实质反映,富有深刻的寓意,并给人以联想的空间和视觉上的冲击。它们彼此相生,表达一个语义或一种观念。

图 3-3-1 《不要战争》(韩军)

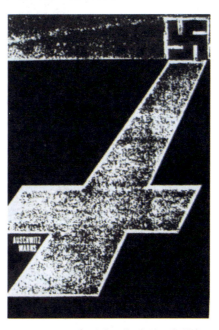

图 3-3-2 《纪念反法西斯胜利五十周年》

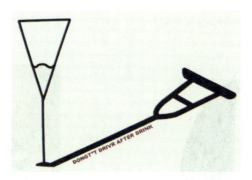

图 3-3-3 《酒后驾车危险》

图 3-3-1 为手中握枪的士兵和影子形象中手拿鱼竿的士兵形象;图 3-3-2 为法西斯符号和十字架的符号;图 3-3-3 为酒杯和拐杖的形象。这几个都是利用异影图形的方法进行设计表达的。

二、正负图形

正负图形也称反转图形,指正形与负形相互借用,相互依存;你中有我,我中有你;作为正形的图和作为负形的底可以相互反转。合理地开发负空间,使画面的每个空隙都能说

话,将图形特有的语意生动形象地表达出来。

黑与白是相对的,没有黑就没有白、没有虚就没有实。设计师要在有限的篇幅中反映更多的信息,更主要的是以此来增强画面的纯粹巧妙和视觉新奇,通过图像的相互依存来暗示两者之间潜在的关系(如图 3-3-4~图 3-3-6 所示)。

图 3-3-4　爱情剧《安托尼和克雷欧佩特拉》招贴(德雷维斯基·雷克斯,德国)

图 3-3-4 为德国设计师德雷维斯基·雷克斯(Drewinski Lex)先生创作的爱情剧《安托尼和克雷欧佩特拉》(ANTONY ANDCLEOPATRA)招贴时,在女性和蛇之间用其正负形,一线两用,将女性温柔的特性以及基督文化中蛇与女性的关系表现得淋漓尽致,让人享受着艺术营造的美妙的文化空间。当我们注意白色的女性体态时,能清楚地看到柔美的女性形象,其分界线显然是人体不可缺少的部分,一条美女蛇在平面空间中游动,其线形的变化随着视觉的移动而变换着形状。德雷维斯基·雷克斯创造了一个全新的形象,这个形象是现实生活中不存在的,她既是美女又是蛇,又不全是美女或是蛇。这样的艺术形象超越了视觉表象本身,表现的是基督教文化背景下的爱情。

图 3-3-5　纪念广岛-长崎 50 周年(福田繁雄,1995 年)　　图 3-3-6　UCC 咖啡馆海报(福田繁雄,1984 年)

三、共生图形

设计中应尽可能打破一条轮廓线只能界定一个物像的现实,用一条轮廓线同时界定两个紧密相接、相互衬托的形象,使形与形之间的轮廓线可以相互转换借用,互生互长,从而以尽可能少的线条表现更多更丰富的含义,显现出精简着笔的魅力(如图 3-3-7～图 3-3-10 所示)。

图 3-3-7 《记者反对种族隔离》政治海报
（麦瑟斯罗·华兹莱文斯基）

图 3-3-8 和平鸽（1950 年 11 月,为纪念在华沙召开的世界和平大会,毕加索）

图 3-3-9 《六子争头》（武强年画）

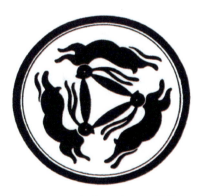

图 3-3-10 敦煌《三兔飞天藻井》

四、双关图形

双关图形是指一个图形可以同时解读为两种不同的物形（如图 3-3-11 和图 3-3-12 所示）,并通过这两种物形之间的联系产生意义,传递高度简化的视觉信息。双关图形意味着

图形牵扯到双重解释,一重是表面上的意思,一重是暗含的意思,而暗含的意思往往是图形的主要含义所在。言在此而意在彼,可收到含蓄风趣的表达效果。

图 3-3-11　兔子与鸭子

图 3-3-12　猫与老鼠

五、聚集图形

在图形设计中,我们也可将单一或相近的元素造型反复整合构成另一视觉新形象,创造新颖的聚集图形来表达观念。构成图形的单位形态元素多用来反映整合形象的性质特点,以强化图形本身的意义,如图 3-3-13～图 3-3-19 所示。

在一些国庆游行、运动会开幕式等大型欢庆活动中,常会看到由人群组成的巨大文字或图形的创意,非常壮观。那一个个人、物本身就是一个个生命的视像符号。

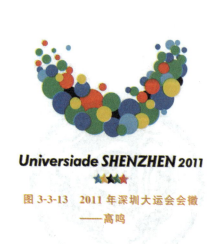
图 3-3-13　2011 年深圳大运会会徽
　　　　　——高鸣

图 3-3-14　法国国家公园标志
　　　　　（Pierre Bernard）

图 3-3-13 为深圳大运会的会徽,由"欢乐的 U"、大大小小的彩色圆点组成的 U 形,每一个圆点作为其中一个元素,没有固定的含义,可以有多种想象,是一个完全开放的标志。圆点可以自由地放大、缩小、聚集,可以演化成不同的事物,变化出各种具象的图形,因此具有包罗万象的宽泛性,很好地诠释了世界大学生运动会的宗旨,形象地反映了大运会就是全世界大学生的嘉年华的特征。会徽突破了以往标志的象形设计,以圆点的拆分、组合、切割变幻出各种模式,取任何一部分,都可以完整地体现形象、识别形象,没有指向具体,外延广阔,突显了深圳旺盛的生命力和强大的包容性。

图 3-3-15　不要酒后驾车(博凯伶,芬兰)

图 3-3-16　NO MORE(福田繁雄,日本))

图 3-3-17　美国《量子学怪诞海报》

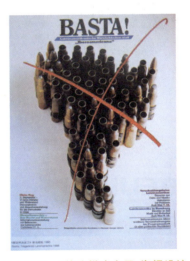

图 3-3-18　《就这样决定了》海报设计
　　　　　(霍尔戈·马蒂斯)

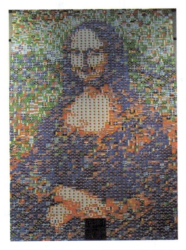

图 3-3-19　LOOK(福田繁雄,日本)

六、同构图形

同构图形就是将多个元素进行创造性的、超越现实的组合。利用不同形象的特征组成一个新的形象。这种创意方法需要有敏锐的观察能力,对形象特征有高度的敏感,把人们熟知的形象素材通过组构,赋予形象一个全新的内涵。

(一)异形同构图形

异形同构图形是将两种以上的形象素材重新构成(如图 3-3-20～图 3-3-23 所示)。图形并无抽象、具象之分,只要它存在就是具象的。异形同构的重点在于同构,改变一个形象容易,如何重新构成使其体现新的意念有赖于作者的艺术功力。

图 3-3-20 2008 年北京奥运会招贴设计

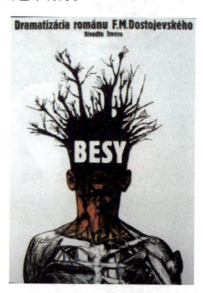

图 3-3-21 BESY

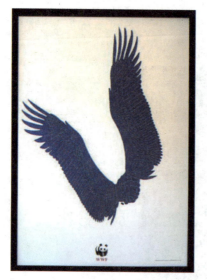

图 3-3-22 福田繁雄作品一

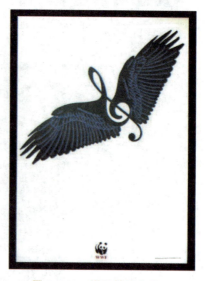

图 3-3-23 福田繁雄作品二

(二)换置同构图形

换置同构图形又称偷梁换柱,意指将组成某物质的某一特定元素与另一种本不属于某物质的元素进行非现实构造,传达出新的意义。替换物形要和物质的局部原来造型应有一定的形象相像性,如图 3-3-24 所示眼睛与地球、水滴与泪滴的替换;图 3-3-25 为舞动的人物剪影与头发的替换。

图 3-3-24 《第二届联合国环境与发展大会》(福田繁雄)

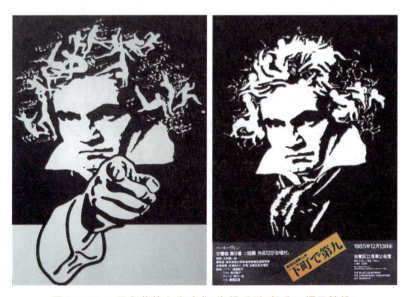

图 3-3-25 《贝多芬第九交响曲》海报系列(部分)(福田繁雄)

(三)异质同构图形

物质都有自己固定的材质,如树是木质的、书本是纸质的、酒瓶是玻璃材质的,这些都是不可改变的客观现实。但我们在设计中根据意念可将一种物体的材质嫁接到另一种完全不

同的物体上去,从而使两种物体发生关系,使原本平淡无奇的形象因为材质的改变而变成新异的视觉图形(如图 3-3-26 所示)。

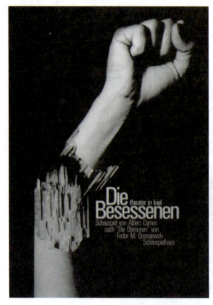
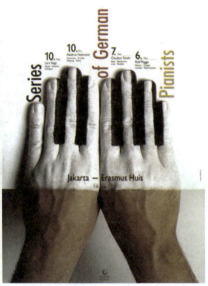
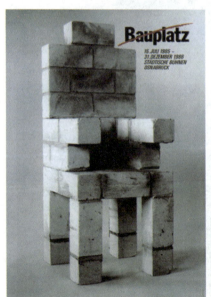
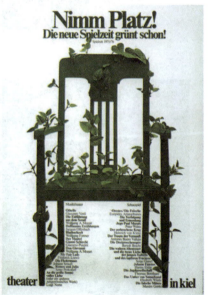

图 3-3-26　霍尔戈·马蒂斯(德国设计大师)海报设计

七、无理图形

无理图形又叫悖论图形,用非自然的构合方法,将客观世界人们所熟悉的、合理的和固定的次序,移置于逻辑混乱的荒诞反常规的图像世界之中,目的在于打破真实与虚幻、主观与客观世界之间的物理障碍和心理障碍,在显现不合理、违规和重新认识的物形中,把隐藏在物形深处的含义表露出来。

（一）反序图形

反序图形有目的地将客观物象进行次序的错乱、方向的颠倒等处理（如图 3-3-27、图 3-3-28 所示），从而表述出新的寓意。

图 3-3-27　福田繁雄海报设计

图 3-3-28　波兰《可口可乐》

（二）无理图形

事物都有真实的客观存在，但进行艺术创造，我们可以对现实进行大胆想象，改变真实事物的客观存在，将不现实的化为现实，将不可能的化为可能，将不相关的变为相关。凭借想象，挖掘图形创造表现的可能性及由此而产生的新意义，如图 3-3-29～图 3-3-33 所示。

图 3-3-29　Andrew Lewrs 海报设计

图 3-3-30　Lanny Sommese 海报设计

图 3-3-31　环境污染海报设计（福田繁雄）

图 3-3-32　庆祝冷战结束海报设计

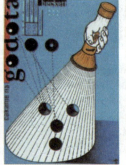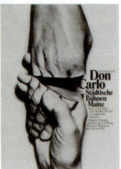

图 3-3-33　霍尔戈·马蒂斯海报设计

（三）矛盾空间

矛盾空间的形成通常是利用视点的转换和交替，在二维的平面上表现出三维的立体形态，但在三维立体的形体中显现出模棱两可的视觉效果，造成空间的混乱，形成介于二维和三维之间的空间。矛盾空间具有表现多视点的特性，多数应用在艺术设计上，可以算是数学也可以算是美学。这种想象创造了非真实的视觉幻象，富有情趣。将二维与三维、幻想与真实混合交错在一起（如图 3-3-34～图 3-3-42 所示）。

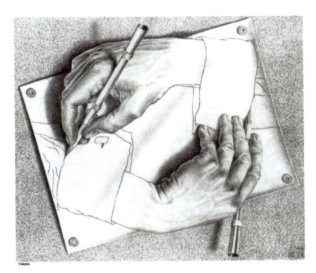

图 3-3-34　绘画的手（埃舍尔，荷兰图形艺术家，1948）

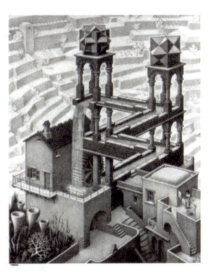

图 3-3-35　瀑布（埃舍尔，荷兰图形艺术家）

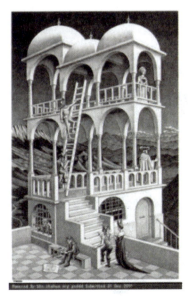

图 3-3-36　望景楼（埃舍尔，荷兰图形艺术家）

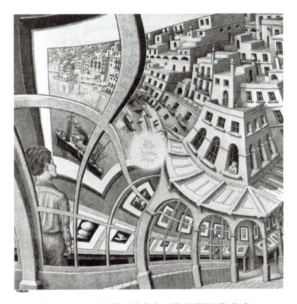

图 3-3-37　画廊（埃舍尔，荷兰图形艺术家）

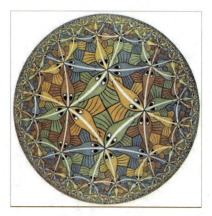
图 3-3-38　圆之界限(埃舍尔,荷兰图形艺术家)

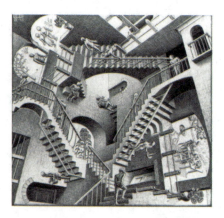
图 3-3-39　现实(埃舍尔,荷兰图形艺术家)

图 3-3-40　爬行(埃舍尔,荷兰图形艺术家)

图 3-3-41　日本松屋百货招贴(福田繁雄)

图 3-3-42　第二届纸艺术作品展招贴(福田繁雄)

八、混维图形

混维图形通过奇异的构想,将二维与三维、幻象与真实混合交错在一起,追求出人意料的表现,它先让人们的习惯性思维产生一种预期,再用一种出乎意料的手法打破观者的固有想象,从而加深视觉感受(如图 3-3-43 所示)。

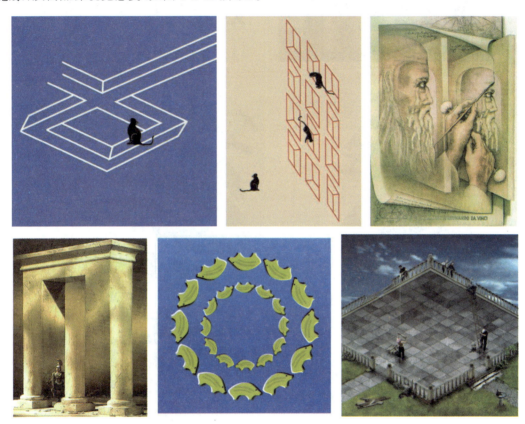

图 3-3-43　混维图形

混维图形是借用二维的视觉空间,创造出三维视觉空间的方法,是把二维空间的物体三维化,三维的图形二维化。这种混维的异构方法让视觉有一种被欺骗并陷入困境的感觉。

九、渐变图形

渐变图形简称为延异图形,"延"有延续、顺延之意,"异"有变异、异化之意。延异图形就是将图形做延续处理,使其不断变化,直至由一事物变化为另一事物的形。

图形表现时,会利用物形向另一物形的转变关系来传递由此产生的意义。由一个形体渐变到另一个形体,以合乎逻辑的、连续的视觉方式完成的物形的自然转变。一个物形有规律地、有次序地、自然地转变成另一种物形,由此美妙的变换使两个不相关的物质发生联系,从而营造出一种新视觉(如图 3-3-44～图 3-3-49 所示)。

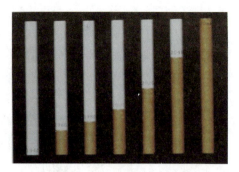
图 3-3-44　香烟的进化（夏登江）

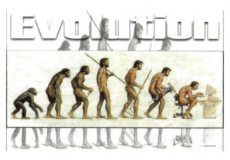
图 3-3-45　EVOIUTION

图 3-3-46　图形渐变

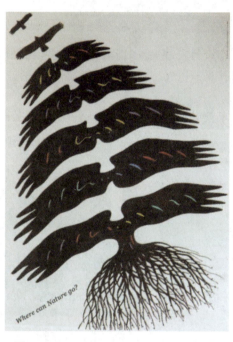
图 3-3-47　Where Can Nature go?（佐藤）

图 3-3-48　天与水（埃舍尔）

图 3-3-49　图形渐变

十、减缺图形

减缺图形即用单一的视觉图像去创作简化图形,使图形在减缺形态之下,仍能充分体现其造型的特点,并利用图形的减缺、不完整,强化想要突出的主题特征。类似于哑剧小品,利用已知表现未知,正是由于不完整,反而给人更多的想象空间。

减缺图形的营造主要依赖人们的视觉惯性和视觉经验。尽管描绘的物象已被概括、抽象或不完整,但由于保留了其中一些基本特征,使观者在看到这种形象时,会自觉根据现存的模糊、不完整的造型从记忆经验中搜取具有相关视觉特征的形象,将其补充完整,形成特指的具体物象(如图 3-3-50~图 3-3-53 所示)。

减缺图形可以锻炼概括能力,即把握图形的主要特征的能力。

图 3-3-50　反酗酒海报(芬兰)

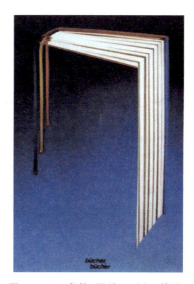

图 3-3-51　书籍(冈特·兰堡,德国)

图 3-3-52　I Love Poster Design

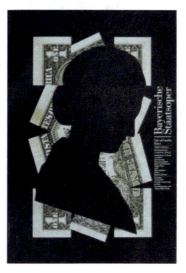

图 3-3-53　Bayerische Staatsoper

十一、文字图形

文字是人类彼此沟通的视觉符号,是语言的视觉表现。文字图形就是通过对文字结构的分析、研究,进行形态的重组与变化,使其与所要表达的字意相协调一致。优秀的文字图形在传播过程中能起到事半功倍的作用,能有效地增强视觉冲击力和传播力度。

（一）汉字图形

在进行文字笔画的空间或部首结构的设计安排中,要充分考虑视觉美感,无论采用写实或抽象的表现手法,变化的准确性都是至关重要的（如图 3-3-54～图 3-3-57 所示）。

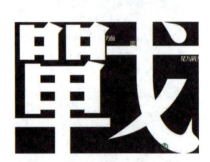

图 3-3-54 "战"（黄炳培）

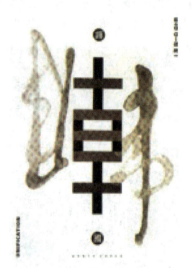

图 3-3-55 韩朝统一（靳埭强）

图 3-3-56 爱自然（刘小康）

图 3-3-57 去毒得寿（王炳南）

（二）字母图形

以英文为构造元素的图形创造。英文是表音文字,造型本身一般不能反映意义,设计时

多是结合形象在英文组字图形中,可以利用各种字体的夸张变形和排列来突出特点,如横排、直排、折排、曲排、套排等方法。在设计中主体字母可与背景图案结合,也可独立变化出新的形态(如图 3-3-58～图 3-3-61 所示)。

图 3-3-58　爱与和平(靳埭强)

图 3-3-59　WAR·RAW(沈浩鹏)

图 3-3-60　SARS(鲁普及)

图 3-3-61　SARS(霍光杰)

(三)谐音图形

中国的文字由"音""形""义"三者构成,有许多同音不同字的文字。在设计中巧妙地利用这些谐音文字可体现新意,如喜上眉(梅)梢、三阳(羊)开泰、连(莲)年有鱼、五福(蝠)捧寿(如图 3-3-62、图 3-3-63 所示)等。

在图形创意上,为了吸引人们的注意和思考,就要创造新鲜、有趣的视觉形象。学会打破事物固有造型,利用两种或两种以上造型的有机结合,来产生新颖的视觉效果与新的意义。

图 3-3-62　五福（蝠）捧寿

图 3-3-63　设计博物馆招贴设计

十二、解构图形

为了把素材组合成新的形象，就要把有关的素材加以分解重构，这就是解构。解构犹如裁剪，素材只有经过解构，才能整合成新的形象。物象只有通过解构，才能获得多种不同的表现素材，引出截然不同的表现画面，得到意想不到的表现效果。

把物形分割、打散后重新组合构成的图形（如图 3-3-64、图 3-3-65 所示）。重构图形把一个或数个物形分割成若干局部，再把这些局部或其中部分局部作为基本元素进行再构成，从而把习以为常的物形变化成新奇独特、耳目一新的视觉形象，给人视觉上和心理上强烈的冲击和震撼。

图 3-3-64　IDENTITY 招贴设计

图 3-3-65　《埃斯塔克的房子》(布拉克)

第四节　图形在具体设计类别中的运用

图形设计训练的最终意义在于图形在各种设计类别中的具体运用,就是将图形创意的各种技巧较熟练地运用到与此相关的招贴设计、书籍装帧设计、包装设计等实践设计中去,发挥图形的视觉传递作用。

一、图形在招贴设计中的运用

现代招贴设计是一门集经济、科学、文化、艺术于一体的综合应用性学科,传播信息是招贴设计最主要的功能。图形设计在招贴设计中具有吸引受众注意力和将信息传达给受众的功能,如图 3-4-1 所示是以 STOP CLIMATE CHARGE 为主题进行的招贴设计,图 3-4-2 所示是以《2007 Anti AIDS 国际海报大赛》为主题的招贴设计。

图 3-4-2 为《2007 Anti AIDS 国际海报大赛》,其主旨为:AIDS 肆虐全球二十余年,人们从不知所云到谈虎色变,在与 AIDS 抗争的过程中人类几乎完全处于下风。寻找 ANTI-AIDS 有效方法,已经成为全世界的共同呼声。拯救人类只有靠人类自己,对抗共同的敌人,我们需要同仇敌忾,建立联盟。让 AIDS 病人重返社会,自觉地接受治疗,勇敢地面对人生,进而负起他们应有的责任来。只有这样,我们才能有效地进行调查研究,实施健康教育行动,我们的预防和控制计划才能有效地贯彻。

图 3-4-1　STOP CLIMATE CHARGE
（Hilppa Hyrkas）

图 3-4-2　2007 Anti AIDS 国际海报大赛
（Banishoraka Payman）

二、图形在书籍装帧设计中的运用

封面是书籍的脸，是书籍在卖场与读者无声交流的第一程序，用图形的方式来取悦读者是一种非常见效的手段。在书籍装帧设计中图形是最具有吸引力的设计元素。通常，书籍的封面设计和插图设计都离不开图形设计，封面的图形可以说是对整本书的浓缩。插图设计是书籍装帧设计必不可少的重要部分。

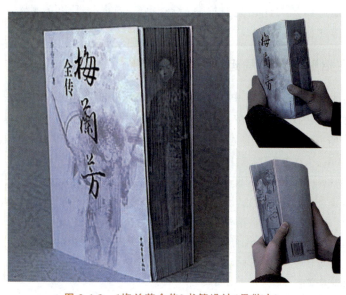

图 3-4-3　《梅兰芳全传》书籍设计（吕敬人）

图 3-4-3 为《梅兰芳全传》。这本书是吕敬人先生 2000 年设计的。他根据文本重新编辑全书的图文结构,呈现最佳的阅读节奏秩序,传递信息时空陈述的轨迹,并为读者创造联想记忆的机会。封面用简单的文字表达全文的主旨,引导阅读。用中国传统的毛笔书法作题目,展现梅兰芳大师的时代和民族特性。在折口处吕敬人先生安排了这样的图案:向下翻时显示的是梅兰芳的生活照,向上翻时显示的是梅兰芳的剧照。两幅照片互为对照和补充,呈现出梅兰芳大师生命中的两个舞台。

三、图形在包装设计中的运用

图形是包装设计中的重要元素,通常包装设计都离不开图形。它不但能吸引消费者注意力,而且更具有亲和力,同时对商品信息的传递起着积极的作用,也能加深消费者对该产品的印象(如图 3-4-4 所示为奢侈性感的葡萄酒包装设计)。

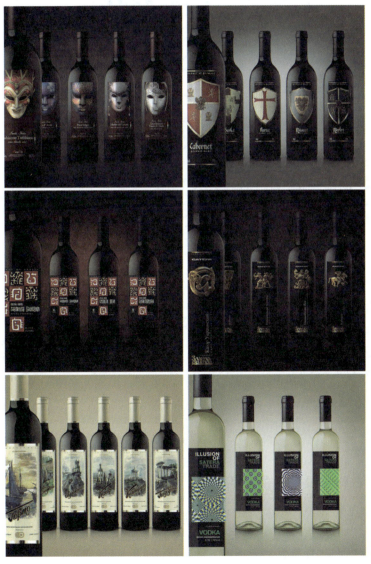

图 3-4-4　奢侈性感的葡萄酒包装设计

四、图形在广告设计中的运用

图形以其特殊的魅力成为广告设计中的视觉中心元素,它能够下意识地左右广告的传播效果、引起人们的注意和激发消费者的阅读兴趣(如图3-4-5所示)。

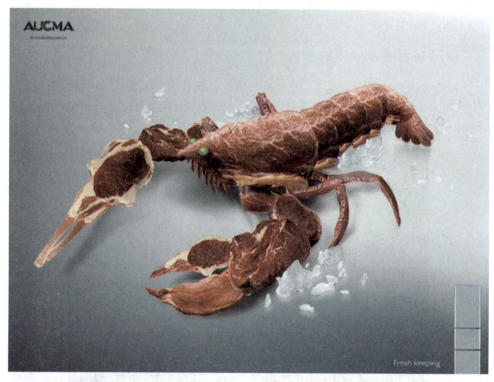

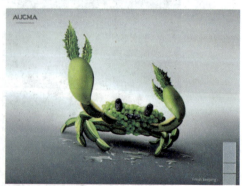

图3-4-5　Aucma保鲜冰箱创意广告

五、图形在标志设计中的运用

设计师在标志设计过程中不但要考虑到企业或品牌的个性化,而且也要传达企业经营理念和战略目标,形成最佳的传播力和最强的视觉识别性。视觉识别是一种非语言性的传播形式,但它在速度、信息容量上都占有重要地位(如图3-4-6所示)。

图 3-4-6　罗马尼亚 Daitsch 标志作品

六、图形在商业摄影中的运用

商业摄影是一种具有商业动机和商业行为的摄影活动方式,它要求在摄影的技术上和画面创意处理艺术上都追求一种个性的存在(如图 3-4-7 和图 3-4-8 所示)。

图 3-4-7　Le Creativ Sweatshop 广告摄影

图 3-4-8　大众(Crafter)客货车广告摄影

图形是人类最可感受的一种视觉形象语言,只有通过准确、生动、直观的设计形象语言,才能够迅速反映出社会更多需要关注问题,因而,图形也具有视觉语言功能。

一个好的图形,除了本身的艺术价值,更为重要的功能在于它所传递的信息,它所赋予的哲理,这就是图形的力量所在。

未来将是一个图形的时代,随着商品社会的高度发达,国内外交流的日趋增多,全球一体化进程的不断推进,图形将作为世界交流的国际化语言,成为信息交流的主要载体。图形创意,也将越来越受到人们的重视,它将逐步弥补语言文字的不足,更好地促进世界经济、文化、信息的交流。在当今日新月异的信息化社会中,图形在创意中的地位会日益提高。

第四章

文字设计

文字设计意为对文字按视觉设计规律进行整体的精心安排。文字设计是人类生产与实践的产物，是随着人类文明的发展而逐步成熟的。进行文字设计，必须对它的历史和演变有个大概的了解。

世界各国的历史尽管有长有短，文字的形式也不尽相同，但世界文字在历经悠久的历史长河之后，逐步形成代表当今世界文字体系的两大板块结构：代表华夏文化的汉字体系和象征西方文明的拉丁字母文字体系。汉字（如图4-0-1所示）和拉丁字母文字（如图4-0-2所示）都起源于图形符号，各自经过几千年的演化发展，最终形成了各具特色的文字体系。

图4-0-1　中国文字

图4-0-2　拉丁字母

第一节　文字的发展历史

文字，对于每一个受过教育的人来说都不会陌生，人们通过掌握文字获取知识而受益匪浅。既然文字如此重要，我们对它又知道多少呢？

首先,作为文字本身必须具有形状、读音和意义三种要素;其次,文字是人类记录思想、交流思想的符号。同时,有了文字,人类才有书面的历史记录,称为"有史"时期,在此之前称为"史前"时期。

一、文字的演变和发展

文字的历史几乎与人类史同步,其最早的存在方式是一种似画非画的符号,距今至少已有6000多年的历史,我们把最初形成的这种字体叫作象形文字(如图4-1-1、图4-1-2所示)。象形文字通过几千年的发展演变,唯有中国汉字至今保留了象形、会意的特征。

图4-1-1　埃及象形文字

图4-1-2　中国象形文字

(一)楔形文字

一般认为,文字萌芽于一万年前农业化(畜牧和耕种)开始以后。在漫长的远古时代,伴随着人类由野蛮向文明过渡的整个时期,文字也由萌芽状态逐渐成熟起来。人类在文字萌芽之前,普遍经历了用实物来标记和传递信息的阶段。我们古书中有"上古结绳而治"的传说,所谓"大事作大结,小事作小结",就是用绳子作结来帮助记忆事情大小的一种方式(如图4-1-3所示)。

图4-1-3　秘鲁印加人的结绳记事

从公元前 8000 年出现刻符和岩画，到公元前 3500 年两河流域的钉头字成熟，这 4500 年是人类的"原始文字"时期，即文字的萌芽时期。

距今约 5500 年前，居住在两河流域的苏美尔人创造了楔形文字，这是世界上最古老的文字之一。苏美尔人创造的文字早期以图形符号为主，由于是使用硬笔在软泥版上压刻出来，笔画一头粗，一头细，好像楔子和钉子，故称楔形文字。约公元前 3500 年以前，这种由苏美尔人所创造的最早的有重大历史价值的文字，就以成熟的形态存在了，这比中国的甲骨文还早 2000 年。

这些文字由原始陶器上的符号和图画演变而来（如图 4-1-4 所示）。

楔形文字在大约公元前 2000 年发展成熟（如图 4-1-5 所示），两河流域的人们把这种文字刻写在泥板上，因此叫泥板书，这是世界上最古老的图书之一。公元前 1330 年，亚历山大帝国灭了波斯帝国，楔形文字就此消亡。

图 4-1-4　陶器上的文字符号

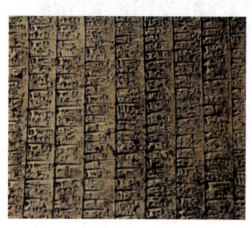

图 4-1-5　苏美尔人创造了楔形文字

二、拉丁字母的演变与发展

古埃及圣书字的创始可能略晚于楔形字。公元前 3100 年，它就已经以发达的形式存在了。古埃及字有三种字体：圣书字（碑铭体）（如图 4-1-6 所示）、僧书字（草体）、民书字（人民体）。古代埃及人把文字看作是神圣的，是上帝的文字，故为"神圣书体"。圣书字又广义地包括三种字体，是埃及字的总称。

埃及的文字是以图形为中心的象形文字，由于有些观念过于抽象，难以画图形，象形文字的表达显得无能为力，因而图形文字逐渐发展成为表意文字。由于埃及后来被波斯帝国所征服，古埃及字体也就从此消失。

拉丁字母是由古埃及象形文字的部分表音字母经腓尼基人传入希腊后而形成的一套字母文字体系。

圣书字也不实用，学读学写太麻烦，于是公元前

图 4-1-6　古埃及圣书字

1300年诞生了腓尼基字母(如图4-1-7所示),这是全新的创造,是腓尼基人的成果。他们模仿楔形字和圣书字中的表音符号,将数千个不同的图像简化为简洁而方便的22个字母,任意地创造出了便于自己书写、自己查看的符号。这种新的书写体系,其优越性是旧文字不可同日而语的。

公元前1600年,当腓尼基人开始在埃及得到纸莎草书卷时,他们也得到了埃及注音字母,并通过商业活动,将字母传到了克里特岛。公元前1000年左右,希腊人并没有对腓尼基字母简单沿用,而是经过创造性的改革,形成一个独立的字母系统(如图4-1-8所示)。希腊人对字母最重要的贡献是创造元音字母,将字母增加到24个,并将字母自右向左的书写顺序改为自左向右,这是符合人们用右手写字的习惯。富于美感而崇尚实用的希腊人,把字母的形体改为简单、醒目、匀称、优美的几何图形。这种更改,使字母形体完全摆脱早期的图形束缚,按照实用和艺术的要求来加工。

图 4-1-7 腓尼基字母

图 4-1-8 古希腊字母

古希腊人引进了这套字母系统后,在视觉上演变出美好和谐的形式,并极大地发展了字母审美设计和使用的功能。

公元前1世纪,罗马实行共和制,改变了直线形的希腊字体,采用了拉丁人的风格明快、带夸张圆形的23个字母(如图4-1-9所示)。最后,古罗马帝国为了控制欧洲,强化语言文字沟通的趋势,也为了适应欧洲各民族的语言需要,由 I 派生出 J,由 V 派生出 U 和 W,遂完成了26个拉丁字母,形成了完整的拉丁文字系统。

罗马字母时代最重要的是1—2世纪,与古罗马建筑同时产生的凯旋门、胜利柱和出土石碑上的严正典雅、匀称美观和完全成熟了的罗马大写体。文艺复兴时期的艺术家称赞它是理想的古典形式,并把它作为学习古典大写字母的范体。它的特征是字脚的形状与纪念柱的柱头相似,与柱身十分和谐,字母的宽窄比例适当美观,构成了罗马大写体完美的整体。

图 4-1-9　柱体上的罗马字体

以罗马字体为代表的早期字体设计充满了优美的节奏感、空间感与整体感,它被广泛运用于建筑、书籍装帧、商标等各个领域中。

早期的拉丁字母体系中并没有小写字母,公元4—7世纪的安塞尔字体和小安塞尔字体是小写字母形成的过渡字体(如图 4-1-10 所示)。8世纪,法国卡罗琳王朝时期,为了适应流畅快速的书写需要,产生了卡罗琳小写字体(如图 4-1-11 所示),传说它是查理一世委托英国学者凡·约克在法国进行文字改革整理出来的。它比过去的文字写得快,又便于阅读,在当时的欧洲广为流传使用。它作为当时最美观实用的字体,对欧洲的文字发展起了决定性的影响,形成了自己的黄金时代。

图 4-1-10　安塞尔字体　　　　　　图 4-1-11　卡罗琳小写字体

15世纪是欧洲文化发展极为重要的时期,在这一时期德国人古登堡发明铅活字印刷术,对拉丁字母字形的发展起了极为重要的影响。原来一些连写的字母被印刷活字解开了,开创了拉丁字母的新风格。同时这一时期正是欧洲文艺复兴时期,技术与文化的发展和繁荣迅速推动了拉丁字母体系的发展与完善,流传下来的罗马大写字体和卡罗琳小写字体通过意大利等国家的修改设计,完美地融合在一起。卡罗琳小写字体经过不断的改进,有了宽和圆两种形体,它活泼的线条与罗马大写字体娴静的形体之间的矛盾得到了完美的统一。这一时期是字体风格创造最为繁盛的时期。

18世纪法国大革命和启蒙运动以后,新兴资产阶级提倡希腊古典艺术和文艺复兴艺术,产生了古典主义的艺术风格。工整笔直的线条代替了圆弧形的字脚,法国的这种审美观点影响了整个欧洲。法国最著名的字体是迪多(Firmin Didot)的同名字体(如图 4-1-12 所示),更加强调粗细线条的强烈对比、朴素但又不失机灵可亲。迪多的这种艺术风格符合法国大革命的精神,是有现实意义的。在意大利,享有"印刷者之王"和"王之印刷者"称号的波多尼(Giambattista Bodoni)的同名字体(如图 4-1-13 所示)和迪多同样有强烈的粗细线条对比,但在易读性与和谐上有了更高的造诣,因此直到今天仍被各国重视和广泛地应用。它和加拉蒙、卡思龙都是拉丁字母中最著名的字体。

一套完整的字母体系中,数字和标点符号也是重要的组成部分,阿拉伯数字是11世纪从印度经由阿拉伯传到欧洲的,并与拉丁字母书写一致。在早期的希腊、罗马文件中是没有

标点符号的,文章中的句子用小点分开。直到 15 世纪,随着印刷业的发展,标点符号才具有专业化。

图 4-1-12 迪多体

图 4-1-13 波多尼体

在以后漫长的历史进程中,各种不同风格的字体伴随着不同时代的文化、经济特征应运而生,如端庄典雅的安塞尔古典字体,繁缛华丽的卡罗琳字体,雄健有力的哥特字体,豪华、奔放和奇特的巴洛克字体(如图 4-1-14～图 4-1-19 所示)等。

图 4-1-14 哥特字体

图 4-1-15 方饰线体字系

图 4-1-16 花体字系

图 4-1-17 加拉孟体

图 4-1-18 威尼斯体字系

图 4-1-19 黑尔维卡体

19 世纪工业革命极大发展,字体设计在商品销售、文化教育和传播科学技术方面发挥了空前的作用。印刷术的发展加速了字体的多样化,各种符合时代特征的流行字体大量

产生。

现代字体设计理论的确立,则得益于19世纪30年代在英国产生的工艺美术运动和20世纪初具有国际性的新美术运动,它们在艺术和设计领域的革命意义深远。现代建筑、工业设计、图形设计、超现实主义及抽象主义艺术都受到其基本观点和理论的影响。装饰、结构和功能的整体性是其强调的设计基本原理。

三、汉字的演变与发展

古籍记载汉字的创始者是仓颉。传说仓颉是黄帝的史臣,他观察动物的行迹,创造了文字。《论衡·骨相》中更添加了神话色彩,说"仓颉四目"(如图4-1-20所示),仓颉之所以能创造文字,是因为他有四只眼睛的缘故。

汉字的产生是有据可查的,是在约公元前14世纪的殷商后期,这时形成了初步的定型文字,即甲骨文(如图4-1-21所示)。甲骨文既是象形字又是表音字,至今汉字中仍有一些和图画一样的象形文字,十分生动。

图4-1-20 仓颉画像

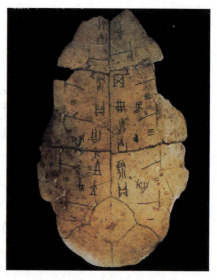

图4-1-21 商代甲骨文

象形文字包括上古时代东、西方原始的图画文字(大约公元前4000年)和进一步发展的商代甲骨文、周代金文。商代甲骨文是刻在龟甲、兽骨上的占卜凶吉的卜辞文字,而金文是铸刻在青铜器上的铭文,也叫钟鼎文(如图4-1-22所示),这一时期的字体风格朴素、自然、笔画结构带有任意性。

历史发展到周秦时代,文字的存在形式变成刻在十块鼓形石上的文字,我们把它叫作石鼓文(如图4-1-23所示),它是大篆的代表,笔画粗犷有力、稚拙、古朴,字体的结构形款已开始趋于规范化。

到了西周后期,汉字发展演变为大篆(如图4-1-24所示)。大篆的发展结果产生了两个特点:一是线条化,早期粗细不匀的线条变得均匀柔和了,它们随实物画出的线条十分简练生动;二是规范化,字形结构趋向整齐,逐渐离开了图画的原形,奠定了方块字的基础。

秦始皇统一中国后,丞相李斯对古文字进行了整理,废除了大量异体字,对大篆去繁就

图 4-1-22　钟鼎文

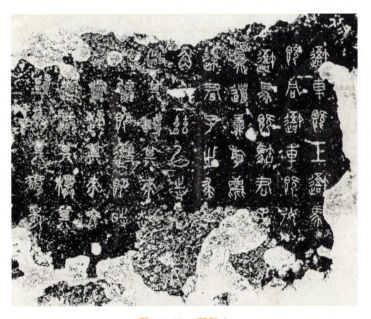

图 4-1-23　石鼓文

简,改为小篆(如图 4-1-25 所示),使中国汉字在历史上得以真正统一,并奠定了汉字方块化的基础,它对后世文字的发展变化具有重要的意义和深远影响。小篆笔画结构以弧线为主,上紧下松,均圆齐整,给人以美的享受。除了把大篆的形体简化之外,小篆线条化和规范化达到了完善的程度,几乎完全脱离了图画文字,成为整齐和谐、十分美观、基本上是长方形的方块字体。但是小篆也有根本性缺点,那就是,它的线条用笔书写起来是很不方便的,所以几乎在同时,产生了形体向两边撑开成为扁方形的隶书(如图 4-1-26 所示)。

图 4-1-24　大篆

图 4-1-25　小篆

图 4-1-26　隶书(张迁碑)

隶书的形成年代几乎与小篆的形成时期相同,早期的古隶也称秦隶,大约在公元前 200 多年形成。到了汉代隶书进一步发展成熟,形成今隶,也叫汉隶或八分。隶书主要是由篆体简化演变而来的,它把篆书圆转的笔画变为方折的笔画,并把汉字笔画形象化,改变为笔画化,形成了汉字笔画横平竖直的主要特点,是古文字向今文字过渡的一种字体,在汉字字体演变上具有承上(篆)启下(楷)的历史意义。隶体的笔画以方线为主,方中带圆,左右撇捺舒展,其结构给人以端庄古雅的均衡感。

楷书又称"真书""正书""正楷"。楷是法式之意。楷书萌芽于西汉,魏晋以后盛行。楷书是隶书的定型化,它把隶书的波势挑法变得平稳,把隶书的慢弯变成了硬勾,把隶书的平直方正变成了长方形,成为直到现在都十分通行的字体。

自东汉到晋代,楷书在隶书的基础上渐趋成熟,南北朝时期的魏碑体,是楷书的重要发展。唐代时楷书进入鼎盛时期,书法家群星灿烂,具有代表性的有欧阳询、虞世南、褚遂良、

李邕、颜真卿、柳公权等六大书法家。

楷书（如图4-1-27～图4-1-29所示）的字体端正，结构严谨，笔画工整，便于阅读，已成为现代汉字的标准字体。

图4-1-27　柳公权楷书　　　图4-1-28　欧阳询楷书　　　图4-1-29　颜真卿楷书

草书（如图4-1-30～图4-1-32所示）是为了适应快速书写而出现的。它分为在汉代出现的隶书草写体，即"章草"，以及后来又从楷书发展而来的"今草"和"狂草"。草书作为一种字体而正式具有其名，还是东汉章帝时的事。章草还保持有隶书的笔势，比隶书简易，有些点画有所省略，是汉隶的草书。

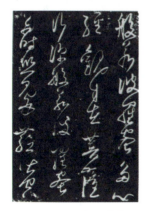 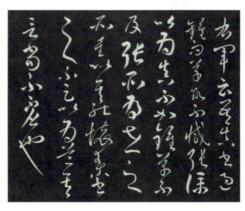

图4-1-30　张旭草书　　　图4-1-31　怀素草书　　　图4-1-32　米芾草书

今草是楷书化的草书，它没有章草那种八分隶书的波折，却具有楷书的笔势，同时上下字牵连不断，一字内点画也多相连，一气呵成。

今草到了唐代发展为具有更大随意性的狂草，世称"颠张狂素"。狂草的特点是诡奇和疾速，它只具有书法艺术的价值，而已失去汉字作为交际工具的实用意义了。草书在书法艺术上有很重要的地位，历史上著名的草书书法家，晋代有王羲之、王献之父子，唐代有张旭和怀素，宋代有米芾。因为这种书体一般难以辨认，实用性差，所以在设计上多将它作为装饰图形来处理。

行书兴起于东汉，是介于草书和楷书之间的一种字体。它的书写速度比楷书快，但又不

像草书那样难以辨识,兼有楷书字形易识、草书书写快捷之长,是在楷书的基础上适当加入草书的特点而形成的。后人常以王羲之的《兰亭序》作为行书(如图 4-1-33 所示)的典范。

图 4-1-33　王羲之的《兰亭序》

汉隶以来的现代文字,除草书只是在书写风格上有较大的不同外,在字形结构上并无大的差别,可以说认识楷书,一般也就能认识行书和隶书。隶、楷、行、草的不同,主要不是反映在结构上,而是表现在笔画的态势上。

图 4-1-34　宋代刻本

新字体的形成,很大程度上与书写工具的改进有很大的关系,如刀刻的甲骨文和范铸的金文与毛笔书写的隶书、楷书就有很大的区别。同时那些难写费时的字体,如战国时期出现的起首肥而后渐细渐长的"蝌蚪书",一些曲线作鸟形、作虫形的"鸟虫书""龙书",都不能发展成为一种具有全民性的通用字体,而只局限在部分范围,成为一种装饰性字体。

到了宋代,随着印刷术的发展,雕版印刷被广泛使用,汉字进一步发展和完善,产生了一种新型书体——宋体印刷字体。印刷术发明后,刻字用的雕刻刀对汉字的形体发生了深刻的影响,产生了一种横细竖粗、醒目易读的印刷字体,后世称为宋体(如图 4-1-34 所示)。

当时所刻的字体有肥瘦两种,肥的仿颜体、柳体,瘦的仿欧体、虞体。其中颜体和柳体的笔顿高耸,已经略具横细竖粗的一些特征。到了明代隆庆、万历年间,又从宋体演变为笔画横细竖粗、字形方正的明体。原来那时民间流行一种横划很细而竖划特别粗壮、字形扁扁的洪武体,像职官的衔牌、灯笼、告示、私人的地界勒石、祠堂里的神主牌等都采用这种字体。

以后,一些刻书工人在模仿洪武体(如图 4-1-35 所示)刻书的过程中创造出一种非颜非欧的肤廓体。由于这种字体的笔形横平竖直,雕刻起来的确感到容易,它与篆、隶、真、草四体有所不同,独创一格,看起来清新悦目,因此被日益广泛地使用,成为 16 世纪以来直到今天非常流行的主要印刷字体,仍称宋体,也叫铅字体。

在中国文字中,各个历史时期所形成的各种字体有着各自鲜明的艺术特征。如篆书古朴典雅,隶书静中有动,富有装饰性,草书风驰电掣、结构紧凑,楷书工整秀丽,行书易识好写,实用性强,且风格多样,个性各异。

汉字的演变是从象形的图画到线条的符号,并适应毛笔书写的笔画且便于雕刻的印刷字体,它的演进历史为我们进行中文字体设计提供了丰富的灵感。在文字设计中,如能充分发挥汉字各种字体的特点及风采,巧妙运用,构思独到,定能设计出精美的作品来。

图 4-1-35　制式文字体

第二节　字体结构的特点

字体设计的基础是由笔画、结构、字形所构成的基本字体,及书写这些基本字体的基本方法。只有认识基本字体并掌握绘写的基本方法,才能对字体作进一步的设计。认识字体除了要辨认字体表面形态的差异及记住字体名称之外,更重要的是掌握字体的基本形式,分析字体的细部构造以了解不同字体的特性。

一、汉字的基本字体

就目前来说,常用的基本印刷字体大致有下面四种。

(一)宋体

"横细竖粗,点如瓜子,撇如刀,捺如扫",是这种字体的特点(如图 4-2-1 所示)。它在起笔、收笔和笔画转折处吸收楷体的用笔特点,而形成修饰性"衬线"的笔型。"衬线"是指笔画起端和尾部结束带有修饰性的线型。宋体是应用最广泛的汉字印刷字体,它具有稳重、典雅的风格。由老宋体派生出的有标宋、书宋、报宋等。老宋体多见于书刊、海报的标题及包装的品名,细宋则常用于正文、说明文等。

视觉传达设计

图 4-2-1　宋体

(二)黑体

黑体又称"方体",笔画粗细一致、醒目、粗壮,具有强烈的视觉冲击力(如图 4-2-2 所示)。它的出现与商业的发展有密切的关系。设计中较多地运用黑体或由它的风格特点变

视觉传达设计

图 4-2-2　黑体

化的其他字体。它有特粗黑、大黑、中黑等,适用于标题及多种展示目的,细黑又通称为"等线体",可排印正文或说明文。

（三）仿宋体

虽然仿宋体风格特点是依据老宋体而来,与老宋体有些相似,但也有些不同：横竖笔画几乎一致,笔画两端有毛笔起落的笔迹,竖画直而横画略向右上方上翘(如图4-2-3所示)。虽笔画纤弱,但充满灵秀之感,适用于短文、说明文。

图 4-2-3　应永会修改的聚珍瘦仿宋体,以聚珍瘦仿宋体试排李煜词《木兰花》

（四）楷体

楷体是传统的楷书在印刷字体中的延续,它笔迹有力,粗细适中,字画清楚,易读性很高,多用于内文(如图4-2-4所示)。此外,隶书、魏碑等书体现也都有成系统的印刷字体。

图 4-2-4　楷体

二、书写汉字的基本要求

我们已经知道文字是由各种笔画搭构而成的,因此,在绘写汉字字体时,其基本要求是：字形匀称、结构严谨、笔画精当。因为只有这样,才能得到理想的效果。

（一）字形匀称

字形匀称是指字与字之间看起来大小均匀相称。汉字虽然统称方块字,但是因为字和字在结构上各不相同,笔画简繁不一,其形体也多样复杂。如果我们以"方框"作为标准来衡量各种汉字的外廓,就可以将汉字分为以下几种。

1. 四边全满

四边全满即四边都有贯通到底的笔画与外框平行,如：国、团、圆、困。

2．三满一虚

三满一虚，如：凶、同、幽、臣。

3．两满两虚

两满两虚，如：巫(上下满)、门(左右满)、司(上右满)、匕(左下满)。

4．一满三虚

一满三虚，如：亇(上满)、立(下满)、则(右满)、际(左满)。

5．四边全虚

四边全虚，如：缺、走、赤、入。

对于这五种外廓不同的汉字，有一个处理原则，就是"满收虚放"，即满的一边向内收，虚的一边要向外放，这样才能使方块字的形体大小匀称。

(二) 结构严谨

所有方块字都是由笔画(即线条)构成的；汉字除少数单体字外，大多数由两个或两个以上相对独立的部分(部首偏旁)构成。因此，可以将汉字的结构分为以下类型。

1．单体结构

单体结构，如：东、牙、飞、尺。

2．复合结构

复合结构，如：存、昌、靠、微。

复合结构有各种不同的构成方式。

(1) 两大部结构，其中又可分为如下几种。

左右两大部结构，如：村、快、提、砚。

上下两大部结构，如：盖、炎、早、志。

其他两大部结构，包括内外两大部结构，如：区、闲、回、画。

左上右下两大部结构，如：扇、氧、房、武。

(2) 三大部结构，其中又可分为如下几种。

左中右三大部结构，如：懒、掀、脚、漱。

上中下三大部结构，如：赢、翼、篮、蔑。

要使字体的结构严谨，就要注意以下的构成原则：中线为准、左右平衡；上紧下松、上小下大；有争有让、适当穿插。

(三) 笔画精当

笔画是构成汉字的"零件"，笔画是否精当，对于汉字的造型有十分重要的影响。要做到笔画精当，就要处理好笔形、位置、长短、粗细的关系。

三、拉丁字母的基本字体

拉丁字母在长期的使用过程中，不断发展，形成了各种不同风格的字体。现将其中一批具有代表性的字体的产生条件及字体特点，作一些简明介绍。

(一) 古罗马体

碑铭体曾是古代最为人所称道的一种拉丁字体。它的"衬线"形态与罗马柱头极为相

似。我们可以轻易地从字体中发现书写时落笔和起笔的笔势走向和手工痕迹。相对于18世纪出现的新罗马体而言，它被称为古罗马体（如图4-2-5所示）。

（二）新罗马体

新罗马体又称现代罗马体。18世纪60年代的英国工业革命，使机器生产逐步代替了手工生产。反映在字体设计上，由于运用机械仪器，采用制图法，从而产生了新罗马体。这种字体由于书写时借助于仪器工具，一方面书写速度比手写古罗马体要快得多；另一方面，给人以理性、严肃之感。

它的特点是：大写字母的字幅差比古罗马体缩小，圆形字母轴线呈垂直状态，而笔画的粗细对比强烈，"衬线"细直。其代表字体有波多尼体（Bodoni）、世纪体（Century）。

图 4-2-5　古罗马体

（三）哥特体

哥特体是9世纪至14世纪哥特时代在欧洲修道院僧侣们抄写经书时使用的一种字体，它具有欧洲中世纪的浪漫、繁缛的气息和神秘的宗教意味。因用平笔书写，致使笔画尖突，纵笔画平行等距离排列，"O"字则写成六角形。

现代哥特体，省略简化了原来古体的繁冗装饰，保留了折裂的笔画特征，提高了视觉冲击力度（如图4-2-6所示）。

（四）方衬线体

方衬线体19世纪初叶起源于法国和意大利，用于报纸标题的活版字体。它的笔画粗细一致，特别是衬线完全不同于新罗马体那样细直，而是呈矩形，极似古埃及金字塔的石块，故人们称它为埃及体。它粗重浑厚、黑白分明，具有醒目的字体效果。方衬线体在绘写时特别要注意衬线的处理，切忌使衬线与字干的粗细对比过分强烈。其代表字体有：克拉伦顿体（Clarendon）、西蒂体（City）。

图 4-2-6　哥特体

（五）无衬线体

无衬线体的出现与流行与方衬线体几乎是同时的，都是为适应商品宣传的需要而产生的，因此又称现代自由体。它们的共同特点是线条粗重，而无衬线体完全抛弃了饰线，只剩下字母的主线，更显得朴实和整齐。此类字体的纵横笔画相同，造型简明有力，颇具现代感，风格类似汉字的黑体，常与汉字的黑体配合，用于招贴画等广告媒体的大标题。

（六）草书体

草书体书写比较自由，它是16—18世纪以意大利、法国为中心发展起来的一种印刷字体，吸收了大量早期手书体的风格。

绘写草书体的大写字母，其用笔走势应符合书写笔顺规律，字体的倾斜度普遍为55°左右；小写字母应注意它们的斜度、间隔、高度和圆弧角度的一致，以求笔画粗细和间隔的匀称，形成有统一序列的、有节奏的形式美感。

四、书写拉丁字母的基本要求

拉丁字母既然有各种字体,其绘写方法也必须是各有特点。绘写拉丁字母的基本要求如下。

(一)字形匀称

由于拉丁字母构造的特殊性,尤其是大写字母有统一高度的限定,为了求得字形在视觉上的匀称,可以将拉丁文大写字母分为三种典型的类型。

1. 笔画与边框平行

笔画与边框平行类型,如 H、M 等。

2. 笔画成弧线与边框相交

笔画成弧线与边框相交类型,包括 O、Q 等。

3. 笔画成尖角与边框相交

笔画成尖角与边框相交类型,包括 A、V、W 等。

如 O、Q、C、G、S、U 上下端的圆弧均超出字框少许,其中 O、Q 因是圆周,其左右端也相应地超出字框;而 A、M、N、V、W 上下端的尖角也要超出字框少许,或作切角处理,以利于整个字形的舒展。以上要求同样适用于小写字母与阿拉伯数字。

(二)结构特性

任何字母形式,即使十分精致,都可以简化成基本骨架,体现出每个字母的基本结构、字母高度和宽度的正确比例以及字母彼此间的间隔距离。

第三节　字体设计创意

字体设计既是商业文化的信息载体,也是时代精神的体现者,字体设计的最终目的是为了适用于视觉传达设计各个领域的需求。因此,字体设计被广泛地应用于各种载体形式之上,如书籍、报刊、杂志、说明书、招贴、标志、包装、灯箱、招牌以及电影、电视片头、影视广告、网页等。字体艺术已成为视觉传达设计不可缺少的形象元素。

不管字体设计以任何材料、任何形式出现,都必须符合所要服务对象的特殊要求,这一点在进行字体设计之前就应该首先明确。只有确定了设计目的,才能做出恰当的字体设计。

一、字体设计的创作原则

(一)字体设计的基本原则

字体设计不仅仅为了求得形式上的美,形与色令人赏心悦目,更重要的是应该使每个字体形态上富有个性、明晰简练、易于识别,并能表现每个词句的内涵与象征意义。

在对字体进行创意设计时,我们首先要对文字所表达的内容进行准确的理解,然后选择恰如其分的形式进行艺术处理与表现(如图 4-3-1 所示)。

图 4-3-1　国外漂亮的字体创意设计一

（二）视觉上的可识性

容易阅读是字体创意设计的最基本原则。字体创意设计的目的是为了更快捷、准确、艺术地传达信息。让人费解的字体创意设计，即使再优秀的构思，再富于美感的表现，无疑也是失败的。所以在对文字的结构和基本笔画进行变动时，不要违背千百年来人们形成的对汉字的认读习惯。同时也要注意文字笔画的粗细、距离、结构分布，整体效果的明晰度（如图 4-3-2 所示）。

图 4-3-2　国外漂亮的字体创意设计二

（三）表现形式的艺术性

字体设计在易读性前提下，要追求的就是字体的形式美感。整体统一是美感的前提，协调好笔画与笔画、字与字之间的关系，强调节奏与韵律也显得特别重要。任何过分华丽的装饰、纷乱芜杂的表现都无美可言。字体创意要以创新为目的，独具风格的字会给人留下深刻的印象（如图 4-3-3 所示）。

图 4-3-3　国外漂亮的字体创意设计三

（四）字体设计的创作方法

世界各国的设计家都将字体设计作为一种有效的设计元素，形成各具特色的形式、手法和风格。他们无不在运用本民族文字方面精心创意，以创造出具有强烈视觉感染力的形式语言与多变的效果。因此，在具体设计时，应遵循以下原则：

（1）根据所表达的媒体对象进行设计变化。

（2）根据文字所表达的具体内容和词义的内在含义来设计变化。

（3）需要考虑到字体所处的地点、环境、字体的制作材料和加工工艺来设计变化。

二、字体设计创意设计的变化范围

（一）外形变化

由于汉字外形基本上都呈正方形，所以汉字外形变化最适宜长方形、扁方形或斜方形等。圆形、梯形、三角形等形状因违反方块字的特征，可识性较差；所以除适于一些标志设计外，一般应谨慎使用。

汉字外形方面可以进行排列变化。除横排和竖排外，还可以作斜排、放射形、波浪形、扇形的排列。这些排列方式打破了呆板、单调的传统格式，取得了新颖生动的艺术效果（如图4-3-4所示）。

图4-3-4　字体外形变化创意设计

（二）笔画变化

笔画变化是指将笔画加粗、变细、变形、添加、装饰等，在笔画自身上做处理的表现手法。笔画变化主要是指点、撇、捺、挑、钩等副笔的变化（如图4-3-5所示）。在字中起支撑作用的主笔一般变化较少。笔画形态变化不宜太多，整体风格变化手法要统一。

图4-3-5　字体笔画变化创意设计

（三）结构变化

为了使字体设计产生新颖、别致、多样化的效果，在字体创意设计时，可以打破标准字"结构严谨、布白均匀、重心稳定"的绘写习惯。可扩大或缩小字的部分结构，也可以移动字

的笔画,改变字的重心,在保证可读性的前提下增减笔画。总之,这种结构变化的方法是在破坏传统字体的基础上进行的,故字数不宜过多(如图 4-3-6、图 4-3-7 所示)。

图 4-3-6　文化汉字促进会　　　　图 4-3-7　心相印纸巾 LOGO 设计(恒安集团,彭梅)

图 4-3-6 为文化汉字促进会标志,以中华印章为外形,内嵌"一片冰心在玉壶"七个篆字组合(清道光时期状元龙启瑞所作),语出王昌龄《芙蓉楼送辛渐》七绝,7 字小篆合成一字,构思巧妙,优美灵动;虚实相生、阴阳互动;暗红色醒目、持重,彰显民族风范。

三、字体设计创意设计的变化范围

(一)字体的形象化设计

根据字或词的含义添加具体形象。这种形象化的设计手法增加了直观性、趣味性,令人印象深刻。它包括笔画形象化、整体形象化、添加形象和标记形象。

形象设计是中国汉字最主要的特征,人类早期的图画文字就是形象化文字。运用这种手法将字图结合,形象地表达字意,有着很好的视觉效果。

形象化设计要注意具体形象在文字中的位置及图形与文字之间的关系。以不影响文字的完整性、可识性为前提,起到加强字体表现力的作用(如图 4-3-8～图 4-3-13 所示)。形象的应用要避免生搬硬套,或简单图解化造成的字体格调平庸。

图 4-3-8　吴勇工作室形象招贴　　　　图 4-3-9　交通安全海报宣传

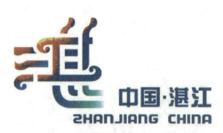
图 4-3-10　湛江生态城市建设的品牌形象

图 4-3-11　永久自行车商标设计（张雪父）

图 4-3-12　宣传画《圆梦》设计（刘境奇）

图 4-3-13　国际华人设计师联合委员会标志设计（黄炯青）

（二）字体的意象化设计

意象化设计又可称为寓意变化的字体设计。它以强调典型特征或提示的方法对文字加以艺术处理，给人以想象，回味无穷。意象化设计一般不以具体形象穿插配合，而是以文字笔画横、竖、点、撇、捺、挑、钩等偏旁与结构做巧妙变化（如图 4-3-14～图 4-3-17 所示）。这需要对文字设计有独特的理解与创意，于平淡之中见神奇，使内容与形式达到和谐统一。

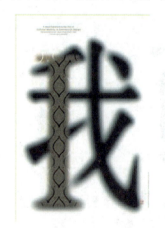
图 4-3-14　"我"（曼谷，陈幼坚）

图 4-3-15　"无常"字体设计

图 4-3-16　运动起来，宣战 SARS（顾正友）

第四章 文字设计

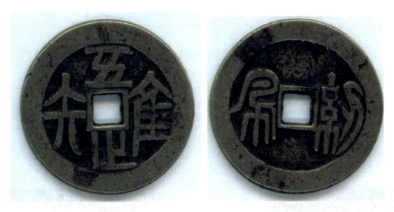

图 4-3-17 "唯吾知足"方孔古钱

图 4-3-17"唯吾知足"一词最早出现在汉朝的古钱币上,利用了方孔钱中间的那个方孔作"口"字偏旁,上、下、左、右共用一个"口"字,所以后人又称它为"借口钱"。但这种钱币只是一种"花钱"或"佩钱","花钱"始见于西汉,是民间对所有不作货币流通钱品的统称。历代花钱是古代民俗文化、民间生活形态和时代生活理想的形象记录,有重要的文献价值和收藏价值。

"唯吾知足"这种"花钱",从右向下旋读是"唯吾知足",从上向右旋读是"吾唯知足"。"唯吾知足"即知足者常乐,反映了中国古代人民朴素的心愿、寄托和追求,不但构思巧妙有趣而且寓意深刻。

(三)字体的装饰化设计

字体的装饰化设计是通过修饰和增加附加纹样,对汉字的本体或背景进行装饰的一种表现方法。它用装饰手法来美化文字,加强文字的内涵,更好地突出主题,使字体效果变得绚丽多彩而富有情趣(如图 4-3-18～图 4-3-23 所示)。字体装饰性设计表现手法很多,有连接、折带、重叠、断笔、扭曲、空心、内线等。

图 4-3-18 字运动——网　　　　图 4-3-19 2010 上海世博会广东馆标志(洪卫)

图 4-3-21 为青岛理工大学校徽整体造型,以"四羊方尊"为基础,融合传统器物"鼎"的造型特征和装饰纹样,以"青岛理工"四字小篆形态变化而成,体现"青岛理工大学"尊重传统和历史的优良校风。

图 4-3-20　中国邮政标志（邵新）

图 4-3-21　青岛理工大学校徽（王辉，张耀辉）

图 4-3-22　Stefan Chinof 字体设计（保加利亚）

图 4-3-23　主题海报设计

（四）字体的立体化设计

字体的立体化设计指在平面的字体上，应用绘画透视的原理来表现文字的立体效果，一般可分为平行透视、成角透视、本体透视等（如图 4-3-24 所示）。这些手法有很强的表现力，但在绘制上比较复杂。

图 4-3-24　国外创意立体字体设计

(五)字体的投影设计

利用光线照射在物体上产生阴影的原理,使文字受光线照射产生光影,或把平面字形通过透明物体的遮盖而形成别具一格的艺术效果。可以用光线的方向及投影的角度来设计,能产生多种形式的投影美术字(如图 4-3-25～图 4-3-27 所示),包括阴影、倒影等形式。

图 4-3-25　马金龙设计　　　　图 4-3-26　宋杨设计　　　　图 4-3-27　许晔设计

(六)计算机创意字体

随着计算机科学的迅速普及,计算机字体也被大量应用到平面设计之中,它既减少了设计制作的时间,又使设计者的创意得到了海阔天空的自由发挥。

计算机软件的字库中有几百种字体可供选择应用,如:圆头体、水柱体、综艺体、琥珀体等,将它们直接应用到设计作品中会显得没有个性。需要在计算机中进一步根据不同需要,加工出各种不同的特殊效果,如金属字、立体字、霓彩字、火焰字(如图 4-3-28～图 4-3-30 所示)等。

图 4-3-28　创意字体设计(Siggeir Hafsteinsson,冰岛)

图 4-3-29　3D 透视创意字体设计　　　　图 4-3-30　光芒四射特效字透视创意字体设计

（七）民间传统的创意字体

早在3000多年前，我们的祖先就创造了鸟虫书（如图4-3-31、图4-3-32所示）、蝌蚪文（如图4-3-33所示）、凤尾书等形态优美、姿态万千的创意字体了。也有一些产生于民间的创意字体，例如"双喜""倒福""百寿"等。这些传统装饰文字（如图4-3-34～图4-3-36所示）凝聚了中华民族的智慧，渗透着我国民族传统和民族习俗，融合了大众的欣赏习惯，深受广大人民群众喜欢并乐于接受、学习、研究。借鉴传统民间装饰文字是现代平面设计师进行字体创意设计的灵感来源之一。

图4-3-31　中国青铜器时代末期，铜器上时用鸟虫书作为纹饰

图4-3-32　鸟虫书

图4-3-33　蝌蚪文《金刚经》明代

图4-3-34　五福临门

图 4-3-35　龙凤呈祥

图 4-3-36　吉祥装饰字"冰消石头沉，云散太阳出"

第四节　字体设计在具体设计类别中的运用

图形在各种设计类别中具体运用的最终意义，就是将图形创意的各种技巧较熟练地运用到与此相关的招贴设计、书籍装帧设计、包装设计等实践设计中去，发挥图形的视觉传递作用。

一、字体设计在 VI 设计中的应用

文字是一种约定性的记号，具有视觉性，同时具有语言特征和语言形式。以文字为主体（如图 4-4-1 所示）而进行的标志设计，可以以文字为主，也可以与其他形象组合成一个整体（如图 4-4-2、图 4-4-3 所示）。文字做标志是标志设计艺术中最为常见的，因为文字的构成以象形、形声为主要特征，同时具有笔画结构穿插的特点，形象感较强（如图 4-4-4~图 4-4-8 所示）。

1. 汉字在 VI 设计中的应用

汉字在 VI 设计中的应用如图 4-4-1~图 4-4-3 所示。

图 4-4-1　中国印，舞动的北京，北京奥运会会徽

图 4-4-2　中国银行标志（靳埭强）

图 4-4-3　2010 年上海世博会的标志（邵宏庚）

2. 字母在 VI 设计中的应用

字母在 VI 设计中的应用见图 4-4-4~图 4-4-6 所示。

图 4-4-4　北京银行标志（正邦设计）

图 4-4-5　IBM 标志（Paul Rand）　　　图 4-4-6　New Balance 标志

3. 数字在 VI 设计中的应用

数字在 VI 设计中的应用见图 4-4-7 和图 4-4-8 所示。

图 4-4-7　第十届全国运动会会徽　　　图 4-4-8　同济大学百年校庆标志（刘斌）

二、字体设计在包装设计中的应用

在现代包装设计中以文字为造型元素塑造商品品牌形象的设计屡见不鲜，而且逐渐形成了一种潮流。它以其清新、典雅、简洁并富有现代文化特性的风格受到消费者的青睐，因此，加强文字与商品品牌的表现力是包装字体设计的关键。

1. 书写字体在包装设计中的应用

书写字体在包装设计中的应用见图 4-4-9 和图 4-4-10 所示。

图 4-4-9　京八件包装设计（王倩）

图 4-4-10　Itamimai 伊丹米的系列包装（佐藤可士和，日本）

2. 印刷字体在包装设计中的应用

印刷字体在包装设计中的应用见图 4-4-11 和图 4-4-12 所示。

图 4-4-11　Renato Canton 啤酒的包装设计　　　　图 4-4-12　Marko Pavisic 烟包装设计

三、字体在海报招贴设计中的应用

很多人会认为图像在海报设计中是最重要的，其实不然，文字在海报的设计中同样是一个重要的视觉元素，所以要求画面中的文字要醒目、简练、整体、强烈，要有动感。海报设计用字，在视觉上要有可识性；在文字的排版中应注意文字排版包括所有与文字本身、文字的位置及其中的图片有关的各种因素（如图 4-4-13～图 4-4-18 所示）。

四、字体在封面设计中的应用

在封面设计中，有许多是以文字为主体来进行设计的，以文字为主的封面设计，字体的选择与变化应表现出一种风格，尽量实现它在封面上的装饰功能，强调书名的醒目、清晰和具有良好的可辨性与可读性。

常用于书名的字体分三大类：书法体、美术体、印刷体。

图 4-4-13　国外字体海报招贴设计

图 4-4-14　字体海报设计（Martino&Jaña，葡萄牙）

图 4-4-15　字体海报设计 Am I Collective（南非）

图 4-4-16 艺术(何见平,德籍华裔平面设计师)

图 4-4-17 《加油中国,加油汶川!》(毛秋惠)　　图 4-4-18 《大爱无疆》(毛秋惠)

(一)书法体

书法体笔画间追求无穷的变化,具有强烈的艺术感染力和鲜明的民族特色以及独到的个性,且字迹多出自社会名流之手,具有名人效应,受到广泛的喜爱(如图 4-4-19、图 4-4-20 所示)。

图 4-4-19 求是　　　　　　　　　　图 4-4-20 党的生活

（二）美术体

美术体又可分为规则美术体和不规则美术体两种。前者作为美术体的主流，强调外形的规整，点画变化统一，具有便于阅读便于设计的特点，但较呆板；不规则美术体强调自由变形，无论点画处理或字体外形均追求不规则的变化，具有变化丰富、个性突出、设计空间充分、适应性强、富装饰性等特点（如图 4-4-21 所示）。

图 4-4-21　国外杂志封面设计

（三）印刷体

印刷体沿袭了规则美术体的特点，早期的印刷体较呆板、僵硬，现在的印刷体在这方面有所突破，吸纳了不规则美术体的变化规则，大大丰富了印刷体的表现力，而且借助计算机使印刷体在处理方法上既便捷又丰富，弥补了其个性上的不足（如图 4-4-22 所示）。有些国内书籍刊物在设计时将中英文刊名加以组合，形成独特的装饰效果。

图 4-4-22　TIME 杂志封面设计

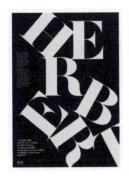

图 4-4-23　Herbert 字体海报设计

图 4-4-23 为 Herbert 字体海报设计。Herbert 是一款展示衬线字体，设计了海报系列宣传的新字体 Herbert，灵感来自平面设计师 Herb Lubalin 的作品。

五、字体在电影海报设计中的应用

电影海报作为电影艺术的宣传品，往往浓缩了一部电影的精华，有着深厚的文化内涵与艺术审美，具有很强的观赏性，能让观众得到除了电影本身以外的另一种享受。

海报设计作为电影营销的重要手段已经越来越受到重视，海报中的字体设计就像是国画与书法的关系一样。一款好的独有的字体可以在海报中起到画龙点睛的作用，选择一款字体与海报组合时，除了考虑易读性，更应该考虑电影不同的内容和气质。

下面就针对电影海报中的字体设计进行探讨，分析优秀的字体设计如何在海报设计中扮演重要角色。

（一）书法字

书法字本就是一种平面艺术形式，具有很强的设计感与艺术表现力，经常在海报设计中采用，在电影海报设计中则更是如此。一些具有历史文化背景或是有较为浓重情感诉求的电影往往会选择书法字来表现，既能给电影海报提升视觉表现，也能增加文化内涵，渲染电影气质，见图 4-4-24 所示。

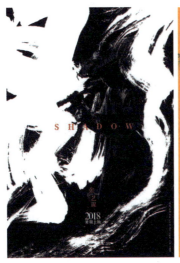

图 4-4-24　张艺谋电影《影》的水墨海报

1. 书法字原型：大篆

图 4-4-25 是张艺谋电影《英雄》的一款非正式概念性海报。故事背景在战国末期，当时正是以大篆为主要字体。海报以一个篆体"剑"字为主体，海报中篆体"剑"字，行笔圆转，气韵流畅，意境深远，也传达了电影精神。

2. 书法字原型：小篆

图 4-4-26 为电影《赤壁》海报。赤壁之战是三国历史中以少胜多的著名战役，其中充满智慧的军事谋略更是被后人传颂。在这张《赤壁》海报中，也采用了篆体为原型的字形，容易识别而又不失古典韵味，历史氛围浓郁。篆体字内敛沉稳、庄严秀美的气质，也揭示着电影要展现的并非战争的凌厉与杀伤，而是战争下人物的智慧、谋略、情操等，拿捏得十分到位，让人久久品味。

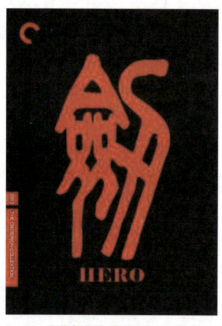 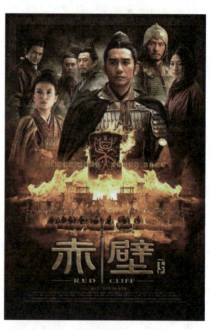

图 4-4-25　张艺谋电影《英雄》非正式概念性海报　　图 4-4-26　吴宇森电影《赤壁》海报

3. 书法字原型：隶书

图 4-4-27 为《投名状》海报用的是隶书原型的标题，以阴刻印章形式，更显得庄重古朴，沉稳内敛。这种凝重的气质，正符合电影剧情发展所表现出的人物关系的矛盾纠葛，人道、诚信、爱情、权势、抱负、兄弟情谊，这些价值观念同时出现，彼此冲突，此消彼长，共同构成了这样一部有些悲情色彩的历史大戏，同时也把观众带进了深层次价值思考。隶书所特有的庄严凝重气质将这些渲染得恰到好处。

4. 书法字原型：楷书

图 4-4-28 为李安导演的《色戒》。标题字用的是以楷书为原型，同时又融入了拓印的痕迹。加上梅红色的颜色应用，饱含情欲色彩而又不失文艺气质，采用古文字从右至左排列方式，再加上英文与小印章的排版组合，显得更为精致与国际范。

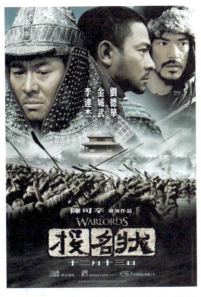
图 4-4-27　陈可辛电影《投名状》海报

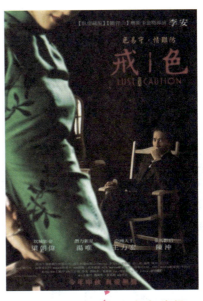
图 4-4-28　李安电影《色戒》海报

5. 书法字原型：草书

图 4-4-29 为王家卫导演的《一代宗师》海报，气氛营造得十分有意境。雨夜中叶问独战群敌，制敌后摆出临战姿势，以静驭动，张弛有度，似进如退，沉静犀利。身后的中文草书作背景，潇洒灵动，笔法错落，气势磅礴，独具特色，配合海报整体的苍茫浑厚气氛，越看越有味道。

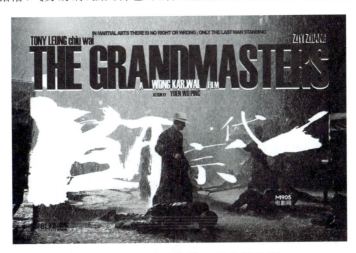
图 4-4-29　王家卫电影《一代宗师》海报

6. 书法字原型：行书

图 4-4-30 为陈凯歌导演的《梅兰芳》电影海报。标题字用行书，笔触婉转流畅，落落大方，飘逸秀美，用以表现以国粹京剧为背景的梅兰芳先生的故事再合适不过，一是表达中国元素，二是映衬梅兰芳先生的京剧艺术和他的气节情操，飘逸大方的行书气质非常贴切。

7. 书法字原型：宋书

图 4-4-31 为罗启锐导演的《岁月神偷》海报，应用的字体是宋体。宋体是雕版印刷出现

后的产物,是一种印刷字体,相比之前的书法字体更为规范和拘谨,但也有其独特的韵味。海报中的标题字经过艺术化的处理设计具有特色。首先做了斑驳的效果,像是拓印的痕迹,然后采用米字格来做背景修饰,填充上颜色变化,排版上采用竖排文字撑起海报主干,经过这一系列契合电影风格的变化,就使得文字也具有了感染力,与电影气质结合得相当出色。

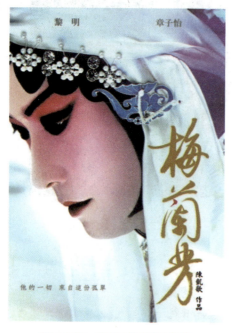
图 4-4-30　电影《梅兰芳》海报

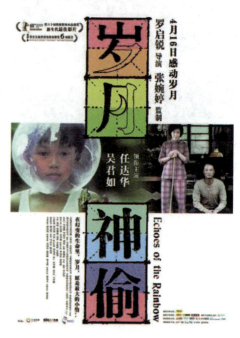
图 4-4-31　电影《岁月神偷》海报

8. 书法字原型:手写体

图 4-4-32 为九把刀导演的《那些年我们一起追过的女孩》海报。电影追忆的正是校园时期的青葱岁月,用手写笔迹作标题字自然非常合适,一群同学伙伴排排坐于高台,一起度过青春时光,怎么样都是值得回忆的那些年。手写字,每一笔都不可复制,每一画都触景生情。

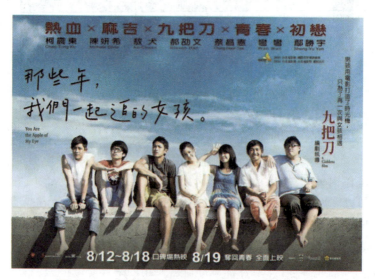
图 4-4-32　电影《那些年我们一起追过的女孩》海报

（二）设计字体

在电影海报设计中，除了对画面、色彩的表现之外，以电影名称为主体的设计字体也是其中非常重要的部分。它是传达电影信息的重要载体，经过艺术化设计以后，可使文字形象变得情境化、视觉化，强化了语言效果，对提升海报设计品质和视觉表现力发挥了极大作用。

图 4-4-33 为许鞍华导演的《黄金时代》海报。2014 年，一组海报让《黄金时代》未播先火，BBC 直接列入威尼斯电影节最值得期待的影片。首款"泼墨"版海报，尽显萧红文人墨客和乱世漂萍的气质。

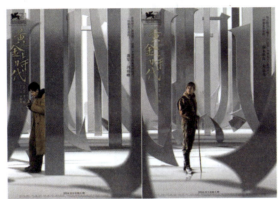

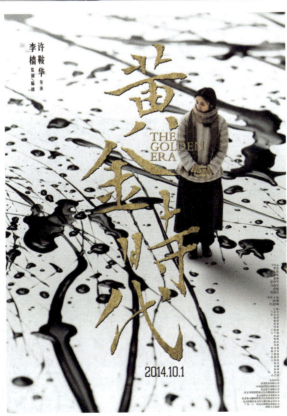

图 4-4-33　电影《黄金时代》海报（黄海）

图 4-4-34 为刘伟强、麦兆辉导演的《无间道》电影海报,该系列电影,堪称香港警匪片的巅峰之作。"无间道"三个字采用的是中间镂空的描边字体,图形类似迷宫,而且紧凑无间,传达出对于无间世界的迷离与困顿,难以自拔,同时又充斥着紧张冲突的气氛,给人一种不安定的感觉。这样的字体语言多么契合这样一部电影。

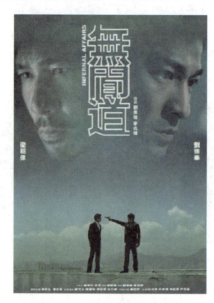

图 4-4-34　电影《无间道》海报

如图 4-4-35,陈嘉上导演的《画皮》号称中国首部东方新魔幻巨献的电影。"画皮"二字使用繁体,字体感觉犀利遒劲,设计感十足,加上纹理的质感处理,既有了魔幻意境,又带有哥特式惊悚的味道,很好地传达了电影气质。图 4-4-36 为电影《百鸟朝凤》海报。

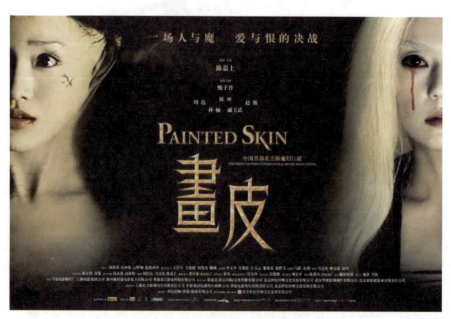

图 4-4-35　电影《画皮》海报　早晨设计

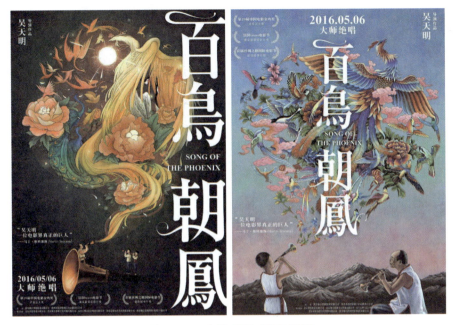

图 4-4-36　电影《百鸟朝凤》海报

第五章

招贴设计

在现代社会,各种各样商业的、公益的、文化的信息包围着我们的生活,这些以各种视觉符号作为传递媒体的传达形式,可以说是历史上存在最早、涉及领域最广的招贴形式的延续和演化。

招贴,英文名称为"Poster",法语名称为"Affiche",德语名称则是"Plakat",最早指的是大木板或车辆上的印刷广告,或以其他方式展示的印刷广告。它是户外广告的主要形式,也是最古老的广告形式之一(如图5-0-1所示)。

图5-0-1　1908年英国肯特郡房屋上的招贴广告

招贴是一种张贴在公共场合传递信息,以达到宣传目的的印刷广告形式(如图5-0-2所示)。分布于各处街道、影(剧)院、展览会、商业区、机场、码头、车站、公园等公共场所,在国外被称为"瞬间"的街头艺术。虽然如今广告业发展日新月异,新的理论、新的观念、新的制作技术、新的传播手段、新的媒体形式不断涌现,但始终无法代替招贴,它独立的视觉语言及其图形语言是口语和文字所无法表达的。它是一种无声的世界语,用最简单的语言表现了最深刻的思想。

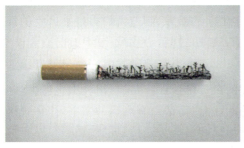

图 5-0-2　乌拉圭国家消防队预防森林火灾活动公益海报

随着社会经济和科学技术的快速发展,社会生活节奏的加快,政治、经济、文化活动的频繁,人与人、人与大自然的接触与交流日益密切,招贴设计已不再局限于商业性目的,作为信息传达的媒介,招贴开始在各个领域为人们提供各种视觉资讯以引导人们的各种行为。

第一节 招贴的功能及其分类

从大约 800 年前中国的毕昇发明木版活字印刷,到 500 多年前德国的古登堡(J. Gutenberg 1398—1468)发明了铅活字印刷,已经把传统的告示形式带入印刷媒体传播的时代。从 19 世纪中叶工业革命产生,到数字网络的普及,在很长一段时期,以信息为主体的招贴占据了信息传播的主流地位。直到喷绘、激光打印技术的出现,我们仍可以看到从小城市到中心城市的户外大型招贴。可见,这种广告形式依然起着非常重要的传播作用。它无所不在,无处不现。

一、招贴的功能

招贴设计是信息传达的艺术,在完成其传达信息的过程中,同时也注重其艺术性的表达。

招贴的功能可以概括为以下四个方面。

(一)传达信息,树立观念

传达信息是招贴最基本最重要的功能,同时也是其他几个功能得以发挥的基础和前提。招贴作为视觉传达设计的一种有效设计艺术,对新产品的上市、社会公共信息的传递,具有立竿见影的效果。

(二)塑造形象,利于竞争

广告招贴作为广告媒介传播的一种有效形式,可以通过夸张或趣味性的表现手法来吸引消费者的眼球,对消费者进行即时提示、引导、说服,唤起人们对传播内容的兴趣,刺激消费者的购买,或者树立企业在消费者心目中的形象,有利于企业或者商品迅速占领市场,提高市场竞争力。

(三)视觉诱导,艺术价值

招贴设计的视觉效果和创意构思,能给观者留下深刻的印象。招贴设计者总是通过视觉形象的可以渲染来展现理想,体验和客观现实之间的差异,制造人们心理上产生的缺失和不满足,从而按照招贴形象或信息的暗示去行动,这就是视觉潜移默化的功能。

(四)审美作用,传播文化

招贴设计所表现出来的艺术价值具有很高的审美价值。招贴通过构图、色彩、文字和个性化的图形,产生强烈的视觉冲击力,引起受众的注意,简洁而有意蕴的文案,往往直接触及受众内心的感受,引起审美共鸣,强化对招贴的记忆和对所传达信息的接受。

招贴虽然为商品或社会服务,但本身并不是商品,是介于纯艺术和实用艺术之间的桥梁,是直接为实用功能服务的一种艺术形式。招贴设计不仅传递信息,同时其鲜明的艺术特色也在丰富着人们的精神生活,因此也是一种文化建设,对人们的精神范畴具有潜移默化的

影响,在一定程度上拓宽了艺术的魅力,丰富了文化的内涵,深化了精神文明建设。

二、招贴的分类

(一)按招贴设计的内容来分

1. 商业招贴

商业招贴是招贴设计的主要方向(如图 5-1-1 和图 5-1-2 所示)。商业招贴是指以盈利为目的、传达商业信息、传播企业文化,从而进行促销或者树立品牌形象的招贴。

图 5-1-1　Waterfront 购物中心广告

图 5-1-2　潘婷与自动扶梯

2. 社会公共类招贴

(1)公益招贴

公益招贴在国外起源较早,欧美发达国家已相当普及。它们大多是由一些国际性或全国性组织、机构,如国际红十字会、世界卫生组织、美国全国健康协会、联合国儿童基金会等

发布的。

　　公益招贴是指不以创造经济效益为目的,而以向公众传达某种社会文明或道德观念,从而提高人们的文明程度,以获取良好的社会效益为目的的招贴(如图 5-1-3 和图 5-1-4 所示)。

图 5-1-3　宣亚(北京)为世界自然基金会(WWF)做的广告"留它一命,就是救自己一命"

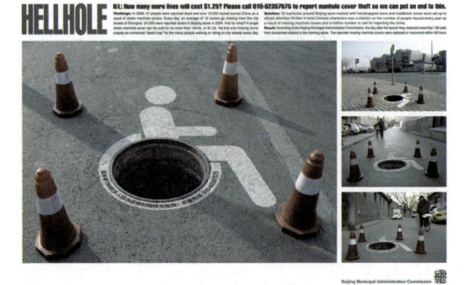

图 5-1-4　奥美(北京)为北京市市政管理委员会所做的公益广告"每年有 10000 多人因为这样的陷阱而致残!"

(2) 文化娱乐招贴

提供或者传播文化教育、科学技术、文艺娱乐等方面信息的招贴,例如运动会招贴、电影海报招贴、戏剧音乐会演出等(如图 5-1-5 所示)。

图 5-1-5　第三届玻利维亚国际海报双年展文化类海报一等奖作品(Tomasz Bogulawski,波兰)

(3) 政治宣传招贴

政府部门用来宣传方针、政策,或政党、政治集团用来宣传某些言论,以及重大政治、军事活动的招贴,例如战争招贴(如图 5-1-6～图 5-1-8 所示)、反腐倡廉招贴等。

图 5-1-6　《你参加了红军没有?》(莫尔,1920 年)　　图 5-1-7　《美国军队需要你!》(弗拉格,1917 年)

图 5-1-8 What goes around comes around 反对伊拉克战争的海报

(4) 体育类招贴

提供体育信息、传播体育文化和弘扬体育精神的招贴(如图 5-1-9～图 5-1-12 所示)。

(5) 节日活动招贴

为节日或庆祝活动进行宣传的招贴,如国庆节、儿童节、民族节日或者重大庆祝活动等(如图 5-1-13 和图 5-1-14 所示)。

图 5-1-9　2008 年奥运会招贴设计（高江涛）　　图 5-1-10　2008 年奥运会招贴设计（胡哲伟）

图 5-1-11　2008 年奥运会招贴设计（马晋）　　图 5-1-12　2008 年奥运会招贴设计（晏钧）

图 5-1-13　香港回归招贴设计（蒋华）　　图 5-1-14　庆祝澳门回归祖国十周年海报《高速》（李志明）

（二）按表现形式来分

1. 单幅招贴

单幅招贴指内容和形式都完整独立的招贴，可以单张独立张贴使用，能完整地传递信息。

2. 系列招贴

系列招贴指两幅或者两幅以上的，相互关联且表现手法和风格一致的招贴（如图 5-1-15 所示）。这类招贴具有整体视觉冲击力，通过不断重复来加强表现的力度，从而给人们留下深刻的印象。

图 5-1-15　禁烟公益招贴设计

3. 组合招贴

由多幅内容相对独立的单幅招贴拼合成更大幅面完整的招贴形式。各单幅招贴可以独立地传达信息，也可以组合在一起传达信息（如图 5-1-16 所示）。

图 5-1-16　环境招贴设计

第二节　招贴的发展历史和风格流派

纵观招贴发展史,可以看到前人的作品在其所代表和反映的时代以及设计观念、表现形式与审美情趣方面的演变,可以感受到作品所透射出的深层文化底蕴,并由此去探究社会政治、经济、文化、艺术的密切关系,从而了解招贴的起源、发展和风格流派的形成。它有助于我们从历史的角度去审视和借鉴前人的经验,理顺传统与现代的关系,扩大视野;有助于我们在优秀传统和现代文明的基础上,运用现代设计理念和表现形式,满怀信心地去创造光辉灿烂的未来。

一、招贴的起源

世界上最早的招贴是埃及的一张寻人文字广告,这张 3000 年前的招贴写在用尼罗河上游的芦苇类植物(纸莎草)精制成的纸上,当时这种手工纸很昂贵,纸幅尺寸为 20cm×25cm,只有富商才用得起它。招贴文字表述的意思是:招贴主愿意悬赏一个金币捉拿"逃跑的奴隶"。目前,这份古老招贴仍保存于英国伦敦博物馆。

国外最早一张通过印刷手段完成的招贴是在中国的印刷术于中世纪传入欧洲后,德国人古登堡于 1450 年发明活字印刷后才出现。当时英国第一个印刷家威廉·凯克斯首先采用印刷手段制成招贴,并将这种招贴沿伦敦大街和教堂门口张贴,以向牧师兜售复活节用的教规书籍,从此印刷形式的招贴大为流行。据美国 *Advertising Design* 一书记载,15 世纪时,招贴成了口头宣传外的唯一广告形式。

据考古发现,我国最早出现的一张印刷招贴(如图 5-2-1 所示)比英国印刷家威廉·凯克斯创制的印刷招贴还要早 400 年左右。

图 5-2-1 这张中国招贴是 11 世纪(宋朝时期)山东济南刘家功夫针铺的一张印刷广告。目前,这一广告物的印刷用铜版陈列在中国历史博物馆内。铜版 10cm 见方,上面雕有"济南刘家功夫针铺"字样,正中为一抱着针的白兔图形,两边写着"认门前白兔儿为记",下部是说明产品质地和销售办法的 7 行 28 字。这一印刷招贴又兼作为针的包装纸用。

13 世纪,中国的木版印刷技术被引入西方,木版印刷的图形和文字在社会各阶层广泛传播。

15 世纪,德国人古登堡在木版印刷的基础上于 1450 年研制成活版印刷,这种活字印刷技术,使招贴向民众更迈进了一步。

图 5-2-1　11 世纪(宋朝时期)山东济南刘家功夫针铺的一张印刷招贴

16 世纪,设计师开始注重观念的表达,表现手法近乎于超现实主义。为了适应社会对印刷设计的大量需求,欧洲许多国家相继建立了印刷图形设计中心,图文印刷设计在欧洲得到了普及和提高。

17 世纪,意大利的巴洛克风格流行于欧洲图形设计领域,形、色、质及细部刻画极为精致,具有热情、奔放、奇特和豪华的特征。由于受印刷术的影响,法国还成立了印刷学术委员

会,专门研究图形与字体的印刷设计。

18 世纪,在图形与字体设计领域,先后出现了法国的"洛可可风格"和意大利的"现代风格",前者强调装饰设计的贵族风格,后者强调对比统一,注重几何空间的设计。与此同时,字体研究也有了突破性的进展,创造了许多适合招贴印刷的字体。随着科学技术的发展,出现了许多新科学的符号系统,如数学、天文、物理、化学、生物、地理等,这些都为现代招贴的设计注入了新的视觉元素。1798 年,德国人阿洛伊斯·森佛尔德(Aloys Senefelder)发明了石版印刷技术,使各种绘画技术得以真实再现(如图 5-2-2 所示)。

图 5-2-2 《沙漠行军》(La marche dans le désert)

19 世纪,产业革命引发一系列发明创造,对招贴的发展起到了很大的推动作用,使设计师有了更广阔的表现空间。1803 年和 1811 年,英国发明了造纸机和高速印刷机,印刷尺寸也有了很大的改观;1826 年,法国人尼普斯试制成功第一张摄影图像(如图 5-2-3 所示),摄影技术的发明和发展,对招贴设计产生了重大而深远的影响(如图 5-2-4 所示);1830 年,英国画家夏普研制出分色套印的彩色石版画(如图 5-2-5、图 5-2-6 所示)。

图 5-2-3 《窗外》(约瑟夫·尼普斯,法国)

图 5-2-4 《巴黎寺院街》(路易斯·达盖尔,法国)

图 5-2-5 《真理公报》(1792 年)

图 5-2-6 马奈《猫傍野花》书籍招贴(1868 年)

二、现代招贴的流派风格

（一）近代招贴画的初期阶段（1866—1918 年）

从现代招贴的产生（1866 年）到第一次世界大战期间，大批富有才华的著名画家和设计家投身招贴设计行列，创作了具有新艺术运动、象征主义、表现主义等多种风格的招贴，其数量之多、题材之广、作用之大，前所未有（如图 5-2-7～图 5-2-10 所示）。招贴以其蓬勃发展的态势进入了空前的繁荣期。

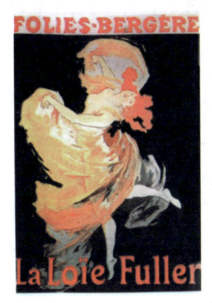

图 5-2-7 《La Loie Fuller》歌舞招贴（谢雷特，1893 年）

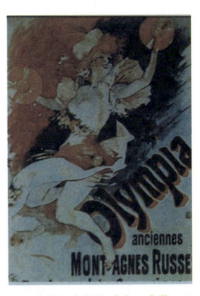

图 5-2-8 奥林匹克招贴（朱尔·舍莱，1894 年）

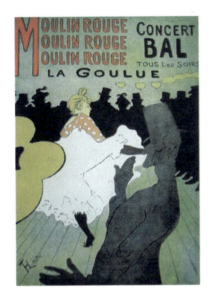

图 5-2-9 Moulin Rouge 音乐会招贴（劳特雷克，1891 年）

图 5-2-10 消毒牛奶（斯坦林，1894 年）

1. 新艺术运动

19世纪末,法国产生了新艺术运动(Art Nouveau),这是从英国工艺美术运动中派生出来的新型的装饰艺术运动。新艺术运动主张对矫饰的维多利亚风格以及传统的装饰风格进行反思。提倡师法自然,从自然形态中去提取新风格的视觉表现元素,如从动物、植物的生长规律等方面去发掘其本质的形态(如图5-2-11、图5-2-12所示)。

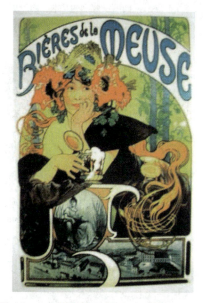

图5-2-11　默兹啤酒(穆查,法国,1897年)

图5-2-12　AEG电灯泡(贝伦斯,德国,1910年)

新艺术运动对欧美艺术和招贴设计产生了巨大影响,形成了多元化的装饰艺术风格。

图5-2-13　奥斯卡·柯柯施卡的《柯柯施卡展览》(1907年)

新艺术运动在不同国家名称也不尽相同,法国、美国、英国称为新艺术,意大利称为自由派风格,奥地利维也纳称为分离派风格,德国称为青年风格,斯堪的纳维亚各国又被称为工艺美术运动。

2. 表现主义

20世纪初,德国和奥地利等国开始流行表现主义(Expressionism)。表现主义有抽象和具象之分。挪威著名画家蒙克的表现主义风格对整个北欧具有决定性的影响。

表现主义风格的招贴注重主观意象和表现自我感受,用感情去夸张自然形象和色彩,用各种强有力的表现技巧来增加艺术感染力,以表达出特定的情调、节奏和意境。如黑白对比强烈的木刻表现形式,象征着色彩、粗犷的笔触,流畅的线条,夸张、变形和扭曲的形态等(如图5-2-13所示)。

表现主义时期招贴设计的主要代表人物珂勒惠支

(Kanthe Koliwitz)(德国著名女画家),她的招贴作品《不要战争!》(如图 5-2-14 所示),画面简洁有力,在全世界产生了很大影响。表现主义对现代招贴设计产生了深远的影响。

3. 象征主义

1880 年,法国出现了象征主义。象征主义招贴采用理性和抽象的表现手法,在作品中注入了作者的主观理念和情感,强调形象和色彩的象征性、隐喻性,通过艺术化的客观对应物来传达出某种意念或思想。象征主义用外界的物象来隐喻、暗示某种神秘的构成,用新艺术运动的线性形式和有机形态来表现神话中的形象或民间流传的形象,象征某一事物或观念,以彼物来表现此物,形成了早期象征主义神秘、浪漫的特征(如图 5-2-15 所示)。这个时期的招贴设计家有:荷兰画家扬·托罗普(JanToorop)、柯诺夫(Khnopff)、费利西安·普斯(Felicien Rops)。

图 5-2-14　珂勒惠支的《不要战争!》
(德国,1923 年)

图 5-2-15　《德尔夫特色拉油》招贴画
(扬·托罗普,1895 年,彩色石版,94.5cm×60cm)

(二)近代招贴画的中期阶段(1918—1945 年)

20 世纪上半叶,欧洲的招贴设计基本沿着 19 世纪招贴设计的路径发展。第一次世界大战前后,欧洲出现了另外一个影响世界的设计运动——装饰艺术(Art Deco)运动。在政治变革和科技与文化的双重冲击下,现代主义艺术的各种风格流派标新立异,成因错综复杂。这种向传统观念挑战的新思潮,深刻影响了招贴设计家的创作理念。他们扬弃了旧有的设计模式,将绘画和设计的各种风格互为交融,取长补短,创作出了具有装饰艺术、构成主义、包豪斯、立体主义、未来主义、超现实主义等多种风格的招贴,并使之呈现出风格迥异、精彩纷呈的多元化发展的格局,招贴开始步入历史性的黄金时代。其中一个影响非常广的招贴设计运动出现在德国,被称为"招贴风格"运动。

1. 招贴风格运动

招贴风格运动是欧洲在第一次世界大战前后出现的现代主义平面设计运动中一个重要

的组成部分,是德国的一个以招贴设计为核心的平面设计运动。它的形式特点主要是利用当时艺术上出现的新的简单形式和象征性特点,在招贴设计和其他平面设计上运用简单的图形、平铺的色彩、鲜明的文字,来达到商业招贴和其他商业平面设计的宣传目的。这个运动主要是在 20 世纪初期,由围绕在德国一个石板印刷公司——霍勒布劳与史密特公司及周围一批平面设计家为核心动力的。德国招贴风格运动的奠基人是卢西恩·伯恩哈特(Lucian Bernhard),他为德国的招贴风格运动奠定了坚实的发展基础(如图 5-2-16 所示)。

图 5-2-16　布鲁斯特牌火柴(卢西恩·伯恩哈特,德国,1905 年)

2. 装饰艺术

装饰艺术运动的名称出自 1925 年在巴黎举办的一个大型展览——装饰艺术展览。这个展览旨在展示一种新艺术运动之后的装饰风格。

装饰艺术运动是一场国际性设计运动,不少欧美国家都卷入其中,尤以法国、英国和美国的设计成果较具代表性。装饰艺术重视色彩明快、线条清晰和具有装饰意义,同时非常注意平面上的装饰构图,大量采用曲折线、成棱角的面、抽象的色彩构成,产生高度装饰的效果。

卡桑德尔(Cassander),装饰艺术运动时期最负盛名的设计家。他以高度概括的形体,强烈明快的色彩,粗壮醒目的字体,多角度的视点和透视手法,使作品充满了强烈的时代感和形式感,构成了卡桑德尔招贴设计的独特风格(如图 5-2-17～图 5-2-21 所示)。

图 5-2-17　L'intran Sigeant(卡桑德尔,法国,1925 年)

图 5-2-18　杜布奈特酒(卡桑德尔,法国,1927 年)

图 5-2-19　诺曼底号旅游招贴(卡桑德尔,法国,1931 年)

图 5-2-20　北方快车(卡桑德尔，法国，1927 年)　　图 5-2-21　北方之星(卡桑德尔，法国，1927 年)

哈尔伯特·马特(Herbert Matter)，瑞士著名设计家。他的作品受法国装饰艺术运动的影响，画面呈现明快的装饰风格。他在应用摄影蒙太奇手法和黑白照片、手绘图形、字体等设计要素的合成方面，具有非凡的创造性才能。为瑞士国家旅行社设计的招贴，使他闻名于世(如图 5-2-22 所示)。

保尔·考林(Paul C0lin)，法国最多产和最富创造力的著名招贴设计家、画家。第二次世界大战至 20 世纪 70 年代早期，他的招贴作品遍布巴黎，累计约达 2000 幅。他坚持以装饰艺术风格为主，并结合后立体主义等多种艺术风格进行创作，注重空间比例的分割和构图变化，用透叠、复叠等多种技法使主体形象突出。其图形追求简洁和绘画特点，被认为是极有价值的艺术品(如图 5-2-23 所示)。他的招贴作品，对设计界产生了持久性的影响。

图 5-2-22　通向瑞士(哈尔伯特·　　　图 5-2-23　音乐会招贴(保尔·考林，
　　　　　　马特，瑞士，1935 年)　　　　　　　　　　　　法国，1925 年)

1. 构成主义

俄国构成主义设计运动（Constnuctivism）在艺术史上也称为至上主义运动（Suprematism），产生于俄国十月革命胜利前后，对欧美各国绘画界与设计界，尤其是在招贴设计领域产生了重大影响。俄国的构成主义设计是俄国十月革命之后初期的艺术和设计探索运动，思想上受到共产主义的影响，是知识分子希望发展出代表新的苏维埃政权的视觉形象努力的结果。

在平面设计上，采用非常粗糙的纸张印刷，目的是表现新时代的刻苦精神，特别是无产阶级的朴素无华的阶级特征；在版面编排上，也采用了未来主义杂乱无章的方法，表示与传统的、典雅的、有条不紊的版面编排的决裂。

图 5-2-24　第一届联合展（康定斯基，1901 年）

构成主义主要代表人物有瓦西里·康定斯基（Wasilly Kandinsky）（如图 5-2-24 所示）、利西茨基（EI Markoviech Lissitzky）、卡西米尔·马列维奇（Kasimir Malevich）、罗德钦柯（Rodchenko）等。卡西米尔·马列维奇，俄国画家、构成主义创始人，于 1913 年发起抽象艺术运动。他在综合立体主义和未来主义的基础上探索形与色极端对比产生的感情表达，坚持艺术感受的本质是色彩的知觉效果的观点，摒弃思想性及形象的表达，开创了抽象的基本几何形和纯色彩的绘画风格。

利西茨基，俄国画家、建筑师、视觉传达设计师，构成主义最杰出的代表之一。他探索在抽象几何形态的基础上，重新构建新的形态和结构秩序，注重画面中纯粹几何形的各种变化、穿插方向及位置移动，其组合排列所产生的空间关系和力场，追求在平面上塑造三度空间的形式结构。他在图形、字体、透视、摄影、暗房特技等方面深有研究。对印刷字体进行革新，用绘图仪器制作出富有现代感的几何元素的字体。他在照片、图形、字体三合一的构成方面具有特殊的才能，采用非对称平衡的构图和综合性的表现技法，使作品具有强烈的视觉冲击力（如图 5-2-25 和图 5-2-26 所示）。

 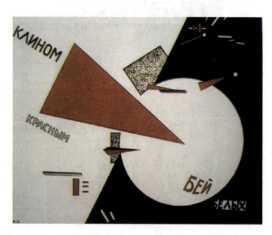

图 5-2-25　俄国展览（利西茨基、俄国、1919 年）　　图 5-2-26　红楔子攻打白色（利西茨基、俄国、1919 年）

史登柏格兄弟,善于用综合性绘画、摄影图片、平面构成等多种方法设计招贴,尤其是在运用黑白照片和色彩构成方面具有非凡的才华,招贴作品中的色彩和造型及画面结构,都具有较为明显的构成主义特征(如图5-2-27所示)。招贴作品中的逼真形象采用坐标方格和放大投影方法绘制,具有强烈的视觉效果。

2. 风格派

荷兰的风格派运动产生于1917年的夏天,它是与俄国的构成主义运动并驾齐驱的重要现代主义设计运动之一。发起人包括这一运动的精神领袖和主要力量:蒙德里安、凡·杜斯堡、莱克、奥德等。荷兰的风格派主要以横直线来分割画面,用正方形、长方形等结构比例和红、黄、蓝、黑、白、灰色彩节奏的变化,以及非对称的构图,使画面各视觉元素之间达到高度的和谐(如图5-2-28~图5-2-34所示)。

图5-2-27 第11(史登伯格,1928年)

图5-2-28 场景Ⅱ号(蒙德里安)

图5-2-29 百老汇的爵士乐(蒙德里安)

图5-2-30 Composition with window with coloured glass III(凡·杜斯堡)

图5-2-31 Kupper,Christian Emil Marie(凡·杜斯堡)

图 5-2-32　Theo_van_Doesburg_leaded_glass_composition_VIII（凡·杜斯堡）

图 5-2-33　玩牌者（凡·杜斯堡）

图 5-2-34　Theo_van_Doesburg_Composition_VII
（凡·杜斯堡）

蒙德里安的风格对招贴设计产生了广泛而又深远的影响。许多设计家创作了具有蒙德里安风格的作品。第二次世界大战后出现的欧普艺术、硬边艺术，以及 20 世纪 80 年代的经典现代主义，均受到风格派的影响。

3. 包豪斯

1919 年德国创立包豪斯国立建筑学校，这是世界上第一所新型的设计学校。一大批杰出的设计家、艺术家、工艺技术人员加盟该校，从事教学和创作，掀起了一场对现代设计产生巨大影响的包豪斯（Bau haus）运动。包豪斯著名画家、设计家们综合了立体派、达达派、风格派、构成主义、超现实主义等各种风格流派的新观念，把在绘画、色彩、平面、立体、摄影、材料、印刷工艺等方面的研究成果引入教学和设计中，使包豪斯的平面设计和招贴设计面貌焕然一新，形成了独特的风格。

莫霍里·纳吉，包豪斯时期的核心人物，匈牙利构成主义者。他在众多领域进行探索，并把成果转化成招贴设计的创造性因素。通过构思而产生创造性的照相造型，可以表现出幻想、幽默和超越时空的意象并引起人们的联想。注重空间的比例分割、色彩的对比调和、抽象的构成方法以及各种线性方向的表现，注重文字和图形的创造性组合，以迅速准确地达到传播信息的目的（如图 5-2-35 所示）。

朱斯特·施密特，德国设计家，毕业于包豪斯学校，1928 年接替拜耶担任印刷设计的教学工作并从事招贴创作。他的作品综合了构成主义、风格派、达达派的长处，在图文结合方

面具有独到的见解,注重文字在招贴中的重要作用。1923年设计的招贴《包豪斯展览》(如图 5-2-36 所示),明显可以看出受到俄国构成主义和荷兰风格派的影响。

图 5-2-35　包豪斯展览目录(莫霍里·纳吉)　　图 5-2-36　包豪斯展览(朱斯特·施密特,1923年)

4. 立体主义

立体主义(Cubism)20 世纪初流行于法国,对现代艺术和招贴设计产生了广泛而深远的影响。立体主义流派突破了作画工具和材料的限制,使艺术家获得了空前的自由。他们将报纸、杂志等印刷品拼贴在画面上。在形体、空间、色彩、肌理和表现手段,以及用立体主义结合象征、寓意手法的创作,尤其是在抽象画面中融入文字和字母的探索等方面,给现代招贴设计注入了新的创造性因素,极大地丰富了招贴设计的视觉语言。

立体主义主要代表人物毕加索创作的作品,具有较为典型的立体主义风格,而赫伯特·列宾的招贴设计采用图片拼贴及平面化处理的手法,显然是受到了立体主义的影响(如图 5-2-37 所示)。

5. 未来主义

未来主义(Futurism),20 世纪初产生于意大利。其创始人为诗人、作家菲利普·马利奈蒂(F. T. Marinetti)。未来主义主张摒弃一切传统绘画及其陈腐的题材和观念,强调艺术要步入未来,要反映出大机器

图 5-2-37　在洛桑的印刷者(赫伯特·列宾,1959年)

年代的现代艺术感受。崇尚"力的本体",赞美青春、机器、运动、力量、速度和暴力,未来主义设计风格把多种同时发生的不同现象放在同一画面中,创立了具有影响的"同存法"。

在招贴设计领域,未来主义主张利用抽象元素在画面中的穿插、透叠、复叠,以及"线的力量"来表现作品的运动感、速度感和力量感。他们对字体设计、字母形态及其组合构成有独到的见解,强调对时代生活的感受以及形式与内容的统一,把图形、文字、色彩等构成要素组合出体现"力的本体"的样式,形成了未来派招贴设计的风格。

著名招贴设计家依·麦克耐特·考佛,在 1919 年创作的招贴作品《鸟的飞翔》(如图 5-2-38 所示),运用了未来主义和立体主义的造型语言,利用几何形,富有张力的直线多方向交错,进行疏密有致的空间处理;透叠、重叠的表现方法,使之产生强烈的方向感、速度感和节奏韵律感。以直觉和几何结构来表现主题,这种创造性的构成形式具有很强烈的抽象美,它能使人产生相关的联想,突出表现了抽象形态内在特有的魅力。

6. 达达主义

达达(DaDa)主义,1916 年产生于瑞士苏黎世,并很快流行到欧美各国,对 20 世纪艺术和招贴设计产生了巨大影响。

达达主义艺术家马歇尔·杜尚的作品《下楼梯的裸女》(如图 5-2-39 所示),通过运动的抽象表现,发展了静止的记录形象及表达运动的能力极限。

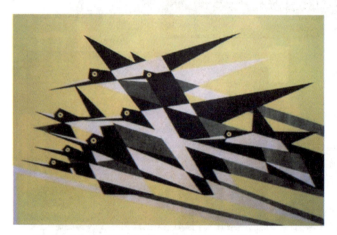

图 5-2-38　鸟的飞翔(依·麦克耐特·考佛,1919 年)　　图 5-2-39　下楼梯的裸女(局部)(杜尚)

杜尚的另一幅作品给《蒙娜丽莎》中的人物画上胡须,则是对传统艺术陈旧约束的抨击。在当代商业招贴设计中,对世界名画中的形象进行夸张、变形、置换,在某种程度上受到达达主义的启示和影响。达达主义招贴采用印刷品、图形、文章、铅字等各种材料,以一定的结构形式,根据形、色、质的特点拼贴而成,因此具有非常强烈的视觉效果。达达主义的表现手法极大地丰富了招贴设计的视觉语言,对招贴设计产生了深远的影响。达达主义主要成员有法国画家霍克、希维脱斯和德国画家乔治·格罗兹。

7. 超现实主义

法国作家安德烈·布勒东(Andre Breton),1924 年在巴黎创立了超现实主义。超现实主义受达达主义、柏格森的直觉主义和弗洛伊德的精神分析学等影响,把现实观念与梦境幻觉及本能潜意识等结合起来,不受逻辑和现实的制约,用非理性的联想来指导并表现原始的冲动和主观的意象,营造在现实中不可能存在的形象和环境,以达到超现实的境地,具有一定的象征和隐喻(如图 5-2-40 所示)。

超现实主义主要代表人物有萨尔瓦多·达利(Salvador Dali)、恩斯特、马格利特、约翰·米罗等。

超现实主义在招贴设计领域的影响是空前的,从 20 世纪 20 年代开始到 90 年代,招贴设计师用超现实主义与达达主义的理念,结合具象、抽象、装饰、漫画、摄影蒙太奇、电脑设计

等多种表现形式与手法,创作了大量政治、经济、文化等方面的招贴,给当时社会造成了巨大的影响。

图 5-2-40　记忆的永恒(达利,1931 年)

(三)近代招贴画的近期阶段(1945—1985 年)

由于社会环境、生产发展状况,政治和文化动向,与人们生活具有重要关系的流动机构和市场的变化,宣传画出现了新的面貌。

20 世纪的近期招贴画,受到卡桑德尔的影响,世界各国的设计家们不管有意识还是无意识,都或大或小地接受到他的影响,诸如惊人的构思能力,幽默的艺术语言,现代派的画面形象,在平面范围内表现时间顺序的幻影效果等方面,都有着卡桑德尔的一份功劳(如图 5-2-41～图 5-2-56 所示)。

图 5-2-41　牛奶肥皂广告(雷蒙·萨维纳克·法国)

图 5-2-42 雷诺 R4（雷蒙·萨维纳克）

图 5-2-43 邓鲁普轮胎（雷蒙·萨维纳克）

图 5-2-44 "desi8n 63"纽约艺术指导俱乐部海报（保罗·兰德，美国，1963 年）

图 5-2-45 IBM 招贴广告设计（保罗·兰德，美国，1980 年）

图 5-2-46 IBM 的招贴设计 Eye-Bee-M（保罗·兰德，美国，1981 年）

图 5-2-47 我们争得了和平（茹可夫，苏联，1950 年）

图 5-2-48　我们要和平（柯列茨基·苏联，1950 年）

图 5-2-49　为了人民的幸福（依凡诺夫·苏联，1950 年）

图 5-2-50　1980 年莫斯科奥运会的招贴画

图 5-2-51　东京奥运会（龟仓雄策·日本，1964 年）

图 5-2-52　日本舞剧（田中一光，日本，1981 年）

图 5-2-53　费加罗的婚礼（福田繁雄）

图 5-2-54　达兰（格罗塞，1987 年）

图 5-2-55　毛主席万岁（哈琼文，1959 年）

图 5-2-56　支援人民反帝斗争（游龙姑，1962 年）

（四）"二战"后招贴的发展与风格流派

第二次世界大战结束后，随着世界经济复苏，招贴的发展日趋国际化，又对设计的国际化面貌和特点提出了具体的、强烈的要求。招贴在社会政治、经济、文化等领域，继续发挥着重要的作用。

以瑞士、波兰、纽约等风格流派为主的招贴，在战后初期影响着世界招贴发展的方向。意大利米兰风格的招贴受到了设计界和人们极大的关注。进入 20 世纪 60 年代，现代主义之后的各种风格流派成为招贴设计的主流方向；20 世纪 70—80 年代中期，后现代主义（如"新浪潮""朋克"艺术等）风格的招贴开始盛行；20 世纪 80 年代，西方国家将计算机运用到招贴设计领域，对现代招贴设计产生了极为深刻的影响。

1. 瑞士风格招贴艺术

瑞士是"二战"前后最重要的平面设计交流中心，涌现了许多重要的平面设计家。瑞士

的招贴设计在第二次世界大战之后成为世界招贴的重要学派之一。瑞士风格是在包豪斯、荷兰风格派、俄国构成主义等基础上发展起来的。瑞士的招贴发展中心有两个,一是苏黎世,二是巴塞尔。

　　瑞士招贴风格最为突出的表现,就在于注重字体设计在招贴中传达信息的作用,其中包括新的字体"通用体"(Univers)和现在非常流行的"赫维提卡体"(Helvetica)。同时也特别讲究图形符号在招贴画面中的合理应用,有人把瑞士图形符号的设计表现看作是现代商标的开始。瑞士招贴设计追求几何学的严谨、简洁明快的版面编排、无衬线字的运用、完美的造型和绝对和谐的整体,形成了高度功能化、非感情、理性化的独特风格。

　　瑞士设计师在表现技法方面也有所拓展,如利用印刷油墨的透明性和重叠、透叠手法来创造画面的深度感,以更有效地传达信息。20世纪60年代以后,瑞士设计师开始将国外的各种风格流派融入自己的作品中,使瑞士招贴具有了多种风格的特征(如图5-2-57～图5-2-69所示)。

图 5-2-57　四重奏(约瑟夫·穆勒·布洛克曼,苏黎世学派,1958年)

图 5-2-58　Tannhauser Bluthochzeit(约瑟夫·穆勒·布洛克曼,苏黎世学派,1966年)

图 5-2-59　影片(约瑟夫·穆勒·布洛克曼,苏黎世学派)

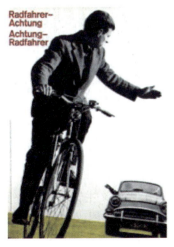

图 5-2-60　Radfahrer —Achtung(约瑟夫·穆勒·布洛克曼,苏黎世学派)

图 5-2-61　*Emil Ruder Typography* 封面设计（鲁德．巴塞尔学派）

图 5-2-62　Wilhelm Tell 演出招贴　　　图 5-2-63　海报招贴（艾明·霍夫曼．巴塞尔学派）

图 5-2-64　海报设计作品（尼古拉斯·卓斯乐）一　　　图 5-2-65　海报设计作品（尼古拉斯·卓斯乐）二

图 5-2-66　海报设计作品（尼古拉斯·卓斯乐）三

图 5-2-67　海报设计作品（尼古拉斯·卓斯乐）四

图 5-2-68　Les Noces（布鲁诺·蒙高兹，1988 年）

图 5-2-69　Botta-Cucchi（布鲁诺·蒙高兹，1994 年）

2．波兰招贴艺术

波兰的招贴设计在全世界享有盛名，在现代招贴史上具有重要的地位。无论是政治招贴还是其他内容的招贴，在设计上都具有独特的风格和突出的艺术水准。波兰的招贴设计兼有国家要求和设计家个人观念，是表现两个方面特色的最典型设计流派的代表，因此引起世界招贴设计界的广泛注意。波兰的招贴设计家非常注意把他们要表达的观念用独特的方式表达出来，他们的设计结合了 20 世纪各种现代艺术运动的特征，包括立体主义、超现实主义、表现主义和野兽派的风格，招贴具有相当高的艺术水平，在设计上也成为现代艺术和现代设计结合的典范。波兰的政治招贴使现代艺术和现代平面设计融合在一起，为世界招贴设计界树立了榜样。

招贴在波兰的社会政治、经济、文化等领域发挥的巨大作用，引起了波兰政府的高度重视并给予了积极的支持。波兰比世界上任何一个国家更重视招贴的发展，从 1964 年开始，每两年举办一次世界范围最具权威的设计大展之一的"华沙国际招贴展"，每次确定一个全球性的社会问题作为创作主题。"华沙国际招贴展"引来了世界各地的优秀参赛作品，吸引

了成千上万人前来参观,在世界上产生了重大影响。波兰在华沙附近的威拉诺夫市建立的普拉卡图博物馆成为世界上独一无二的专门展示和收藏招贴艺术的学术中心。招贴已成为波兰民族引以为豪的大众传播媒介。

波兰招贴设计风格在富有民族特色的基础上,融入了现代主义等多种风格,使具有个人设计风格的波兰招贴呈现出多元化发展的趋势。波兰招贴的表现形式繁多,它们或采用绘画性很强的写实形式,或采用装饰艺术、版画、漫画等形式,或采用照片拼贴、暗房特技、丝网印刷工艺、综合性材料等独特的创意、多样的形式,以及招贴在实现功能后所延伸出来的审美价值、实用价值,构成了波兰招贴的独特魅力。

特拉伯可夫斯基于1953年创作了著名的反战招贴,是当时世界上最杰出的反战招贴之一(如图5-2-70所示)。

H.托马斯维奇(Henryk Tomaszevskl),波兰卓有成就的设计家、教育家、招贴设计界的"领导"人物(如图5-2-71,图5-2-72所示)。西斯列维支(Roman Cieslewicz)(如图5-2-73所示),波兰著名设计家、教育家。

图5-2-70　反战招贴(特拉伯可夫斯基,1953年)

图5-2-71　爵士乐音乐会(托马斯维奇)

图5-2-72　凯撒大帝戏剧招贴(托马斯维奇)

图5-2-73　西斯列维支个人展(西斯列维支)

波兰的招贴设计在第二次世界大战后的半个世纪以来,都是持政治异议者的喉舌,是政治斗争的工具,因此与西方的为商业目的服务的招贴完全不同。波兰的招贴使波兰人民形成了对于平面设计的新意识,形成了波兰国民对于招贴的特殊喜爱习惯,使招贴成为波兰人民生活的一个有机组成部分,因此招贴设计在波兰具有比其他国家更高的专业地位。

3. 美国纽约学派风格的招贴艺术

美国近几十年来一直保持着世界头号广告大国的地位,以纽约为中心,其招贴也是世界招贴的重要学派之一。美国人较少被传统束缚,其招贴设计注重商业功利性,讲求实际,追求功能第一的原则。其风格以利用摄影技术和现代印刷手段直接表现商品为主,但也不乏其他表现风格。

从1920年纽约成立艺术指导俱乐部开始,美国每年举办一次招贴展,对招贴的发展起了很大的推动作用。20世纪50年代,以纽约为中心的美国独创性招贴成为战后世界招贴设计的重要学派。

由于战争和法西斯的迫害,欧洲大批著名的艺术家、设计家,在20世纪30年代后期开始移居美国,如杜桑、蒙德里安、拜耶(如图5-2-74所示)、莫霍尼里·纳吉、简·卡鲁、哈尔伯特·马特等。他们将绘画和招贴设计的各种风格流派以及现代观念带到美国,并融入艺术实践中,对振兴和发展美国的设计事业起到了非常重要的作用。20世纪40年代,美国开始将实用主义和欧洲多种风格流派相融合,逐步形成了自己的设计观念。进入20世纪50年代,美国成为拥有世界一流招贴设计家的国家,建立了招贴设计的纽约学派。

美国纽约学派注重观念的独创性和信息传达功能,追求新颖奇特的表现形式,倡导字体图形化,并将图形、字体复合为新的含义。纽约学派独创性的招贴在市场经济的竞争中发挥了巨大的作用,同时对世界招贴设计也产生了巨大影响。

图 5-2-74　奥列维蒂公司(拜耶,1953年)

美国最具影响的著名设计家兰德(Paul Rand),在招贴设计领域做出了巨大贡献并起到了先导作用。他的作品曾多次获得世界各类专业协会颁发的大奖,在国际上具有深远影响。他将未来派、立体派、包豪斯等风格融入自己的设计作品中,并运用抽象、变形、概括提炼、转动变化、重复组合等手法,使画面形象简洁、构图严谨,并富有强烈的现代感。他强调"形式和功能结合的有效传播",采用具有内在生命力的自由创造形式,采用各种表现技法,将意念、形、色、质等构成一个具有象征意义的整体,使作品既有显著的个性特征又具有信息传递功能。

美国著名设计家索尔·巴斯(Saul Bass),他首创图形在时空中的变化过程这一表现手法,被应用在电影《金臂人》的片头字幕上,后被引入招贴设计领域,并取得了很大的成功。巴斯用剪纸形式创造了一个统一简洁的符号,厚实、有力并且在放大或缩小的情况下,都具有很强烈的视觉效果(如图5-2-75所示)。他善于将形象和信息转化为简洁有力的象征符号,主题形象突出,字体易读性、装饰性强。他创作了很多在设计界颇具影响力的招贴作品,对招贴设计产生了重大的影响(如图5-2-76所示)。

图 5-2-75　金臂人(The Man with the Golden Arm)海报招贴(索尔·巴斯,1955 年)

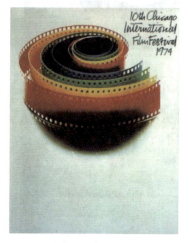

图 5-2-76　第十届芝加哥国际电影节海报(索尔·巴斯)

4．德国招贴艺术

德国招贴是世界招贴的重要学派之一,具有超现实主义的特色,德国一批富有创见和革新精神的卓越设计家,如金特·凯泽、列勒迈耶、凡·德·山德等,采用超现实主义等风格和表现技法,使几个形象合成的图形具有特殊的生命力。他们的作品引起了人们情感上的感应和共鸣,具有非常强烈的震撼力和视觉效果。这是一种以创意为先导,用摄影的照片合成为特色的招贴。

金特·凯泽(Gunther Kieser),德国著名设计家、教育家,强调招贴所承担的社会责任,重视招贴的主题意义和创意以及信息的传达。他利用事物的某种属性关系的相似性来传达信息,将多种事物用蒙太奇手法进行创造性组合,使图形充满哲理、情感和艺术魅力,具有潜在的深刻内涵。从 20 世纪 50 年代开始,在长达半个世纪的设计生涯中,他创作了大量的优秀作品,许多作品在国际设计大展中频频获奖,是当代德国和世界上颇具影响力的设计家。

金特·凯泽是一个具有独立思想的设计家。他运用高度写实的摄影照片(尤其是人物的头部和手)来进行设计,在形、色、质、比例、构图等方面独具匠心,使超现实主义的作品具有强烈的震撼力。他为文化节、电影、话剧、歌剧、音乐会、展览、博物馆等设计的招贴,这使他获得了世界性的声誉。他为一个政治集会创作的招贴《为什么和平迟未实现？》(如图 5-2-77 所示),画面上象征和平的鸽子与意味死亡的骷髅组合在一起,具有非常深刻的含义。他为法兰克福爵士乐音乐会设计的招贴,以长满青叶的古老树干弯曲成小号的形式来代表爵士音乐的特点和常青的感觉(如图 5-2-78 所示);他为亚琛爵士乐音乐会设计的招贴,图形采用写实的手法,具有一定的象征意义。

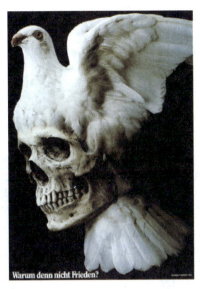

图 5-2-77　金特·凯泽的《为什么和平迟未实现？》　　图 5-2-78　法兰克福爵士乐音乐会（金特·凯泽）

冈特·兰堡(Gunter Rambow)，德国最具有影响力的平面设计家，他的设计采用超现实主义的手法，经常把摄影作为设计的基础，加以拼贴、分解、重组，以喷笔加工等方法处理，把原来实实在在的摄影变成近乎抽象的对象，给平凡的平面设计内容加上了诗意的色彩，包含了隐喻的含义。

他为法兰克福的书籍出版商费舍·维拉格设计的书籍招贴，悬空一本书，书的封面上有一只手，这手又同时拿着这本书，真真假假，含义为书本身的力量是无穷的（如图 5-2-79 所示）。他从 1976 年开始为费舍·维拉格出版社设计年代发行招贴，每年一张。他设计的招贴，全部没有文字，仅仅利用经过处理的图形来达到宣传的目的，并且有着传达和艺术性双方面的成就，这是非常难能可贵的。对于当时和后来的设计家来说，冈特·兰堡的设计具有相当的影响力。这种采用超现实主义的方法，同时具有诗意的隐喻，是典型的欧洲"视觉诗人"风格。类似的设计很多都是冈特·兰堡设计的代表作（如图 5-2-80 所示）。

图 5-2-79　为费舍·维拉格设计的书籍招贴设计（冈特·兰堡）

20 世纪后期德国最具影响力的设计团体——拉姆博、列勒迈耶、凡·德·山德设计工作室，采用达利、马格利特超现实主义风格和表现技法，将多种形象用蒙太奇手法组合成一

个整体形象,使之出现一个超现实的境地,同时也很好地传递了信息。他们大部分的作品是通过摄影手段来完成的。

将日常形象按创意要求进行分解、综合,然后用摄影进行创作,通过暗房特技、喷绘、综合画法等表现方法,使照片画面出现醒目、奇特与惊人的视觉效果。他们的作品富有革新精神、社会意识和批判的色彩,画面的形象具有一定的象征和隐喻(如图 5-2-81 所示)。他们的设计作品在国际性招贴展中频频获奖(如华沙、布尔诺等招贴双年展),引起了设计界和社会公众的高度关注。

图 5-2-80　为纪念国际笔会组织成员在希特勒统治时期被迫流亡国外设计的招贴(冈特·兰堡)

图 5-2-81　法兰克福娱乐中心(拉姆斯、列勒迈耶、凡·德·山德)

5. 日本招贴艺术

日本设计界将西方现代设计的风格流派同日本的传统艺术相结合,逐步形成了具有日本民族特色的招贴风格。20 世纪 50—70 年代,日本每年举办的大规模的招贴展,对日本招贴业的发展起到了巨大的促进作用。20 世纪 60 年代初期,在东京召开的"世界设计会议"给日本设计界带来了新的设计理念,世界上各种风格的设计流派,对日本设计界形成了巨大的冲击,促使日本招贴出现质的飞跃。进入 20 世纪 60 年代后期,以摄影表现形式为主的招贴开始成为主流,设计界大力倡导既传统又现代的设计理念,注重东西方文化的交融和个人风格的体现,已形成了较为典型的风格,在世界招贴设计中享有极高的声誉。

日本的招贴设计代表人物主要有:龟仓雄策(作品见图 5-2-82)、福田繁雄、田中一光、横尾忠则等。福田繁雄,日本招贴设计家的杰出代表,他在世界招贴设计领域具有很高的声誉,其作品富于幽默和哲理,图形令人回味无穷,主题突出,形象高度概括,色彩单纯明快,具有很强的视觉冲击力和深刻的含义。

 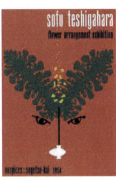

图 5-2-82　海报作品（龟仓雄策）

这幅纪念第二次世界大战结束 30 周年的国际招贴设计（如图 5-2-83 所示），得到国际平面设计大奖。这幅作品完全是基于国际化的视觉传达需求设计的，没有日本的民族传统设计特征，其幽默性也是国际的，因此他的作品能够在世界各地得到广泛流传。

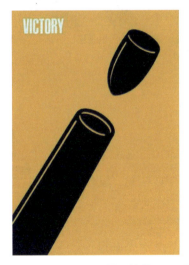

图 5-2-83　胜利 1945（福田繁雄，1975 年）

6．中国招贴艺术

中国是历史悠久的东方国家，中国招贴设计与西方招贴设计无论从传统角度还是从民族的审美立场来说，都有很大的区别。新中国成立后，由于社会政治、经济、文化发展的需要，作为大众传播主要媒介之一的招贴得到了很大的发展。20 世纪 50—60 年代，波兰和苏联的招贴设计风格对中国招贴产生了巨大影响。中国设计家在继承和发展民族传统艺术的基础上，创作了很多具有现实主义风格的招贴，达到了较高的设计水准，在社会上产生了广泛的影响。

中国设计家对 20 世纪以来西方各种风格流派的招贴设计进行了深入研究，并将其精华转换成自己独特的视觉语言。把中国的民族特征、国际性的视觉传达要求和现代艺术的特征融为一体，创造出了具有中国民族独特风格的招贴。这些招贴注重创新的意念和新颖的表现形式；注重东西方文化的交融和信息传达功能，在世界性的招贴设计展中频频获奖。

中国招贴取得了具有历史意义的突破性进展,引起了国际设计界的高度关注和好评。中国杰出的设计家有靳埭强、陈幼坚、李家升、王序、王粤飞、林家阳等。

中国著名设计家靳埭强的招贴作品主题突出、创意独特并极具表现力。高度概括的图形、强烈对比的色彩,使作品充满了视觉美感。他的作品具有东西方互为交融的特点,透射出一种深邃的智慧和深厚的文化底蕴(如图 5-2-84 所示)。他的作品曾多次获得国际性的大奖,并被德国国家博物馆、丹麦装饰艺术博物馆收藏。靳埭强在招贴设计方面的卓越成就使他饮誉世界,并成为世界招贴设计界引人注目的人物。

图 5-2-84　海报作品(靳埭强)

7. "怪诞招贴"和"心理变态招贴"风格

20世纪60年代,美国旧金山地区出现一种特定的社会现象,许多青年利用放荡不羁的行为、活动消极抵抗主流、正统的文化,其中包括摇滚音乐、"披头士"乐队、"波普"艺术,也包括性解放、吸毒。因此,这个时期形成的招贴风格受到这一风气的影响,代表了反文化意识形态的角色,通过宣传画的方式来提倡反文化思想。其怪诞特征使美国大众把这种招贴与性解放、同性恋、吸毒、摇滚音乐等联系起来,因此这种招贴被称为"心理变态招贴"。设计界称这种风格为"怪诞招贴",是具有强烈时代特色、极端倾向的个人主义色彩、明显的复兴"新艺术运动"风格倾向的青年设计运动。

随着这股社会思潮的涌动,在颓废派文化群中开始出现魔幻风格的招贴。"怪诞招贴"综合了多种招贴风格的特点,他们运用绘画、摄影、拼贴、印刷工艺等多种表现方法,自由随意地进行设计、制作。其图形令人费解,字体过分变形而难以辨认,正负形、线条交错凸现,色彩狂放艳丽。他们那些放纵不羁的图形设计,弥漫着当代青年愤世嫉俗的情感,体现了价值观念的改变,是一种典型的反传统的象征性表现。"怪诞招贴"和"心理变态招贴"在20世纪60年代曾风靡世界,并成为20世纪60年代后期招贴设计的主流风格,20世纪70年代初达到了顶峰时期(如图5-2-85所示)。

8. 视觉派艺术(又称欧普艺术)

瓦萨列里(Victor Vasarely),法籍匈牙利人,视觉派艺术的创始人和核心人物,第二次世界大战后,开始对知觉、幻觉及抽象派理论进行深入研究。

他利用光色原理来探索色彩的各种组合变化,创造视幻效果。他用数学逻辑结构组成抽象几何图形,创造出了色彩强烈的视觉颤动和各种类型的令人炫目的光色效果,并具有三度空间的立体感。图与底的互换、形的大小、虚实变幻产生的节奏韵律感,各种线性方向组成的视错觉运动感等,使他的作品充满了光效应和视幻效果(如图5-2-86所示)。这种表现运动、幻觉的抽象派艺术,被称为视觉派艺术或欧普艺术,从20世纪40年代末开始到60年代中期则达到了顶峰,视觉派艺术对欧美各国以及日本的招贴设计产生了重大影响。

图5-2-85 《舞蹈演奏会》(莫斯克索,1967年)

图5-2-86 海报设计(瓦萨列里)

该项艺术的主要代表人物还有法国的朱利奥·勒·帕尔克、意大利的基安尼·哥伦布、英国的布利奇特·赖利。

9. 波普艺术（又称流行艺术）

20世纪50年代后期,英国和美国先后出现了波普艺术。这是一种与抽象表现主义相对立的大众化流行艺术。美国波普艺术主要代表人物劳申柏格和约翰斯,打破了各种艺术之间的界限,追求作品的"绝对的客观性"。他们将印刷品、照片、实物等拼合在一起并用色彩涂绘,形象逼真、制作精良,使艺术与现实更贴近。《玛丽莲·梦露》是波普艺术平面作品中最有影响的代表作（如图5-2-87所示）,它采用照相版丝网漏印技术,将画面左半部分处理成套色错位,右半部分出现印刷第一道工序的黑线效果,重复50次地印制排列在画面上,具有强烈的视觉效果。这给现代招贴在设计、制作、张贴方式及其产生的视觉效果等方面给予了直接的启示。

图5-2-87 《玛丽莲·梦露》

波普艺术在一定程度上反映了西方现代文化的潮流和流行生活方式。招贴画面上的名人、大众偶像、民间艺术以及工业产品、各类商品等,通过幽默、夸张、写实、摄影、拼贴等表现手段和形式,营造了很强的艺术感染力和视觉冲击力,具有很好的信息传达功能。波普艺术风格的招贴,形象亲切、温柔、愉悦、幽默,容易辨认,容易理解,能满足大众审美需求,符合现代流行的生活方式,具有都市大众文化现象和消费文化的特征,因而很快赢得了大众的喜爱。从20世纪60年代至今,在世界各地流行并具有广泛的影响。

10. 后现代主义

后现代主义产生于20世纪70年代初,80年代达到了顶峰。后现代主义是一个非常复杂的艺术现象,它有着难以界定的含义。后现代主义从根本上来说,是反现代主义,对现代主义晚期出现的单调贫乏的表现语言,缺乏人情味的理性风格,以及造型艺术中的玄虚感持

否定的态度。所谓"后现代主义"设计,是对现代主义的改良,其方法主要是把装饰性的、历史性的内容融入设计中,使之成为平面设计的组成因素。后现代主义追求传统的、大众化的、变化的、装饰性的、富有人情的表现形式,具有多元化的特征。后现代主义在材料、肌理、图形、装饰、色彩等方面的创新观念,给了招贴设计以新的启示。后现代主义盛行于美国、瑞士、西班牙巴塞罗那以及意大利米兰。

后现代主义作品注重文化和社会意义,其主题经常涉及社会的敏感问题,如和平、环境、暴力、人权等。他们采用综合的表现形式,通过人们习以为常的形象来传达设计者的观念,具有一定的象征和隐喻。后现代主义的招贴设计可以粗略地分为以下几个类型:

"新浪潮"设计流派,20世纪60年代中期在瑞士诞生,在后现代主义的诸流派中最具影响力。"新浪潮"注重形式的表现力和直觉在设计中的决定性作用,强调直觉对设计的制约性。主张"为了表现可以牺牲可读性"。"新浪潮"设计流派的主要代表人物有罗斯默瑞尔·蒂斯(Rosmarie Ti-Ssi)、阿波里·格瑞曼等代表人物。

"朋克"艺术,20世纪70年代中期产生于英国,也是后现代主义一个重要的流派,它以其特有的风格,很快在美国的洛杉矶、纽约、西雅图以及瑞士、法国等国家地区流行,成为20世纪80年代一种特殊的文化现象。

"朋克"招贴注重主观情感的表达,具有反传统的设计理念。设计师将各种视觉元素非理性地任意拼贴在画面中,使之出现强烈、冲突、不合逻辑的效果,力图获得一种传达与主题的统一。如随意自由的造型,涂鸦式的设计风格,漫不经心、一挥而就的描绘,装饰性的图案,即兴式的构图,撕纸产生的肌理,还有各种图形、字体的"复合"所产生的象征和寓意等。"朋克"招贴作品往往含有强烈的反叛精神和幽默、喜剧的成分,有意识地突破传统审美法则的限制,以完全不同的方式来表达各自的创作意图。给人以奇特而又强烈的视觉感受。

随着社会的发展和科学技术进步,东西方文化日益频繁的交流和融合,现代科技、文化、艺术给招贴设计带来的新观念,招贴已不再受某种单一风格流派的约束。世界各国杰出的设计家突破民族、国界以及媒介、常规等界限,追求独特风格的发展和富有创造性的设计,使招贴出现了百花齐放、绚丽多彩的壮观景象。

世界权威性设计机构的创建以及国际性招贴展的不断举行(如波兰、美国科罗拉多、捷克布尔诺、墨西哥、芬兰拉赫蒂国际招贴双年展等),促进了现代招贴朝更高层次方向发展,使招贴至今仍处于视觉传达的主导地位,招贴进入了历史上最兴盛的时期。

第三节　招贴的构成要素

招贴的构成要素主要有文字、图形(包括商标)与色彩。构成作为视觉传达的语言,有其自身的特点和规律,设计者应对其有深刻的了解和领悟,并在实践中逐步培养真正能驾驭它的能力。

一、文字

招贴中的文字是招贴的重要构成要素,是传达广告主题,抒发感情符号的直接表现元素,同时也可以作为图形元素来表现主题(如图5-3-1所示)。

图 5-3-1　国外创新海报文字设计欣赏

文字的内容与字体表现形式互为渗透、紧密结合能有效地吸引和说服目标消费者,有利于达到迅速、准确的传达信息的目的。

(一)文案设计

招贴的文案设计是按照所表现的主题和创意的需求来编撰,是组成招贴设计的主要部分,也是对招贴主题进行具体补充说明的部分。招贴中文案设计包括标题、正文、广告语和说明性文字等的设计。文案设计要求简洁明了,有较强的说服力和感染力。

(二)字体设计

根据表现手法的需要,对招贴中的文字字体做图形化的处理,具有独特的图形风格。设计师根据文字的特点,通过重叠、发射、组合、变形等方式进行字体创意。文字和图形互相渗透、相互补充(见图5-3-1)。

字体在招贴设计中的图形化应用主要表现在两方面:一是文字的图形化,二是图形的文字化。

字体设计的原则应注意:形式与内容的统一、艺术性和识别性的统一、美观和谐风格统一。

二、图形

图形是招贴的基本设计元素,是招贴画的视觉主体,它可以是具有独创性的图形,也可以是由文字及辅助元素组合而成的造型符号。通过图形图像直观地传达信息、观念。具有创新精神的图形不仅具有很强的视觉冲击力,更重要的是它能塑造独特个性的造型,便于广大群众所识别和记忆(如图5-3-2所示)。

招贴中的图形主要是指具象图形和抽象图形。

具象图形具有直观真实的形象特征,给人以亲切、熟悉的感受,是人们容易接受的一种视觉形式。一般是对现实中事物特征的艺术化,包括人物、动物、植物、静物等生动的艺术形

图5-3-2　德国设计大师霍尔戈·马蒂斯的海报设计

图 5-3-2 （续）

象，还包括具有地方特色的风土人情、典型人物形象、工艺品、服饰等，如剪纸、皮影、年画、京剧脸谱等。

抽象图形是一种高度概括化的图形表现形式。在招贴设计中运用抽象图形可以表达更为广泛的内涵，既可以表现严肃、谨慎的内容，又可以表现活泼、轻松的主题；可以表现具体存在的物体，也可以表现没有具体形象的物体。抽象图形具有科技感和时代感的艺术现象，比具象图形更有表现力和震撼力（如图 5-3-3 所示）。

图 5-3-3　海报设计欣赏（Jean-Benoit Levy，瑞士）

三、版式

招贴的版式设计是整个招贴设计的架构，一个好的版式编排可以强化招贴的视觉冲击力，深化招贴的主题，同时可以使观众感受到美感。招贴在进行版式编排时需要根据形式美法则作为依据进行设计。

招贴版式设计的编排可从可视性和逻辑性考虑，可视性是指视觉流程的合理、通畅；逻辑性是指主次信息的有序传达。

在视觉流程上受人的生理与心理影响，人的视线在画面上的流动有其比较固定的认知模式。在视线的诱导因素上应考虑线性方向、形状方向、组合排列、运动趋势。在编排设计

中要注意空间力和余白的作用。

图形与文字的编排设计要注意点、线、面与图形的排列,文字编排的易读性与表现形式。

四、色彩

招贴中的色彩可以增强招贴的美感和艺术效果,在设计中需要对色彩的属性、情感和相互之间的对比协调关系进行深入研究,使招贴达到最佳的效果。设计师在进行设计时,应该根据创意动机、受众目标、张贴环境等来考虑色彩的应用,不应主观地根据自己好恶来确定色彩的配置方案。

色彩可以强化招贴的视觉冲击力,色彩变化对图形的质感、肌理、空间等方面有着不可或缺的表现力,可以提高作品的被关注度。因此准确把握作品的风格,合理配置色彩方案,是招贴色彩设计的首要任务。

色彩具有情感,可以影响人们的感觉、知觉,具有联想性和暗示性。如红色象征喜庆、热情、危险等感觉,白色象征纯洁、丧事等。不同国家和地区对色彩情感的认知不同,在设计时应考虑招贴发布的环境,合理地运用色彩情感来激发受众的联想,引起审美共鸣,产生吸引力,提升招贴的审美感受。

通过色彩的色相、明度、纯度、面积、肌理等特性的巧妙安排与运用,可以提高作品的整体性与协调性,做到重点突出、整体和谐,提升招贴的美感和艺术性(如图 5-3-4 所示)。

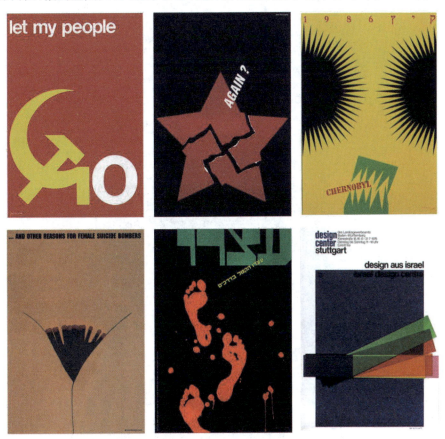

图 5-3-4　海报设计欣赏(Reisinger Dan,以色列)

系列作品的特点是作品的创意理念相同而诉求角度不同。要使作品整体风格统一，以增强系列化，同时又要强调作品各自的个性。可以采用使系列作品保持某种特征不变而变化其元素色彩来实现系列性效果（如图5-3-5～图5-3-7所示）。

图5-3-5　2011年我国台北世界设计大会创意海报欣赏

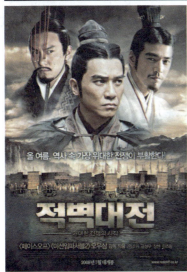

图 5-3-6　电影《赤壁》中、韩、泰版本海报设计

图 5-3-7　2007 年反皮草海报大赛（加拿大）获奖作品海报

第四节　招贴的艺术表现、创意方法和表现形式

一、招贴的艺术表现

（一）联想表现

招贴设计中运用的图形或文字能够带给观众一种审美联想,增强画面的意境（如图5-4-1所示）。

图5-4-1　2007年中国台湾国际海报设计金奖（Save Me,Horng Jer Lin）

（二）象征表现

根据事物之间的某种关联,借助具象图形来表现抽象的概念、思想和情感。恰当地运用象征手法,把含蓄的意思表达出来,赋予招贴深意,给观者留下回味的余地（如图5-4-2所示）。

图5-4-2　D&AD创意奖平面设计招贴类

（三）直接表现

直接用商品的形象作为主体进行展示,配合版式、文字和色彩的搭配,来突出主体的地位（如图5-4-3所示）。

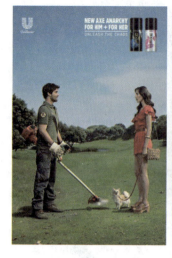 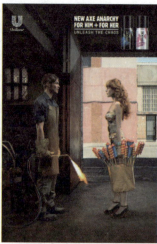 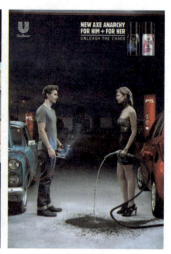

图 5-4-3　平面招贴设计(Lynx)

（四）虚构表现

设计者在创作构成中，依据生活的逻辑，通过想象和组合，创造出生活中不存在的，但在情理之中的画面，利用想象画面来填补记忆的空缺，带有荒诞色彩。虚构表现形式的招贴具有不同于寻常的思维表现，容易吸引观者的眼球，提高作品的关注度（如图5-4-4所示）。

图 5-4-4　平面招贴设计(Svenska Pantbanken)

（五）选择偶像

利用偶像或者名人来传达信息，可以增加产品的知名度，但是在选择偶像时应该符合商品的定位。在画面表现时，偶像人物的服装造型，所处环境等都需要与商品的特性和定位保持一致。

（六）个性表现

不遵循通常的表现方式，设计者按照自己内心的想法，用个性化的方式来表现主题。使招贴设计具有趣味性或新奇性，从而吸引受众。

（七）含蓄表现

在不改变事物本质的情况下，适当地简化、概括、用令人回味的省略来进行表现。独具匠心地处理画面的虚实、呼应关系，为人以遐想空间。

（八）幽默表现

在招贴设计中巧妙地安排喜剧特性而产生幽默的表现方式。这种表现方式会让人会心一笑的同时，接受招贴所传达的信息（如图 5-4-5 所示）。

图 5-4-5　平面招贴设计（Kathryn Feryok）

二、招贴的创意方法

（一）比喻

两个事物中有相似关联的地方，以此物喻彼物，可以借题发挥，进行延伸转化，产生婉转

曲折的艺术效果。比喻在招贴设计中运用较为广泛。

（二）对比

利用形态上的刚柔对比，渲染的浓淡差异，色调上的冷暖变化，比例大小上的对比等图形在作品上形成强烈的反差，冲击受众的视觉。对比是增强视觉冲击力度最常用的手法。

（三）夸张

运用丰富的想象，对要表现的主体进行夸张，或者进行反常的思维表现，使画面产生新奇与变化的情趣，使作品特征鲜明、突出、动人。

（四）变异

在画面规律性的排列中，有某一部分突然发生变化，与其他形成强烈的对比，使画面具有趣味性。

（五）省略

省略一些与主题无关的部分，留下要表现的主体部分。使画面大量留白，产生令人回味的意境；而且往往省略了某些部分，留下来的那部分形成的效果又会具有变异反常的表现，使作品更有吸引力。

（六）图形同构

从当代招贴图形的发展来看，同构图形已经成为一种主要的图形形式，被越来越多的招贴设计师所应用。所谓同构图形，指的是两个或两个以上的图形组合在一起，共同构成一个新图形，这个新图形并不是原图形的简单相加，而是一种超越或突变，形成强烈的视觉冲击力，给予观者丰富的心理感受。

三、招贴设计的表现形式

随着现代科技的发展，招贴设计的表现形式也越来越丰富，新的形式也在不断出现，按照不同的绘制手段，招贴的表现形式有以下不同的分类。

（一）绘画形式

招贴最早的表现形式就是绘画，依赖于设计师的绘画功底和个人的创造性思维。运用素描、速写、水粉、水彩、油画、国画、书法、漫画、装饰画等绘画形式表现招贴设计中的质感、肌理等，具有较强的艺术审美价值。

（二）摄影形式

摄影的出现极大地拓展了招贴的表现形式。摄影图像可以真实再现事物的原貌，具有较强的视觉感染力，可以较好地表现事物的质感、色彩、空间感等，能够准确地传达设计者的广告意图。

（三）计算机辅助形式

计算机软件辅助设计也是当今流行的表现形式。设计软件的出现，极大地丰富了招贴设计的艺术表现力。可以利用软件进行合成或绘制，充分发挥设计者的想象力和创造力，设计理想化的艺术形象；处理二维三维画面，营造绘画和摄影无法具备的效果，增强画面的立体感和空间感。

第六章

标志设计

当今我们正处在信息时代,商品市场竞争日益激烈,标志的应用范围也在日益广泛,它不仅是企业与商品的代表,而且是质量的保障,是沟通人与产品、企业与社会的最直观的中介之一。在普遍重视品牌效应的今天,著名标志已成为一种精神的象征,一种地位的炫耀,一种个人价值的体现,一种企业形象的展示。标志作为一种世界性的语言和文明的象征,展示了其新的价值。

不难看出,标志在科学文化和社会文明高度发展的今天,越来越富有现实意义并发挥着重要的作用。因此,"标志设计"已成为艺术设计的重要课题。

LOGO是希腊语logos的变化,是现代经济的产物,它不同于古代的印记,现代标识企业的无形资产,是企业综合信息传递的媒介。标志作为企业CIS战略的最主要部分,在企业形象传递过程中,是应用最广泛、出现频率最高,同时也是最关键的元素。企业强大的整体实力、完善的管理机制、优质的产品和服务,都涵盖于标志中,通过不断刺激和反复刻画,深深地留在受众心中。

标志的来历,可以追溯到上古时代的"图腾"(如图6-0-1所示)。那时,每个氏族和部落都选用一种认为与自己有特别神秘关系的动物或自然物象作为本氏族或部落的特殊标记(即称为图腾)。如女娲氏族以蛇为图腾,夏禹的祖先以黄熊为图腾,还有的以太阳、月亮、乌鸦为图腾。最初人们将图腾刻在居住的洞穴和劳动工具上,后来就作为战争和祭祀的标志演变,成为族旗、族徽。国家产生以后,又演变成国旗、国徽。

图6-0-2为日本天皇的十六瓣菊花家纹,是日本各式以菊花作为样式的家纹总称,通常

图6-0-1　龙是伏羲部落的图腾

图6-0-2　日本天皇的十六瓣菊花家纹

用来指称日本皇室的家徽。在日本天皇及皇室使用的器具上经常出现这个徽记。在日本，由于法律并没有确立正式的国徽，因此习惯上日本皇室（天皇家）的家徽"十六瓣八重表菊纹"被作为日本代表性的国家徽章而使用，它质朴典雅、庄重大方，蕴蓄着东方传统文化精神。

古代人们在生产劳动和社会生活中，为方便联系、标示意义、区别事物的种类特征和归属，不断创造和广泛使用各种类型的标记，如路标、村标、碑碣、印信纹章等。广义上说，这些都是标志。在古埃及的墓穴中曾发现带有标志图案的器皿多半是制造者的标志和姓名，后来变化成图案。

在古希腊，标志已广泛使用。在罗马和庞贝以及巴勒斯坦的古代建筑物上都曾发现刻有石匠专用的标志，如新月车轮、葡萄叶以及类似的简单图案。中国自有作坊店铺以来就伴有招牌、幌子等标志。在唐代制造的纸张内已有暗纹标志。到宋代，商标的使用已相当普遍。如当时济南专造细针的刘家针铺，就在商品包装上印有兔的图形和"认门前白兔儿为记"字样的商标。欧洲中世纪士兵所戴的盔甲，头盖上都有辨别归属的隐形标记，贵族家族也都有家族的徽记。

到 21 世纪，公共标志、国际化标志开始在世界普及。随着社会经济、政治、科技、文化的飞跃发展，到现在，经过精心设计从而具有高度实用性和艺术性的标志，已被广泛应用于社会一切领域，对人类社会的发展与进步发挥着巨大作用和影响。

第一节　标志设计概述

标志是表明事物属性特征的记号、商标。以单纯、显著、易识别的物像、图形或文字符号为直观语言，传达出特定的含义和信息，成为人们互相交流和传递信息的视觉语言，还具有表达意义、情感和指令行动等作用。标志以其精练的形象表达、独具美感的视觉化特征和准确的诉求力，引导着人们的认知与消费，从各种角度发挥着沟通、交流和宣传作用，推动着社会经济、政治、科技、文化的进步与发展。

一、标志的概念

标志是一种用特殊文字或图像表达某种含义的视觉语言。把传达内容转换成图形语言，用形和色来表达思想和抽象的概念，象征某种事物的性质和本质特征。它不仅对事物有单纯的指示作用，而且对其目的、内容、性质、特征、主张、精神等进行总体表现。标志可以说是将事物抽象的精神内容，以具象可见的文字、图形表达出来，具有简洁、明了、易懂、易记、易识别的视觉效果。同时，它是一门实用性很强的专门学科，涉及心理学、美学、色彩学等领域。

标志在现代社会中被作为视觉信息传达的核心元素，抽象地代表着企业形象的优劣、品牌质量的高低，现代交通的约法。它代表着一种愿望、一种方向、一种生活与时尚。在现实世界与虚拟世界（网络世界）中，标志与人们的关系越来越密切，它以精练的图像、独特的语言成为人们沟通情感、交流信息、表达愿望的桥梁，同时影响人们的认知、行为和意识。

标志是一种图形传播符号，以精练的形象向人们表达一定含义，通过创造典型性的符号

特征,传达特定的信息,具有强烈的传达功能。在世界范围内,容易被人们理解、接受,并成为国际化的视觉语言(如图 6-1-1～图 6-1-3 所示)。

图 6-1-1　World Wildlife Fund(世界野生动物基金会)(彼得·斯科特,英国)

图 6-1-2　联合国教科文组织标志

图 6-1-3　联合国世界遗产委员会标志

图 6-1-1 所示为 World Wildlife Fund(世界野生动物基金会)会徽。1961 年,联合国世界濒危野生动物基金会将大熊猫定为会徽,宝兴县用汉白玉雕刻的十余个"大熊猫",至今仍安放在基金会总部和各分部大门前。

图 6-1-3 所示为联合国世界遗产委员会标志,象征着文化遗产与自然遗产之间相互依存的关系。中央的正方形代表人类技能和创造力的造物,其外的圆圈代表大自然的赋予,两者密切相连。这个标志呈圆形,象征着世界,也象征着全球对人类的共同遗产进行保护。标志由比利时艺术家 Michel Olyff 设计,于 1978 年正式被定为《公约》标志。

标志主要包括徽标、商标和公共标识。

(一) 徽标(企业、社团、事物等标志)

徽标由徽章演变而来,用符号图形来象征其使用者的身份标志,如国徽、军徽(如图 6-1-4、图 6-1-5 所示)、团体徽记、纪念性和活动性标徽等;使人们树立某种理念意识,并庄重表示某些行为特征和气势氛围,成为具有特殊内涵的徽标形象。在设计的时候应注意象征性、识别性和易复制性。

图 6-1-4　中华人民共和国国徽

图 6-1-5　中国人民解放军军徽

(二) 商标

商标是商品的标记,是品牌形象中的视觉核心,并广泛应用于商业领域,成为具有商用价值的标志。商标是企业的无形资产,是企业形象、商品质量和信誉的保证,同时又是企业走向市场参与竞争的有力武器,具有商业目的和商业价值功能(如图 6-1-6、图 6-1-7 所示)。

图 6-1-6　中华老字号标志　　　　　图 6-1-7　可口可乐标志（Raymond Leeway）

图 6-1-6 所示为中华老字号标识，图形外形轮廓依据中国印章造型进行深化，副形巧妙地连接成两个汉字"字""号"的组合，"字""号"图形贴切地表达出中华老字号的意义。"字""号"紧密结合，自成一体。显示出中华文化的博大精深，也预示着传统文化的魅力在现代社会的旺盛活力。用金石篆刻的手法也显示出老字号的历史感，突出其久远悠长的韵味和时间积淀。"字""号"图形上下融会贯通，体现出了商业流通与老字号之间相互共同影响发展的美好前景。

在设计的时候应注意传达信息方便性、独特性、识别性和易懂、易记、易复制。

（三）公共标识

公共标识是指用于公共场所、交通、建筑、环境中的指示系统符号。它是人类文明与现代化城市建设和发展的象征。其特点是在公共场所运用标志形象，加以规范化表现，让大众识别并起引导作用，从而提高信息服务的功能。

公共标识包括交通标识、部门标识、产品使用标识、质量标识、安全标识、运动标识、操作标识、场所标识、等级标识等等（如图 6-1-8～图 6-1-14 所示）。

图 6-1-8　中国卫生监督标志　　　　　图 6-1-9　中国环境标志

图 6-1-10　国家免检产品标志　　　　　图 6-1-11　中国名牌标志

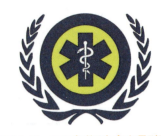

图 6-1-13　120 急救"生命之星"标志

图 6-1-12　"篆书之美"的北京 2008 年奥运会体育图标　　图 6-1-14　社区卫生服务标志

随着国际交往的日益频繁,标志的直观、形象、不受语言文字障碍等特性极其有利于国际交流与应用,因此国际化标志得以迅速推广和发展,成为视觉传送最有效的手段之一,成为人类共通的一种直观联系工具。

二、标志设计的基本原则与审美特性

(一)标志设计的基本原则

标志的概念是具有特殊意义的符号。美国哲学家查尔斯·桑德斯为标志符号作了这样的解释:"一个符号就是对某人及企业来讲,在某方面具备某种资格,能够代表某一事物的东西。"因此,标志是个体与群体地位与实力的象征。

标志设计不仅是实用物的设计,也是一种图形艺术设计。它与其他图形艺术表现手段既有相同之处,又有自己的艺术规律。它必须体现前述特点,才能更好地发挥其功能。由于其对简练、概括、完美的要求十分苛刻,几乎找不到有更好的替代方案的程度,其难度比其他任何图形艺术设计都要大得多,因此,在设计中必须遵循以下原则:

(1)设计前应该详细了解设计对象的使用目的、适用范畴及有关法规等的情况,深刻领会其功能、属性和要求。

(2)设计必须充分考虑其实现的可行性,针对其应用形式、材料和制作条件采取相应的设计手段。同时还要顾及应用于其他媒体的视觉传播方式(如印刷、广告、影像等)或放大、缩小时的视觉效果。

(3)设计要符合对象的直观接受能力、审美意识、社会心理和禁忌等。

(4)构思须慎重推敲,力求深刻、巧妙、新颖、独特,表意准确,能经得起时间的考验。

(5)构图要凝练、美观、适形(适应其应用物的形态)。

(6)图形、符号既要简练、概括,具有丰富的内涵,同时又要强调艺术性。

(7)色彩要单纯、强烈、醒目,具有强烈的视觉冲击力。

（8）遵循标志艺术规律，创造性地探求恰当的艺术表现形式和手法，锤炼出精辟的艺术语言，使设计的标志具有高度整体美感、获得最佳视觉效果，是标志设计艺术追求的准则。

图 6-1-15 所示为香港特别行政区区徽，内圆有一朵白色紫荆花，红色底色。外圈则为白底红字，写有繁体中文"中华人民共和国香港特别行政区"及英文 HONG KONG。紫荆花是香港市花，代表香港。洋紫荆图案中的花蕊以五颗星表示，与中华人民共和国国旗、国徽上的五星相对应，寓意中华人民共和国与香港特别行政区密不可分的关系，象征香港特别行政区为中华人民共和国的一部分。区徽底色是红色，与中华人民共和国国旗、国徽的底色一样，象征香港是中华人民共和国的一部分。同时，中华文化把红色视为喜庆的颜色。因此，红色也有庆祝和爱国的意味。红白两色，象征香港施行"一国两制"。整个区徽意思是指香港在祖国的怀抱下，更加开花结果，繁荣昌盛。

图 6-1-16 所示为澳门特别行政区区徽，区徽以绿为底色，中间是五星、莲花、大桥、海水，周围以中文书写"中华人民共和国澳门特别行政区"，下为澳门的葡文名"MACAU"。

图 6-1-15　香港特别行政区区徽（肖红）

图 6-1-16　澳门特别行政区区徽（肖红，张磊）

澳门是祖国不可分割的一部分，图案的五星象征着国家的统一；含苞待放的莲花是澳门居民喜爱的花种，莲花也成了澳门的象征。三个花瓣表示澳门由澳门半岛和氹仔、路环两附属岛屿组成；大桥、海水反映着澳门自然环境的特点，又寓意澳门将来的兴旺发展；也寄托了澳门回归祖国后一定能保持稳定发展的美好愿望。

（二）标志设计的审美特性

标志是代表商品以及各种组织机构特定的标记符号和荣誉的象征，它利用视觉符号的象征功能，以简单、易懂、易识别的特性，来传达出企业或产品的信息，通过视觉符号体现企业的个性、传播企业的文化，以各种完整的构图、精练的艺术形象表达一定的含义，传达明确而特定的信息，使消费者留下深刻的印象和美好的记忆，具有强化区别与归属的根本使命。因此，标志的造型设计一定要具有鲜明的个性和艺术感染力，具有易于识别的功能，达到使人认知记忆的目的。

在进行设计标志时无论采用哪种表现形式，都要符合美学原则，获得最佳的视觉效果，其内涵必须能准确地反映出企业的属性特征，符合消费者的认知心理和理解能力，使消费者能迅速理解其标志的含义并产生认同感。

标志设计同其他设计艺术一样，具有许多共性审美特性，但作为象征艺术的标志，具有自身突出的美感特征。

1. 符号美

标志艺术是一种独具符号艺术特征的图形设计艺术。它把来源于自然、社会以及人们

观念中认同的事物形态、符号(包括文字)、色彩等,经过艺术提炼和加工,使之结构成具有完整艺术性的图形符号,从而区别于其他艺术设计。

标志图形符号在某种程度上带有文字符号式的简约性、聚集性和抽象性,甚至有时直接利用现成的文字符号,但却完全不同于文字符号。设计师把现成的文字符号经过加工、提炼、美化,使其成为更具鲜明的形象性、艺术性和共识性的符号。符号美是标志设计中最重要的艺术规律,标志艺术就是图形符号艺术。

2. 特征美

特征美也是标志艺术独特的艺术特征。标志图形所体现的不是个别事物的个别特征(个性),而是同类事物整体的本质特征(共性),或说是类别特征。通过对这些特征的艺术强化与夸张,获得共识的艺术效果。这与其他造型艺术通过有血有肉的个性刻画获得感人艺术效果是迥然不同的。但它对事物共性特征的表现又不是千篇一律和概念化的,同一共性特征在不同设计中可以而且必须各具不同的个性形态美,从而各具独特艺术魅力。

图 6-1-17 所示为 2010 年上海世博会会徽,会徽图案形似汉字"世",并与数字"2010"巧妙组合,相得益彰,表达了中国人民举办一届属于世界的、多元文化融合的博览盛会的强烈愿望。会徽图案如一个三口之家相拥而乐,表现了家庭的和睦。在广义上又可代表包含了"你、我、他"的全人类,表达了世博会"理解、沟通、欢聚、合作"的理念。会徽以绿色为主色调,富有生命活力,增添了向上、升腾、明快的动感和意蕴,抒发了中国人民面向未来,追求可持续发展的创造激情。

图 6-1-18 所示为 2008 年北京奥运会会徽,"中国印·舞动的北京"以印章作为主体表现形式,将中国传统的印章和书法等艺术形式与运动特征结合起来,经过艺术手法夸张变形,巧妙地幻化成一个向前奔跑、舞动着迎接胜利的运动人形。人的造型同时形似现代"京"字的神韵,蕴含浓重的中国韵味。"中国印·舞动的北京"字体采用了汉简(汉代竹简文字)的风格,将汉简中的笔画和韵味有机融入"BEIJING 2008"字体之中,自然、简洁、流畅,与会徽图形和奥运五环浑然一体,字体不仅符合市场开发目的,同时与标志主体图案风格相协调,避免了未来在整体标志注册与标准字体注册中因使用现成字体而可能出现仿冒侵权的法律纠纷。

图 6-1-17 2010 年上海世博会会徽(邵宏庚)　　图 6-1-18 2008 年北京奥运会会徽(张武,郭春宁,毛诚)

3. 凝练美

构图紧凑、图形简练,是标志艺术必须遵循的结构美原则。标志不仅单独使用,而且经

常用于各种文件、宣传品、广告、影像等视觉传播物之中。具有凝练美的标志，在任何视觉传播物中（不论放得多大或缩得多小）都能显现出自身独立的完整的符号美（如图6-1-19～图6-1-23所示）。

图 6-1-19　中国建设银行标志（陈汉民）

图 6-1-20　中国工商银行标志（陈汉民）

图 6-1-21　中国银行标志（靳埭强）

图 6-1-22　交通银行标志

图 6-1-23　中国农业银行标志（陈汉民）

三、标志设计的特点

（一）标志设计的功用性

标志的本质在于它的功用性。经过艺术设计的标志虽然具有观赏价值，但其主要功能不是为了供人观赏，而是为了实用。标志是人们进行生产活动、社会活动必不可少的直观工具。

标志是为人类共用的，不同类型的标志都各自具有不可替代的独特功能。具有法律效力的标志尤其兼有维护权益的特殊使命。

（二）标志设计识别性

标志最突出的特点是各具独特面貌，易于识别，显示事物自身特征，标示事物间不同的意义、区别与归属是标志的主要功能。各种标志直接关系到国家、集团乃至个人的根本利益，决不能相互雷同、混淆，以免造成错觉。因此标志必须特征鲜明，令人一眼即可识别，并过目不忘。

（三）标志设计显著性

显著是标志又一重要特点，除隐形标志外，绝大多数标志的设置就是要引起人们注意。因此色彩强烈醒目、图形简练清晰，是标志通常具有的特征。

（四）标志设计多样性

标志种类繁多、用途广泛，无论是应用形式、构成形式、表现手段，都有着极其丰富的多样性。其应用形式不仅有平面的，还有立体的。其构成形式有直接利用物象的，有以文字符

号构成的,有以具象、意象或抽象图形构成的,有以色彩构成的。多数标志是由几种基本形式组合构成的。

就表现手段来看,其丰富性和多样性几乎难以概述,而且随着科技、文化、艺术的发展,总在不断创新。设计题材丰富,如中英文字体、具象图案、抽象符号等,因为形式宽广,标志造型显得更加生动多样化(如图6-1-24～图6-1-28所示)。

图6-1-24 联邦快递标志设计

图6-1-25 wealth ancient canal hotel 标志设计

图6-1-26 NTP民族影视发展有限公司标志设计

图6-1-27 OHIO GREEN 标志设计

图6-1-28 umbrella foundation 标志设计

(五)标志设计艺术性

凡经过设计的非自然标志都具有某种程度的艺术性,既符合实用要求,又符合美学原则,给人以美感,是对其艺术性的基本要求。一般来说,艺术性强的标志更能吸引和感染人,给人以强烈和深刻的印象。

标志的高度艺术化是时代和文明进步的需要,是人们越来越高的文化素养的体现和审美心理的需要。

(六)标志设计准确性

标志无论要说明什么、指示什么,无论是寓意还是象征,其含义必须准确。首先要易懂,符合人们认知心理和认知能力。其次要准确,意料之外的多解或误解尤应注意。让人在极短时间内一目了然、准确领会无误,正是标志优于语言、快于语言的长处。

(七)标志设计持久性

标志与广告或其他宣传品不同,一般都具有长期使用价值,不轻易改动。

（八）标志设计领导性

标志是企业视觉传达要素的核心，在视觉识别系统中，标志是必要设计要素，是 VI 设计系统的灵魂。

（九）标志设计系统性

标志确定后，展开系统化作业，包括基本要素组合、辅助色等相应设计，强化企业系统化的精神。

（十）标志设计同一性

标志一经确定标准样式不应任意更改、破坏，避免削弱消费者信心，对企业和产品产生负面影响。

（十一）标志设计时代性、延展性、长久性

标志面临时代意识的要求，有必要改进、更新，避免过时；适用于各种传播媒体；不同于广告、宣传品，有长期使用价值，不轻易改动。

四、标志的分类

为了具有独特性，从而突出、醒目、引人注目、打动人心留下深刻印象，标志设计运用各种图形符号，就需要了解各种行业各自具有的特点，不同人的特点，不同国家文化背景和生活习惯的特征，了解不同民族的宗教信仰和禁忌，为了更好理解标志设计及其标志符号的应用，必须对标志图形进行分类。

（一）针对不同的人的标志

（1）针对中国人或其他国家、地区的标志。
（2）针对男性或女性的标志。
（3）针对不同年龄的人的标志。
（4）针对不同阶层的人的标志。
（5）针对不同职业的人的标志。
（6）针对受过不同教育的人的标志。
（7）针对世界上不同民族的标志。
（8）针对有不同宗教信仰的人的标志。

图 6-1-29 所示为京都念慈庵标志，京都念慈庵的品牌标识名叫"孝亲图"，这幅图画描绘了品牌创始人侍奉患病母亲的感人情景，"念慈庵"这个名称正是来自于这段孝母故事。

清朝康熙年间，县令杨谨孝敬母亲，被人们称为"杨孝廉"。他幼年丧父，母亲因为长期辛苦劳作，得了肺弱咳嗽的病，总也治不好。孝子杨孝廉非常着急，四处寻访名医为母亲治病，终于从神医叶天士那里得到了蜜炼川贝枇杷膏药方，治好了母亲的病。杨母以 84 岁高龄去世时，临终前叮嘱儿子要用蜜炼川贝枇杷膏造福世人，让更多人健康长寿。杨孝廉为纪念母亲和叶天士的恩泽，将枇杷膏命名为"念慈庵"，并绘出"孝亲图"商标，督促后人不能失去孝敬父母的传统美德。

念慈庵川贝枇杷膏自推出之后即深受大众好评，为此，杨氏后人在北京设厂生产，在"念慈庵"前加上"京都"二字，自此定名为"京都念慈庵蜜炼川贝枇杷膏"。

图 6-1-30 所示为麦当劳标志,麦当劳(McDonald's)取 m 作为其标志,采用金黄色,它像两扇打开的黄金双拱门,象征着欢乐与美味,象征着麦当劳像磁石一般不断把顾客吸进这座欢乐之门。

图 6-1-31 所示为第九届全国少数民族传统体育运动会标志。会徽由 5 支不同颜色的牛角组成,形成盘龙的图腾纹样,寓意平等和谐的 56 个民族是一家;5 支牛角形成了"贵"字的首写字母"G"和数字"9",表示第九届全国民族运动会在贵州举办;5 种颜色形成相互追逐的动感,象征民族体育健儿奋力拼搏、为国争光。

图 6-1-29　京都念慈庵标志

图 6-1-30　麦当劳标志(雷·克罗)　　　图 6-1-31　第九届全国少数民族传统体育运动会标志

(二)标志从经济因素上分类

标志从经济因素上分类分为赢利性的标志和非赢利性的标志。

(三)标志按图形符号的本质分类

标志按图形符号的本质分类有以下几种。

1. 表音符号

(1)连字符号。基本性质为语言的视觉化,特征为文字、字母按顺序联合为音素、词语甚至句子,直接表达语音含义(如图 6-1-32、图 6-1-33 所示)。

(2)组字符号。其基本性质为语音的视觉化,特征为一个或多个词语的首字母组合构成(如图 6-1-34、图 6-1-35 所示)。它不代表词语,仅代表音素、词语或句子,如果是汉字,汉语为中心词,不代表句子。设计时最为灵活,因此经常带有图形性。

图 6-1-32　Absolut（绝对伏特加）标志

图 6-1-33　Columbia（哥伦比亚运动服饰）标志

图 6-1-34　International Business Machines Corporation（国际商业机器公司）标志

图 6-1-35　TCL 集团股份有限公司标志

2．表形符号

（1）象征符号（抽象符号）。基本性质为以形象或图形表达含义。以一定形象或图案表示抽象的意义，实用性强（如图 6-1-36、图 6-1-37 所示）。

图 6-1-36　马自达标志

图 6-1-37　中国联通标志

图 6-1-37 所示为中国联通的公司标识，由中国古代吉祥图形"盘长"纹样演变而来。回环贯通的线条，象征着中国联通作为现代电信企业的井然有序、迅达畅通以及联通事业的无以穷尽，日久天长。标志造型有两个明显的上下相连的"心"，它形象地展示了中国联通的通信、通心的服务宗旨，将永远为用户着想，与用户心连着心。中国红、水墨黑色搭配具有稳定、和谐与张力的视觉美感。红色双"i"是点睛之笔，既像两个人在随时随地沟通，突出了"让一切自由连通"的品牌精神，又在竖式组合中巧妙地构成了吉祥穗造型，强化了联通在客户心中吉祥、幸福的形象。

（2）形征符号。其基本性质为以形象或图形表达含义。特征为把抽象符号和具象符号相结合，使其兼有两者的优点并减弱标志的歧义性（如图 6-1-38、图 6-1-39 所示）。

图 6-1-38 所示为 LG 公司标志，是 Lucky Goldstar 的缩写，现在一般表示 life is good，具有改善优质生活的含义。LG 同时涵盖了其他领域企业的各种不同品牌形象。整体设计包含世界、未来、年轻、人类、技术 5 个概念并加以形象化，"L"和"G"摆在外圆的内部，表示

人类是 LG 经营的中心。象征在世界各地与顾客建立亲密的关系，为了满足顾客而努力的"LG"人的决心。一只眼睛表示指向目标、集中性、微笑。右边空白表示非对称形状，象征适应。

图 6-1-38　LG 公司标志　　　　　　　图 6-1-39　柯尼卡·美能达控股公司标志

（3）象形符号（具象符号）。基本性质为以形象或图形表达含义，特征为实物的图形化，以其特殊形象表达相关含义（如图 6-1-40、图 6-1-41 所示）。

图 6-1-40　法拉利汽车标志　　　　　　图 6-1-41　标致汽车标志

图 6-1-40 所示为法拉利汽车标志，法拉利车上的"跃马"司标车徽源自于意大利国家空军 91 中队的队徽。后来对队徽进行了重新构思绘图设计，于是就有了现在的"法拉利式跃马"雏形——高昂的马首微张着嘴，其后足单腿立地，而马尾上扬。这一新设计的跃马图案，给人一种奔腾激昂、千里一跃、横扫千军的跃马神态。此外，恩佐在新设计的跃马顶端，还加上了意大利绿、白、红国徽为"天"，再以法拉利字母体横状串联成"地"，最后将旧徽上原来白色的底面，改以故乡蒙迪纳镇的代表色——黄色，渲染全幅图案，最后而形成"天地之间，任我驰骋"的新图腾。

3．音形符号

音形符号介于表音符号和表形符号之间，起到连接两者的作用。其特征为表音和表形相结合，具有两者优点，以组字及抽象符号、形征符号相结合多见（如图 6-1-42、图 6-1-43 所示）。

图 6-1-42　富士彩色胶卷标志

图 6-1-43　中国铁路标志

4．图画

图画如图 6-1-44～图 6-1-47 所示。

图 6-1-44　雀巢标志

图 6-1-45　MICHELIN（米其林）标志

图 6-1-46　中国旅游日标志

图 6-1-47　济邦咨询标志

第二节　标志设计的构成表现

　　形式美法则是在艺术设计领域中具有的共同特征。标志是一种高度浓缩的设计艺术，不仅是设计理念与构思创意的浓缩，而且是设计本身在直观表现上的视觉浓缩。标志的设计法是一种概括的辩证法则，要求设计师在设计过程中，理性地推敲标志中各构成要素之间的对比、和谐、均衡、节奏、韵律等关系，在变化中求统一，在统一中求变化，使标志在视觉语言表达上达到简洁明快、和谐统一、高度完美的效果。设计师只有遵循这些最基本的艺术设计规律，在设计中不断创新，合理运用和研究这些规律，才能设计出具有独特性、识别性、艺术性和表达特定功能信息的形象语言标志。

一、形式美法则在标志设计中的应用

（一）抽象与简化

　　标志的形象化图像符号来源于自然界和现实生活，但是它不能用写实的方法如实地描

绘和记录某些形象,必须根据标志设计的艺术要求进行取舍、提炼和加工,这种取舍、提炼和加工的首要方法就是抽象与简化。

抽象即从许多事物中,舍弃个别的、非本质的属性,抽出共同的、本质的属性,使之表现事物的本质和特征更具有代表性。人们从周围的环境和事物接触中,接受众多的具象的影响,并要求有抽象的形态来满足生理上的平衡。因为一些事物发展的过程总是从具象转化为抽象,所以抽象是现代形式美感的重要因素。但越是抽象的形态,越要从自然界和生活的具象中去提炼。

简化就是把繁杂的变成简单的,也就是对需要表现的物象删繁就简的处理。简化就是提炼和概括,是为了把物象的本质特征更突出、更典型、更集中和更完美,通过提炼外形得到必要的规整,达到简洁明快,高度概括的境地,这样才能首先使物象得到必要的艺术化。简化是在现代生活的繁华、烦乱的环境下,人们心理和生理上所追求的形式感,这种要求有条理、简洁、明快、高雅、清秀的美感,也就是现代形式美的重要因素。

抽象与简化的形态所表现的美感之所以新颖、动人,是因为抽象与简化的具象形态,体现了物象的精髓和形式的内核,表现的是最本质的东西,同时最能与人的心理上的感知、联想、比拟与情感产生共鸣,因而易引起人们产生形式美感。

抽象与简化也是标志制作和工艺条件所必需的(如图 6-2-1 所示)。由于标志这一形象信息不单要求具有高度的概括和艺术性,以适应现代机械化生产条件下批量的制作方法和

图 6-2-1 2010 年上海世博会部分场馆标志

不同材料的应用,因此,它必须经过抽象与简化的加工提炼,达到严密而有规律的造型形式,才能既成为美的艺术形象,又适应一定材料和工艺的制作条件,才能使形式美感和材质的质地美与工艺的精确美等多种因素统一起来,较全面地体现标志的精美感。

(二)突出与夸张

在抽象与简化的艺术处理基础之上,为使标志形象更为感人和加深印象,使表现的物态、形象更能传神,图形特征更加明确突出,富有吸引力,还必须采用突出与夸张的艺术手法加以提高。

标志要醒目、易记,使人印象深刻,就应该使其造型具有高度的突出性。标志设计中突出的手法是抓住物象的特点。它能增加标志图形的感染力,使图形更加典型化,更具有代表性。但是,夸张又必须以现实生活中的物象为基础,夸张要自然、协调,虽有夸大而又不多余和过分,要恰到好处地使整体形象和谐、生动。只有恰如其分的夸张才能给形象注入生命,使其具有强烈的艺术感染力(如图6-2-2所示)。

进行突出与夸张的艺术加工时,还必须注意整体与细部特征和局部特征的结合,只注意细部的夸张而忽视整体的特性,反而会失去形象的感染力。

突出与夸张的手法离不开对比,一般利用大与小、简与繁、曲与直、疏与密、虚与实、粗与细、浓与淡等对比方式进行突出与夸张的表现。同时,任何物象的夸张都应选择既能典型地表现对象瞬间形态,又应注意形体上的整体协调与均衡,注意线型的流畅、顺势和力度,只有在此基础上的夸张才能取得较好的艺术效果,创造出美的形象标志。

(三)适形

适形是指图形纹样之间形与形的相互套用与适应。它是将有限的造型空间适应多种图形的并存,达到造型紧凑、寓意深刻、形态表现多样的目的。

适形是图形变形的特例。一般变形是指在原物象基础上的变形,并不脱离原物象的基本形态。适形是某一图形的空间由原来的形态变化为另一物象的形态,在形态之间产生相互包含、包络、重叠等新的图案形象(如图6-2-3所示)。

图6-2-2　中国京剧院标志设计(正邦设计)

图6-2-3　国家体育场标识(正邦设计)

图6-2-2所为示中国京剧院标志,标志利用旦角面部的局部特写为造型基础,进行艺术夸张,在似与不似之间达到传神的境界,表现了中国式的美与中国传统美德;标准色采用京剧本体基本元素五色中的黑、白、红三色为色调,从构思到构图体现出高远的审美格调。标志塑造了一个专心表演的京剧演员的形象,充满了凝视的深邃,盈蕴了表演的投入。梅花寓意"香自苦寒来",也是向梅派的致敬。五瓣则象征了手眼身法步、生旦净末丑、喜怒哀乐惊、红黄蓝白黑、宫商角徵羽,形神兼备,与主标化为一体,共同构建出充满流动气韵的中国京剧院标志。

图 6-2-3 所示为国家体育场标识,标识直观地反映了国家体育场独特的建筑外观,标识整体构型设计为舞台,既是北京奥运会的舞台,又是体育赛事和演艺活动的平台,寓意国家体育场将传承奥运精神,彰显中华文明。

标识中线条增添了整体动势,如无限延伸的跑道,既是体育健儿的跑道,又寓意人生跑道,传扬着积极、向上、参与、奋斗的拼搏精神。这些线条又如舞动的飘带,烘托各类活动在此举行的热烈气氛,青春、朝气、富有活力。

标识整体图形宛如归巢之凤。凤凰是中国传统文化中的百鸟之王,体现了人们对国家体育场的美好希冀。归巢之凤意寓"家"的理念。

标识选用了中国人的喜庆色彩——红色。红色具有强烈的表情性,表达着人们对生命的尊重和对健康生活的向往。红色与国家体育场的主色调吻合。标识中的文字部分均选用充满现代感的无衬线字体。线条明快、清晰的文字部分与弧线构型的图形部分和谐共存,相得益彰。

(四)均衡与对称

任何美的形态必须符合美学的基本法则,而均衡与稳定的概念是形态美的基本要素。均衡是指形态各部分间处于一种平衡安定的状态。尽管不同的造型形态间不完全均齐一致,整齐一律,但只要形态的体量处于一种稳定平衡的状态,就能使物态匀称,产生均衡的美感(如图 6-2-4、图 6-2-5 所示)。

图 6-2-4　中国邮电电信总局标志(北京理想设计艺术公司)

图 6-2-5　中国电信新标志(陈丹)

均衡感是体现形态前后、左右间的相对轻重关系,也有多种表现形式,如同形等量的调和均衡,等量不等形和不等量又不等形的对比均衡,各有不同的视觉感。

同形等量的调和均衡使构成形态以某个点或直线在大小、形状和排列上形成一一对应的关系,这种在上下、左右或放射形的均齐形式构成了图形的对称,具有庄重、端正、静止、稳定的美感。

非对称形式的对比均衡既给人稳定安祥感又有变化、生动活泼的优美感(如图 6-2-6 所示)。

标志设计中应重视标志的使用功能、场合和作用来表现它的均衡美。完全对称或不同形式的其他对称形式是标志艺术设计中最常采用的表现形式。

独立式的对称是最基本的对称形式,其特点为图形的自身以其中垂线形成左右完全对应相同的形式,各种类型的标志采用独立式的对称形式较多。

图 6-2-6　北京 2008 年奥运会会徽与中国移动标志

同一图形的自身一方面以其中垂线形成左右完全对称,而且其图形的组成要素又以圆心成发射状,形成对中心点的对称,这种对称称为辐射式对称(如图6-2-7、图6-2-8所示)。同一图形的不同方式的重复对称组合又可构成多种类型的对称形式。

图6-2-7　2002年美国盐湖城冬季奥运会会徽　　　　图6-2-8　美国空军徽

(五) 节奏与韵律

韵律与节奏是形式美中增强变化统一的基本原则。韵律是指有周期性的律动、有规律的重复、有组织的变化现象,是指简单形式的重复和律动。节奏是较复杂的重复形式,是运用韵律规律中的变化因素、形态组成部分的某些属性,进行有规律有组织的变化。重复、交替、渐变等常以它们的数量、形式、大小等的增加或减少来进行组织,构成具有条理性、重复性和连续性的形式美感(如图6-2-9所示)。

图6-2-9　博思格钢铁集团(BlueScope Steel)标志(肯·凯图)

运用韵律美、节奏美来表现形态给人以生动、活跃、活泼的动感。

在标志设计中节奏韵律的运用相当广泛,形式也多样,且不受图形的简洁所局限,它可应用一种或几种形态因素的连续重复的排列而产生连续韵律;应用同一形态的长短、大小和宽窄变化而形成渐变的韵律;应用形态的方位和黑白形式交错的韵律;应用标志构成的线面的曲折形成起伏的韵律。

(六) 变化与统一

统一与变化是指标志的造型要素间形成的对比统一关系。变化是对照和对立,是在形象、秩序、层次等方面的突破、创新,并产生情趣和意境。统一,是构成要素组成部分的内在联系,在形式上要体现一致性、秩序性和统一性。

在标志设计中,过分追求形状的统一会产生单调沉闷之感,而一味追求造型的变化会使人感到杂乱无章,只有在统一中有变化,变化中又有统一,这样才能做到丰富而不杂乱,有规律而不单调。

二、标志设计的构成方法

标志设计主要有重复、渐变、变异、反衬、共形、重叠、立体等形式。

（一）重复

重复即同一造型元素按照一定的规律反复出现，形成有序变化。反复的形式可分为单纯反复和变化反复。

1. 单纯反复

单纯反复是指某一造型要素简单反复出现，从而产生均齐的美感效果（如图6-2-10、图6-2-11所示）。

图6-2-10　英国石油公司标志

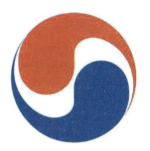
图6-2-11　大韩航空公司标志

2. 变化反复

变化反复是指一些造型要素在平面上采用不同的间隔形式，使反复不仅具有节奏美，还具有单纯的韵律美。对于单纯反复和变化反复的使用，要根据表现形式的目的而定，如要求标志质朴、端庄，则采用单纯反复形式；如要求标志活泼、欢快，则采用变化反复的形式（如图6-2-12、图6-2-13所示）。

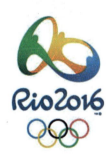
图6-2-12　2016年里约热内卢奥运会会徽　　　　图6-2-13　Ecosys环保公司（易创意设计）

重复的优点是产生音乐般的节奏和韵律美、高度统一的秩序美和整齐美，雄壮、有力。视觉上能加强印象，增强记忆。缺点是过分统一，图形单调，会使人感到乏味，所以可以考虑在单元造型和组合形式上作变化。

（二）渐变

造型元素进行有规律的循序律动变化。自然渐变和非自然渐变。一个单元或多个单元都可渐变，在形式上可以考虑在大小、方向、轻重、色彩、疏密、重心上进行设计（如图6-2-14～图6-2-16所示）。

图 6-2-14　深圳大世界商城标志设计（陈绍华）　　图 6-2-15　东海航空公司标志设计（理想创意）　　图 6-2-16　哈萨克斯坦首都阿斯塔纳申办 2017 年世博会标志

渐变设计的优点是产生和谐优美的韵律感，极富想象力；缺点是应用不当容易产生拖沓、生硬的感觉，所以在设计时应把握好渐变次数的多少及比例。

（三）变异

在相同造型要素规律性基础上的局部突变（如图 6-2-17～图 6-2-19 所示）。在形式上可以从大小、方向、形状、位置、空间、质感、色彩等进行突变，其优点是视觉特征鲜明突出，注意力强而集中，主次分明，有新奇感；缺点是造型要素如使用不当会与所表现的事物失去内在联系，降低标志的单纯性，显得啰嗦，降低视觉冲击力。

图 6-2-17　CANANIAN SWAN 标志　　图 6-2-18　CREATION 标志　　图 6-2-19　ARTREBUY 标志

（四）反衬

标志作为视觉识别符号有其独特的艺术语言，这就是简洁、明确。标志不同于其他设计，它是在有限的范围内以最简练的方式表现出最富有内涵的图形（如图 6-2-20、图 6-2-21 所示），一般先采用黑白两色效果，再进行颜色的应用和调整。反衬手法如果和对称、平衡、对比、多样中的统一等诸形式美相结合，那么在标志设计上将是绚丽多彩的。

图 6-2-20　PAINT THE CITY 标志　　图 6-2-21　KÖLNER ZOO 标志

在设计时应考虑图的因素,如面积、单纯性、位置、对称、凸凹等;注意简洁、明快,色彩单纯,图形应具有运动和变化感;简化次要造型,加强前后层次关系。

(五)共形

同一图形中造型要素共用同一部分,构成完整图形(如图6-2-22所示)。

一般先找出可共用的部分(一个或多个),最后确定共用的最佳部位,也可夸张、变形或重构来达到共用。其优点是以少胜多,简洁整体,趣味性强,但是使用不好会使造型要素丧失其各自形态特征的独立性,降低阅读性和识别性。

图 6-2-22 世界现代田园城市标志

(六)重叠

重叠在标志设计中应用,不仅缩小各构图单元的总体面积,使标志结构紧凑,更重要的是可使原有的各平面构图单元层次化、立体化、空间化。重叠是现代标志设计经常采用的手法之一;重叠可以采用合并、交叉、错位、减缺、差叠等形式(如图6-2-23、图6-2-24所示)。

图 6-2-23 劳斯莱斯标志

图 6-2-24 美国 2010 人口普查活动标志

重叠结构紧凑、简洁,空间富有层次感和立体感;缺点是应用不当会使图形主次关系不明确、关系混乱。

(七)立体

立体即在二维平面利用一些表现技法创造出的空间效果。立体具有反转实体、位置、排列、凹凸、形状等幻觉效应。在设计时应注意透视、等测图、斜投影图、矛盾体、重叠、光影等(如图6-2-25所示)。其设计优点是使平面的物体具有空间感、体积感、重量感、方向感,具有趣味性;缺点是易使图形复杂。

图 6-2-25 国外立体 3D 效果标志

图 6-2-25 （续）

第三节 标志设计的形式

标志设计的表现手段丰富多样,并且不断发展创新,常见设计形式概述如下。

一、运用表象手法的设计形式

运用表象手法的设计形式采用与标志对象直接关联而具典型特征的形象,直述标志行

业特质。这种手法直接、明确、一目了然,易于迅速理解和记忆。如以书的形象表现出版业、以火车头的形象表现铁路运输业、以钱币的形象表现银行业等(如图6-3-1～图6-3-4所示)。

图6-3-1　人民教育出版社标志

图6-3-2　和谐号标志

图6-3-3　第29届世界滑水锦标赛会徽设计

图6-3-4　第20届中国金鸡百花电影节标志

二、运用象征手法的设计形式

运用象征手法的设计形式采用与标志内容有某种意义上的联系的事物图形、文字、符号、色彩等,以比喻、形容等方式象征标志对象的抽象内涵。如用交叉的镰刀斧头象征工农联盟,用挺拔的幼苗象征少年儿童的茁壮成长等。象征性标志往往采用已为社会约定俗成认同的关联物象作为有效代表物。如用鸽子象征和平,用雄狮、雄鹰象征英勇,用日、月象征永恒,用松鹤象征长寿,用白色象征纯洁,用绿色象征生命等;这种手段蕴涵深邃,适应社会心理,为人们喜闻乐见。

图6-3-5所示为中国海关标志。中国海关标志也叫海关关徽,由商神手杖(双蛇杖)与金色钥匙交叉组成。商神杖是古希腊神话中商神赫尔墨斯的手持之物。赫尔墨斯是诸神中的传信使者,兼商业、贸易、利润和发财之神,及管理商旅、畜牧、交通之神。传说赫尔墨斯拿着这支金手杖做买卖很发财,人们便称赫尔墨斯为商神,金手杖也便成了商神杖了。商神杖因此被人们视为商业及国际贸易的象征。钥匙则是祖国交给海关部门用来把守通关大门的权力,象征海关为祖国把关。关徽寓意着中国海关依法实施进出境监督管理,维护国家的主权和利益,促进对外经济贸易发展和科技文化交往,保障社会主义现代化建设。

图6-3-5　中国海关标志

图6-3-6 中国青年志愿者标志

如图6-3-6所示为中国青年志愿者标志。中国青年志愿者标志的整体构图为心的造型,同时也是英文"青年"的第一个字母Y;图案中央既是手,也是鸽子的造型。标志寓意为中国青年志愿者为所有需要帮助的人奉献一片爱心,伸出友爱之手,以跨世纪的精神风貌,面向世界,走向未来,表现青年志愿者"热情献社会,真情暖人心"的主题。

三、用文字表现的设计形式

文字表现以标志形象与字体组合成一个整体。标志是一种视觉图形,但文字标志同时具有语言特征和语音形式。文字是一种约定性的记号,它具有视觉性。

（一）汉字标志图形

汉字造字原则上从表形、表意到形声,因此单个汉字的信息量、意义的丰富性和明确性方面显然超过了表音的拉丁字母(如图6-3-7、图6-3-8所示)。汉字作为标志的基本造型,常常是我们探索标志设计民族化的途径之一。

图6-3-7 世博会广东馆标志（洪卫）

图6-3-8 2010年上海世博会志愿者标志（李啸海）

（二）字母标志图形

拉丁字母具有几何化的造型特征,常常是标志设计者愿意以此作为构思的基础。拉丁字母造型标志一般分为单字母和连字母两种形式。拉丁字母作为相对通用的文字,在沟通方面可以缩短距离,拉丁字母在设计上表现出言简意赅、形态变化多样的优势(如图6-3-9、图6-3-10所示)。因此,用拉丁字母设计的标志已成为标志群中的生力军,并始终占据主导的地位,不断影响标志设计的走向和发展趋势。

图6-3-9 中国光大银行标志

图6-3-10 路易威登标志

（三）数字标志图形

以数字作为标志造型的基础，至少有三点应引起我们重视：一是独特性，目前使用数字作为标志的情况并不普遍，稀少也是独特性的体现；二是记忆的深刻性，这是建立在独特性基础上的，在现代社会里人们普遍对数字有一种天生的敏感性；三是造型新颖性，与文字等形态相比，数字显得极为简洁，便于识别，便于形态的变化（如图 6-3-11、图 6-3-12 所示）。

图 6-3-11　7-Eleven 便利店标志

图 6-3-12　20 世纪福克斯电影公司标志

第四节　标志中的标准色彩

在标志设计里，与所有的设计一样，有见地地、适当地使用色彩搭配备受关注。在标志的诸多组成因素中，色彩在标志识别系统中是非常重要的元素，色彩具有先声夺人的功效。色彩的运用既要符合企业的性质、社会情感需求，还要能够区别于其他企业，并容易被识别记忆以及利于市场推广等。通过色彩的知觉刺激和心理效应，能反映企业、团体的经营哲学或商品的特质。由于现代社会人们的生活节奏大大加快，各种大众传媒的迅速发展，使现代人每天都能接触到大量企业标志或商品商标标记，这就要求标志能像信号一样，具有高度的识别性，使公众在众多标志中能够把注意力集中在某一标志形象中，并在最短的时间里对标志留下深刻印象和产生共鸣。

因此如何将特定的色彩作为标志符号及企业身份的表征，如何通过色彩来体现企业品牌的理念和形象，是设计师必须科学、理性、有计划地做的。

一、标志标准色彩的重要性

色彩营销学中有一个"7 秒钟色彩定律"，即一种产品瞬间进入消费者视野并留下印象的时间是 0.67 秒，有很多消费者根据第一印象决定购买选择，其中色彩起到 67% 的作用。

人们接受信息的顺序是颜色→图形→文字，在标志中即颜色、形式和结构。在商品世界中，标志色彩的神奇力量到处都能感受到，如富士胶卷的包装是绿色的，商标则选用它的补色——红色，以取得强烈的对比效果；柯达胶卷的包装是黄色的，其标志选用对比鲜艳的红色（如图 6-4-1、图 6-4-2 所示）。

标志图形的色彩配置着重应考虑到各种色相明度、纯度之间的关系，研究人们对不同颜色的感受和爱好。标志色彩的具体要求是用色单纯，最好用一种色彩来统一图形，否则会给人零乱、难识的感觉，使标志起不到应有的作用。

图 6-4-1　富士胶卷

图 6-4-2　柯达胶卷

二、标志标准色彩的设计要求

（一）单纯有力，具有强烈的视觉冲击力

标志色彩是个主动的因素，主动吸引别人注意力，引起别人兴趣。色彩学家曾做的实验表明：色彩的知觉度（以百分比计）橙 21.4％、红 18.6％、蓝 17％、黑 13.4％、绿 12.6％、黄 12.0％、紫 5.5％、灰 0.7％，因为橙色和红色（暖及明亮的色彩，色光波长也最大）最吸引注意力。黄色也是很醒目的颜色，但排名较低；蓝色明视度不强，但是比较受欢迎。最醒目的色彩是黄、橙、红及绿色。

为了做到单纯有力，颜色的选择一般是原色、间色（如图 6-4-3、图 6-4-4 所示）。明度对比大，传达能力强；明度对比小，传达能力弱；一般成正比。

图 6-4-3　中国国旗

图 6-4-4　美国国旗

（二）符合品牌或企业的行业特征和经营理念

色彩是众多设计语言的一种，因而它能将事物的内涵表现出来，准确反映品牌、企业的行业特征、经营理念是标志色彩重要标志。

（三）有助于视觉识别系统的延伸和应用

合理的标志颜色还能顺利地在企业识别物上使用，成为企业或品牌的主题色。企业视觉识别系统基本部分的三个核心是标准标志、标准字体、标准色彩，是基础中的基础，一切设计都围绕着标志展开；而一般标志颜色就是企业标准色彩。

三、标志标准色彩联想与应用行业

（一）色彩是非语言形式，可以将不可视的情感、感觉等因素表现出来

标志色彩具有视觉心理作用，可以使人产生具象或抽象的联想，这是至关重要的一点，

关系到品牌、企业的行业特征、经营理念的正确传达。不同行业的特点会影响标志色彩的设计,是其标志色彩选择的重要依据。

标志色彩包括冷色暖色和其他色系。

1. 暖色

暖色常用于商业、餐饮、娱乐等与日常生活比较贴近的行业。食品餐饮行业一般用高明度暖色(红、橙、黄),能给人带来温暖和食欲,橙色最佳(如图6-4-5、图6-4-6所示)。

图6-4-5　台湾永和豆浆标志

图6-4-6　肯德基标志

2. 冷色

冷色常用于工业、运输、科技行业等与日常生活距离比较远的行业。电子、医药、工业等高科技信息行业的标志设计用色,通常选用冷色系,给人以快捷、冷静、敏锐、理智的感觉(如图6-4-7、图6-4-8所示)。

图6-4-7　TIA美国电信工业协会标志

图6-4-8　中国航空工业集团公司标志

3. 绿色系

绿色系比较适用于制造、医药、交通运输、通信信息等行业。绿色给人和平、环保、安全、可靠、快速的感觉(如图6-4-9、图6-4-10所示)。

图6-4-9　绿色食品标志

图6-4-10　中国医药标志

4. 其他色系

时装、化妆品行业的标志，多用金银等金属色或纯度低的灰黑色系，因为这些颜色有典雅、别致、清洁、高贵、时尚的感觉。

（二）标志标准色单色联想与应用行业

单色类商标标志，表达形象单纯有力，给人印象深刻，是商标标志最常用的类型。单色类商标标志的用色，应鲜艳、厚重、有力、明度不能太高，因为大量的标志要印刷在白底上，如明度太高会和白底拉不开关系，从而会产生模糊感。例如北京联想计算机集团公司的商标（如图 6-4-11 所示），选择宝蓝色作为商标的色彩。蓝色能使人联想到一望无际的大海，深邃的宇宙，象征理智、永恒，用这个颜色能代表这家高科技企业博大的理想、雄厚的实力和勇于探索进取的精神。由于饮料市场的定位为年轻人，"可口可乐"的商标（如图 6-4-12 所示）选择了热情、活泼、鲜亮的红色作为背景色，衬以白色字体，红色白字，结合优美、活泼的字体设计使整个商标充满动感与活力。

图 6-4-11　联想集团标志

图 6-4-12　可口可乐标志

中国环境科学学会绿色包装标志（如图 6-4-13 所示），以绿色作商标色彩。包装制品中大量塑料制品的使用，造成的白色污染已是人类的一大公害，发展和使用能自然分解的环保型包装是包装技术发展的一个大趋势。

1. 红色

联想：火焰、鲜血、活泼、跳跃、喜庆、热情、积极、夏季、中国传统文化，竞争与进攻都可用红色体现（如图 6-4-14、图 6-4-15 所示）。

应用行业及相关内容产品：金融、服装、电力、传统文化、百货、石油、化工等。

图 6-4-13　中国环境科学学会绿色包装标志

图 6-4-14　复旦大学标志

图 6-4-15　清华大学百年校庆标志（陈磊）

2. 黄色

联想：火焰、希望、阳光、温暖、光明、柔软、欢乐。

应用行业及相关内容产品：食品、艺术、服饰等（如图6-4-16、图6-4-17所示）。

图6-4-16　凤凰卫视标志　　　　　　图6-4-17　中国文化遗产标志

3. 蓝色

联想：大海、天空、沉着、理智、科学、冷淡、精细。

应用行业及相关内容产品：电子化工、医药、体育、科技、重工业（如图6-4-18、图6-4-19所示）。

图6-4-18　三星标志　　　　　　　　图6-4-19　戴尔标志

4. 绿色

联想：树木、森林、草地、新鲜、青春、理想、环保、和平、安全、快捷。

应用行业及相关内容产品：电子、医药、商业、儿童、饮料、林业、运输、制造业等（如图6-4-20、图6-4-21所示）。

图6-4-20　嘉士伯标志　　　　　　　图6-4-21　中国烟草标志

5. 橙色

联想：橙子、欢喜、年轻、快乐、清新。

应用行业及相关内容产品：设计、服装、餐饮、娱乐、食品、百货等（如图6-4-22、图6-4-23所示）。

图 6-4-22　中国 RoHs 橙色标志

图 6-4-23　中国教育电视台标志设计

6．紫色

联想：葡萄、茄子、紫罗兰花、神秘、高贵、幽雅、女性。

应用行业及相关内容产品：服装、化妆品、装饰行业、饮品（如图 6-4-24、图 6-4-25 所示）。

图 6-4-24　中国国际音像博览会（杨著礼）

图 6-4-25　University of Tsukuba 校徽

（三）双色标志

不少企业的商标标志采用两种色彩，以追求色彩组合所形成的和谐与对比效果，增加色彩律动感，完整说明企业和团体的特殊品质。

1．类似色组合

类似色组合指含有同一色相颜色的组合，如蓝和绿或蓝和紫。类似色的组合特点是色彩和谐，容易形成色调。但如果两色明度太接近，在视觉上易产生空间混合效果而导致形象模糊。处理方法有两种：一是拉开两色的明度；二是用白色线条或图形作为过渡。

2．对比色组合

对比色组合指与该色不含有同色相的两种颜色的组合，如红与蓝、红与绿、黄与蓝的组合。对比色的特点是色彩鲜明、强烈、刺激，但处理不当，容易造成杂乱、炫目、俗气的效果。处理的手法很多，如：改变一方的明度或纯度；缩小一方的色彩面积；两色互相混有对方色彩或另一色彩；用白色间隔或勾边等（如图 6-4-26～图 6-4-30 所示）。

图 6-4-26　英荷皇家壳牌集团标志

图 6-4-27　富邦银行标志

图 6-4-28　NBA 标志

图 6-4-29　巴西 2014 年世界杯标志

图 6-4-30　沃尔玛标志

（四）五彩色和红、绿、蓝

（1）五彩色多为绘画艺术、娱乐或与儿童有关的比较活泼的标志用色，以及与运动会有关的标志。

（2）红、绿、蓝三种颜色多用为电视台色彩首选。

（五）多色组合标志

三种及三种以上色彩的组合称多色组合（如图 6-4-31～图 6-4-33 所示）。多色组合给人以缤纷、华丽、热烈的感觉，对服装、儿童用品、音乐、影视传播、运动会、食品等行业有一定的表现力。但设计难度较大，处理不当同样会造成杂乱无章的感觉。处理方法除了注意色彩的面积、纯度、明度、色调的配合外，用黑色或白色协调是个很好的方法。

图 6-4-31　西安世界园艺博览会标志（陈绍华）

图 6-4-32　腾讯标志

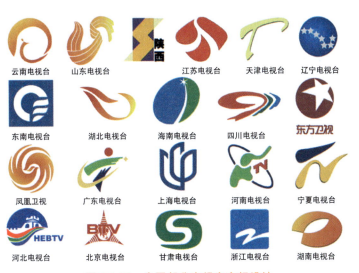
图 6-4-33　全国部分电视台台标设计

四、标志的色彩搭配

对于两色或多色的标志来说,颜色的选择搭配是指两色或两色以上的色块间产生的相互影响,使标志色彩的特征更加明显突出。

图 6-4-34　黑龙江美伊文化艺术传播有限公司(鄂振明)

标志图形的色彩配置着重应考虑到各种色相明度、纯度之间的关系,研究人们对不同颜色的感受和爱好。标志色彩的具体要求是用色单纯,最好用一种色彩来统一图形,否则会给人一种零乱、难识的感觉,使标志起不到应有的作用,如图 6-4-34 所示。

标志色彩的配置一般有以下 5 种基本方法。

(一) 色相搭配

两个或两个以上不同色相的颜色并置。

(1) 强对比色相搭配:色相环上的两色距离是 180°。

(2) 中强度对比色相搭配:色相环上的两色距离是 120°。

(3) 中弱度对比色相搭配:色相环上的两色距离是 90°;恰如其分的温和对比,能营造令人愉快的色彩关系。

(4) 弱度对比色相搭配:色相环上的两色距离比较接近,是邻色搭配,对比较弱,容易取得色彩调和。

(二) 明度搭配

明度搭配指由于明度差产生的对比。将不同的明度色彩并置在一起,明度高的色彩越发显得明亮,明度低的色彩越发显得阴暗。两色的明度差越大,对比的效果就越强烈。

(三) 纯度搭配

纯度搭配指由于纯度差产生的对比。将不同的纯度色彩并置,纯度高的色彩越发显得鲜艳,纯度低的色彩越发显得灰暗,从而形成强烈的对比。

(四) 冷暖搭配

由于色彩感觉的冷暖差别而形成对比的搭配方式。红橙色系的色彩给人的感觉温暖;蓝绿色系的色彩给人感觉寒冷;黄与紫是介于其中的。冷暖感觉不同的色彩配置在同一标志中能形成对比,冷暖接近的色彩搭配产生和谐的效果。

(五) 色彩调和搭配

两种或是两种以上的色彩搭配产生的统一和谐的效果,称为色彩调和。

(1) 同种色的调和:相同色相、不同明度和纯度的色彩调和。

(2) 类似色的调和:接近色相的某类色彩之间的调和。

(3) 对比色的调和:在对比色之间插入分割色(如金、银、黑、白、灰等)或使对比色双方的色块面积大小不同,从而达到对比中的和谐。

尽管色彩规律对标志色彩的搭配组合起着不可忽视的作用,但这只是一个大的原则,决不是一成不变的公式。在具体设计实践中,需要灵活运用,同时发挥敏锐的色彩感觉和色彩经验,结合理论来完成设计。

第五节 传统图案与标志

中国传统图案有精美的造型和丰富的内涵,是我们民族文化的象征。现代标志设计很流行在其中融入传统图案,以求得视觉和意义的表达,增强标志的视觉效果。

各个时期中国传统图案一直在变化和发展,在文化形成的过程中产生了中国特有的性质,其风格协调统一,象征中有内涵、庄重之中有谦和,这种格调形间的推移,通过自身的沉淀和演进而成,同时也把特有的中华民族精神发挥尽致,出现了各种各样的优秀标志。

一、中国传统图案

在中国悠久文化中,传统图案许多元素具有标志的象征意义。中国古人用丰富的暗示和象征代替了对形象的实际描摹,以小小的图形符号把无形无迹而又无处不在的自然界中虚与实的关系融为一体,超脱而浑厚。从远古时期到明清的吉祥符号,往往融"儒""道""释"为一体,把中国人独特的宇宙观与生命情调表现无遗,与后现代标志设计所要求的意蕴丰富、自然、回味无穷暗暗吻合,因此对现代标志设计具有极高的借鉴性。

最能代表古代中国人宇宙观的阴阳太极图,将假想中的二元化宇宙(即消极和积极)以黑白二色通过共用形表现出来,我中有你,你中有我,相生相克,产生圆浑往复的气量感,极具创意地表达了人间万物互相依存,生死周而复始,日月同辉,光影交互,阴阳轮转、相辅相成是万物生长变化的根源和生命和谐统一的哲理(如图 6-5-1~图 6-5-5 所示)。

图 6-5-1　阴阳太极图

图 6-5-2　元之源公司标志

图 6-5-3　360 标志

图 6-5-4　武汉两型社会改革试验标志(曾显惠)

图 6-5-5　中煤保险标志

现代社会企业的企业精神和宗旨都是希望企业运作和谐完美、永无止境、不断发展、生生不息、循环互动等,以太极图作为创意的源泉是中国式哲学与现代商业相结合的产物。

最古老的云形标志源于中国。早在汉代艺术中,云气纹就被广泛地运用;它象征丰饶。雨水带来的神的赐予,云和雨或龙在一起代表阴和阳,云与"运气"的运是同音字,通常象征幸福或好运,它常被绘成更为程式化的灵芝形。在现代企业标志设计中,借用祥云或灵芝、如意的形式,象征着企业能够"吉祥如意",因此被经常使用。但是在表现形式上,要依据具

体的情况提炼、艺术化,才不致千人一面(如图 6-5-6～图 6-5-9 所示)。

图 6-5-6　2010 年上海世博会北京馆标志　　图 6-5-7　国家 5A 级风景区黄鹤楼标志

图 6-5-8　第十届中国艺术节标志(济南鑫座广告公司)　　图 6-5-9　暨南大学百年校庆标志

除此以外,还有百福图、百寿图、八卦图、龙、火纹、云、如意等,可以作为标志创意元素的中国传统的吉祥图案还很多,都寄寓着人们的美好意愿,丰富和开拓了设计师的视野。

二、标志与民间吉祥图形

将传统图案的某些元素进行变形、重组或出新,使其具有传统图形的形似或神韵,又有现代设计的意味,例如麒麟、凤凰、蝙蝠、太狮少狮、八吉祥。将传统的设计手法渗透到现代设计的图形之中,进而体现本土文化的气质精神和理念。

由于中国传统图形所具有的丰富意蕴和象征力,设计师们往往采用形、意、势三者结合的手法来表现,使标志看起来祥和、气韵生动、回味无穷,同时又准确地传达了企业的精神和宗旨(如图 6-5-10～图 6-5-15 所示)。形、意、势三者,往往是相辅相成、互为因果的关系,所以在设计过程中,要以形达意、以意寓形、形势相依。

图 6-5-10　北京王府饭店标志　　图 6-5-11　2008 年北京申奥标志　　图 6-5-12　中国人民银行标志
　　　　　　(陈汉民)　　　　　　　　　　　(陈绍华)　　　　　　　　　　　(陈汉民)

图 6-5-13　港龙航空公司标志　　图 6-5-14　北京同仁堂标志　　图 6-5-15　北京饭店贵宾楼标志

"形"是最基本的设计元素,尤其是以较复杂的传统图形作为原型时,对"形"的提炼和艺术化地加工就至关重要。对传统图形应该"去芜存菁",既具有古典要素,同时又有现代性。对传统图形的借鉴并非盲目地模仿,而是在吸收传统图形的造型和构图精华部分的同时,立足于古典传统来表现当代社会的文化需求,使传统与现代、过去与今天连接,从而使新图形具有更丰富的传统文化底蕴,这一点是包豪斯现代主义图形不具备的。

"意"则是取意,指的是挖掘并浓缩文化内涵,在雅与俗之间找到表现的切入点,准确定位取意,形和势才有设计和表现的依据,从而使标志设计更加完美。"意"的另外一层意思指的是意蕴,意蕴深藏于形态内部,是整个形态的核心层。它在长期的社会文化发展进程中积淀了稳定性的意义。任何一个形都是有意义的,包含了内容丰富的"有意味的形式"。意蕴的表达"不是靠概念,而是靠直观;不是以思想为媒介,而以感性形式为媒介"。

"势"即对标志的整体动态处理,具有动势的标志才能吸引人们的视线并留下深刻印象。在现代中国的标志设计中,设计师注意运用中国书法艺术的表现形式和技巧,使表现与形式取得和谐统一。在书法艺术中,"势"指"笔势",就是字的平正或欹侧,用笔的中峰或侧峰、精细或粗犷,把"笔势"借鉴到标志设计中,使标志整体体现出中国艺术的审美情趣与气度。

第六节　标志的精致化制作

标志设计完成后,为了保证运用更加完善、周到,需要针对以后实际应用中容易出现的具体问题进行细致化作业,其目的在于树立系统化、标准化等使用规定的权威性,使各种应用设计的项目,均能遵循既定的规范展开运用。

一、标准标志的印刷墨稿

标准标志的印刷墨稿主要用于一般正常情况下印刷制作的放大和缩小。

(一)放大

因为印刷机的尺寸限制,想要放大,只有通过多张纸印刷后拼合而成。

(二)缩小

当标志要缩小到很小的尺寸时,标志就会出现模糊现象(油墨向图像外溢出),所以标志

的放大和缩小都会受到印刷技术和材料的限制。针对这种问题,当标志的放大和缩小要超出印刷技术和材料的限制时,就必须制作标志专用的放大稿和缩小稿。

二、彩色标准标志

(一)色彩学数值标示法

依据门塞尔或者奥斯特瓦德的色彩三要素——色相、明度、彩度的数值,标示标准色的数值(如图 6-6-1 所示),例如,丰田汽车的标准色(如图 6-6-2 所示),色彩值为 Munsell 5R 4.5/15,TDK 公司(如图 6-6-3 所示)为蓝色标准色 Munsell 2.8B3.3/11.6 等。

图 6-6-2　丰田汽车标志

图 6-6-1　Munsell 色卡

图 6-6-3　TDK 公司标志

(二)印刷油墨或油漆涂料色彩编号标示法

Pantone 配色系统,英文名为 Pantone Matching System(曾缩写为 PMS),是享誉世界的涵盖印刷、纺织、塑胶、绘图、数码科技等领域的色彩系统,已经成为事实上的国际色彩标准语言。简单地说,就是标准色卡,依据印刷油墨或油漆涂料制造商所制定的色彩编号。Pantone 国际标准色卡包括 15 种纺织系列色卡及 32 种美术设计印刷色卡,共 47 种可以应用于各行各业。例如包装、印刷、商标、运销商品、广告、化工、油漆、陶瓷、化妆品、招牌、标志、纺织、服装、面料、家居装饰、塑胶品等。Pantone 的用途就是给人们提供一个衡量颜色的标准。如果你要一个颜色,只要让对方找到正确的 Pantone 编号,就能知道正确的颜色了。Pantone 是一个美国公司的版权(如图 6-6-4 所示)。世界通行的 Pantone 油墨色标为常见的色彩编号标示法。

例如,挪威 INNSKOG 木业公司标志标准色为 PMS583 100% 和 PMS583 50% 以及 PMS584 100% 三种不同深浅的绿颜色。

(三)印刷颜色标示法

根据印刷制版的色彩百分比,标明标准色所占的百分比,以利于分色制版制作;是一种最常见的标准色标示法。

以上三种标示法,因为测定色彩的设备、运用的项目、材质的表面与施工制作的技术都会影响到色彩的精确度,因此各有优缺点。为了满足各种媒体与广告宣传物的制作方法与

图 6-6-4　Pantone 配色系统

技术要求,标准色的标示,需要配合运用项目的需要,选择适合的标示法。如一般印刷媒体的应用,应选择印刷颜色标示法;招牌、建筑外观、车辆等则以油墨涂料制造商的色彩编号标示法为宜。对于色彩数值标示法,一般厂商、设计者多缺乏这种核对、测定的设备,所以很难广泛使用。

三、使用一套色时的标准标志

很多时候,由于受到环境、材料、技术、成本等条件的限制,只能使用一套色,这时就需要设置一个使用一套色时的标准标志(如图 6-6-5、图 6-6-6 所示)。

图 6-6-5　食品市场准入标志

图 6-6-6　食品市场准入标志专用色

四、深色底上的标准标志

当标志在深色底子上出现时,标志以标准标志印刷墨稿的负形出现,呈白色或其他浅色系颜色。由于高明度色彩具有膨胀性,低明度色彩具有收缩性,因此,在白底上的标准标志和在深色底上的浅色标志,在大小尺寸上会产生不一致的视觉感受,因此要对两种不同情况的标志进行视觉调整,使其在视觉上感觉一致。

五、标志造型的视觉修正

(1) 对标志尖锐部分的视觉修正。
(2) 对标志负形尖锐部分的视觉修正。
(3) 当观看标志出现透视、变形时,对标志的透视、变形进行修正。
(4) 对标志自身的线条、点、面、体等造成的视觉差进行视觉修正。
(5) 对色彩造成的视觉差进行修正。
(6) 对标志印刷缩小稿进行视觉修正。

六、标志的制图法

标志在实际应用中,通常都以精印的样本剪贴完成,或者使用底片以便制版。但是以上方法只适合尺寸较小的标志使用,对于一些大的应用场合,必须重新手绘以符合需要,因此,标准制图法是必要的工作。

标准制图法重点在于将图形、线条等做数值化的分析,以便于正确再现。一般制图法有以下几种。

(一) 方格标示法

方格标示法在正方格子上配置标志以说明线条宽度、空间位置等关系(如图 6-6-7 所示)。

(二) 比例标示法

比例标示法以图形造型的整体尺寸,作为标志各部分比例关系的基础(如图 6-6-8 所示)。

图 6-6-7　食品市场准入标志方格标示图

图 6-6-8　食品市场准入标志图形文字组合构成

（三）圆弧、角度标示法

为了说明图案造型与线条的弧度与角度，以圆规、量角器（或借助计算机辅助软件测量）标示出各种正确的位置，是辅助说明的有效方法（如图6-6-9所示）。

图6-6-9　食品市场准入标志（QS标志）绘制数据图

上述各种制图法可以综合运用，并以尺寸明确标示，以数值化为前提，尽量使各个单位尺寸能快速运算，便于制作应用。

七、标志尺寸的规定与缩小的对应

因为标志使用范围广泛，对于标志展开的细节，要制定严谨的规定，来确保标志的完整造型与设计理念。其中标志应用的尺寸规定与缩小对应，要特别予以规定。

标志缩小后会出现模糊不清的情况，必须针对标志运用时的大小尺寸订立详细的尺寸规定。

避免方式：

（1）避免复杂图形与烦琐的造型。

（2）图案、线条的粗细变化不宜太大，力求整体形象和谐、统一。

八、标志的变体设计

标志应用针对制作技术的限制，需做各种变体设计，以适合各种媒体的设计表现。变体原则：以不损及原有标志设计理念与标准形式为原则，具有灵活运用的高度延展性。

常用形式：

（1）线条粗细变化的表现形式。

（2）彩色与黑白的表现形式。

（3）正形与负形的表现形式。

（4）线框空心体、网纹、线条等表现形式。

九、标志与基本要素的组合规定

将所有的设计要素进行单元组合，使之成为系统化的标准规范，可供日后应用设计的需要，其中以标志与公司名称、品牌名称标准字的组合居多，应用也最广泛。

基本要素的组合系统,可按照应用项目的规定尺寸、编排位置、排列方向等做分析,以制作设计作业上所需的组合单元,如横排、直排、大小、方向等不同形式的组合。

设计重点:求取标志与基本要素构成上的均衡感,使之获得合理的比例及协调的空间关系。标志与基本要素组合的位置、间距都应有一定的数值。

标志与基本要素的组合系统,有以下几种:

(1) 标志与项目名称标准字的组合单元。

(2) 标志与项目全称标准字的组合单元。

(3) 标志与项目名称标准字以及企业造型的组合单元。

(4) 标志与项目名称标准字以及项目口号(主题、广告语等)的组合单元。

(5) 标志与项目名称标准字以及项目全称、地址、电话等的组合单元。

第七章

吉祥物设计

吉祥物是人类原始文化的产物,是原始人类同大自然斗争中形成的人类原始的文化。在与大自然的斗争中,人类首先以生存需要为中心,在发展过程中自然就形成趋吉避邪的本能观念。

我国的祖先创造了龙、凤、麒麟等吉禽瑞兽,并且赋予其象征的内容及意义,以满足人们内心祈福的心理需求,民间流传的吉祥物形形色色,不胜枚举。我们的祖先创造了许多用以祈求万事顺利的象征物,这些向往和追求幸福美好的事物,我们便称它为"吉祥物"。这也是我国最早代表人类精神文化的"吉祥物",这些吉祥物至今仍然是我国吉祥物设计中的主要图像,因为它们更能代表五千年的文明历史。

第一节 传统吉祥物

一、吉祥五福

"五福"在《尚书》中指长寿、富贵、健康安宁、遵行美德和高寿善终。后世民间则把福、禄、寿、喜、财称为五福。

《尚书·洪范》中所载的五福,指的是寿、富、康宁、攸好德、考终命;攸好德是指所好者德,考终命即是说得以善终。近世把五福阐释为福、禄、寿、喜、财,意义虽有些不同,但都体现了中国人所追求的现世幸福生活。

因为蝙蝠的"蝠"与"福"同音,人们便使用五只蝙蝠来比喻五福。传说中蝙蝠是长寿的动物,蝙蝠在中国人的传统中象征着长寿、福气、吉祥和幸福,蝙蝠进入家门是"福临门"的征兆。中国民间有《五福和合》的吉祥图(如图7-1-1所示),图上五只蝙蝠一齐飞进一个带盖的圆盒内,"盒"与"和""合"同音双关,这幅图表达了五福齐到、家庭和谐幸福的寓意。有名的杨柳青年画《五福临门》画了五个朝服天官拿着一道圣旨,上绘蝙蝠,它象征了天降五福于门前,饱含祥瑞吉庆之意(如图7-1-2所示)。

二、吉祥图案

"吉"谓善、利;"祥"本指吉凶的征兆。二字合用有幸福、吉利的意思,战国时期开始,吉

图 7-1-1　中国民间《五福和合》的吉祥图　　　图 7-1-2　杨柳青年画《五福临门》

祥这个词日渐普遍。至唐,成玄英解释为:"吉者,福善之事;祥者,嘉庆之征",此后,吉祥一词便成为福寿吉庆、诸事顺利的祝语,追求吉祥、"好彩头"的观念便构成了中国文化的重要部分。

吉祥物和吉祥图案可以说是吉祥观念的具体表现——为了表达对幸福、欢乐喜庆的向往,人们便把事物固有的属性加上艺术的象征意义,例如把某个事物附会神话传说或取其名称的谐音,并视为吉兆,或把美好的故事和喜庆的征兆绘成图像。

三、吉祥物演化途径

吉祥物是人们在事物固有的属性和特征上着意加工而成,用以表达人们的情感愿望。由原物发展成为富于吉庆意味的吉祥物,采用的加工手法包括转化事物的属性、谐音取意、神话故事的口耳相传和艺术工匠的手艺技法。从这些吉祥物中,我们可窥知民族的生活方式和人们共同珍视的事情。

(一)转化属性

各种吉祥物由原物衍生成富有吉祥意蕴,可谓意趣无穷。其手法之一是把事物的外形、特性或实用价值等属性予以放大或延长,使之具祥瑞含义。

以椿树、萱草、芝兰、磐石和竹这"五瑞"为例,因椿树的寿命长,人们便把椿树比作父亲,称"椿庭",更象征老人的长寿。萱草,又名忘忧草。北堂常常是母亲的居所,因为古人多于北堂种植萱草,后人也将萱草借代为母亲,说它能使人忘记忧愁、给母亲带来祝福。芝兰是古人种植于庭阶的盆栽植物,外形高洁优雅,古人总以它训喻子弟,要学效芝兰的德行,生长于庭阶而非野地。磐石是平坦而厚的大石头,通常在高山上岿然不动,后人将其引申为稳

固、志向坚定的意思。竹子，自古至今被借喻高洁正直的君子。把这五样东西组合在一起，就有了父母长寿、无忧，家基稳如磐石，子孙兴旺、合家平安的含义，可以说是将瑞物属性发挥得淋漓尽致了。

（二）谐音取意

"谐音取意"是中国民俗文化的一个重要特征，民间吉祥物更是忠实地运用了"谐音取意"的原则。

以"如意"为例，它是我国特有的吉祥物，本为军旅器物，后渐成民间的"爪杖"，即搔痒工具。若在一个瓶子里插上如意，即为"平安如意"（如图7-1-3所示）。如以两个柿子或狮子配如意，便成"事事如意"。若画上童子骑象、手持如意，就是"吉祥如意"（如图7-1-4所示）。若如意加上盒子与荷花，组成的是"和合如意"。再如"百事如意"，则是如意与柏树和柿子的组合。还有，万（万年青）事（柿）如意、四艺（琴、棋、书、画）如意、福（蝙蝠）寿（桃）如意。

图7-1-3　中国民间《平安如意》图

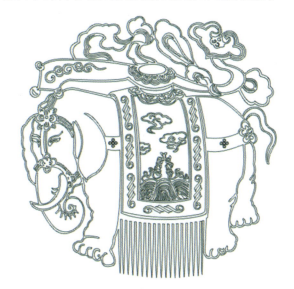
图7-1-4　中国民间《吉祥如意》图

此外，众多流行于民间的赠礼亦多属谐音取意的吉祥物。赠赴考书生以糕和粽子，糕谐音"高"，粽谐音"中"，寓意"金榜高中"的美好愿望；赠予新婚夫妇以枣、栗、桂圆和花生四样物品，寓意着"早生贵子"或"立生贵子"的美好寄望。很多地方还有"送灯"的习俗，因南方方言中"灯"与"丁"谐音，送灯便有人口"添丁"的祝福之意，这在靠天吃饭的农业社会中，没有比子孙繁衍、人丁兴旺更令人高兴的了。

（三）传说附会

很多民间吉祥物都出于民间神话传说，一代又一代的人，透过口耳相传的方式，将故事流传、延续下去，人们对此深信不疑，遂相沿成习。就如民间吉物中的"龙""凤"和"麒麟"，有谁看过它们的真实模样呢？它们都是通过各种美好的传说活在中国人的精神空间里（如图7-1-5所示）。

再如民间每于老人寿诞时送上"寿桃"，以祝福老人健康、长寿、幸福，这习俗可以追溯到两千多年前的传说。它所蕴涵的美好寓意被人传承下来，绵延不绝。

图 7-1-5　中国民间《龙凤呈祥》图

(四) 艺术加工

许多民间吉祥物的衍生经过历代艺人的艺术加工,常见于绘画篆刻、绣品织物、陶瓷器皿、描金漆器、建筑饰件与日常家具,为人们所喜闻乐见。

艺术加工是指由原先的实物,以符号或图像形式予以夸张或修饰,衍生出表达祝福的民间吉祥图案。这类吉祥图案在年节岁时可谓比比皆是,内容亦很丰富,除常见的"门神图""财神图"与"赐福图"外,还有各式各样的"颂辞图",如构图以三只羊和一个太阳组成的"三阳开泰"、以四季花卉如梅、兰和桂花安插于花瓶为构图的"四季平安"和画上一只大象背着一盆万年青的"万象更新"等。

综观这些经过艺术加工的吉祥物或吉祥图,多以追求功名、富贵为题材,其中不少是涉及中国古代的科举制度、封爵制度和选官制度的,如《官居一品》(蝈蝈与菊花)、《富贵长春》(牡丹与长春花或长春鸟)、《封侯挂印》(如图 7-1-6 所示)(猴子摘取挂在树上的印包)、《指日高升》(白鹤向着红日飞翔)、《喜报三元》(如图 7-1-7 所示)(结有三颗桂圆果的龙眼树丫上

图 7-1-6　中国民间《封侯挂印》图

图 7-1-7　中国民间《喜报三元》图

栖着一只喜鹊)等,不一而足。经过艺术加工的吉祥图,具体反映了时人的价值观和对生活的寄望,因而能随着时代的变化衍生出更多的品种。

四、吉祥物的种类

自古以来人们总希望避除灾祸,过上称心如意的生活,于是根植于各民族文化的吉祥物应运而生,反映人类与生俱来的追求吉祥、向往幸福的心态。

中国人相当重视吉祥的观念,这种对生活的翼盼并多寄托于现实生活之中,基于这种执着于现世的态度,追求生命的长久、和谐的人际关系以及安康的生活均成了中国民间吉祥物永恒的主题。

(一) 寿的吉祥物

中国传统文化强调"福寿康宁",其中对于"寿"的观念尤为重视。古人认为人类寿命是"天赋之命""非人力所能为者";《北史》亦记载:"人之所宝,莫宝于生命。"

1. 鹿

中国民间俗信鹤为仙禽,鹿则是瑞兽。古人对鹿异禀的看法,可见于《述异记》的记述:据说鹿活到一千岁的时候,通体皆呈灰苍色,再过五百年变白色,活到两千年时又变为黑色。

古人眼中,鹿不仅寿命长,也是仁爱和慈悲的象征。在北魏早期的本生故事中就有"九色鹿"的故事;古人还相信如果有白鹿出现,即表示帝王勤政爱民,是国泰民安、政通人和的吉兆。在古代社会,期盼寿鹿出现者大有人在,有人绘画鹤鹿共栖桐树下,以"桐"谐"同",用作祷求长寿的吉兆。

2. 鹤

鹤在古人眼中同样具有神奇的禀赋。鹤有"百羽之宗"之名,一是说它由天地之间的精气化生:七岁小变,十六岁大变,一百六十岁变止,至一千六百岁定型,可供仙人坐骑;二是说它乃凡人登仙后所化。中国古代文化常将鹤和松树连在一起,认为服松脂可登仙,登仙后可化鹤,即所谓千岁之鹤依千年之松。民间吉祥物中流传甚广的瑞图《松鹤长春》即据此而来,除向高龄夫妇祝颂双双长寿外,也蕴涵飞升登仙、长生不老之意。

3. 松树

自古以来,中华民族对松树都有着特别的情感:历代画家爱画松,诗人爱咏松,广大人民群众也喜爱观赏松。

松树之所以为人所重视,不仅因其特殊的形态美、气质美,亦因它以长寿著称,故松亦被称为"百木之长"。松树长青不朽,据说寿过千年的松树,所流松脂会变成茯苓,服用茯苓者可长生不老。故古人学道,总爱以古松为修炼处,为的就是食用茯苓助力。古人不仅将"松鹤长春"比喻为长寿,而且还将松、竹、梅称为"岁寒三友",因它们经冬不凋,引申为生命力旺盛,所以也是吉祥的象征。

4. 桃子

中国传统文化中,"寿"与"桃"关系极为密切。至于画桃献寿,更是古代文人钟爱的雅举。就是今天,民间还流行不少祝寿用的吉祥图案,有"蟠桃献寿""麻姑献寿""童子捧桃献千年寿"和"南极寿星图"等,其构图、主题多离不开桃子。

5. 琴

为什么说琴是象征"长寿"的吉祥物呢?因为古人相传琴为圣人所创制,同样是神器,古

人常将"琴鹤"相提并论,鹤在中国民俗文化里,是登仙长寿的象征,据此又引申琴为祝寿的含义。相传北宋时的名臣赵忭公余有暇,焚香、抚琴、养鹤,受世人所称道。数年后,宋真宗即位,召赵忭进京,赵忭仍然是一琴一鹤相随,这"一琴一鹤"四字日后就成为为政清廉、为政简易和德寿俱高的代名词。

6. 寿石

中国人自古以来就喜欢以"寿比南山"为祝寿之词。古往今来,人们期盼自己的寿命像石头般长久,总爱将石头尤其是上好的奇石称为"寿石"。其中太湖石、灵璧石(又名磬石)都是名列我国古代赏石之首的寿石。

(二)子的吉祥物

"人丁兴旺"是中国人的一句成语,也可以说贯彻了世代中国人的愿望,尤其是未有节育观念的古代人。在中国传统的风俗文化中,求子嗣的事项习俗比比皆是,如"送子观音""旺子守护神""添丁与添灯"和"麒麟送子"等,都说明了中国传统文化中,子孙繁衍与"福禄寿喜财"等同样是民间共同的吉祥期盼。

1. 兔子

兔子是中国的十二生肖之一,是一种非常温驯善良的动物,固然成了吉祥如意之物,同时因兔子和"吐子"谐音,象征着子子孙孙代代繁衍,故正月十五闹元宵,家家户户都以兔子灯为主要灯饰;北京人在中秋拜兔儿爷(如图7-1-8所示),意为祈望一年的开始和春夏秋冬四季平安。此外,玉兔亦成了中国神话传说中重要的角色,并延伸出许多富于想象力的神话故事。

2. 鸡

鸡,古称"德禽",又名"烛夜"。它在家禽中虽属小个子,却是历史悠久的"元老"。历来雄鸡勇武雄浑的形象都深入民心,在树上啼唱、伫立于大石上昂首挺胸的雄鸡都是典型的中国吉祥图案。由于鸡与"吉"谐音,故有鸡王镇宅(如图7-1-9所示),即鸡吃害虫而保护房子的意思。

图 7-1-8　新"兔儿爷"(清华大学美术学院教授吴冠英)　　图 7-1-9　中国民间《鸡王镇宅》图

3. 百合

百合在我国栽培历史悠久。百合被认为有驱邪的功效，人们常于夏季将百合悬挂在室内，以防止邪毒的侵害。姑娘们还会将百合花装进绣袋里，缝成心形香包送给心上人，希望自己永远幸福。

百合还被民间称为"送子仙"，据说接到百合这种礼物的姑娘以后定能生一个可爱的男娃娃，因此百合常在姑娘的婚礼或生日时奉作礼物。因为"百合"谐音为"百年好合"，故新婚夫妇要同饮百合汤。人们还将百合花的图案绘在新婚的床上用品上，祝愿早生贵子。

4. 石榴

石榴为多籽实植物。中国的民俗文化流传着许多有关于石榴的动人故事。每逢青年男女订婚下聘、男方表示对女方的爱慕之心，或是遇到亲戚朋友结婚迎娶送嫁时，都有互赠石榴的风俗习惯，在民间广泛流传，还作为多子多福的象征，绘入吉祥图案，称作榴开百子（如图 7-1-10 所示）。

5. 四喜

四喜合局流行于民间（如图 7-1-11 所示）。四喜娃娃成为受人欢迎的民间吉祥瑞图，常用于诞子祝贺，以此寄托对新生儿的祝福。

图 7-1-10　中国民间《榴开百子》图

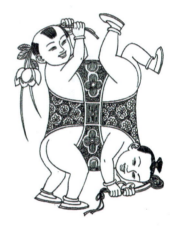

图 7-1-11　中国民间《四喜合局》图

（三）富的吉祥物

中国人心目中的"富"，是指私人财产的数量，无论是古代所重视的愿望，还是近世的观念，其中多有财富的考量。人们总向往富足安舒的生活，因而在过年的习俗中，中国人对于"财神"的礼拜最为虔诚，有年初五接五路财神的习俗。五路指（如图 7-1-12 所示）"东路招财""西路进宝""南路利市""北路纳珍"和"中路玄坛"（玄坛即赵公明元帅，在诸财神中最受崇拜，许多商店住宅都供奉着他的神像，足见中国人对于"富"的重视）。

1. 文武财神

财神为掌管钱、财之神，流行于全国各地，种类繁多，多为古时银钱业等行业所崇拜的神祇。供奉的财神像又分为文财神和武财神。

文财神有范蠡和财帛星君,武财神则有赵公明元帅、关帝圣君和五路财神。

民间盛传被封为武神的关帝圣君是财神之一。关圣帝君重义,是义的表率,商家们乃标榜其"以义为利",尊他为财神。

2. 貔貅

貔貅又名天禄、辟邪,是中国古代神话传说中的一种神兽,龙头、马身、麟脚,形状似狮子,毛色灰白,会飞,是一种凶猛的瑞兽。貔貅是以财为食的,纳食四方之财,有趋财旺财的作用。除助偏财之外,对正财也有帮助;但经过朝代的转变,貔貅的形态比较统一,如有短翼、双角、卷尾、鬃须常与前胸或背脊连在一起,突眼,长獠牙。到现在常见到的貔貅多是独角、长尾巴(如图 7-1-13 所示)。

图 7-1-12　中国民间《五路财神》图

图 7-1-13　中国民间《貔貅》图

(四)喜庆吉祥物

喜庆,从字面上理解是指值得欢喜和庆贺的事情。在中国传统文化中,人生喜庆之事可见于汪洙流传甚广的《四喜诗》:"久旱逢甘霖,他乡遇故知,洞房花烛夜,金榜题名时。"以现代语言来诠释,一是国泰民安、风调雨顺,人们有安舒的生活环境;二是有良好的人际关系;三是有一个幸福的家庭;四是在追求的事业上有良好的发展。这几方面就是现代社会人们所期盼的,无论在哪一个方面遇到好事,都是值得庆贺的。

1. 喜鹊

喜鹊是传统的吉祥鸟。鹊鸣兆喜的观念自古以来就积淀成为中国人的传统情结。以鹊为题材的种种吉祥瑞图,如"喜鹊登枝""喜上眉梢"(鹊登梅梢)(如图 7-1-14 所示)、"欢天喜地"(獾和鹊在树上树下对望)、"喜在眼前"(双鹊中加一枚古钱)等,均是老百姓喜闻乐见的形象。

2. 如意

相传如意是随佛教自印度传入的佛具之一，为佛教六观音之一的"如意轮观音"所持，和尚在宣讲佛经时手持之，在上记经文，以备遗忘。如意在史上又是军国重臣、封建士大夫执用的器物，其柄端制成心形，以骨、竹、玉、石和铜铁等制成，持以指划。至于民间，如意又是民间普遍使用的爪杖。近世的如意长度变得短了，用铁、金、白玉、珊瑚、竹根制作，因其名字吉祥，自清朝以来已逐渐演变为赏玩之物，并为贵族王公和富绅世家所珍重，用作馈赠、贺婚和祝寿之礼物。

图 7-1-14　中国民间《鹊登梅梢》图

如意还可与其他物品组合成复合意思的吉祥物，如以一柄如意放置在两个柿子之间，成为"事事如意"；或将如意、柿子放置于柏树中间，称"百事如意"；或将如意、柿子放置于万年青之间，则称"万事如意"。除了一般岁时节日外，人们也将如意用于一切喜庆场合。

第二节　吉祥物设计流程

吉祥物的设计与一般的平面设计并无多大差别，都属于有目的性的设计。创意是思维意识的表现，设计是创意表现的结果——创意先行，设计而后。

吉祥物的创意设计在设计前务必要明白什么样的吉祥物才能人见人爱。对于设计案例的背景、特色以及设计的目标都必须有完整深入的了解，并以此作为设计的依据。

一般而言，人见人爱的吉祥物需要达到四条标准：一是寓意正面深远，二是形象活泼可爱，三是造型新颖独特，四是色彩鲜明亮丽。

对于品牌吉祥物而言，还需再加上一条，那就是能够充分体现品牌的个性，与其他设计能够协调一致，形成一个有机的、统一的整体形象。

一、了解与分析

设计与艺术、绘画不同之处在于它是有目的性的，是用于解决问题的，吉祥物设计也是如此。吉祥物不是纯艺术，更不是视觉消遣，它是商业的产物，满足商业目的是它诞生的前提。吉祥物是卡通造型，但并非所有的卡通造型都能成为吉祥物，因为它需要承载特定文化和大量信息。为文化、体育、企业、商品等不同行业创意吉祥物，必须满足该行业特征及相关背景，而且要与众不同。因此在执行设计操作前，必须对主题背景及相关的设计条件做深入的了解，才能确保设计作品是符合主题的。一般在前期作业时必须针对以下的事项深入了解与分析。

1. 了解行业特征

每个行业都有其不同的特征及相关背景。吉祥物的作用就如同标志、标准字一样，是行

业的表征。所以在设计前必须对行业有全面性了解,越是充分了解越将有助于明确吉祥物的设计方向与主题。

根据行业属性、经营理念、企业文化、产品特质来设定吉祥物的主体形象也就是核心形象,在此基础上增加代表企业和产品特质的装备元素。

2. 了解设计的目的与定位

各个行业、各种商品或活动,对吉祥物的需求是不相同的,针对不同的设计目的与需求,就必须以不同的设计方案来解决。

此外,吉祥物的定位问题也十分重要。设计师必须先与客户沟通、讨论,明确应该赋予吉祥物何等的角色与功能。功能角色定位的问题将影响后续的延伸设计与策略的应用。

二、设计展开

在对行业、个人、商品或活动的主题、特色、设计需求及角色定位有全面准确了解后,即可展开设计作业。设计作业基本上可分为找寻设计方向、寻求设计主题、确定基础造型、造型延伸设计等阶段。以下对不同阶段作业的重点和应注意的问题作概略的介绍。

（一）确定设计方向

吉祥物的设计可以有多种不同方向。可以通过行业特色、行业文化、地域特色、传统习俗、产品特色等不同方向来表现；因此在设计前必须先由众多可能性的诉求方向中,找出一个最有特色、最能代表行业的方向。

创意元素来源于企业文化、行业特征、背景关系、区域特点及宗教、传说等,将这些重新有机组合才会让主体形象更加丰满。创意的核心是元素组合和象征联想。吉祥物设计必须放弃思维定式束缚。吉祥物讲究对具象造型元素的高度提炼,忽视直观写实形象,注重传达精髓理念。

（二）确定表现主题

在明确设计方向后,接下来就必须针对设计方向的重点、特色寻求合适的表现主题。在此阶段,一般可以依据动物、植物、人物等不同类别,分析其特征、做不同的象征意义联想后,从中选择较为贴切的主题。

（三）原型设计

在选定适当的设计主题后,接下来就必须针对主题,明确其造型,而在吉祥物造型设计过程中,有许多问题,细节是设计师必须审慎考虑的。

吉祥物原型的选择需要遵守两大原则：一是符合品牌的个性,否则一切都免谈；二是家喻户晓、喜闻乐见、亲善可爱的形象。从消费心理来说,亲和力等同第一服务印象,促进企业诉求的受众对吉祥物气质产生兴趣欲望,进一步感知企业产品服务特质,才能产生强烈的感性认同。

例如北京奥运会选择吉祥物原型时,龙被国人极力推崇,也是符合奥运精神的,但是外国人对龙的印象就不佳,在西方人的眼里显得不够亲善,因此忍痛割爱。而选择的5个原型都是全球人普遍认同的好形象,福娃是5个可爱的亲密小伙伴,他们的造型分别融入了鱼、大熊猫、奥林匹克圣火、藏羚羊以及沙燕风筝的形象。对于品牌吉祥物而言,倘若能够利用品牌Logo作为原型,那是最好不过的选择。

首先必须要确定所设计出的造型是容易被熟悉的（注意：不仅仅是辨认就足够了，而且这个造型要具备高度审美性、永续性）。取材是挖掘创意的动力，寓意简单明了的形象容易被记忆。直接取材于相关标识的吉祥物是常见的创意方向，力求创新就更需要提升到精神层面。以标志为吉祥物的造型是立竿见影的创意，依托标志寓意形象，两者将相辅相成。其次，在造型表现上必须具备原创性，不能和其他形象雷同。最后，则必须考虑是否可以做多元化、多变化的延伸表现及与各种媒体的配合度。

吉祥物是视觉强烈的拟人化形象体，只有与众不同的视觉形象，消费者才会默认地选择性记忆。回顾市场发展从早期"酒香不怕巷子深"的质量时代开始，经历了"同质竞争比卖相"的包装时代，再到"品牌形象塑造"时代，已经清晰看出，形象差异化是识别企业和产品的必须。

因为吉祥物是行业的代表，在设计上除了要注意造型讨喜外，还必须赋予个性、特质，使其与行业、主题产生关联性（如图 7-2-1、图 7-2-2 所示）。

图 7-2-1　中国南方航空股份有限公司标志与吉祥物

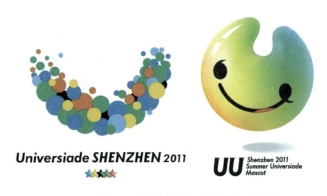

图 7-2-2　深圳 2011 年世界大运会会徽与吉祥物 UU

（四）延伸设计

在设计出吉祥物的原型后，接下来必须针对吉祥物的出现场合、使命以及各种情境做出不同的动作、姿态的延伸设计（如图 7-2-3 所示）。延伸设计时必须从原型发展，力求自然、流利地表现。

吉祥物造型从静态转向动态多变，才能很好地应用在企业品牌传播、主题营销活动过程中。吉祥物角色需要多元化，承载企业核心理念的同时，更要在不同产品服务的宣传主题氛

图 7-2-3　2010 年上海世博会吉祥物延伸设计

围中得到消费者认同。

吉祥物产生之后,会出现在不同的场合,他们之间是母子关系。如,大型运动会的项目分项设计,在色彩、造型、比例关系上均应保持一致,针对个别道具不同可作适当的调整(如图 7-2-4 所示)。

| 铁人三项 | 游泳 | 击剑 | 举重 | 曲棍球 |
| Triathlon | Swimming | Fencing | Weightlifting | Hockey |

图 7-2-4　2008 年北京奥运会吉祥物延伸设计

（五）吉祥物命名

吉祥物的名字要朗朗上口,一般给企业吉祥物取名都会选择易于记忆或者阳光强壮或者智慧酷帅,又或者憨厚可爱的,原则是名字、形体、意识三项统一。

三、吉祥物的表现形式

作为品牌吉祥物的色彩处理一定要考虑与品牌专用色彩相协调,最好把它作为主色调,或者作为点睛之色。一般而言,色彩搭配越简洁越好,能用两套色的就绝不用三套。当三套以上色彩进行搭配时,一定要处理好主次关系,明确孰轻孰重。大面积、小面积和装饰点缀

之间的关系是吉祥物色彩设计的要点。从理论上讲,任何色彩都能进行搭配,关键是比例的分配,以及对白色的纯熟运用能力。总之,力求色彩鲜明亮丽,能够让人过目难忘。

(一)勾线平涂法

色彩在黑线中被分割,色彩艳丽,饱和度强,尤其在黑线中填充三原色,效果更佳(如图7-2-5所示)。

第六届全运会广东的"阳阳"

第七届全运会北京的"明明"

第八届全运会上海的"圆圆"

第九届全运会广东的"威威"

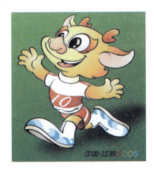
第十届全运会江苏的金麟

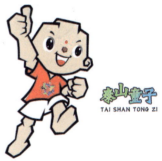
第十一届全运会山东的泰山童子

图 7-2-5　中华人民共和国历届运动会吉祥物(前五届没有吉祥物)

(二)勾线平涂双色法

勾线平涂双色法比勾线平涂更具立体感,更趋向于真实(如图7-2-6～图7-2-9所示)。

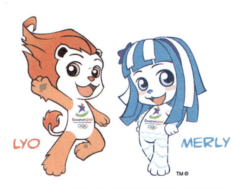

图 7-2-6　新加坡 2010 年首届青年奥林匹克运动会吉祥物———利奥和梅利

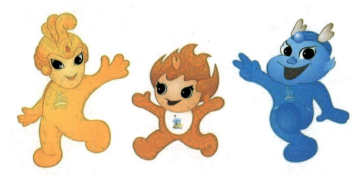

图 7-2-7　第三届亚洲沙滩运动会吉祥物

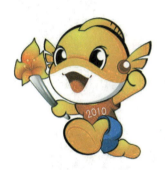

图 7-2-8　黑龙江省第 12 届运动会吉祥物（曲士龙）

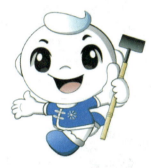

图 7-2-9　国际大学生雪雕大赛吉祥物——雪团（刘文庆，姜晓云，潘雅璇）

（三）单色抽象法

单色抽象法造型夸张、大胆、简洁、概括，色彩为单色（如图 7-2-10、图 7-2-11 所示）。

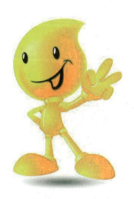

图 7-2-10　上海世博会石油馆吉祥物"油宝宝"

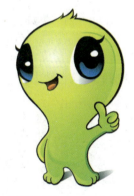

图 7-2-11　上海世博会吉林馆吉祥物"长白精灵"

（四）立体造型法

立体造型法生动、活泼、具有真实感、亲和力强，三维立体造型（如图 7-2-12、图 7-2-13 所示）。

图7-2-12 2009年哈尔滨世界大学生冬季运动会吉祥物卡通形象"冬冬"（邓颖）

图7-2-13 东北石油大学易班网吉祥物设计——易宝（刘文庆．姜晓云）

（五）写实法

写实法造型严谨、形象真实，属于写实类创作（如图7-2-14所示）。

四、后期制作

在吉祥物的主体造型与变形设计确立后，紧接着就必须针对各种表现形式将吉祥物运用在各种媒体上。平面印刷是吉祥物最基本的表现方式，通过各种印刷方式呈现在印刷品上；完稿时必须针对各种印刷方式的特点、需求，制作出符合各种印刷条件的稿件。

除此之外，还有立体化的表现，此时必须要通过多种技术的整合才能有尽善尽美的表现。吉祥物的表现性众多，且没有任何限制，是一项表现性很强的设计，很大程度上看设计师如何诠释。因此设计前的分析、了解固然重要，但设计师本身的绘画、造型能力更是吉祥物设计不可或缺的基本素养。

图7-2-14 第十届中国塑料博览会吉祥物"塑娃杨杨"

第三节　历届夏季奥运会吉祥物

现代奥运会产生了各种造型多样的吉祥物。每个吉祥物都是独一无二的，它们都有富有活力的性格，体现了友谊和公平竞赛的奥林匹克理想。吉祥物首次在奥运会上发挥显著作用是在1972年慕尼黑奥运会上。在近些年的奥运会中，吉祥物的作用得到了加强。吉祥物将奥运会价值拟人化了，为其赋予实际形体并使之广为儿童所接受，这是当今奥运会识别项目中其他形象所无法比拟的。

1972年德国慕尼黑夏季奥运会吉祥物（图7-3-1）

名字：Waldi

简介：Waldi是一只短腿长身的德国猎犬，是夏季

图7-3-1 1972年德国慕尼黑夏季奥运会吉祥物

奥运会历史上第一个官方奥运吉祥物，代表了运动员坚韧、坚持和敏捷的特性。

Waldi 被生产成为各种形式和尺寸的纪念品：长毛绒、塑料玩具、海报、纽扣等。

图 7-3-2　1976 年加拿大蒙特利尔夏季奥运会吉祥物

1976 年加拿大蒙特利尔夏季奥运会吉祥物（图 7-3-2）

名字：Amik

简介：吉祥物已经成为奥运会的传统，这次被选为吉祥物的动物是海狸，命名为 Amik，是加拿大阿尔贡金族印地安语"海狸"的意思。

1980 年莫斯科夏季奥运会吉祥物（图 7-3-3）

名字：Misha

简介：1980 年莫斯科夏季奥运会吉祥物是一只名叫 Misha 的俄罗斯熊，由著名的儿童书籍插图画家维克多切兹可夫设计。

Misha 1977 年 12 月 19 日第一次展现在人们的面前，莫斯科奥运会期间被用在诸如毛绒玩具、瓷器、塑料制品、玻璃器皿等上百种纪念品上，而且还被印制成了邮票。

1984 年美国洛杉矶夏季奥运会吉祥物（图 7-3-4）

图 7-3-3　1980 年莫斯科夏季奥运会吉祥物

图 7-3-4　1984 年美国洛杉矶夏季奥运会吉祥物

名字：Sam

简介：名为 Sam 的老鹰以美国星条旗为背景，红白蓝颜色更是美国的代表色，卡通造型的鹰穿着代表美国传奇人物"山姆大叔"的服装。

这个由迪士尼所设计的吉祥物，十足的美国风味，吉祥物被商业化利用也从此次开始。

1988 年韩国汉城夏季奥运会吉祥物（图 7-3-5）

名字：Hodori

简介：1988 年汉城奥运会举行，韩国人选择较具东方色彩的小老虎作为汉城奥运会的吉祥物，取名为 Hodori。

图 7-3-5　1988 年韩国汉城夏季奥运会吉祥物

这个名叫 Hodori 的老虎被设计成为一只友善的动物,代表了韩国人热情好客的传统。吉祥物的名字是从 2295 个由公众提交的名字中挑选出来的。

Ho 来自于韩语的虎,而 dori 是韩国人称呼小男孩常用的一种爱称。

1992 年西班牙巴塞罗那夏季奥运会吉祥物(图 7-3-6)

名字:Cobi

简介:吉祥物是一只又像山羊又像狗的动物,取名为 Cobi。

组委会为了宣传奥运会,在西班牙的电视里特地为它制作连续剧。这个由西班牙当地漫画家扎维·玛瑞斯克设计的小狗 Cobi 一开始并未被西班牙人普遍接受,但随着奥运会举办,Cobi 慢慢流行起来,并且逐渐受到了西班牙人和世界人民的喜爱。

1996 年美国亚特兰大夏季奥运会吉祥物(图 7-3-7)

图 7-3-6　1992 年西班牙巴塞罗那夏季奥运会吉祥物

图 7-3-7　1996 年美国亚特兰大夏季奥运会吉祥物

名字:Izzy

简介:1996 年亚特兰大夏季奥运会吉祥物 Izzy 是第一个用计算机制作出的吉祥物。

它是一个幻想出来的生物,被命名为 Izzy。这个名字来源于 Whatizit,因为没有人能看出它到底像什么。

它改变了几次形象,最后确定了一张嘴,并在眼睛上增加了闪亮的星星,同时原先细长的腿上增加了肌肉,脸上也长出了鼻子。

2000 年澳大利亚悉尼夏季奥运会吉祥物(图 7-3-8)

名字:Syd、Olly 和 Millie

简介:2000 年悉尼奥运会吉祥物 Olly、Syd 和 Millie 设计者是马修·哈顿。吉祥物是三个澳洲本土动物,分别代表了土地、空气和水。

图 7-3-8　2000 年澳大利亚悉尼夏季奥运会吉祥物

Olly 代表了奥林匹克的博大精深(来自于奥林匹克);Syd 表现了澳洲和澳洲人民的精神与活力(来自于悉尼);Millie 是一个信息领袖,在它的指尖上有资料和数据(来自千禧年)。

2004年希腊雅典夏季奥运会吉祥物（图7-3-9）

名字：Athena(雅典娜)和Phèvos(费沃斯)

简介：这两个吉祥物是根据古希腊陶土雕塑玩偶"达伊达拉"为原型设计的被命名为雅典娜和费沃斯的娃娃。他们长着大脚丫，长长的脖子，小小的脑袋，一个穿着深黄色衣服，一个穿着深蓝色衣服，头和脚为金黄色，十分可爱。根据希腊神话故事记载，雅典娜和费沃斯是兄妹俩；雅典娜是智慧女神，希腊首都雅典的名字由此而来，费沃斯则是光明与音乐之神。

图7-3-9　2004年希腊雅典夏季奥运会吉祥物

2008年北京夏季奥运会吉祥物（图7-3-10）

名字：贝贝、晶晶、欢欢、迎迎、妮妮

简介：北京奥运会吉祥物是历届奥运会中最多的，有五个。

它们分别是：奥林匹克圣火形象的福娃欢欢、大熊猫形象的福娃晶晶、鲤鱼形象的福娃贝贝、藏羚羊形象的福娃迎迎和燕子造型的福娃妮妮五个拟人化福娃。五种造型名字合在一起就意味着"北京欢迎你"!

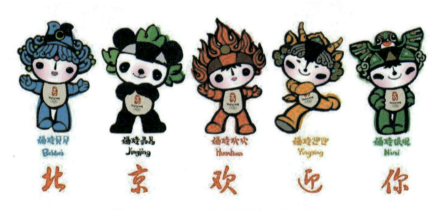

图7-3-10　2008年北京夏季奥运会吉祥物

2012年伦敦夏季奥运会吉祥物（图7-3-11）

名字：文洛克

简介：此次奥运会的吉祥物文洛克名字来源于马齐·文洛克的施罗普希尔村。为了纪念文洛克奥林匹克运动会，伦敦奥运会决定将吉祥物命名为"文洛克"。吉祥物只有一只眼睛，是为儿童创作的。他们把儿童和运动联系在一起，讲述让人们引为自豪的奥运会的故事。具有金属现代感的独眼卡通吉祥物，它们的大眼睛其实是一个摄像头，头上的黄灯代表了具有标志性意义的伦敦出租车，而手上则戴着象征友谊的奥林匹克手链。

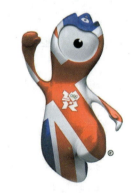

图7-3-11　2012年伦敦夏季奥运会吉祥物

2016年里约热内卢奥运会吉祥物（图7-3-12）

名字：Vinicius(维尼休斯)和Tom(汤姆)

简介：维尼休斯是里约奥运会吉祥物，汤姆是里约残奥会吉祥物。主色调为黄色的里约奥运吉祥物代表了巴西的动物，其中有猫的灵性、猴子的敏捷以及鸟儿的优雅。主色调为蓝色的里约残奥吉祥物的设计灵感则来自于巴西热带雨林的植物，它头顶上长满了代表巴西的绿色和黄色树叶，光合作用可以让树叶不断生长，克服各种阻碍，最终将养分撒向人间。

2020年东京奥运会吉祥物（图7-3-13）

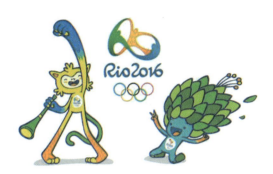
图7-3-12　2016年里约热内卢奥运会吉祥物

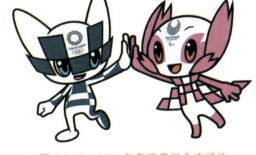
图7-3-13　2020年东京奥运会吉祥物

名字：Miraitowa和Someity

简介：蓝色吉祥物命名为Miraitowa，东京奥运会吉祥物；樱色吉祥物命名为Someity，为东京残奥会吉祥物。

Miraitowa(发音为 mee-rah-e-toh-wa)，基于日语单词mirai(未来)和towa(永恒)的组合。

Someity(发音为 soh-may-tee)，来自someiyoshino，一种流行的樱花品种，并且还与英语短语"如此强大"相呼应。Someity拥有触觉传感器，具有巨大的精神和动力。它代表残奥运动员克服障碍并重新定义挑战界限。

Miraitowa的头部和身体与东京2020年奥运会标志具有相同的靛蓝色图案。吉祥物的个性源于传统的日本谚语，意思是很好地学习旧事物并从中获取新知识。吉祥物既具有尊重传统的意义，又具有与尖端信息相协调的创新意义。它具有强烈的正义感，而且非常热爱运动。吉祥物具有即时移动的特殊能力。

Someity是一个很酷的角色，有触觉传感器和超能力。它可以使用其脸部两侧的樱花天线进行心灵感应发送和接收信息。它也可以使用它的ichimatsu图案斗篷飞行。它通常很安静，但必要时可以展现出强大的力量，体现了残奥会运动员的超人力量。它有着凝重的内在力量，同时热爱大自然。可以通过使用超能力与石头和风交谈，并且还能够通过观察它们来移动物体。

第四节　历届冬奥会吉祥物

1968年，法国格勒诺布尔冬季奥运会吉祥物Schuss(舒斯)滑雪人是冬季奥运会第一个官方奥运会吉祥物(图7-4-1)。

1976年，奥地利因斯布鲁克冬奥会吉祥物是奥地利山区泰洛尔人造型的雪人，圆圆滚

滚雪白的雪人,戴着泰洛尔人帽子,加上胡萝卜红红的鼻子,造型非常讨喜,象征着纯洁的奥运(图7-4-2)。

图7-4-1 1968年法国格勒诺布尔冬季奥运会吉祥物

图7-4-2 1976年奥地利因斯布鲁克冬奥会吉祥物

1980年,浣熊Roni出现在美国普莱西德湖城冬奥会上。浣熊与伊洛克族印地安人都是普莱西德湖当地原生动物及原住民,受到当地政府的保护(图7-4-3)。

1984年,南斯拉夫萨拉热窝冬奥会吉祥物的动物是只狼。不过这只取名为Vucko的小狼机灵活泼,令南斯拉夫人着迷(图7-4-4)。

图7-4-3 1980年美国普莱西德湖冬奥会吉祥物

图7-4-4 1984年南斯拉夫萨拉热窝冬奥会吉祥物

1988年,加拿大卡尔加里冬奥会,首次出现了两个吉祥物:双熊吉祥物。两只身着加拿大西部地区民间服装的北极熊名叫Hidy和Howdy(图7-4-5)。

1992年,法国阿尔贝维尔冬奥会的吉祥物是一个星星造型的非写实立方体六角形,名叫Magique。法国人形容它是专门从星际来到地球参加本届冬奥会的。这个吉祥物是奥运会历史上第一个非动物吉祥物(图7-4-6)。

1994年,挪威利勒哈默尔冬奥会的吉祥物叫

图7-4-5 1988年加拿大卡尔加里冬奥会吉祥物

Hakon 和 Kristin。来自挪威童话故事的两个主角，使得这届奥运会的吉祥物与历届奥运会不相同，充满故事性（图7-4-7）。

图7-4-6　1992年法国阿尔贝维尔冬奥会的吉祥物

图7-4-7　1994年挪威利勒哈默尔冬奥会吉祥物

1998年，日本长野冬奥会的吉祥物是由名叫Sukki、Nokki、Lekki和Tsukki的四个小猫头鹰组成的"雪精灵"（Snowlets）。这四个名字是从47484个候选名中挑选出来的。四个吉祥物象征冬奥会每四年举办一次，它们是以"森林智慧"的象征——猫头鹰为基础设计的（图7-4-8）。

2002年，美国盐湖城冬季奥运会吉祥物是雪靴兔Powder、北美草原小狼Copper和美洲黑熊Coal。吉祥物代表了奥林匹克运动会更快、更高、更强的含义（图7-4-9）。

图7-4-8　1998年日本长野冬奥会的吉祥物

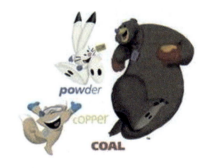

图7-4-9　2002年美国盐湖城冬季奥运会吉祥物

2006年，意大利都灵冬奥会吉祥物是雪娃娃Neve和冰娃娃Gliz。这两个活泼可爱、面带微笑的卡通形象不仅是充满激情、热爱体育运动、勇于挑战生活的新一代的象征，也体现了奥林匹克运动一贯倡导的"参与、尊重、友好"的精神（图7-4-10）。

2010年温哥华冬季奥运会和残奥会吉祥物是根据温哥华所在的不列颠哥伦比亚省的神话传说创作的3个卡通形象。冬奥会的吉祥物是名叫米加的北极熊和名叫魁特奇的北美野人，而冬季残奥会的吉祥物则是名叫苏米的雷鸟精灵。这三个吉祥物是由温哥华米奥米设计公司设计的。米加是一只正在滑雪的北极熊，其创意来自不列颠哥伦比亚省原住民的民间传说。魁特奇是一个留着棕色胡须、戴着蓝色耳罩的北美野人，这一形象让人联想到有关加拿大广阔荒原的神秘故事。苏米则是一个长着雷鸟翅膀、会飞翔的动物守护神，它是一个"天生的领袖，对保护环境充满热情"（图7-4-11）。

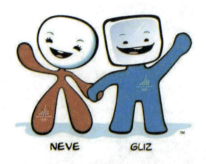
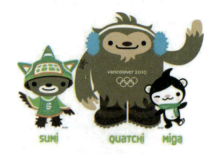

图 7-4-10　2006 年意大利都灵冬奥会吉祥物　　图 7-4-11　2010 年温哥华冬季奥运会和残奥会吉祥物

2014 年俄罗斯索契冬奥会吉祥物征集活动,兔子、北极熊和雪豹在投票中胜出当选(图 7-4-12)。

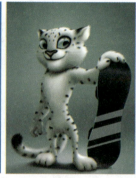
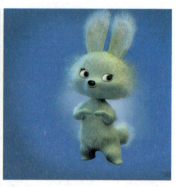

图 7-4-12　2014 年俄罗斯索契冬奥会吉祥物

2018 年韩国平昌冬季奥运会和冬季残奥会的官方吉祥物,分别为白老虎 Soohorang 和亚洲黑熊 Bandabi,象征着祈盼 2018 年平昌冬季奥运会暨冬季残奥会成功举办的民众意愿,是各界专家贡献的结晶(图 7-4-13)。

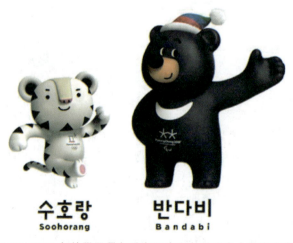

图 7-4-13　2018 年韩国平昌冬季奥运会和冬季残奥会的官方吉祥物

第五节 历届残奥会吉祥物

2000年悉尼残奥会的吉祥物澳洲蜥蜴"莉齐"（图7-5-1）

莉齐将残奥会所承载的参与、力量和荣誉的信息传递给了澳大利亚人民及全球观众。莉齐象征着所有残疾运动员的顽强生命力及坚韧意志。莉齐颈部覆叠的绿色和金色的褶皱形似澳大利亚地图,而它土红色的身子象征着澳大利亚的内陆土地。

2002年盐湖城冬季残奥会的吉祥物水獭"奥托"（图7-5-2）

图7-5-1　2000年悉尼残奥会的吉祥物是澳洲蜥蜴"莉齐"

图7-5-2　2002年盐湖城冬季残奥会的吉祥物是水獭"奥托"

古印第安部落认为,水獭是所有动物中最强健的动物之一。环境污染及过度捕杀使水獭濒临绝种,但后来水獭被重新引入犹他州。如今,人们可以在绿河河畔和火红峡附近见到水獭的身影。水獭之所以当选2002年盐湖城冬季残奥会吉祥物,是因为它所体现的活力、敏捷,象征着每位残奥会运动员的运动精神。

2004年雅典残奥会的吉祥物"普洛特亚斯"（图7-5-3）

这只起源于希腊神话的色彩斑斓的海马成为2004年雅典残疾人奥运会的吉祥物。在古代希腊神话中,海马是海神之一,是力量和坚韧的象征。雅典残奥会吉祥物的希腊名字

图7-5-3　2004年雅典残奥会的吉祥物"普洛特亚斯"

"普洛特亚斯"的寓意为"第一",它真切地体现出残奥会运动精神的真谛:运动员们不断挑战、战胜自我、永远追求更高竞技水平的运动精神。

2006年都灵冬季残奥会吉祥物阿斯特(图7-5-4)

它有雪花一样轻盈的体态,还有雪花般的颜色和结构,表现出残奥会的精神,使参与者的运动成就得到升华并超越其自身残疾,这样的撷取提升了整个残奥会的立意。中国人喜欢雪,有"瑞雪兆丰年"一说,在西方国家,圣诞节的雪则是最好的礼物。以雪为吉祥物,能广泛得到世界各国体育爱好者的喜爱。

2008年北京残奥会吉祥物"福牛乐乐"(图7-5-5)

牛的形象创作灵感来自古老的农耕文明,作为人类最古老的朋友,牛扎扎实实、勤勤恳恳、坚韧不拔、永不言败。牛的良好形象蕴含着残疾人运动员自强不息和顽强拼搏的精神,与残奥会运动员奋发向上的品格以及北京残奥会"超越、融合、共享"的理念相契合。

图7-5-4　2006年都灵冬季残奥会吉祥物阿斯特

图7-5-5　2008年北京残奥会吉祥物"福牛乐乐"

2012年伦敦残奥会的吉祥物曼德维尔(图7-5-6)

此次残奥会吉祥物名叫曼德维尔,是以1948年首先举行残疾人体育比赛的英国曼德维尔国立脊髓损伤中心命名的。

吉祥物只有一只眼睛,是为儿童创作的,他们将把儿童和运动联系在一起,讲述让人们引为自豪的奥运会的故事。

图7-5-6　2012年伦敦残奥会的吉祥物曼德维尔

第六节　历届世博会吉祥物

历届世博会吉祥物如图 7-6-1～图 7-6-13 所示。

图 7-6-1　1984 年路易斯安那世博会吉祥物 Seymour D. Fair

图 7-6-2　1986 年温哥华世博会吉祥物 Expo Ernie

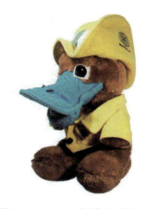

图 7-6-3　1988 年澳大利亚布里斯班世博会吉祥物 Expo Oz

图 7-6-4　1992 年西班牙塞维利亚世博会吉祥物 Curro

1992 年西班牙塞尔维亚世博会，主题是"发现的时代"。吉祥物是一只长满白色羽毛、有大象腿的大白鸟，尖尖的鼻子是七彩的，头发则是弯弯的彩虹的，颜色对比强烈，具有很强的视觉冲击力。

图 7-6-5　1993 年韩国大田世博会吉祥物 Hankkumi

1993年韩国大田世博会吉祥物为"梦精灵",英文为Hankkumi,是一个能施展各种本领的宇宙小精灵的形象,表达了人类对科学技术的梦想。梦精灵,在梦中制造梦境的人或动物。它们可以在梦中帮助你或让你做噩梦,帮助你的是梦之精灵,让你做噩梦的是噩梦精灵,祈福与诅咒,样样精通,可以说梦精灵让人捉摸不透,有时作恶有时善,这就是它,以一个崭新奇妙的形象面对世界。

图7-6-6　1998年葡萄牙里斯本世博会吉祥物Gil

葡萄牙里斯本世博会吉祥物"吉儿"由葡萄牙画家António Modesto和雕塑家Artur Moreira构思完成,在309份作品中脱颖而出。在765个吉祥物命名征集提议中,正因为主题为海洋未来的财富,因此它的吉祥物也就根据葡萄牙著名航海家吉尔·埃亚内斯的名字命名为吉尔。

图7-6-7　2000年德国汉诺威世博会的吉祥物Twipsy

2000年德国汉诺威世博会吉祥物是一个色彩斑斓的小精灵,名叫Twipsy,由西班牙著名艺术家贾维尔·马里斯卡尔(Javier Mariscal)设计。Twipsy有一只男人的脚和一只女人的脚,夸张化的大手,热忱地欢迎来自世界各地的世博会参观者。

图7-6-8　2005年日本爱知世博会吉祥物Kiccoro和Morizo

森林小子 Kiccoro 喜欢到处乱跑,他精力旺盛,总想观看这尝试那。森林爷爷 Morizo 和蔼可亲,又不失威严,知识渊博,又充满好奇心。

图 7-6-9 2006 年泰国花卉博览会吉祥物 Nong Khun

2006 泰国皇家花卉展确定了 9 个可爱的吉祥物。吉祥物"队长"Nong Khun 和他的同伴向泰国以及世界人民一起宣传这个世界一流的热带花卉博览会。在花博会上,游客们能够看到 2500 万株、2200 种不同的热带植物,让人眼花缭乱,目不暇接。在他们周游泰国的旅途中,与 Nong Khun 队长同行的有:代表诗丽吉(Sirikit)皇后玫瑰的 Nong Kulap,代表兰花的 Nong Kulap,代表莲花的 Bua,代表榴梿(热带水果之王)的 Kan Yao,代表莽吉柿(热带水果之后)的 Mangkhut,代表中国萝卜的 Chon 和 Fak Bua,一个水壶代表了浇灌花草的小男孩以及稻草人 Ta Thung。

图 7-6-10 2008 年西班牙萨拉戈萨世博会吉祥物 Fluvi

Fluvi 是 2008 年萨拉戈萨世博会吉祥物。他是水生物,身体呈半透明胶状。他能够净化清洁并滋养他所触碰到的任何东西。他是 Posis 家族的一分子,能够快速移动,所到之处都会留下一串晶莹的水珠。Fluvi 纯洁、慷慨、热爱大自然,他的脚印可以让土壤变得更加肥沃,有生机。

图 7-6-11 2010 年中国上海世博会吉祥物"海宝"(巫永坚)

2010年上海世博会吉祥物"海宝"揭开了神秘面纱,蓝色人字的可爱造型让人耳目一新。海宝,以汉字"人"为核心创意,配以代表生命和活力的海蓝色。他的欢笑,展示着中国积极乐观、健康向上的精神面貌;他挺胸抬头的动作和双手的优雅姿势,显示着包容和热情;他翘起的大拇指,是对来自世界各地的朋友发出的真诚邀请。

图 7-6-12　2012 年韩国丽水世界博览会吉祥物"丽尼"和"水妮"

"丽尼"和"水妮"的名字取自丽水市名,它们的外形创意取自海洋中的浮游生物,同时也与丽水市的地理形状相吻合,蓝色代表纯净的海洋,白色代表清洁的环境,红色代表生物。

图 7-6-13　2015 意大利米兰世博会吉祥物 Foody

福蒂(Foody)是意大利 2015 年米兰世博会吉祥物,由多种水果蔬菜聚集而成。2015 年米兰世界博览会聚焦农业、食品,主题为"滋养地球,生命的能源"。吉祥物 Foody 迎合世博主题,代表本届世博精神。

第七节　历届世界杯吉祥物

世界杯足球赛始于 1930 年,已成为全球最受瞩目的赛事。自诞生之日起,就有宣传海报出现,但有正式的比赛吉祥物,还是 1966 年的事。

1966 年英国世界杯足球赛吉祥物"威利"(图 7-7-1)

一向以狮子作为国家象征的英国人,首次设计了一只卡通狮子,向世界广泛宣传其主办国的身份。这一以卡通形象为宣传方式的新举措,成为日后世界杯吉祥物设计的一个里程碑。

1970 年墨西哥世界杯足球赛吉祥物"朱厄尼托"（图 7-7-2）

一个十分可爱逗人、戴着传统草帽的小男孩,作为该届杯赛的吉祥物。

图 7-7-1　1966 年英国世界杯足球赛吉祥物"威利"

图 7-7-2　1970 年墨西哥世界杯足球赛吉祥物"朱厄尼托"

1974 年西德慕尼黑世界杯足球赛吉祥物"提普"和"泰普"（图 7-7-3）

主办国设计了一对一高一瘦、一矮一胖的德国小朋友,以亲切的笑容向世人展示,形象极具特色。这是迄今为止唯一一次以两个人物作世界杯吉祥物。

1978 年阿根廷世界杯足球赛吉祥物"高原小男孩"（图 7-7-4）

1978 年阿根廷世界杯以一位正在踢球的高原小男孩作为造型,小男孩右手拿马鞭、头戴传统的阿根廷高原民族礼帽,笑容盎然,很讨人喜欢。

图 7-7-3　1974 年西德慕尼黑世界杯足球赛吉祥物"提普"和"泰普"

图 7-7-4　1978 年阿根廷世界杯足球赛吉祥物"高原小男孩"

1982 年西班牙世界杯足球赛吉祥物"纳兰吉托"（图 7-7-5）

1982 年的西班牙世界杯,一反历届世界杯以动物或人物造型作为吉祥物的惯例,改用一只肥硕无比的巨橙作为主角,因为这是西班牙人引以为豪的特产。

1986 年墨西哥世界杯足球赛吉祥物"皮克"（图 7-7-6）

1986 年,墨西哥再度举办世界杯,这次,他们仍然使用了宽边草帽的设计,但草帽底下

却是一只辣椒。

图 7-7-5 1982 年西班牙世界杯足球赛吉祥物"纳兰吉托"

图 7-7-6 1986 年墨西哥世界杯足球赛吉祥物"皮克"

1990 年意大利世界杯足球赛吉祥物"查奥"（图 7-7-7）

1990 年意大利之夏,设计师一反传统,用足球和积木拼成一个人形,辅以意大利国旗的绿、白、红三色,十分动感又富有创意。

1994 年美国世界杯足球赛吉祥物"射手"（图 7-7-8）

美国在 1994 年世界杯赛上设计了一只卡通狗作为该届世界杯吉祥物。此举令不少人甚感惊奇,因美国人一向以鹰为标志。

图 7-7-7 1990 年意大利世界杯足球赛吉祥物"查奥"

图 7-7-8 1994 年美国世界杯足球赛吉祥物"射手"

1998 年法国世界杯足球赛吉祥物"小公鸡"（图 7-7-9）

1998 年,一只名叫福蒂克斯的人状欢呼跳跃的小公鸡,成为正在激烈进行中的法国世界杯的吉祥物。这个由 18500 名投票者中 47％的人赞成名称的小公鸡,寓意足球像太阳一样照耀大地。

2002 年日韩世界杯足球赛吉祥物三只太空精灵（图 7-7-10）

2002 年世界杯的吉祥物是三只太空精灵,其中一只年长高个子的领袖浑身金色,手举一只足球;另两只小些的一个是紫罗兰色,一个是蓝色。年长的金色精灵像是古代东亚勇

士,两个年轻的精灵则头上长着触须。据组委会介绍,这些外太空的精灵生活在大气层,踢着"太空版本"的足球,象征着"融洽、团结和合作"。蓝色的精灵叫 Nik、黄色的精灵叫 Ato、紫色的精灵叫 Kaz,带有鲜明的东方色彩。

图 7-7-9　1998 年法国世界杯足球赛吉祥物"小公鸡"

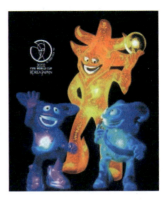

图 7-7-10　2002 年日韩世界杯足球赛吉祥物三只太空精灵

2006 年德国世界杯足球赛吉祥物 Goleo VI(图 7-7-11)

2006 年德国世界杯的吉祥物名叫"高里奥六世"(Goleo VI)。他是一只可爱的狮子,活灵活现,可以说话,可以思考,也有自己的思想和观点。"高里奥六世"身高 2 米,也是自 1974 年世界杯以来,世界杯第一次拥有的一个"活生生"的吉祥物。陪伴在高里奥六世身边的是一只名叫"菲利"的能说话的足球;他们是一对独一无二的搭档,因为菲利和高里奥无话不谈。对足球共同的热爱以及高里奥让世界杯成为"世界上最盛大的聚会"的目标让他们亲密无间。

2010 年南非世界杯足球赛吉祥物"扎库米"(图 7-7-12)

豹子"扎库米"名字中头两个字母 ZA,是南非语中"南非"的缩写;后面的字母 KUMI 在许多非洲语言中的意思都是"10",意味着南非世界杯举办的年份——同时,这也是大部分顶尖足球运动员身披的球衣号码。这只小豹子被设定为 1994 年出生,象征着新南非共和国的成立。

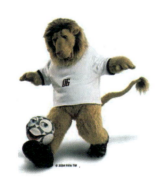

图 7-7-11　2006 年德国世界杯足球赛吉祥物 Goleo VI

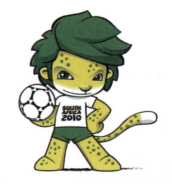

图 7-7-12　2010 年南非世界杯足球赛吉祥物"扎库米"

2014 年巴西世界杯足球赛吉祥物 Fuleco(图 7-7-13)

"福来哥"(Fuleco)是 2014 年巴西世界杯的吉祥物,其原型为一只巴西三带犰狳,是巴

西的特有物种。犰狳(qiú yú),又称"铠鼠",在感受到外部威胁时,犰狳会缩成一团,用甲壳保护自己,形态同足球相似。设计人员将犰狳的形象卡通化,从而抽象出巴西世界杯的吉祥物。这只犰狳头部带有蓝色甲壳,背部和尾部亦为蓝色,脸部和四肢为黄色,身穿带有"巴西2014"字样的白色 T 恤以及一条短裤,让人联想到巴西国旗的颜色搭配。

2018 年俄罗斯世界杯足球赛吉祥物 Zabivaka(图 7-7-14)

扎比瓦卡是 2018 年俄罗斯世界杯足球赛吉祥物,该吉祥物以西伯利亚平原狼为蓝本。由设计师叶卡捷琳娜·博恰洛娃(Ekaterina Bocharova)设计。吉祥物的评选首先参考了俄罗斯儿童的意见,并由大学生参与设计,共有超过 100 万人参与了投票。看到形象就感受到了满满的活力,这只戴着滑雪镜,散发着欢乐、魅力和自信的西伯利亚平原狼名为 Zabivaka(扎比瓦卡),在俄语中意为"那个得分的人"。

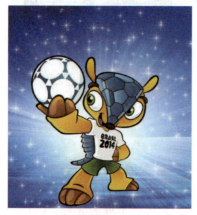

图 7-7-13　2014 年巴西世界杯足球赛吉祥物 Fuleco

图 7-7-14　2018 年俄罗斯世界杯足球赛吉祥物 Zabivaka

第八节　历届亚运会吉祥物

第九届新德里亚运会吉祥物"阿波"(图 7-8-1)

第九届亚运会吉祥物的原型是印度国宝——亚洲象,取名"阿波",象征智慧、力量和忠诚。它额头点着朱砂痣,跳着印度舞,甩着长鼻子,热烈欢迎来自亚洲各地的运动员们,它代表了印度的特有文化和风土人情。

第十届汉城亚运会吉祥物 Hodori(图 7-8-2)

第十届亚运会吉祥物与 1988 年汉城奥运会共用了一个吉祥物——太极虎。韩国人选择较具东方色彩的小老虎作为汉城亚运会的吉祥物,取名 Hodori。这个名叫 Hodori 的老虎被设计成为一只友善的动物,代表了韩国人热情好客的传统。Ho 来自于韩语的虎,而 dori 是韩国人称呼小男孩常用的一种爱称。

图 7-8-1　第九届新德里亚运会吉祥物"阿波"

第十一届北京亚运会吉祥物"盼盼"（图 7-8-3）

亚洲奥林匹克理事会于 1984 年 9 月 28 日通过决议,确定 1990 年第十一届亚洲运动会于 1990 年 9 月 22 日至 10 月 7 日在中国北京举行。中国亚运会组委会确定以熊猫为本届亚运会吉祥物。熊猫"盼盼",手持亚运会奖章活泼可爱,张开双臂,鼓励体育健儿创造更多的好成绩,成为中国人家喻户晓的形象。

图 7-8-2　第十届汉城亚运会吉祥物 Hodori

图 7-8-3　第十一届北京亚运会吉祥物"盼盼"

第十二届广岛亚运会吉祥物 Poppo 和 Coccu（图 7-8-4）

1994 年广岛亚运会吉祥物普普和库库,构成亚运会标志的"H"字型的两只白鸽。这是亚运会吉祥物首次以一对吉祥物的卡通造型出现,雄的取名为"普普"（Poppo）,雌的取名为"库库"（Coccu）,它们的造型活泼可爱,引人注目,而且具有多重含义。象征和平的白鸽作为广岛亚运会的代言,不仅可以作为广岛 1945 年 8 月 6 日遭受美军投下第一枚原子弹袭击的见证,同时也象征广岛所宣扬的和平与反战精神。组委会希望借由这两只吉祥物,散播和平友谊的种子。

第十三届曼谷亚运会吉祥物"猜裕"（图 7-8-5）

第十三届曼谷亚运会的吉祥物是一只名叫"猜裕"的大象。"猜裕"是泰国人表示快乐、幸福和庆祝胜利时最常用的语气词。大象身着黄色短衫、红色运动裤,胸前印有本届亚运会标志"A"字样。"A"既代表"Asian（亚洲）"和"Athlete（运动员）",又很像泰国传统建筑的屋顶。

图 7-8-4　第十二届广岛亚运会吉祥物 Poppo 和 Coccu

图 7-8-5　第十三届曼谷亚运会吉祥物"猜裕"

第十四届釜山亚运会吉祥物 DURIA（图 7-8-6）

第十四届釜山亚运会的吉祥物是主办地釜山市的市鸟——一只展翅高飞的海鸥。海鸥周身线条的粗细搭配散发出韩国传统文化的韵味，同时粗细线条的搭配也代表着迈向新时代的亚洲各国人民的进取精神和远大理想。将海鸥形象化，刻画出它充满活力和纯洁的形象。状如毛笔的粗墨线象征活动的背景——亚洲文化，而自由的线条则表示亚洲人的风貌。另外，使用蓝色的配色，让人联想起主办地、港口城市——釜山。

第十五届多哈亚运会吉祥物 ORRY（图 7-8-7）

多哈亚运会组委会推出了亚运会吉祥物——卡塔尔羚羊，并将吉祥物命名为"奥利"（ORRY）。多哈亚组委总干事阿·阿尔卡赫塔尼说，卡塔尔羚羊象征着这个年轻的国家和年轻的政府。

图 7-8-6　第十四届釜山亚运会吉祥物 DURIA

图 7-8-7　第十五届多哈亚运会吉祥物 ORRY

第十六届广州亚运会吉祥物"乐羊羊"（图 7-8-8）

吉祥物取名乐羊羊，形象是运动时尚的五只羊，分别取名"阿祥""阿和""阿如""阿意""乐羊羊"，组成"祥和如意乐洋洋"，表达了广州亚运会将给亚洲人民带来"吉祥、和谐、幸福、圆满和快乐"的美好祝愿，同时传达了运动会"和谐、激情"的理念。

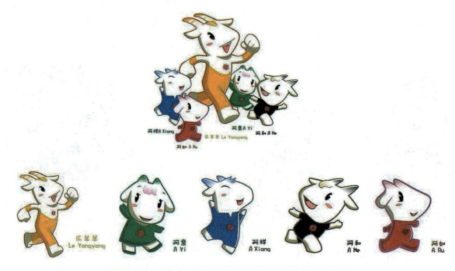
图 7-8-8　第十六届广州亚运会吉祥物"乐羊羊"

第十七届仁川亚运会吉祥物"斑海豹三兄妹"（图 7-8-9）

第十七届韩国仁川亚运会的三只斑海豹随之面世。韩国仁川亚运会的吉祥物由韩国 Sunwoo 娱乐集团担纲设计。设计师任宇彬以白翎岛斑海豹为原型，根据仁川亚运会主会场风、舞、光的主题设计出以"风""舞"和"光"命名的三只斑海豹兄妹，象征着希望、速度和乐观向上的体育精神。

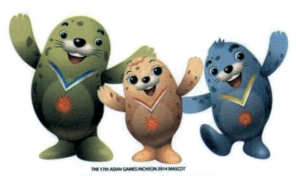

图 7-8-9　第十七届仁川亚运会吉祥物"斑海豹三兄妹"

第十八届雅加达亚运会吉祥物——独角犀牛、巴岛花鹿、极乐鸟（图 7-8-10）

2018 年雅加达亚运会推出的吉祥物由三种独特的野生动物组成，它们分别是极乐鸟 Bhin Bhin、犀牛 Ika 和花鹿 Atung。这三个动物代表印尼的三个区域，体现了民族团结意识。极乐鸟 Bhin Bhin 主要分布在印度尼西亚东部，其以美丽的羽毛著称于世，是智慧象征。Ika 独角犀牛来自印尼西部地区，是力量的象征。最后的巴岛花鹿 Atung 又名巴岛豚鹿，是印尼巴韦安岛上特有的鹿，是速度的象征。

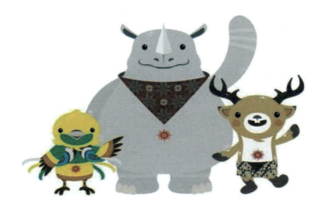

图 7-8-10　第十八届雅加达亚运会吉祥物——独角犀牛、巴岛花鹿、极乐鸟

第八章

视觉识别系统设计

视觉识别系统是运用系统的、统一的视觉符号系统。视觉识别系统用完整、系统的视觉传达体系,将企业理念、文化特质、服务内容、企业规范等抽象语意转换为具体符号,塑造出独特的企业形象。

视觉识别系统设计是最外在、最直接、最具有传播力和感染力的设计。它是将企业标志的基本要素有效地展开,形成企业固有的视觉形象,设计出经营者的理念、精神,有效地推广企业及其产品的知名度和形象。视觉识别系统设计将企业识别的基本含义充分地体现出来,使企业产品名牌化,同时推进产品进入市场,表现企业的经营理念和精神文化,形成独特的企业形象。

视觉识别系统是将企业识别系统中最具传播力和感染力的部分体现出来而被大众接受,运用系统、统一的视觉符号系统,使受众实现对企业或产品品牌形象的快速识别与认知,使企业对外宣传产生最有效、最直接的作用。

视觉识别系统分为基本要素系统和应用要素系统两方面。基本要素系统主要包括:企业名称、企业标志、标准字、标准色、象征图案、宣传口语、市场行销报告书等。应用系统主要包括:办公事务用品、生产设备、建筑环境、产品包装、广告媒体、交通工具、衣着制服、旗帜、招牌、标识牌、橱窗、陈列展示等。

视觉识别系统通过标志、标准色、专用字体等"基础规范"及办公事务、宣传识别、户外环境系统等"应用规范"打造品牌的识别度和统一完整的视觉形象。

视觉识别是静态的识别符号具体化、视觉化的传达形式,项目更多,层面更广,效果更直接。

第一节 CIS 概述

一、CIS 的历史

CIS 作为现代企业的形象识别战略,是人类社会进入工业化时代,商品经济高度发展,竞争激烈的背景下逐渐形成的;是现代工业设计和现代企业管理营运相结合的产物。其历史不长,但我们如果把"CIS"广义地理解为一种组织形象的塑造,那么可以说它由来已久,

源远流长。

CIS 的鼻祖可以追溯到公元 5 世纪产生的佛教，有一套较为完整的宗教组织形象塑造模式，它的信徒均有一致的思想理念：慈悲为怀、普度众生；统一的行为模式：吃斋、礼佛、诵经、戒杀生；统一的视觉识别模式：合掌、剃度、黄色袈裟等，共同形成鲜明的宗教识别体系，推动了佛教的广泛传播。

自古以来运用 CIS 思想塑造组织形象，运用最好也最为广泛的首先是军队。为了强化军队以征战为目的的军事组织的凝聚力与向心力，不仅有一套完整军事制度对战争的获胜起保证作用，而且有一套明显的视觉识别系统，以区别敌我双方，才能在激烈的战斗中齐心协力、共同杀敌。因此军队对军旗、军服、军号、军歌等易于识别的外在系统一般都进行了严格的规定与设计，从而保证了军队的统一行动。

企业形象战略的产生与企业经营环境与营销策略密切相关，世界营销策略的演变经历了以下几个阶段。

（一）产品战略时代（"二战"后至 20 世纪 50 年代）

基于卖方的市场形成以生产产品为中心，决定企业生存的因素是企业产品的数量与质量，只要有产品就不愁卖不出去，企业经营的核心是集中力量进行生产，关心的问题是协调和管理生产过程，这是生产导向性时代的基本特征（图 8-1-1）。

图 8-1-1　伦敦地铁标志（1911—1940 年）

（二）推销战略时代（20 世纪 50—60 年代）

市场的繁荣和发展，使企业间竞争加强，开始出现买方市场向卖方市场的转变，企业已不能只重视生产，而不重视推销，采用各种推销手段以扩大市场占有率，形成了现代企业营销理论的思想基础（图 8-1-2）。

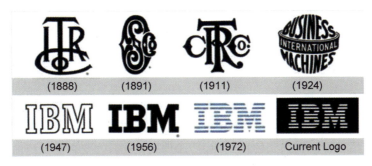

图 8-1-2　IBM 标识的演变

（三）营销战略时代（20 世纪 60 年代以后）

以消费者的需要为基础，按其需要来生产产品，企业生存的关键在于发现和开发消费者新的需要，谁能优先把握市场需要并组织生产，谁就能在市场上取胜。这种战略的中心是企业与消费者关系的协调和处理，企业变成了消费导向（图 8-1-3）。

图 8-1-3 柯达标志的演变

（四）形象战略时代

市场竞争日趋激烈，竞争的资源也发生了变化，企业在营销手段上更加注重以提高企业形象和信誉为主要内容的促销活动，形象战略已经成为企业发展的一种重要战略。

CI 进入我国是在 20 世纪 80 年代的中期，最初是由设计界引入的。广东"太阳神口服液"集团不惜重金打造企业品牌，在全国掀起了企业形象设计的飓风，为我国的 CI 策划奠定了坚实的基础（如图 8-1-4～图 8-1-6 所示）。

图 8-1-4　太阳神集团标志　　　图 8-1-5　味全公司标志　　　图 8-1-6　统一企业标志

二、CIS 的概念

历史上有几种 CIS 观。

（一）CIS 是一种"经营技法"（这种观点主要流行于欧美）

CIS 就是通过设计具有强烈的视觉冲击力的识别系统，改变企业传统的形象，注入新鲜感，使企业更能引起外界的注意，进而提升业绩的一种经营技法。

（二）CIS 是"企业的差别化战略"

日本索尼公司董事、宣传部长黑木靖夫认为，CIS 就是根据企业的基本经营方针，制定企业独特、鲜明的产品定位、市场定位和价格定位等，使企业与其他企业区别开来。

（三）CIS 是企业革新

日本 CIS 专家中西元男提出，CIS 就是有目的地、计划地、战略地展现出企业所希望的形象，通过革新企业的经营理念和方针，设计标准化、个性化的视觉识别，自创有独特个性的

企业范围,使企业获得内、外最好的经营环境。

（四）CIS 是信息传播战略（这是流行于台湾的一种观点）

CIS 就是运用统一设计和统一的大众传播,塑造鲜明动人、与众不同的项目识别形象,用完美的视觉一体化设计,将信息与认识个性化、明确化、有序化,从而统一企业在各种传播媒体上的形象,创造能存储与传递的视觉形象,使信息传播更为迅速有效,产生较大的影响力,给人留下强烈的印象,唤起社会大众的注意和兴趣,激发他们的欲望与行动。

CIS,就是立足组织的历史、现状及发展方向,以全面市场化为导向,以实现可持续发展为目标,提炼和升华组织独特的经营理念和活动,避免组织内耗,并运用统一、鲜明的视觉形象识别系统,传达组织精神,强化组织个性,增强市场竞争力,最终提升组织的经济效益和社会效益。

日本著名的跨国企业健伍（Kenwood）（如图 8-1-7 所示）电器公司的 CI 设计就是一个很好的例子。在当时的音响器材公司中,健伍和"山水"等企业齐名,为了在竞争中得到振兴,健伍公司由原来的 TRIO 改名并统一了企业的形象。新的设计以年轻人为中心,成了非常热门的商标,健伍公司通过实施企业识别系统和企业形象战略,使公司的产品享誉世界,1988 年公司年销售总额高达 1.4 亿美元,比 1982 年增加近 10 倍,健伍公司的企业识别标志也曾获得日本标志设计大奖,被称为 CI 设计的神话。特别要注意的就是知己知彼,无的放矢是不会取得预期效果的。

图 8-1-7　健伍（Kenwood）电器公司的 CI 设计

如万宝路（Marlboro）（如图 8-1-8 所示）烟,本来是专对妇女市场开发的,取名称就是取"Man always remember lovely because of romantic only"（男人总记得浪漫的爱）一组单词中的头一个字母而合成,但销路并不好,于是由著名的李奥·贝纳广告公司重新设计形象:用象征力量的红色作为外盒的主要色彩,并在广告中用硬铮铮的美国西部牛仔形象,结果吸引了无数爱好、欣赏和追求这种气概的顾客,成为当今世界最为畅销的香烟。

图 8-1-8　万宝路（Marlboro）CI 设计

三、CI 的构成

CI 是一个庞大的系统,由三部分所构成（如图 8-1-9 所示）：理念识别（Mind Identity,MI）、活动识别（Behaviour Identity,BI）、视觉识别（Visual Identity,VI）。

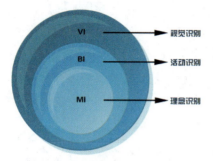

图 8-1-9 CI 三大识别要素的表里关系

在构成 CI 战略的三根支柱中,我们通常把理念识别(MI)比作"心",把活动识别(BI)比作"手",把视觉识别(VI)比作"脸"。不难看出三者之间密不可分的关系,以及视觉识别在展现企业风采、塑造企业形象中的地位与作用。

(一)理念识别

理念识别是 CI 系统的核心和原动力,因为它规划企业精神、制订经营策略、代表经营信条,决定企业性格。MI 是 CI 的灵魂,是 CI 的最高决策层,能否开发完整的企业形象系统,全在于企业理念的建立与执着。

(二)活动识别

活动识别是以明确完善的企业经营理念为核心,制订企业内部的制度、组织管理、教育、行为等。另外,企业的社会公益活动、赞助活动、公共关系等动态识别也属于活动识别范畴。活动识别包括对内和对外两个部分。

(三)视觉识别

视觉识别是 CI 的静态识别部分。它通过一切可见的视觉符号对外传达企业的经营理念与信息,是 CI 系统中最直接、最有效的建立企业知名度和塑造企业形象的方法。它能够将企业识别的基本精神及其差异性充分地表达出来,以使消费者识别并认知。

VI 是借助经过特定审美设计的视觉符号系统,形成一个整合的统一而又富有个性的视觉形象。形象地表述企业的个性、突出企业精神,从而使社会大众和企业员工产生一致的认同感和价值观。心理学认为,人类对外界的感知有 80% 由视觉完成,因此只有充分运用经过特定审美设计、反映企业精神的视觉符号系统,并采取有效的视觉传达形式,才能最有效、最快捷地提升企业知名度,塑造鲜明的企业形象。

第二节 VI 设 计

一、VI 的概念

VI(Visual Identity)通译为视觉识别,在 CIS 系统中最具传播力也最具体。它借助一切可见的视觉符号在企业内外传递与企业相关的、人们所感知的外部信息。视觉是人们接受外部信息的最主要的通道。企业形象的视觉识别设计,即是将 CI 非可视内容转化为静态的视觉识别符号,以丰富的应用形式,广泛地进行最直接的传播。

VI 的实施是传播企业经营理念、建立企业知名度、塑造企业形象快速便捷的途径。VI 是 CI 的静态识别,在 CI 系统中它是最直接最有效的建立企业知名度和塑造企业形象的方法。

二、VI 与 CI、MI、BI 的关系

在 CI 系统的构成中,MI 是核心部分,是精神实质,是根基,能够为 CI 汲取营养,是指导

CI方向的依托;BI是企业规定对内及对外的行为准则,是企业形象的载体、传递CI的媒介物,是架在MI和VI之间的桥梁;VI是外在的具体形式和体现,是最直观的部分,它以形式美感染人、吸引人,是人们最容易注意到并形成形象记忆的部分。

如果用一棵树来形容CI,MI就是树根,BI就是树枝、树干,而VI就是树叶、花朵(如图8-2-1、图8-2-2所示)。

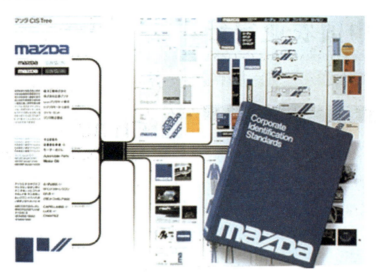

图8-2-1　马自达VI树

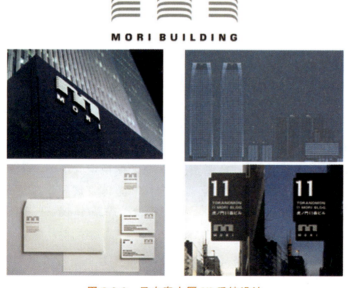

图8-2-2　日本森大厦VI系统设计

三、VI的构成

VI由两大部分组成:一是基本设计系统,二是应用设计系统。还可以用一棵大树来做

比喻,基本设计系统是树根,是 VI 设计的基本元素;应用设计系统是树枝、树叶,是整个企业形象的传播媒介。

基本设计系统中又以标志、标准字体、标准颜色为其核心,一般称为 VI 的三大核心(如图 8-2-3、图 8-2-4 所示)。VI 设计系统完全建立在其三大核心所构成的基础之上;标志又是核心中的核心,它是促发和形成所有视觉要素的主导力量。

图 8-2-3　中国农业银行标志(标准色,标准字体)　　图 8-2-4　中国联通标志(标准色,标准字体)

中国联通的公司标识是由中国古代吉祥图形"盘长"纹样演变而来,标志造型有两个明显的上下相连的"心",它形象地展示了中国联通的通信、通心的服务宗旨,为用户着想,与用户心连着心;颜色采用中国红、水墨黑组合搭配;字体采用专用字体设计。

由于各企业的性质不同,在其应用设计系统中,侧重也不尽相同,需要根据实际情况进行取舍。但无论什么企业,基本设计系统的内容都大同小异。

基本设计系统包括:企业名称;企业标志;变形标志;标准字体;印刷字体;标准色彩;辅助色彩;编排模式;商标品牌;象征纹样;吉祥物。

应用设计系统包括:办公用品类、旗帜类、指示标识类、服装类、广告宣传类、资料类、环境与陈设类、运输工具及设备类、公关礼品类、产品与包装类和其他类。

四、VI 的设计原则

(一)系统性原则

企业的生产经营不仅是商品从生产到实现利润的过程,而且是企业与消费者、竞争者、供应者、政府机构等发生互动影响,并取得均衡的过程;从大背景考虑,要求企业不能是一个孤立的生产交换活动单位,应与社会紧密关联,是长期稳定的市场经济链中的一环。

因此,专业的 VI 策划,正是根据企业的社会性和整体发展要求来展开的,它包含了企业在发展战略、管理、营销、广告、公共关系等众多领域的视觉体现,是一项系统工程。

(二)可操作原则

VI 策划不但为企业的形象战略提供策略指导,而且为企业提供了具体的行动规范,从而使企业的形象工程能够在策划的指导下顺利进行。VI 的有效实施是 VI 策划的直接目的,因此,VI 策划必须注重可操作性,包括在具体的实施上有可操作性的方法和原则。

VI 策划为企业或社会管理组织的形象塑造与传播,提供内在向心力与凝聚力,为企业或社会组织的形象管理与维护,提供权威性的操作标准与技术标准。

（三）整体性原则

VI设计的最大特征就是它的系统性、整体性。VI策划、设计不是将企业的各个环节进行孤立的策划，而是在统一的原则指导下进行全盘考虑，保证各环节内容的和谐统一。VI策划虽然包括很多项目，但它们并不是彼此孤立的，而是犹如人的四肢五脏，由一个统一的策略思想构成一个和谐的生命体，共同为塑造和强化企业形象而奋斗。

（四）调适性原则

市场、企业、消费者是在不断变化的，因而企业的VI策划内容也应适应这一变化及时进行调整。VI策划具有阶段性，并存在着增补或变更的机会，但应严格按VI工作程序，由专业的形象设计公司和企业专门的VI设计委员会共同来完成，以维护VI的完整性和规范性。

如果企业忽视了VI策划的可调适性，就必然会导致VI策略的僵化，长期执行下去，不但不会对企业的经营活动起到促进作用，反而会成为企业经营活动顺利进行的障碍。

（五）原创性原则

原创性是VI设计最基本，也是最高的要求。

原创性是指VI的每一项设计方案均根据企业的具体实际提出，反对任何形式的抄袭和剽窃。原创性体现为一种锐意创新的精神，这是VI设计的生命力。VI本身作为一种"差别化战略"，以塑造富有强烈个性的企业形象为目的，这就要求VI设计必须为了企业在参与市场竞争时，能充分塑造企业独特的个性和魅力，通过"原创性"形成"排他性"。

原创性是建立在严谨的实证、调研基础上的一种设计原则和思想，它体现了一种"人无我有，人有我新"的创新精神。

（六）前瞻性原则

VI策划、设计是对企业未来较长一段时期内的企业视觉传达系统进行的规范，以适应未来市场可能发生的变化。因此，VI设计虽然是以现在的实态调查为基础提出的，但它所要实现的目标是使企业树立一个长久、稳定、鲜明的个性形象，有利于企业的未来发展。因此VI设计更多地要考虑为未来一个阶段企业发展对形象的要求，留下足够的延展空间。

（七）法律性原则

企业的视觉形象（包括企业标志、标准色、标准字体及其相互之间的组合）作为企业的无形资产，需要通过一定的法律程序予以登记注册并成为商标，才能真正受到法律的保护。因此在进行设计时，应符合国家商标法、知识产权法、广告法等有关的法律法规，并在长期的形象管理和维护过程中，依据法律所赋予的权利来保护自己的形象不受侵犯。

（八）艺术性原则

企业标志形象、标准字等视觉识别是一种视觉艺术，同时，对视觉的欣赏过程也是一种审美过程。因此企业的视觉识别系统的设计必须符合美学原理，适应人们审美的需要。

（九）民族性原则

各个不同民族的文化均有自己的特点，在语言、文字、审美、色彩、图形等方面，每个民族都有它的偏爱和厌恶，因此在VI设计时必须注意传达民族个性，不符合民族习惯的视觉设计必然是失败的。尤其是随着中国市场的国际化程度越来越高，在全球化的浪潮

下，参与国际性 VI 设计项目的机会也将越来越多，因此必须要充分重视 VI 设计的民族性原则。

五、VI 的设计方法

在 VI 的设计和运用过程中，有以下几种常规设计方法可供参考。

（一）方格标示法、几何标示法

方格标示法即在方格子线上配置标志，用以标示标志各部分的相互空间关系和位置（如图 8-2-5 所示）。

图 8-2-5　中国共产党党徽标准制图法

几何标示法就是用圆规、量角器等几何作图工具来标示标志各个部分的正确位置，通过角弧度、半（直）径等，来反映标志整体造型的空间结构关系。通过这两种方式都能快速、准确地制作、复制出标志，并能准确地传递出标志视觉结构的特性（如图 8-2-6 所示）。

图 8-2-6　中国科学院·水利部成都山地灾害与环境研究所标志几何标示法

（二）界定标志的实际应用尺寸规范

同样的标志，应用在不同的实际环境中时，经常会根据情况的需要被放大或缩小处理，在这种情况下，标志所传达出来的视觉感受也会有差异。为了确保形象传达的统一、规范性，需要针对标志在不同的应用环境和范围内，对标志进行造型修正、线条粗细调整等对应性变体设计，同时还必须要规范标志最小的尺寸应用范围，以建立统一的标志应用尺寸规范系统（如图 8-2-7 所示）。

图 8-2-7　中国农业银行标志应用尺寸规范

（三）标志修正形的设计规定

在保持原有标志的设计理念和视觉结构的原则下，针对制作技术、设备及条件方面的限制，需要制作各种修正形的设计，这些修正形都要以规范的形式固定下来。如，线条粗细变化的表现形式及其应用规范，线框空心体、网纹、线条的表现形式及其应用规范。

（四）基本要素符合组合规范

基本要素的组合规范是指以规范的形式指定要素间合理的组合关系和禁止组合关系，从而组合各种符号要素，做到统一、系统、标准化的视觉传达目标。组合规范是整个 VI 系统中最为重要的规范系统（如图 8-2-8 所示）。

图 8-2-8　中国农业银行英文缩写与中文简称组合比例关系（横、竖式）

组合规范应遵循以下原则：在二维空间上，设计很强的吸引力，在同时出现的版面上制造强有力的表现，在长期出现的、多样的视觉信息传达中，塑造统一性的设计形式。

在确定要素组合关系时，对符合要素的组合单元（包括标志和企业名称、标准字体组合单元）的间距、尺寸、色彩、大小比例、空间位置等进行合理的排列组合，设计出符合企业理念、精神和素质的最佳组合规范（如图 8-2-9 所示）。再以核心符号要素（即标志）作为测算各自空间大小的基准，确定标准的形象基本组合规范。

（五）象征图形的设计

VI 设计除了标志、标准字体、标准色、吉祥物等基本要素之外，还有一个很容易被忽视，但非常重要的要素，即象征图形（如图 8-2-10 所示）。

象征图形的设计往往从标志图形的整体或局部，或企业有代表性的部分进行合适的联想和引申，它既继承了企业视觉形象的"基因"，又极富于表现力和弹性，能够根据形象传播环境的不同，对企业形象传播的空间进行效果的调整和修正，使设计版面达到最佳的视觉效果。

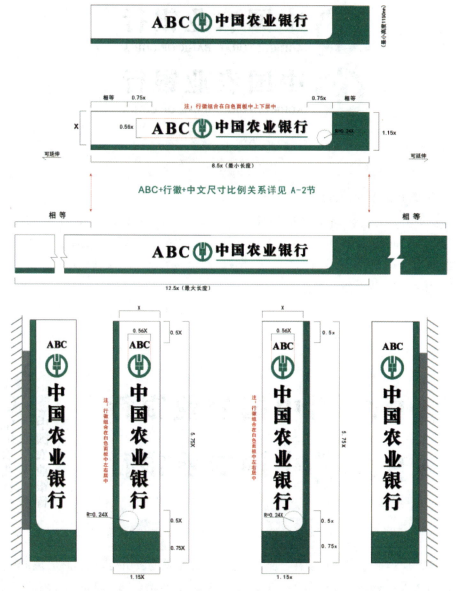

图 8-2-9 中国农业银行标识组合比例关系(横排、竖排)

图 8-2-10 中国联通衍生图形

第三节　VI 的制作

一、基本设计系统

(一) 标准标志

1. 标志的符号形式

标志的符号形式主要有表音符号、表形符号和图画三种。

2. 标志的设计原则

标志的设计应首先调查和分析企业实态、企业形象、企业与消费者、投资者股东的关系等企业的整体形象，所以，标志设计要遵守和体现下述具体的原则。

(1) 传递企业整体形象，表现个性

标志是表现公司经营理念、独有特征的，在激烈的竞争中公司必须体现出差异化，标志就是表示差异化的方法。

(2) 传达企业实态，"名"实相符

企业标志形式必须正确恰当地符合企业的内涵。有许多公司用动物、植物作标志，这种标志形式与公司并无多少联系，对企业形象宣传有负作用；有的以地名作标志，体现公司的地区化特征(除少数具有地方特色的标志，如图 8-3-1 所示为茅台酒标志，如图 8-3-2 所示为青岛啤酒标志)不利于公司的全国性形象，更使企业难以走向国际。

图 8-3-1　茅台酒标志

图 8-3-2　青岛啤酒标志

(3) 造型简洁，内涵丰富

造型简洁却内涵丰富的标志易于传播，消费者和大众容易辨认和理解；复杂难懂的标志难以传播，受众也不愿意或不好了解，这样当然缺乏感染力，引不起人们的注意，标志的效果就会大受影响。

(4) 造型优美，艺术性强

艺术上富有美感的标志常常能引人注意，给人以美的享受，使消费者和大众容易接受公司的标志及其所代表的公司形态。优美的标志应注意造型的均衡性、动态性、对称性，符合点、面、线、形等自身结合的特点等，缺乏美感的标志不利于公司形象的建立。

（5）相对稳定，超越时代

一方面，公司标志代表了公司形象，它经常出现在公司的广告、产品、媒介之中，消费者和大众已相对熟悉，如果频繁更换，使大众难以认知，也会使人产生公司不稳定的感觉，使人觉得该公司反复无常，难以捉摸，产品质量不稳定，领导人更换频繁等。

另一方面，标志设计应具有一定的超前性，应走在时代前面，富有现代气氛。有的企业标志使用几十年，上百年不变，重要原因就在于它能符合时代潮流。

（二）标准色彩

企业标准色的确定是建立在企业经营理念、组织结构、经营策略等总体因素的基础之上的。标准色设计应尽可能单纯、明快，以最少的色彩表现最多的含义，达到精确、快速地传达企业信息的目的。

例如麦当劳"M"的形象标志是黄色的；可口可乐公司的底色为大红色，标准字为白色；IBM被称为"蓝色巨人"；中国四通、海王的标志均为蓝色；美孚石油公司为红、蓝两色；美国航空公司为红、白、蓝三色；"柯达"胶卷为黄、红两色；标准富士胶卷为绿、白两色。

上述色彩即为公司标准色。所谓标准色，就是代表公司形象的专门的色彩，一般由1～2种颜色组合；标准色一般与公司标志、标准字体等相配合。标准色广泛应用于公司标志、广告、服装、建筑装饰、旗帜、办公环境等。

1. 色彩属性、配合与心理感应

VI中的色彩由于对人的感觉、思维等都会产生不同的作用，因而为塑造企业的视觉识别和个性提供了有力武器，为企业的竞争提供了重要手段。

2. 标准色的设计原则

标准色设计原则与标志、标准字体基本相同，有如下规则：

（1）突出体现企业精神宗旨；

（2）具有鲜明个性；

（3）迎合受众心理；

（4）符合国际趋势。

当今世界标准色正从红色走向蓝色。红色主要从心理感情上给人活泼、朝气蓬勃的感觉，感性色彩重，像可口可乐等；而蓝色象征理性和智慧的结晶，因而越来越受业界的重视。

3. 企业标准色的结构设定

（1）单色标准色

单色标准色是指企业只指定一种颜色作为企业的标准色。

（2）复数标准色

许多企业采用两种以上的色彩搭配，来追求色彩的组合效果。

（3）多色系统标准色

多色系统标准色一般选择一个色彩为企业的标准色，再配以多个辅助色彩。其主次或主辅关系是为了表达企业集团母子公司各自的身份和关系；或者表示企业内部的各个事业部门或品牌、产品的分类。通过色彩系统化条件下的差别性，产生独特的识别特征。

（三）辅助色彩

标准色彩在应用中常常显得单调或不够用,需要一些辅助色对其进行补充,用于区别不同的部门和场合等。辅助色正如其名,扮演着辅助的角色。

一般的使用原则有几种：

（1）与标准色类似的颜色,补充其不足;

（2）与标准色对比的色彩,作为强调;

（3）标志在色彩环境中的应用说明;

（4）标志在明度背景应用中的说明。

要注意辅助色的设计与标准色之间的协调关系,以及与用色环境及对象的协调等。

（四）标准字体

标准字体与标准标志一样也是企业文化的一种象征,包括企业的中英文名称字体样式。它以独具风格的文字形象出现在各种场合,不亚于标志的出现频率。它通过文字视觉的直接诉求,准确地传达企业形象。

标准字体包括企业标准字、品牌标准字以及广告字体,同时分中外文两种;外文在没有特殊要求的时候均为英文。

原则与方法:标准字体与标志一样,要能反映企业的特点和风格;要保持中英文在形式上的一致性,字体形式不要太过求异;标准字体应与企业标志配合,标准字体设计应具有联想感。在用隶、楷、行、草体等字体进行设计时,应灵活掌握。此外,标准字体设计应具有步骤性和操作性。

（五）印刷字体

在广告文案和企业的行文中经常要用到一些印刷字体,这些字体也是要事先设定好的。如果企业用字过于随便和混乱,企业的形象同样会受到影响的。因此,根据企业的风格,为其规定用字是十分必要的,印刷字体不需要专门设计,只要在现成的字库中找到一套或几套与其形象、风格匹配的自行即可,外文印刷字也用同样的方式选定。

（六）组合方式

在标准字体、标志、色彩设计完成后,就要制订三者之间的编排和规则。固定的编排一方面再次强调了企业的个性;另一方面也为大量的应用设计提供了模式。

编排如同标志、标准字、标准色一样,要设计出自己的个性和风格,并借此来强化其他基本要素,使之建立起相互映衬、相互作用的关系,进而促进消费者对企业的认知和记忆。

在基本设计系统中的编排模式包括两个内容,一是标志和标准字体（中英文）的编排模式,分横竖两种;另一个是色彩在基本设计中的编排,通常称为色带组合。色带在应用中除了赋予标志以更强烈的个性外,还以自身的延伸来扩张色彩的印象,尤其在广告牌、车体等瞬间印象的媒介中作用显著。

（七）吉祥物设计

作为企业视觉形象识别系统的重要组成部分,个性鲜明、幽默风趣、亲切可爱、度身定做的企业吉祥物,充分代表着企业的个性,传达着企业的文化内涵,成为沟通开发商与消费者的亲善大使,强化了整个企业 VI 系统的亲和力和接受度。尤其是在商品日趋同质化的今

天,品牌凸显个性以赢得消费市场已成为品牌制胜的重要手段。不同的企业或团体都有着迥异的品牌个性,在激烈的市场竞争中需要找到某种与之相匹配的符号载体以展开广告战略,诠释品牌的文化背景、价值观念、性格特征。

吉祥物则是企业文化最理想的载体。如海尔兄弟、美的的北极熊、华宝的企鹅,"麦当劳叔叔""山德斯先生""米其林轮胎汉";从世界范围来看,那只可爱的 SNOOPY(史诺比)狗不知赢得了全世界多少人的喜爱(图 8-3-3~图 8-3-5)。

图 8-3-3 海尔兄弟

图 8-3-4 美的的北极熊

图 8-3-5 米其林轮胎汉

(八)辅助图形的设计

辅助图形可以增加其他要素在实际中的应用,尤其在传播媒介中可以丰富整体内容、强化企业形象。

辅助图形的作用如下:
(1)强化企业视觉识别系统的诉求力;
(2)增加设计要素的适应性;
(3)提高视觉美感。

辅助图形的设计要求如下:
(1)辅助图形要具备延展性;
(2)辅助图形要具备装饰性;
(3)辅助图形要具备局限性;
(4)辅助图形设计要具备多样性。

二、应用设计系统要具备设计

(一)办公用品类

通过这一部分的设计,可形成办公用品特有的严肃、完整和精确度,同时也展示了现代办公的高度集中化和强大的企业文化向各个领域渗透传播的攻势。

其主要内容有:名片、信封、信纸、便笺、传真纸、人名牌、工作证、文件夹、档案袋、信封等。

(二)环境识别类

环境识别类包括企业招牌、公共识别牌、部门识别牌、公司旗帜等。

这是企业形象在公共场所的视觉再现,它标志着企业的特征面貌,是一种公开化的、有特色的群体体系。

（三）交通工具类

这是一种公开化的、流动性很强的传播方式,通过多次流动和瞬间记忆,有意无意地树立起企业形象。

交通工具类主要包括:小型车体、大型车体(客车、货车)等。

（四）票证类

票证类体现了企业正规化、现代化的形象。

它包括合同书、介绍信、代表证、凭证、发货单、会客单等。

（五）大众传播广告方式

设计几种不同尺寸的广告版式或规格迅速投入报纸、期刊路牌和电视。这是一种长远的、整体的、针对性极强的传播媒体,见效、收益较为迅速。

（六）商品包装类

包装系统是一种记号化、信息化、完整精细化的企业形象,应具有极高的信誉感,起着传播与美化的作用,它是现代企业销售的生命线。

包装类涉及所有产品销售,包括合格证、说明书、标贴、运输包装等。

（七）服装类

服装的统一能提高员工的荣誉感和强烈的主人翁意识,体现企业形象的高度完整和统一,能使纪律严格,使员工有责任心和归属感。

其内容有:管理人员制服、工作人员制服、特殊岗位人员制服等。

（八）出版印刷类

出版印刷类是企业营销活动、对外宣传的载体,是企业形象在公众中的一种推广。

其主要内容包括:手袋设计、公司请柬、产品介绍、贺卡、广告招贴、POP平面印刷品、企业内刊等。

（九）待客用品及礼品类

为使企业形象或企业精神更形象化和富有人情味,可将企业形象组合成一个整体,使之与日常生活用品相联结。

这是一种广泛使用和行之有效的广告方式,是一种记号化、形象化的信息堆。礼品类强调企业亲和作用,是企业公共关系及职能服务的组成部分。

它包括:纪念章、领带夹、茶杯、打火机、POP赠品等。

（十）商场识别类

商场识别类是指企业所拥有的销售店、专卖柜等在设计上、装饰上充分体现企业形象和CIS的标准化、正规化,以便在喧嚣的都市中吸引人的视觉,加强企业形象的坚定性。

（十一）其他类别

随着信息化社会的超前发展、企业文化的高层次深入,所有事物都将有所变化,新的事物将不断出现,VI的研究也将进入新境界。

第四节　VI手册的编排

一、VI手册内容

在企业视觉形象识别系统全部项目内容设计完成后，将编制系统、规范的形象手册。VI手册的内容主要包括企业导入VI系统的背景和意义，VI手册的使用规范和管理规范，VI手册的编委会成员的名单，VI手册的内容提纲，VI全部设计项目的内容规范（包括基本要素规范部分和应用要素规范部分）。具体内容如下。

（一）序言

企业负责人致词；

企业的经营理念、企业文化及未来发展等；

企业导入VI系统的背景和意义；

VI手册的使用规范和管理规范；

VI手册的编委会成员的名单；

VI手册目录。

（二）基础要素设计部分

标志、标准字体、标准色；

标志、标准字体的修正形设计及辅助色设计；

标志、标准字体的制图法和标准色的使用规范；

基本要素的组合规范；

禁用范例。

（三）基础要素设计部分

办公用品类；

环境识别类；

交通工具类；

票证类；

大众传播广告方式；

服装类；

出版印刷类；

待客用品及赠品类；

产品包装类；

展示环境类；

其他类。

二、编制VI手册的意义

VI手册起着巩固和管理的作用，不是VI的门面，在这方面应该有一个明确的认识，尤其是那些大公司和跨国公司、集团的VI手册，其制作的时间要将近半年到一年，并且随着

企业的发展,企业生存环境的变化,企业的形象系统还有一个不断地补充和调整的过程。

企业在 VI 设计完成以后,编制系统、规范的 VI 手册,对 VI 系统的全面发挥具有重要意义。

(1) VI 手册的编制,使企业的 VI 系统更完整、规范,更符合国际 VI 设计与操作惯例,有利于企业 VI 战略的贯彻与执行;

(2) VI 手册的编制,为企业形象的塑造与传播,提供了内在的向心力和凝聚力,为企业未来的形象管理与维护,提供了权威性的操作标准与技术标准,并成为企业实施 VI 战略的衡量标准与应用准则;

(3) VI 手册是 VI 设计、开发的最后阶段,即综合全部 VI 开发项目作业,整理成册,予以视觉化、系统化、结构化和规范化,便于使用和查阅。

三、VI 手册的使用和管理

VI 手册的使用和管理甚为重要。VI 手册的使用,原则上由公司的决策层负责。VI 手册中所规定的事项等于公司指示、命令,应无条件地执行,违反设计手册也就是违反公司命令。应用 VI 设计手册者,以各公司的组织不同而有区别,主要是处理对外情报的部门和执行人。设计手册散发的目的,往往由手册的各项内容来决定,其发行册数由上述种种因素决定。VI 手册中规定的内容原则上是公司内部机密,也是公司的无形资产,任何人不得外传。

四、VI 手册的增补和变更

(1) 企业在 VI 设计完成后,应随时与设计公司保持联系,以对 VI 实施必要的监督和指导。

(2) 企业的 VI 系统,将随着企业的不断发展演变、企业所生存的环境的变化、时代的变迁,尤其是企业自身所特定的载体的增多,存在着增补或变更的可能。但这种增补或变更,应严格按 VI 工作的程序,由设计公司和企业双方共同来完成,任何制作个人或单位,不得在新项目开发设计出来之前,擅自根据自己的意图进行增补或变更,以维护 VI 的完整性、规范性。

第五节 设计手册结构体系

一、概念的诠释

概念的诠释如 CI 概念、设计概念、设计系统的构成及内容说明。

二、基本设计项目的规定

基本设计项目的规定主要包括各设计项目的概念说明和使用规范说明等。如企业标志的意义、定位、单色或色彩的表示规定、使用说明和注意事项,标志变化的开发目的和使用范围,具体禁止使用例子等。

三、应用设计项目的规定

应用设计项目的规定主要包括各设计项目的设计展开标准,使用规范和样式、施工要求和规范详图等。如事务用品类的用字体、色彩及制作工艺等。

附:视觉基本元素系统

一、视觉基本元素系统

1. 企业标识规范

1.1 标志　　企业形象的核心元素。
1.2 标志释义　　阐释标志所体现的企业精神、理念或行业特征。
1.3 标志墨稿　　使标志的正负表现形态及相互关系更为清晰。
1.4 标志视觉修正　　提高标志的适用性,保持视觉的一致。
1.5 标志反白效果稿　　使标志的正负表现形态及相互关系更为清晰。
1.6 标志方格坐标制图　　保证标志在各种应用场合准确再现。
1.7 标志标准化制图　　保证标志在各种应用场合准确再现。
1.8 标志最小使用规范　　限制标志的最小使用尺寸,保证形象传达的准确性。

2. 企业标准字体

2.1 中文全称横式设计规范　　对标准字作字体、比例的规范,确保整体形象统一。
2.2 中文全称横式反白效果　　使标志的正负表现形态及相互关系更为清晰。
2.3 中文全称横式标准制图　　保证标准字在各种应用场合准确再现。
2.4 中文全称竖式设计规范　　对标准字作字体、比例的规范,确保整体形象统一。
2.5 中文全称竖式反白效果　　使标准字的正负表现形态及相互关系更为清晰。
2.6 中文全称竖式标准制图　　保证标准字在各种应用场合准确再现。
2.7 中文简称横式设计规范　　对标准字作字体、比例的规范,确保整体形象统一。
2.8 中文简称横式反白效果　　使标准字的正负表现形态及相互关系更为清晰。
2.9 中文简称横式标准制图　　保证标准字在各种应用场合准确再现。
2.10 中文简称竖式设计规范　　对标准字作字体、比例的规范,确保整体形象统一。
2.11 中文简称竖式反白效果　　使标准字的正负表现形态及相互关系更为清晰。
2.12 中文简称竖式标准制图　　保证标准字在各种应用场合准确再现。
2.13 英文全称横式设计规范　　对标准字作字体、比例的规范,确保整体形象统一。
2.14 英文全称横式反白效果　　使标准字的正负表现形态及相互关系更为清晰。
2.15 英文全称横式标准制图　　保证标准字在各种应用场合准确再现。
2.16 英文全称竖式设计规范　　对标准字作字体、比例的规范,确保整体形象统一。
2.17 英文全称竖式反白效果　　使标准字的正负表现形态及相互关系更为清晰。
2.18 英文全称竖式标准制图　　保证标准字在各种应用场合准确再现。
2.19 英文简称横式设计规范　　对标准字作字体、比例的规范,确保整体形象统一。

2.20　英文简称横式反白效果　使标准字的正负表现形态及相互关系更为清晰。

2.21　英文简称横式标准制图　保证标准字在各种应用场合准确再现。

2.22　英文简称竖式设计规范　对标准字作字体、比例的规范,确保整体形象统一。

2.23　英文简称竖式反白效果　使标准字的正负表现形态及相互关系更为清晰。

2.24　英文简称竖式标准制图　保证标准字在各种应用场合准确再现。

3．企业标准色(色彩计划)

3.1　企业标准色(印刷颜色法)　保证标志中的色彩在各种应用场合准确再现。

3.2　辅助色系列　加强标准色在实际应用中的表现力。

3.3　明度应用规范　适合各种印刷纸张的明度对比。

3.4　标准色、辅助色色阶　更细致地说明标准色与辅助色的色彩关系。

3.5　色彩搭配专用表　规定标志在不同底色下的表现形态。

4．企业吉祥物造型

4.1　吉祥物造型创意释义　解释吉祥物的创意思路及所体现的深度内涵。

4.2　吉祥物基本动态造型　规定吉祥物的一种基本形态。

4.3　吉祥物基本动态造型坐标　制图保证吉祥物的基本形态在各种应用场合的准确再现。

4.4　吉祥物各种动态造型　在基本形态的基础上丰富吉祥物的造型,以适用于不同场合应用。

4.5　吉祥物各种动态造型　坐标制图保证吉祥物的各种形态在不同应用场合的准确再现。

4.6　吉祥物造型应用规范　规范吉祥物使用的可能性及与其他基本元素之间的关系。

5．辅助图形

5.1　辅助图形彩色稿、墨稿(单元图形)　充实企业形象,丰富标志的具体应用。

5.2　辅助图形标准制图　保证辅助图形在各种应用场合的准确再现。

5.3　辅助图形延展效果稿　提供辅助图形可能出现的不同效果。

5.4　辅助图形使用规范　以图示的方法规定辅助图形的比例及色彩关系。

6．企业专用印刷字体设定

6.1　中文专用印刷字体设定规定　除标准字外企业可用的其他中文字体。

6.2　英文专用印刷字体设定规定　除标准字外企业可用的其他英文字体。

7．基本要素组合规范

以下规范是可能出现的形式,根据不同标志的不同特征,项目会有所删减。

7.1.1　标志与中文全称横式组合。

7.1.2　标志与中文全称横式组合反白效果。

7.1.3　标志与中文全称横式组合标准制图。

7.2.1　标志与中文全称竖式组合。

7.2.2　标志与中文全称竖式组合反白效果。

7.2.3　标志与中文全称竖式组合标准制图。

7.3.1　标志与中文全称上下组合。
7.3.2　标志与中文全称上下组合反白效果。
7.3.3　标志与中文全称上下组合标准制图。
7.4.1　标志与中文简称横式组合。
7.4.2　标志与中文简称横式组合反白效果。
7.4.3　标志与中文简称横式组合标准制图。
7.5.1　标志与中文简称竖式组合。
7.5.2　标志与中文简称竖式组合反白效果。
7.5.3　标志与中文简称竖式组合标准制图。
7.6.1　标志与中文简称上下组合。
7.6.2　标志与中文简称上下组合反白效果。
7.6.3　标志与中文简称上下组合标准制图。
7.7.1　标志与英文全称横式组合。
7.7.2　标志与英文全称横式组合反白效果。
7.7.3　标志与英文全称横式组合标准制图。
7.8.1　标志与英文全称竖式组合。
7.8.2　标志与英文全称竖式组合反白效果。
7.8.3　标志与英文全称竖式组合标准制图。
7.9.1　标志与英文全称上下组合。
7.9.2　标志与英文全称上下组合反白效果。
7.9.3　标志与英文全称上下组合标准制图。
7.10.1　标志与英文简称横式组合。
7.10.2　标志与英文简称横式组合反白效果。
7.10.3　标志与英文简称横式组合标准制图。
7.11.1　标志与英文简称竖式组合。
7.11.2　标志与英文简称竖式组合反白效果。
7.11.3　标志与英文简称竖式组合标准制图。
7.12.1　标志与英文简称上下组合。
7.12.2　标志与英文简称上下组合反白效果。
7.12.3　标志与英文简称上下组合标准制图。
7.13.1　标志与中英文简称横式组合。
7.13.2　标志与中英文简称横式组合反白效果。
7.13.3　标志与中英文简称横式组合标准制图。
7.14.1　标志与中英文简称竖式组合。
7.14.2　标志与中英文简称竖式组合反白效果。
7.14.3　标志与中英文简称竖式组合标准制图。
7.15.1　标志与中英文简称上下组合。
7.15.2　标志与中英文简称上下组合反白效果。
7.15.3　标志与中英文简称上下组合标准制图。

7.16.1　标志与中英文全称横式组合。

7.16.2　标志与中英文全称横式组合反白效果。

7.16.3　标志与中英文全称横式组合标准制图。

7.17.1　标志与中英文全称竖式组合。

7.17.2　标志与中英文全称竖式组合反白效果。

7.17.3　标志与中英文全称竖式组合标准制图。

7.18.1　标志与中英文全称上下组合。

7.18.2　标志与中英文全称上下组合反白效果。

7.18.3　标志与中英文全称上下组合标准制图。

7.19.1　标志与辅助图形组合。

7.19.2　标志与辅助图形组合反白效果。

7.19.3　标志与辅助图形组合标准制图。

7.20.1　标志与标准字、辅助图形组合。

7.20.2　标志与标准字、辅助图形组合反白效果。

7.20.3　标志与标准字、辅助图形组合标准制图。

8. 禁止要素组合规定

8.1　错误图形排列。

8.2　错误字体排列。

8.3　错误色彩排列。

8.4　网页视频上要素禁止组合规定。

二、视觉应用要素系统

(一) 办公系统规范

1. 名片：一般员工名片、管理人员名片。

2. 信封：5号国内信封、7号国内信封、9号国内信封、国际信封。

3. 信纸：彩色信纸、单色信纸。

4. 传真纸。

5. 工作证：封面规范、内页规范。

6. 员工胸卡。

7. 公文袋。

8. 便笺。

9. 文件夹：纸基彩色、纸基单色、塑基彩色、塑基单色。

10. 职位牌。

11. 企业徽章：臂章、胸章。

12. 员工手册：封面规范、封底规范、内页标识规范。

13. 培训证书：封面规范、封底规范、内页标识规范。

14. 名片座。

15. 纸杯。

16. 及时贴标签。

17. 包装纸。

18. 财产编号牌。

19. 工作单据：订车单、出货单、请假单、通知单、请购单。

(二) 物质环境系统规范

1. 室外环境

1.1　旗帜规范(2号旗、3号旗、4号旗)。

1.2　名称牌(立式、坐式、附着于墙体式)。

1.3　大门外观标志名称。

1.4　户外方向式四面指示系统。

1.5　户外立式单面指示系统。

2. 室内环境

2.1　接待台及背景板。

2.2　大门入口道路指示标牌。

2.3　公司平面图规范。

2.4　室内挂式导向牌。

2.5　室内立式导向牌。

2.6　各楼层指示系统(立式、吊挂式、附着于墙体之形式)。

2.7　各部门形象标识牌(总经理室、财务室、会议室、市场部等)。

2.8　公共区域标识符号系统。

3. 展示陈列

3.1　展览会展位标识、色彩规范。

3.2　产品展示台规范。

3.3　企业宣传布告板。

3.4　企业展板标识、构图、色彩规范。

(三) 宣传系统规范

此项仅规定标志及基本要素组合距页面尺寸，其他具体内容不作硬性要求与设计。

1. 形象广告路牌。

2. 内部报刊刊头设计。

3. 悬挂式POP。

4. 立式POP。

5. 纸基手提袋。

6. 塑基手提袋。

7. 贺年卡。

8. 贺年卡专用信封。

9. 报告封面。

10. 请柬。

11. 邀请函。

12. 宣传用礼品（T恤衫、工作帽、钥匙链等）。

13. 报纸杂志广告版式规范。

（四）公关形象系统规范。

1. 主页构图及色彩规范。

2. 分类网页构图及色彩规范。

3. 男式工作服标识规范。

4. 女式工作服标识规范。

5. 小轿车外观标识规范。

6. 面包车外观标识规范。

7. 运输货车外观标识规范。

8. 大型客车外观标识规范。

三、再生资源

1. 色标样票。

2. 标识样本。

第九章

版 式 设 计

　　版式设计(Format Design)对于平面设计是一门相对独立的设计艺术,研究平面设计的视觉语言和艺术风格,是现代设计艺术的重要组成部分,是视觉传达的重要手段。表面看,它是一种关于编排的学问;实际上,它不仅是一种技能,更实现了技术与艺术的高度统一,是现代设计者所必备的基本功之一。

　　任何一件平面设计作品,都是将图形、文字、色彩经合理编排,形成一个更显新颖、更有情趣、更富内涵的版面。通过恰当而有艺术感染力的版式设计,可以使设计作品更能吸引观众、打动观众,可以使作品上的内容更清晰更有条理地传达给读者。通过艺术性的处理,版式设计本身也会说话与表达,可以使视觉传达设计最大程度发挥其传达信息的功能与作用。因此,版式设计是平面视觉传达设计的重要组成部分。

　　版式设计的范围极广,包括以下种类(图 9-0-1～图 9-0-8)。

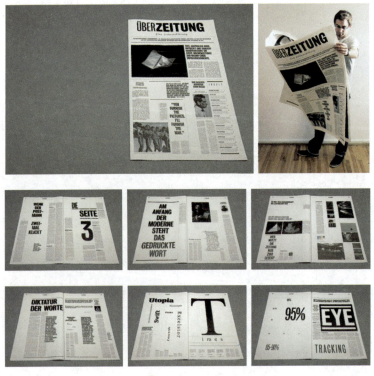

图 9-0-1　Überzeitung 报纸版面设计

图 9-0-2　NORME 清爽几何插画书籍封面设计 Ray Oranges

图 9-0-3　彩色包装设计 Izvorka Juri

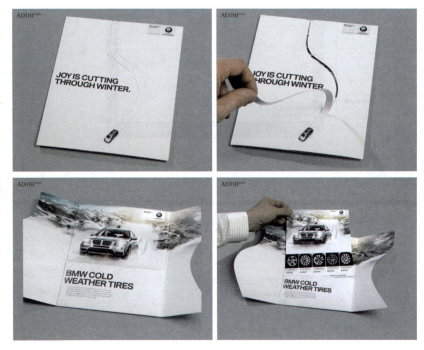

图 9-0-4　宝马汽车宣传册设计

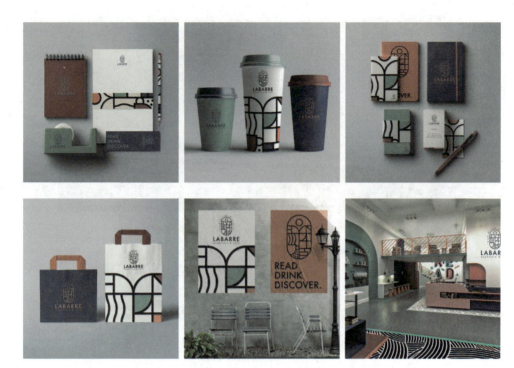

图 9-0-5　Labarre 书店＋咖啡馆设计品牌 VI 设计（Onto Design Studio）

图 9-0-6　信息图表和数据可视化集合书籍排版设计（The Design Surgery）

（1）传统的媒体。报刊杂志、书籍装帧、包装设计、产品宣传品、企业形象设计、广告设计、插图设计等印刷媒体；

（2）现代传播媒体。电视、网页、多媒体、电子读物等数码的版式；现代信息社会一切视觉传达的设计领域都存在版式设计。

图 9-0-7　电视节目片头静帧截屏(Lost Project)

图 9-0-8　探索月球-月球科学馆网站设计(Rost Pktlv)

图 9-0-8 （续）

第一节　版式设计概述

版式设计是伴随着现代科学技术和经济的飞速发展而兴起的，是一种艺术创作的过程，具有技术性、艺术性和复杂多样性的特征。

一、版式设计的概念

版式设计，也称编排设计。版式设计是按照一定的视觉表达内容的需要和审美的规律，结合各种平面设计的具体特点运用各种视觉要素，将各种文字、图形及其他视觉形象元素加以组合编排，以视觉的形式把构思和创意表达出来的一种视觉传达的设计方法。

版式设计是指设计人员根据设计主题和视觉需求，在预先设定的有限版面内，运用造型要素和形式原则，根据特定主题与内容的需要，将文字、图片（图形）及色彩等视觉传达信息

要素,进行有组织、有目的的组合排列的设计行为与过程;将理性思维个性化地表现出来。它是一种具有个人风格和艺术特色的视觉传送方式,传达信息的同时,也产生感官上的美感。

二、版式设计的历史发展

随着社会的发展,版式设计在不同的历史时期受到不同文化和艺术流派的影响,形成不同的设计风格。

(一)中国古代的书籍及排版方式

我国古代书籍在版式设计上有着伟大的创造。其形态之丰富,功能考虑之周全,与同时期其他古代文明相比堪称世界一流。

1. 中国早期书的形式及其版面形态

甲骨文开创了右手竖排的汉字特有的书写排版方式,字与字之间的密度约为半个或三分之一个字的大小,行距为1~2个字距。甲骨文的版面形态没有统一的标准格式,行文大多居于甲骨的中部,有的则依甲骨的走势顺形刻制,呈不规则形态,有的则将文字规划在某一区域内有一定的秩序性。它是汉字方块化最初构形,同时也为历代汉字书写版式提供了最基本的版面范例。

金文亦称铭文、钟鼎文,铸于青铜器之上。它受材料因素的制约,显得很有秩序。其排列方式与甲骨文一样,都是从右手起始,竖排。文字间距不像甲骨文那样随意,有着较为严格的限定。

石刻,字体已经相当成熟,与现今的汉字本质并无多大区别,且笔画规整,字距与行距并无太大的差距,纵向与横向较为均匀,文字的起始与先前的金文书写习惯一致。但石刻作为传达信息的手段具有局限性,人们不可能将其随身携带。因此文明的继承需要找到一种方便携带成本又低廉,便于推广的书写材料。

简策作为书籍形式用于传播文化,在中国的文明史上有着极其重要的地位。简策制度也叫简牍制度,它以竹木为书写基质。

帛书,其版面文字的排列方式沿用简策的书写规律,所书文字有框线和无框线两种。其易于携带、轻便,但它昂贵、易损坏、难保存,未在民间大范围使用。不过它为后人对书写材料乃至新型版式的探索,提供了一个历史传承依据。

2. 中国古典版面形式

作为源自中国文明的古典书籍,在其形态及版面设计上有着伟大的创造(图9-1-2~图9-1-9)。

在中国的书籍史上,任何一种新型书籍形态的产生与更迭,都不是一种新形态突变的方式完全代替另一种形态的现象,而是以自然交替逐渐更替的方式演变。

中国书籍的形成和发展,可以按书籍制度进行划分:

① 简策制度也称简牍制度(公元前11世纪—公元前2世纪,周代至秦汉);
② 卷轴制度(公元4世纪—公元10世纪,六朝至隋唐);
③ 册页制度,其中由卷轴装演变为册页形式,包括经折装、旋风装、蝴蝶装、包背装、线装(公元10世纪—公元20世纪,五代至明清,有的形式至今还在沿用)。

梵夹装：古藏文书籍的主要装帧形式。按顺序将写好文字内容的贝叶或长方形纸页摆好，上下各用一块板夹住，再打洞系绳。这是我国古代对从西域、印度引进的梵文贝叶经特有的装帧形式的称谓。

图 9-1-1　梵夹装

卷轴装：按顺序将古卷轴装书页粘接后，末端粘接木制或其他材料制成的圆轴，首端粘接细木杆，然后以尾轴为轴心向前卷收，成为一种装帧形式。卷轴装始于帛书，隋唐纸书盛行时应用于纸书，以后历代均沿用，现代装裱字画仍沿用卷轴装（图 9-1-2）。

图 9-1-2　卷轴装

经折装：按顺序将书页粘接后，按一定尺寸左右反复折叠，再粘贴书衣。由于唐代佛经、道经长期使用这种形式，因此人们将其称为经折装（图 9-1-3）。

图 9-1-3　经折装《金刚经　心经　大悲咒　普门品　阿弥陀经》（民国时期印刷）

旋风装：唐代中叶已有此种形式。旋风装由卷轴装演变而来。它形同卷轴，由一长纸做底，首页全幅裱贴在底上，从第二页右侧无字处用一纸条粘连在底上，其余书页逐页向左粘在上一页的底下。书页鳞次相积，阅读时从右向左逐页翻阅，收藏时从卷首向卷尾卷起。这种装订形式卷起时从外表看与卷轴装无异，但内部的书页宛如旋风，故名"旋风装"；展开时，书页又如鳞状有序排列，故又称"龙鳞装"。旋风装是我国书籍由卷轴装向册页装发展的早期过渡形式（图 9-1-4）。

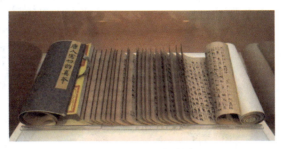

图 9-1-4　旋风装

蝴蝶装：将写或印好的书页有字页面对折，折边朝右，形成书背，然后把折边逐页粘连在一起，再用一张书皮包裹书背。翻阅书页时版心居中，翻开摊在桌上就像蝴蝶展翅，故称蝴蝶装（图 9-1-5）。《明史·艺文志》记载："秘阁书籍皆宋、元所遗，无不精美。装用倒折，四周外向，虫鼠不能损。"

图 9-1-5　蝴蝶装

包背装：将写或印好的书页无字一面对折，折边朝左，余幅朝右形成书脊，再打眼，用纸捻把书页装订成册，然后用一张书皮包裹书背的装订方式。包背装与蝴蝶装的主要区别是它对折页的文字面朝外，背向相对。两页版心的折口在书口处，所有折好的书页，叠在一起，戳齐折口，版心内侧余幅处用纸捻穿起来。用一张稍大于书页的纸贴书背，从封面包到书脊和封底，然后裁齐余边，这样一册书就装订好了。包背装解决了蝴蝶装开卷就是无字反面以及装订不牢的弊病。因此，到了元代，包背装取代了蝴蝶装。但是包背装仍是以纸捻装订，包裹书背，因此也还只是便于收藏，经不起反复翻阅。

图 9-1-6　包背装

线装：将写或印好的书页无字一面对折,折边朝左,余幅朝右形成书脊,加装书皮,然后用线把书页连书皮一起装订成册,订线露在外面。线装与包背装在折页方面没有任何区别,但跟蝴蝶装、包背装不同的是,它的装订不用浆糊,而是用线。这一装帧形式在现代书籍中也很常见(图9-1-7)。

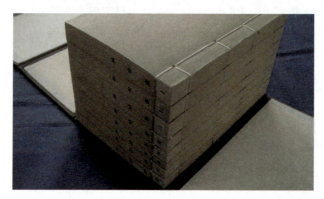

图 9-1-7　线装书

　　金镶玉：金镶玉又被称作"穿袍套""惜古衬"。以白色衬纸衬入对折后的书页中间,超出书页天、地及书背部分折回与书页平,以使厚薄均匀,再用纸捻将衬纸与书页订在一起。因为旧书纸页多为黄色,似金;而衬纸是白色的新纸,洁白柔软如玉。所以将其称为"金镶玉"。这种装帧方法多用于古籍修复(图9-1-8)。

图 9-1-8　金镶玉

　　自明代起,中国的文人喜好在书籍的天头地脚间书写心得,加注批语,故而线装书的形式大多具有版心小,天头、地脚大的特点,尤其是天头之大更是如此。直接在书上进行批注圈点已是明代文人的时尚,似乎不在书上注解、批释,一本书的版面就不够完整。当这种批注形式出现之后,版面形态便发生了变化,成为中国古籍版面编排的一大特色(图9-1-9)。

　　天头:书册上端空白的地方;地脚:书册下端空白的地方;版心:中间文字介绍及页码等印刷的位置;象鼻:中间的折线;鱼尾:区隔"大标题"及"小标题"(装饰用途);版框:最外围的粗框;界行:文字间的隔断线;行款、列款:直式排列或横式排列的印刷方式及行数或列数。

　　古人这种治学读书的方式,为中国古典版面形态的形成创造了独特的艺术形式,它在世界古典版面编排史上独树一帜。一本书印刷排版完工后并不等于版面编排工作已告结束,

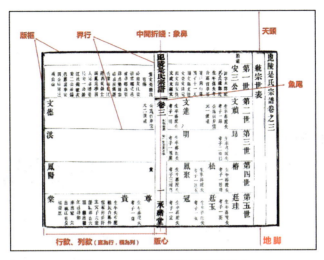

图 9-1-9　中国古籍版面编排形式

只能说版面编排仅进行了大半,另一小半则由读者完成。包背装尤其是线装书的版面编排的完工必须依靠刻字印刷工与读者共同完成,才能算得上真正意义上的版面编排,这种方式在世界排版史上和版本学上也是绝无仅有的文化现象。

3. 中国古典版面形式——插图

《书林清话》曰:"吾谓古人以图书并称,凡有书必有图。"我国古典书籍版式设计的另一个特点就是有较多的插图,尤其是明清的小说更是如此。插图与内容在审美意识上有着缜密的统一性、协调性,其清淡、雅致、秀美的风格自始至终贯穿如一,形成了中华民族文化的总体特征与总体美学精神(图 9-1-10)。

图 9-1-10　《程氏墨苑》(明,程大约编)

《程氏墨苑》:万历年间制墨大师程大约编,著名画家丁云鹏绘图,徽刻名工黄鏻、黄应泰、黄应道镌刻的墨谱。分玄工、舆地、人官、物华、儒藏、缁黄六类。为了造势,程还请了当时诸多名流作序,如申时行、董其昌等。《程氏墨苑》作为四大墨谱之一,是明刊墨谱图版最为宏富、成就最高的古版画名作,印制十分精美,套色印刷有首创之功,是中国古代艺术水准最高的墨谱图集。其中有著名的"宝象图"共四幅,是西洋宗教铜版画的木刻摹本,绘镌精整无匹,从容淋漓,精妙入神,成功运用中国木刻画平版雕刻的技法,再现了西洋画"兼阴与阳写之"等艺术特点。这是西洋铜版画被首次"移植"于中国木刻画艺苑,是古代中国有史以来从未有过的艺术经验。

《明解增和千家诗注》：明代宫廷内府皇太子的专用读本，现存世的主要有国家图书馆所存谢枋本卷二，台北故宫博物院存彩绘插图本卷一。书高32.2厘米，宽21.3厘米，以厚皮纸抄写，朱绘边栏界行，上图下文。此总集所录分绝诗、律诗两部分，大都为唐宋时期作品。版本为明内府彩绘插图本，作为皇家课业的基本教材，装帧极为讲究，尤其是书中的插图，笔触细腻，人物刻画细致入微。所用的天然矿物颜料，更使画面艳丽夺目，历经数百年而不褪色，令人叹为观止。此影印本也因此具有较高的收藏价值。本书为竖版线装本（图9-1-11）。

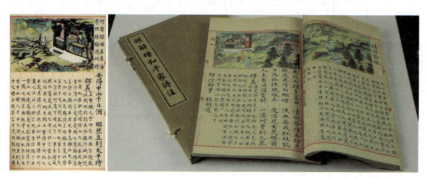

图 9-1-11 《明解增和千家诗注》

纵观中国古籍的版面特征，虽然各个时期不尽相同，但内涵却始终一致，都具有恬淡悠远的诗韵。插图与内容在审美意识上有着缜密的统一性、协调性。那种清淡、雅致、秀美的风格自始至终贯穿如一，形成了中华民族文化的总体特征与总体美学精神，从而在世界文明史上独树一帜。

（二）西方早期的版面特征及编排

1. 西方古代的版式设计

（1）古巴比伦

西方历史上最早有记载的版面形式，出现在公元前3000年的古巴比伦，美索不达米亚地区的苏美尔人最早创造了原始版面的排版形式。苏美尔人将湿泥做成块状泥版，后用木片刻画其上形成具有凹槽的文字，这就是楔形文字。楔形文字按照一定的规律进行排列，形成了西方最早的编排形式（图9-1-12）。

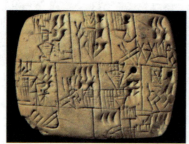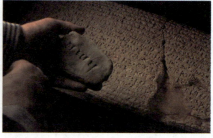

图 9-1-12 楔形文字版式编排

（2）古埃及

古埃及是文字的重要发源地之一。美索不达米亚文化和苏美尔文化对古埃及都产生了影响，并推动着埃及文化的发展，其主要表现集中在文字的创造上。虽然巴比伦文明影响了

古埃及,但埃及人并没有在文字书写方式上受多少干扰,他们依然沿用早已形成的自源象形文字。象形文字在埃及历史上使用了漫长的时间。从公元前3100年到公元前394年从未间断过,这种局面直到古罗马人攻入埃及并施行了殖民统治也未见完全改变。"神的文字"被广泛使用,反映在雕塑、石刻中的这一现象屡见不鲜,尤其运用在纸草书上更是极为普遍。纸草上常用精美的插图与文字相配合,使得版面形式甚为丰富,有人称这一现象是现代平面设计发展的最早依据,其特点在于利用版面已有的区域给予综合布局,文字本身虽是象形形态与插图配合,但并未显得版面累赘、重复,相反,却是图文呼应有序,精美绝伦(图9-1-13)。

图 9-1-13　古埃及壁画文字版式编排

（3）古希腊与罗马

西方文明起源是建立在古埃及与古巴比伦文化既有成果的基础上,然而最早的欧洲文明直接诞生于古希腊的克里特岛,史称米诺亚文明。公元前2800年左右,米诺亚文明在腓尼基文化的影响下,出现了拼音字母。米诺亚文明之后,希腊全面走向繁荣,但随着罗马人的攻入,这一文明很快被摧毁。罗马人力图将希腊所有的文明成果全部搬走(图9-1-14)。

图 9-1-14　古罗马版式编排

随后,罗马文明取代希腊文明。罗马人将希腊文字经过改良后变成接近今天的拉丁文字母。由于罗马字体的成熟,罗马人的书写方式已完全变成了自左向右的横式排列。此期间,由于羊皮纸的大量使用,加上价格十分昂贵,版面编排的空间相对狭小,字行密度大、字体小,多为对称式,甚为庄严。

（4）中世纪的版式设计

中世纪的宗教统治极为黑暗,虽然泯灭了人类的许多创造性,但是在漫长的中世纪历程中,版面编排也在慢慢发展。但中世纪不同于古典时期,尤其到了中世纪后期,版面变化开始加快,出现了比较复杂的版面设计(图9-1-15)。

图 9-1-15 中世纪古典版面设计

（5）文艺复兴时期的版式设计

文艺复兴时期，版式设计大量采用罗马字体，为了尽量不受旧编排模式的影响，采用了横纵方向的几何模式，布局工整，许多方面已接近现代排版方式，易于阅读，装饰上虽然有洛可可花哨的特点，但并不足以影响简洁的版面功能（图9-1-16）。

图 9-1-16 文艺复兴时期的版面设计

从世界书籍出版和版面设计历史上来看,17—18世纪是发展相对较慢的一个时期,无法与16世纪相比,但是威廉·卡斯隆于18世纪所设计的卡斯隆字体体系一直沿用至今。

(6) 工业革命时期的版式设计

工业革命的发展极大地推动了印刷业的繁荣,也推动了教育和传媒业的发展。为出版业、版面设计提供了物质、技术及社会需求准备。

在此时期,英国字体设计大繁荣,开发的新字体对欧洲版面设计起到了巨大的推动作用。维多利亚时代的版面设计,仅仅是中世纪哥特风格的深化和延续,没能体现时代特征和适应工业发展的需要。

一大批具有改革精神的艺术家在原有维多利亚精致、浪漫、复杂的设计风格上,发展了在平面中讲究编排、强调版面装饰性的工艺美术运动设计风格,版面用各种几何图形插入并分割,其中文字和曲线花纹结合在一起,形成优美而富有浪漫情调的图文装饰,对称的结构形成了严谨、朴素、庄严的风格。其优点是设计方法和设计方案很精美,缺点是过于烦琐(图9-1-17)。

图9-1-17 《冬季马戏》海报设计(采用古典对称式及版面上多种字体的运用)

(三) 现代版式设计

20世纪以来,现代设计在各种思潮的推动下出现了革命性的飞跃。立体主义、达达主义、超现实主义、风格派、构成主义等艺术流派应运而生,直接影响着版式设计的演变和发展。在这些风格流派的发展中,应追溯到20世纪初欧洲的英国人威廉·莫里斯所倡导的"工艺美术运动"、德国包豪斯设计学院创建的现代设计教育体系、德国"新版面设计"提倡的新思想以及瑞士设计师"网格体系"的实践,他们都为版式设计理论的形成与发展奠定了坚实的基础。

1. 英国的"工艺美术运动"

19世纪下半叶,英国兴起了"工艺美术运动",标志着现代设计时代的到来。这一运动从开始就带有强烈的反对工业化生产,主张恢复中世纪手工工场的生产方式,强调通过复兴中世纪手工艺传统,从自然形态中吸取精华,重视向日本装饰风格学习等一系列实践,力图

振兴当时的设计业;工艺美术运动重视中世纪的哥特风格。

威廉·莫里斯开始对书籍进行设计探索,他首先从字体设计入手。他对版面装饰性的要求以及在变化中追求个人风格,追求专有的版式趣味与书籍气氛的特色。他强调功能与美的统一。他认为要复兴中世纪歌德式的风格,尤其要讲究版面编排,强调版面的装饰性,通常采取对称结构,形成了严谨、朴素、庄重的风格。

《乔叟诗集》:是威廉·莫里斯为诗人乔叟的诗集创作的书籍装帧设计,全书从设计到印刷完成总计四年时间,是集"工艺美术"运动风格编排设计之大成的作品。它的版面编排设计水准很高,编排紧凑,版面中大量运用繁杂缠绕的花草图案、精致的插图以及装饰华丽的首写字母,版面上文字与图案的色调对比节奏把握得非常精妙,尽显"哥特"风格(图9-1-18)。

图 9-1-18 《乔叟诗集》书籍装帧设计(威廉·莫里斯)

以威廉·莫里斯为首的工艺美术运动设计家,创造了许多被以后设计家广泛运用的编排构图方式,比较典型的有:将文字和曲线花纹拥挤地结合在一起,将各种几何图形插入和分隔画面等。威廉·莫里斯倡导的工艺美术运动在欧美形成了惊人的效果和广泛的影响。

他的设计尽管十分精美,但仍显繁杂,特别是那种充满繁复图案的画面使读者在接受设计所要传达的信息时造成障碍,在制作成本、技术和工艺上也给印刷和装订造成了困难。

2. 德国包豪斯设计学院创建的现代设计教育体系

1919年,德国著名的建筑家格罗皮乌斯(Walter Gropius)在德国魏玛市建立"国立包豪斯学院"。德国包豪斯设计学院的创立,是现代设计不容忽视的重大创举。它充满活力与实践的精神促进了版面设计的发展,开创了现代设计的新纪元。

20世纪20年代在德国、俄国和荷兰等国家兴起的现代主义设计浪潮提出了新字体设计的口号,其主张是:字体是由功能需求来决定其形式的,字体设计的目的是传播,而传播必须以最简洁、最精练、最有渗透力的形式进行。现代主义也非常强调字体与几何装饰要素的组合编排,从包豪斯到俄国的构成主义设计作品都运用了各种几何图形与字体组合的方法。

包豪斯集平面设计方面的探索集风格派和构成主义之大成,并结合了许多现代艺术流派的语言和技法,形成了简洁的、功能的现代平面设计风格。

李西斯基:构成主义设计集大成者,对构成主义有着深刻理解和认识。构成主义汲取了立体主义和未来主义的营养,版面编排采用了丰富多变的组合构成方法,比以往古典主义版面更为理性,更富有创造性。虽然构成主义强调理性、简洁的设计思路,但每幅作品都具有自己独立的设计含义,绝无雷同的设计思维。从而使得张张版面新颖,幅幅编排独特,充分反映了构成主义版面设计的实用性、功能性和独创性(图9-1-19)。

图 9-1-19　版面编排设计(李西斯基)

包豪斯风格经过一些设计师的发展和传播后,现代平面设计风格开始在欧洲兴起。第二次世界大战期间,许多欧洲设计师移居美国,又把这一风格传播到美国。可以说,包豪斯是现代平面设计的发源地,它的现代设计风格迅速向美国、瑞士、荷兰、匈牙利、日本等国蔓延。包豪斯为现代版面构成奠定了坚实的理论与实践基础(图9-1-20)。

3. 德国"新版面设计"

1920世纪二三十年代的"新版面"设计风格将现代派美术观念引入版面设计的领域,其重要人物是德国人简·奇措德(Jan Tschichoid)。他认为新时代平面设计的主要目的是准确的视觉传达,而不是陈旧的装饰和美化;他还主张采用简单的纵横非对称式版面编排,不

需要具体的插图,依托版面中的文字和简单的线条构成版面的节奏感和韵律感,利用字体的大小不同达到强烈的视觉效果,除此以外不需要任何其他装饰。他采用简单的无饰线体,在色彩的使用上,除了黑色和红色以外基本上不使用其他色彩(图9-1-21)。

图 9-1-20　德国电器公司海报设计(德国青年风格代表人物彼德·贝伦斯)

图 9-1-21　书籍封面设计(简·奇措德)

简·奇措德的设计作品没有任何多余的装饰,达到极度的简约,具有强烈的功能主义和减少主义的特点。

4. 国际主义平面设计风格(20世纪50年代)

20世纪50年代一种崭新的平面设计风格在西德和瑞士形成,由于这种风格最早的探索是在20世纪50年代以前在瑞士开始的,因此被称为"瑞士平面设计风格"。这种简单明了、传达功能准确的风格,力图通过最简单的网格结构和标准化的版面公式达到设计上的统一性;迎合了"二战"后国际交流新平面设计的需求,很快发展为国际最流行的设计风格,因此有"国际主义平面设计风格"之称。至今,这种功能化兼具形式感的版面风格依然作为版式设计的主要表现手法在全世界沿用。

"国际主义平面设计风格"在前期设计经验和理论总结的基础上,形成了一个迄今为止最有效的版面编排方法——网格系统,其特点是通过简单的网格结构和标准化的版面公式达到设计上的统一性。瑞士设计师卡尔·吉斯特纳(Karl Gerstner)甚至夸张地形容网格系统为"比例的标准,可以把差的变好,把好的变得更好"(图9-1-22)。

5. 后现代主义设计风格

如果说把"二战"前的社会成为"工业化社会",20世纪60年代末以后则被称为"后现代社会"。后现代主义也是从建筑设计开始发展起来的,与现代主义比较,依然是宗旨一致、风格接近。从意识形态上看,后现代主义是对现代主义、国际主义平面设计的一种装饰发展。

后现代主义设计风格反对"少则多"的减少主义风格,主张以装饰的手法来传达视觉上的丰富,而不是以单调的功能主义为中心;提倡设计的个性自由和对艺术的自我宣泄,采用

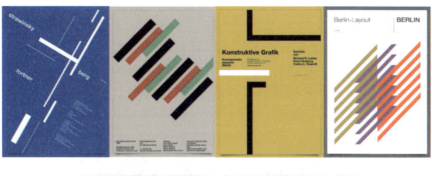

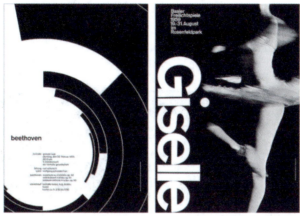

图 9-1-22　瑞士国际主义设计风格版式设计

调侃的方式进行装饰设计,所以版面的字体、插图或排版都充满了欢乐、游戏、调侃、疯狂的特点,甚至有意制造版面矛盾冲突,主次混乱,字体分解叠合,充满了反国际主义平面设计刻板风格的味道,但并没有抛弃现代主义和国际主义平面设计的视觉传达特点(图 9-1-23)。

图 9-1-23　后现代主义设计风格的版式设计

6. 20世纪80年代至今

20世纪80—90年代开始,计算机技术、数码技术、信息媒体的迅猛发展,改变了人们的生产方式和生活方式。在平面设计上,随着计算机技术的广泛普及运用,给平面设计工作提供了极大的方便。数码革命使平面设计的排版编辑、图像处理、文件刻录、印刷、扫描及数码相机设备都发生了巨大的变化,缩短了手工劳动时间,提高了效率和质量,促进了信息的传播,使平面设计进入前所未有的崭新阶段。

数字媒体的出现,使平面设计从二维的静态发展到动态、互动的多元媒体的表达。数字媒体在现代设计工作中占有越来越大的比例,包括屏幕、幕布、计算机桌面等,多以图片、文字表现内容。版式设计决定着数字媒体的画面效果,只是在此基础上增加了快速画面转换产生的动画和音频输出。要完成一件好的数字媒体作品,设计制作者必须有扎实的版式设计功底。常见的数字媒体设计有UI交互界面设计、PPT模板设计、网页版式设计和影视画面的编排设计等(图9-1-24)。

图9-1-24　HTC Touch手机界面UI版式设计

三、现代版式设计的发展趋势

(一)强调版式的创意与个性

版式设计中的创意主要包括两个方面:一是针对主题思想的象征、明喻、暗喻等创意;二是版面编排的设计创意。将主题思想的设计创意与编排技巧结合表现,使创意思想得到更大的发挥,更佳的表现;编排组织的创意与设计者息息相关,设计者要以最佳的形式和风格传达作品的思想。

1. 创意性

创意表现与版式设计相当于中国画中的"置陈布势"或"经营位置",是对版面中各视觉元素位置、元素之间关系的排布、经营。犹如一盘棋中每个棋子的位置关系到全局的胜负,版式设计中各种视觉元素的版式布局同样直接影响视觉信息传达效果。因此,创意与个性在未来的版式设计中是主流趋势。

2. 个性化

更加个性化的版式设计通常打破常规,趋于自由发挥设计,其效果具有偶然性。个性化的设计是版式设计的目标之一,是突出版面风格品位、吸引读者的主要手段。打破前人的设计传统,在排版设计中多一点个性而少一些共性,多一点独创性而少一点一般性,突出个性、品位和理念,才能赢得消费者的青睐(图9-1-25)。

图 9-1-25　创意版式排版设计

(二)商业化的版式设计

随着市场经济的发展,很多商家认识到版式设计在产品宣传、销售中的重要作用,愿意

为设计埋单,设计服务商家市场需要便成了硬道理。产品广告的画面以促销为目的,要求在众多同类广告中脱颖而出,吸引浏览者眼球并快速传递产品优质特性和促进销售的其他积极的信息。

商业化版式设计的商业宣传目的突出,画面整体感、现代工业感十足的招贴让读者一目了然(图 9-1-26)。

图 9-1-26　商业化版式排版设计

(三)极简化

当今社会是信息大爆炸的社会,每天都有大量信息充斥着人们的生活。生活节奏越来越快,人们没有大量的空闲时间进行阅读。在这种情况下,版式设计就要便于受众在尽可能短的时间内获得尽可能多的有用信息。极简主义的版式设计有助于受众分清信息的主次层级,更能突出重点信息和提升传播效果。

极简主义是现代版式设计的国际趋势之一。它采用模块排版、横题到底的版式,一块块有规则的文章区域,统一的标题字体,栏间距变宽等,以符合国际潮流及网络时代人们的阅读习惯,体现了现代人简洁为美的审美情趣,更重要的是它符合现代生活的快节奏,使读者能方便地找到并接收自己需要的信息。

通常以适量的图片、图表还原信息用图片讲故事,以图表解说信息;版面以厚题薄文、长题短文、适当留白、色彩清淡等现代设计方式方便读者检索,给读者提供明快、清新的视觉空间,读者在轻松的环境下完成阅读(图 9-1-27)。

图 9-1-27　极简主义风格网页设计

(四)时尚化

时尚化原则的运用特别体现在各都市类报纸的副刊上,如时尚生活类、服饰美容类、饮食健康类、旅游娱乐类等较为轻松休闲的专刊。这类专刊在版式设计上大多采用简短的文章块,大量精美、生动的图片,适度的留白,简洁的版式结构。时尚类杂志的排版风

格让读者在图文并茂、清新悦目、轻松舒适的状态下享受并接受版面所要传达的信息内容(图 9-1-28)。

图 9-1-28　时尚化版式设计

(五) 人文化

在紧张的生活节奏中,人们渴望宁静和回归纯真人性的感受,以及表达现实生活、宣泄内心等。这时设计师往往通过手绘、照片等用独特的视角引人入胜,且耐人寻味地传达深层内涵,有着较强的艺术感染力。

以人为本的版式设计即人性化的设计。设计者在设计的形式和功能等方面注入人性化因素,使设计具有情感、个性、情趣和生命。版式设计的未来发展要遵循以人为本的设计理念,在设计中注入情感,通过颜色、尺度、空间等,给人以人文关怀,这样的以人为本的版式设计更具有人情味且更能引起受众的共鸣(图 9-1-29)。

图 9-1-29　人文化版式设计

(六) 功能化

随着社会科技化、信息化、产业化发展,以及人们节约能源、保护环境意识的加强,加上现实生活水平的普遍提高,社会文明大幅发展。人们对奢华、繁复的渴望度逐渐降低,更多的是从实际需要出发,在设计中体现出了废物利用、循环利用、综合利用等更多功能化的设计趋势。现代版式设计中功能化已成为整个版式个性化、人性化、时尚化等的基础(图 9-1-30)。

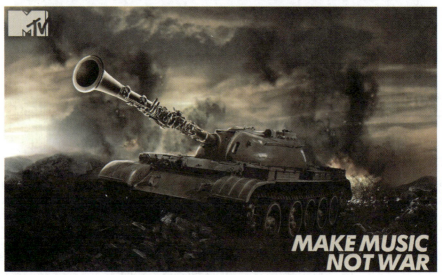

图 9-1-30　音乐而不是战争（印度 Saif R.）

第二节　版式设计的元素编排

　　版式设计是按照一定的视觉表达内容的需要和审美的规律，结合各种平面设计的具体特点，运用各种视觉要素，将各种文字、图形及其他视觉形象元素加以组合编排的一种视觉传达的设计方法。其功能主要体现在，通过版面元素的编排达到信息传达的目的，编排能够保证阅读的流畅，并且通过编排的方法产生一定的美感，使读者阅读的过程充满轻松、美好的感觉。

一、版式设计中的视觉要素编排与设计

点、线、面是构成视觉空间的基本元素,也是排版设计的主要语言。任何版面设计的构成元素都能抽象或者提炼成为点、线、面的组合。在版式设计中,有意识地从抽象角度运用点、线、面构成来编排版式,是形成强烈的视觉形式美感和设计感的有效途径,同时也能使人感受到版面的趣味性和美的享受。

(一)版式设计中的点

康定斯基说"点的本质就是最简单的形"。点是版式设计中最简洁的元素,点的表现力是通过大小、颜色、位置等显现出来的;而版式设计中的点依附线、面存在,是有一定的大小,因此当它与周围的构成要素形成对比时,才知道这个形象是否可称为点。

版面中的点,由于大小、形态、位置的不同,所产生的视觉效果和心理作用也不同。点可以成为画龙点睛之"点",和其他视觉设计要素相比,形成画面的中心,也可以和其他形态组合,起平衡画面轻重、填补一定的空间、点缀和活跃画面气氛的作用;还可以组合起来,成为一种肌理或其他要素,衬托画面主体(图 9-2-1)。

图 9-2-1　版面中的点编排

(二)版式设计中的线

从理论上讲,线是点的发展和延伸。线的性质在编排设计中是多样性的。每一种线都有其独特的个性与情感,将线的这些基本属性应用于版式设计中,就能轻松地呈现出较好的画面效果(图 9-2-2)。

将各种不同的线运用到版面设计中去,就会获得各种不同的效果。垂直线在艺术形式上给人以上升、高耸等感受;水平线则使人产生开阔、平静、徐缓等感受;曲线的应用给单

图 9-2-2　版面中的线编排

调的画面增加了无尽柔美,甚至带有性感和神秘的色彩。作为设计要素,线在设计中的影响力大于点。

线要求在视觉上占有更大的空间,它们的延伸带来了一种动势。线可以串联各种视觉要素,可以分割画面和图像文字,可以使画面充满动感,也可以最大程度稳定画面。

在许多应用性的设计中,文字构成的线,往往占据着画面的主要位置,成为设计者处理的主要对象。线也可以构成各种装饰要素,以及各种形态的外轮廓,它们起着界定、分隔画面各种形象的作用。线的分割作用可以根据图像或设计者自己的想法确定。简单的处理能够给版面带来活跃、时尚、简洁等效果。

（三）版式设计中的面

面在空间上占有的面积最多,因而在视觉上要比点、线来得强烈、实在,具有鲜明的个性特征。面可分成几何形和自由形两大类。因此,在排版设计时要把握相互间整体的和谐,才能产生具有美感的视觉形式(图 9-2-4)。

图 9-2-3　Saude 健康杂志版面设计

图 9-2-4　版式编排中的留白设计

排版设计中,面的表现也包容了各种色彩、肌理等方面的变化,同时面的形状和边缘对面的性质也有着很大的影响,在不同的情况下会使面的形象产生极多的变化。在基本视觉要素中,面的视觉影响力最大,它们在画面上往往是举足轻重的。版面中留白是一种特殊的面,这是一种非元素的元素化,是对空的设计。在我国传统文化中,空往往代表一种旷达的人生感,充满了禅意。

（四）版式设计中的空间

版面中的空间通常是利用点、线、面所组成的形态在二维版面中表现出的三维纵深效果。所表现的立体空间感并非实在的三维空间,仅是图形对人的视觉引导作用形成的幻觉空间（图 9-2-5）。

图 9-2-5　版式编排中的空间设计

版面空间包括的主要因素是区域、面积、距离、形状。在版面空间中,除了不同区域具有不同强势外,不同的面积也具有不同的强势。面积越大,给观者视觉上的刺激就越强烈,也就越容易吸引观者的注意,强势就越大；反之,强势就越小。

每一幅平面设计作品都需要有一个特定的存在空间,让设计师将信息内容放置其中。版面空间中不同大小的部位,都有着不同的视觉吸引力和功能。好的空间处理使整个版面内容编排松紧有度,给人以跌宕起伏之感。

二、版式设计中构成要素的编排与设计

版式设计的构成元素为图形、色彩、文字等。版式由图、文构成,版式编排即是对图、文的合理布局,按照规定的内容、标准等进行设计与搭配,以体现出复杂多样的空间效果,传达出创作者的思想、情感和意图,以提高版面的视觉冲击力,体现作品内容和创作者的思维逻辑,引导受众的视觉流程(图 9-2-6)。

图 9-2-6　版式设计中的文字、图形色彩

(一)版式设计中的图形

图形以其独特的想象力、创造力及超现实的自由构造,在排版设计中展示独特的视觉魅力。图形在版面设计中占有很大的比重,视觉冲击力比文字强 85%;但这并非语言或文字表现力减弱了,而是图片在视觉传达上能辅助文字,帮助理解,更可以使版面立体、真实,使本来平淡的事物变成强有力的诉求性画面,充满更强烈的创造性(图 9-2-7)。

图 9-2-7　版式设计中的图形创意

图形是一种非文字符号,是一种适合人们视觉习惯的语言,它具有简洁、夸张、具象、抽象、符号、文字性的特点;它不受文化、语言、地域等条件的限制,是最适合传达信息的世界通用语言,图形是言简意赅的元素,合理地运用它的各种特点会产生意想不到的效果。

1. 图形位置、面积与数量

图形在版面编排上以点、线、面的方式组合,它们的位置、面积与数量决定了版面的层次和传达的效果。

(1)位置

在符合形式美的原则、达到良好的视觉传达效果的前提下,图形在版面上放置的位置可以不受任何局限。可以从分布规律着手,如黄金分割法。支配版面的四角和中轴四点是版面编排的重要位置。将这些点及其对角线进行选择性的分布,可以相对容易地达到平衡而又不失变化。平均分布可以达到四平八稳的效果,而采用对角线、放射性的分布则会产生运动、聚焦的效果(图9-2-8)。

图 9-2-8 BBT 剧院插画风格海报设计

(2)面积

版面中图形面积的大小直接影响了版面的视觉传达效果。大面积的图形注目度高,传达效果好。一般来说,大图形适合用来表现某一物体的局部或者细节,这样会给人以强烈的震撼感;小的图形显得简练精致,但是会给人拘束的感觉。

图片面积大小的对比也能使版面形成跳跃起伏的格局,如果图片的大小均衡就能够体现稳定的效果(图9-2-9)。

图 9-2-9 Pepsi-Cola 海报设计

(3) 数量

图片的多少会影响到读者的兴趣。图片的数量首先要根据内容的需要而定,适量的图片可以让版面语言丰富,打破文字的单一沉闷格局。但通常一个版面的图片不宜过多,可以通过均衡或者错落有致的排列,形成层次。也可将图片精简并且缩小,留下大量的空白,以取得干练的效果(图 9-2-10)。

图 9-2-10 纯果胶创意海报设计

2. 版式设计中的手绘图形

手绘图形包括手绘的插图、艺术作品等。过去由于摄影和制版的水平所限,图片大多数需要画师手绘作品。现在手绘依然作为一种特殊的需求保存下来。

手绘图形一般用来表现一些更理想化、艺术化的对象,如卡通插画、科幻插画、装饰性插画、效果图等。在版面编排上,手绘图形给人以艺术化和个性化的感觉;在与文字编排时,更应该考虑到手绘图形的风格与文字的统一和谐(图 9-2-11)。

图 9-2-11 国外优秀创意广告海报设计(Post-Production Ads References Awards,巴西)

版面编排也可以脱离文字和图像,单独以图形语言来构成丰富的层次和视觉效果。通过设计师独特的想象力、创造力,以超现实的构造方法,在版式设计中构建出图形无穷的生命力。图形语言也可以从光、色、形等方面,通过空白、错位、色彩对比,强调光影色调,叠加等个性化手段来构成版面。

（二）版式设计中的色彩

色彩是视觉刺激中人们能最先感知的因素。在距画面很远的地方即使看不到文字和图像的具体内容，色彩给人的感觉就已经传递到了，所以，色彩在版式设计中的作用是不容忽视的。

色彩较之图文对人的心理影响更为直接，具有更感性的识别性能。现代商业设计对色彩的应用更上升至"色彩行销"的策略，成为商品促销、品牌塑造的重要手段。

1. 色彩的整体统一

版面设计中主色调的颜色在版面所有颜色中应占60%以上的面积，如果在视觉比例上不能占多数则不能主导画面，称不上主色调。在主色调的基础上，一般要搭配相邻色系的颜色，形成一个色调，给人和谐、统一的感受（图9-2-12）。

图 9-2-12　音乐抽象海报封面设计

色彩的冷暖、轻重，色彩的诱目性、膨胀色与收缩色、前进色与后退色都是确定一个版面主色调的重要因素。

2. 色彩的多样性

一个只用同色系的版面，虽然是一个整体，但由于人眼刺激的单调及色觉的疲劳，会给人一种平淡、乏味的感觉。强烈的色彩对比又显得生硬甚至刺眼，但如果版面采用互补的色调，并能在色彩的明度与纯度、面积与布局上处理得当，就会产生鲜艳、明快而又和谐、丰富的效果。

色彩的视觉识别距离比文字、图像更远。在传递信息方面，色彩传达的是单纯的感受，如寒冷、热烈、温和等相对直观的感受，而不能表达细腻的内涵，这是色彩传递信息的一个特点。在设计应用时，要仔细揣摩色彩、图像、文字的关系和作用，使其综合应用在画面中，使画面最好地表达设计者的意图（图9-2-13）。

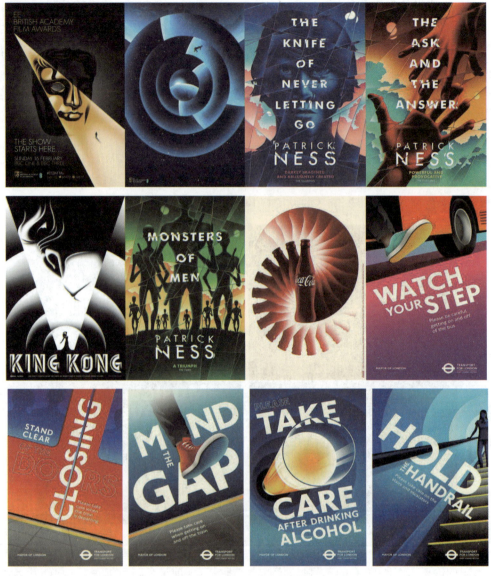

图 9-2-13　视觉透视极强的海报设计

（三）版式设计中的文字

文字是版式设计中最主要的元素，作为设计不可或缺的一部分，它的设计理念、表现手段及技法直接影响传播性。作为一种符号，无论在何种视觉媒体中都以其特有的形式美直接影响着版面的视觉效果，因此，文字设计是提高作品的诉求力、赋予版面审美价值的一种重要构成技术（图 9-2-14）。

好的文字版式设计有助于读者阅读与理解，从而起到更好地传播所要表达信息的作用。文字设计的目的是使版式中的文字美观，便于阅读并将预计表达的内涵正确无误地传达给读者。设计文字时要服从主题的整体设计和内容要求，不能使文字与主题相互脱离，更不能相互冲突，否则会破坏文字的设计目的。

图 9-2-14　图文融合的设计

1. 文字编排

版式中文字的排列主要指字距、行距、段首、段尾和对齐方式等。字距与行距应根据画面效果需要而定。对于大的字体，应适当调整字距和行距，主次和轻重也应该注意。

字距和行距对整个版面的视觉效果具有重要的影响。有时根据字形、字体需要对部分文字的字距进行调整，以求得篇幅文字的整体、平衡的视觉效果。

2. 文字设计

（1）设计标题字

标题字是版面文字的纲领性文字，是读者阅读文字的起点，好的标题字字形得体，具有美观、直观、烘托主题等特点。设计过程要经过缜密构思，选择字体时，不但要注意不同字体的种类、大小、轻重、繁简等要素之间的和谐统一，还要注意字体的视觉距离，使人易认、易懂（图 9-2-15～图 9-2-17）。

图 9-2-15　文字左右均齐编排　　图 9-2-16　文字左右齐中轴排列　　图 9-2-17　文字齐右编排

（2）图形化文字

借用图片色彩斑斓、形式灵活多变、造型直观等特性，在文字设计时使用图形化处理是

时尚类版面很好的选择。在视觉传达的过程中,文字作为画面的形象要素之一,不仅有传达作品主题的诉求功能,更具有传达感情的功能,因而文字必须具有视觉上的美感,能够给人以美的享受(图 9-2-18)。

图 9-2-18　文字图形化处理

一般说来,端庄秀丽的字体显得优美清新,格调高雅;坚固挺拔的字体显得简洁爽朗,有很强的视觉冲击力;深沉厚重的字体显得庄严雄伟,具有重量感;欢快轻盈的字体显得生动活泼。设计良好的字形、组合巧妙的文字能给人留下美好的印象;呆板、生硬的文字组合则会使人不舒服,甚至会让观众拒而不看。

(3) 遵循视觉习惯

为了增强其视觉传达功能,赋予审美情感,诱导人们有兴趣地进行阅读,在组合方式上还需要顺应人们的阅读习惯和心理感受顺序。

一般来讲,人的视线在水平方向是从左向右流动;在垂直方向是从上向下流动;大于45°斜度时,视线是从上而下流动;小于45°时,视线是从下向上流动。不同的字体具有不同的视觉动向。

如图 9-2-19 所示,El Economista 使用一个传统、含蓄、独特的报纸版面和公告,在印刷上面突出比较重要的文章。图片信息支持的内容和标题,四周都是大量的空白。

图 9-2-19　El Economista(Madrid,Spain)(经济学家报,马德里,西班牙)

如图 9-2-20 所示,De Morgen 的重点是有吸引力的包装和视觉吸引力的布局。鲜明的色彩,提供读者更多关注,然而,他们也有一个特色,以新闻标题为基础,每一页的背景颜色不同。

图 9-2-20　《早报》(De Morgen，比利时)

第三节　版式设计的视觉流程以及网格设计

版面设计的视觉流程是一种"空间的运动"，是视线随着元素在版面空间沿一定的轨迹运动的过程。这种视觉在空间的流动线为"虚线"。虚线容易被人忽视，有经验的设计师却非常重视并善于运用这条贯穿版面的主线。视觉流程强调逻辑，注重版面脉络的清晰，似乎一条线、一股气贯穿其内，使整个版面运动趋势有"主体旋律"，细节与主体有如树干与树枝一样和谐。

网格设计(Grid)意为格栅、网栅，指由交叉或平行的条构成的架子，是系列版面在视觉表现上的框架，利用页面上预先确定的网格，按照一定的视觉原则在网格内分配文字、图片、标题等元素。

一、版式设计的视觉流程

版式设计的视觉流程是二维或三维空间中的运动，视线随各元素在空间沿一定轨迹运动的过程，也是受众阅读信息的先后过程。人们认识事物的顺序是先感性，后理性地进行思考和分析(图 9-3-1、图 9-3-2)。

图 9-3-1　雀巢咖啡广告——每个时刻都有雀巢与你相伴

图 9-3-2　雀巢咖啡全新品牌形象发布

版式设计的视觉流程应主次合理编排，符合阅读习惯，主动引导受众根据信息的重要程度接受信息，凭借设计师良好的逻辑分析力，组织合适的视觉流程并兼顾形式美感。设计师通过多样的表达手法巧妙引导读者，加上合理的形式、色彩、文字的构成安排，才能设计出符合人们习惯和心理的视觉流程（图 9-3-3）。富有创意的版式设计的视觉流程能使读者在触动中接受信息，实现视觉传达的目的；而缺乏视觉流程设计的版面会让读者阅读时毫无头绪，难以获取信息。

视觉流程设计是非常必要的，但也要能够配合内容准确地表达思想主题。要想出奇制胜，更好地表现作品思想内容，设计师需要另辟蹊径，用设计引导视觉流程，分清设计内容的主次关系，遵循视觉运动的本来规律，才能使寻常的视觉流程展现出不同寻常的魅力。

视觉流程有如下规律。

（1）当某一视觉信息具有较强的刺激时，就容易为视觉所感知，人的视线就会移动到这里，有意识地注意，这是视觉流程的第一阶段。

（2）当人们的视觉对信息产生注意后，视觉信息在形态和构成上具有强烈的个性，形成与周围环境的相异性，能进一步引起人们的视觉兴趣，在物象内按一定顺序进行流动，并接受其信息。

图 9-3-3　修改前后的版式设计对比

（3）人们的视线总是最先对准刺激强度最大之处，然后按照视觉物象各构成要素刺激度由强到弱的流动，形成一定的顺序。

（4）视线流动的顺序还受人的生理及心理的影响。由于眼睛的水平运动比垂直运动快，因而在观察视觉物象时，容易先注意水平方向的物象，然后才注意垂直方向的物象。人的眼睛对于画面左上方的观察力优于右上方，对右下方的观察力又优于左下方，因而，一般广告设计均把重要的构成要素安排在左上方或右下方。

（5）由于人们的视觉运动是积极主动的，具有很强的自由选择性，往往选择感兴趣的视觉物象而忽略其他要素，从而造成视觉流程的不规划性与不稳定性。

（6）组合在一起具有相似性的因素，具有引导视线流动的作用，如形状的相似、大小的相似、色彩的相似和位置的相似等。

可以说视觉流程运用的好坏，是设计师设计技巧是否成熟的表现。

（一）单向视觉流程

单向视觉流程使用简明清晰的流动线来安排整个版面的编排，令版面显得简洁而强烈、视觉冲击力强、直接表达主题内容（图 9-3-4）。

图 9-3-4　单向视觉流程的版式设计

1. 水平视觉流程

水平视觉流程版面是视线按照一般阅读习惯从左至右或者从右至左。如果左右的量接近时,视线会沿水平左右来回移动;水平视觉流程有稳定、恬静之感。

2. 垂直视觉流程

垂直视觉流程版面是将图像、文字等素材上下排列,引导读者自上到下顺序阅读版面。在深入理解版面时,视线会上下来回移动。垂直视觉流程给人坚定、直观的感觉。

3. 倾斜视觉流程

倾斜视觉流程版面主要表现为将版面主体形象或多幅图版做倾斜编排,形成版面强烈的动感和不稳定因素,引人注目。

(二) 曲线视觉流程

曲线视觉流程版面是由视觉要素随弧线或回旋线运动而形成的,版面形式微妙而复杂,更有韵律感、节奏感和曲线美,更具流畅的美感。弧线有呈 C 形,有呈回旋 S 形,曲线视觉流程不如单向视觉流程直接简明,弧线具有饱满、扩张和一定的方向动感(图 9-3-5)。

图 9-3-5　曲线视觉流程的版式设计

1. 弧线视觉流程

弧线的版式设计具有流动、动感、活跃的特点,在版面上的重复组合可以呈现轻快、富有活力的视觉效果。弧线具有饱满而富有张力的特点,可以稳固地引导读者视觉在弧线中心位置。

2. 回旋视觉流程

回旋视觉流程是将版面元素按 S 形进行排列,这种版面给人舒缓、有韵律美的感受,一般具有很好的版面层次感。回旋形中两个相反的弧线则产生矛盾回旋,在平面中增加深度和动感。

(三) 重心视觉流程

在平面构图中,任何形体的中心位置都和视觉有紧密的关系。人的视觉安定与造型的形式美的关系比较复杂,人的视线接触画面时,视线常常迅速由左上角到左下角,再通过中

心部分至右上角,经右上角回到画面最吸引视线的中心视圈停留下来,这个中心点就是视觉的重心。

重心视觉流程版面在所要表达的重点位置形成视觉焦点,使重心位置更加突出。以强烈的形象或文字独据版面某个部位或充塞整个版面,占据重要的位置,使人第一眼看上去就具有很明确的视觉主题。有向心、离心的视觉运动,使主题更为鲜明突出而强烈。

重心型版式有三种类型,一是直接以独立而轮廓分明的形象占据版面的重心;二是视觉元素向版面中心聚拢的运动趋势;三是犹如石子投入水中,产生一圈一圈向外扩散的弧线运动。画面轮廓的变化,图形的聚散与色彩或明暗的分布等都可以对视觉重心产生影响(图 9-3-6)。

图 9-3-6　重心视觉流程的版式设计

(四) 导向视觉流程

导向视觉流程通过诱导性视觉元素,主动引导读者视线向一定方向作顺序运动,按照由主及次的顺序,把页面各构成要素依次串联起来,形成一个有机整体,使条理清晰,重点突出,发挥最大的信息传达功能。表现形式主要有文字导向、手势导向、指示导向、形象导向、视觉导向几种(图 9-3-7)。

1. 指示导向视觉流程

指示型视觉流程是在画面中增加导向性元素,使阅读者按照导向阅读。

2. 交叉导向视觉流程

交叉导向视觉流程是指版面中水平、垂直或者倾斜的交叉构图形式,这时,视线会自觉集中在交叉点。

3. 手势导向

通过指示性的箭头、手指或具体的线条来引导视线,手势导向比文字导向更容易理解,更具亲和力。

4. 形象导线及视线导向

形象导线及视线导向以图片中人或物的朝向来引导观者的视觉,如人物的目光方向、线

图 9-3-7 导向视觉流程的版式设计

条的朝向等。

（五）散点视觉流程

散点视觉流程是指版面中各元素之间形成一种分散、没有明显方向性的编排设计。一般是在画面元素较多时，将这些元素用散点的组合排列方式设计版面，视线会在各散点跳跃

观看,版面具有较强亲和力。

图与图之间、图与文字之间自由分散排列。散点排列强调感性、自由随机性、偶合性,强调空间和动感,追求新奇、刺激的心态,常表现为一种较随意的编排形式。其特点是不如其他视觉流程严谨、快捷、明朗,但生动有趣;视线随版面图像、文字作或上或下或左或右的自由移动的阅读的过程,给人一种轻松随意和慢节奏的感受(图 9-3-8)。

图 9-3-8　散点视觉流程的版式设计

二、版式设计的网格设计

网格设计的萌芽于公元前 6 世纪的古典时期,以黄金分割的发现和建造古希腊巴特农神殿为代表。精通数学和几何学的希腊人也将网格应用在字体的设计上。他们首先建立了一个由正方形、内切圆、对角线组成的网格,然后通过这个网格对所有的字母进行了规范。

1692 年,新登基的法国国王路易十四感到法国的印刷水平差强人意,因此下令成立了一个管理印刷的皇家特别委员会,由一批学者组成,要求设计出新的字体。他要求新的字体的设计原则应该是科学的、合理的、重视功能的,这个委员会由数学家尼古拉斯·加宗(Nicolas Jaugeon)担任领导,在一个由 2304 个小格组成的几何形方格网络中设计字体的形状、版面的编排、试验传达功能的效能,是世界上最早对字体和版面进行科学试验的活动。在大量科学试验的基础上,设计出他们认为科学又比较典雅的新罗马字体——"帝国罗马体"(Romaindu Rol)(图 9-3-9)。

图 9-3-9　网格在字体设计中运用

网格,20世纪起源于瑞士,也是平面构成中骨架的概念,得以发展与延伸。不管属于什么项目,不管有多少栏目,所有的页面都在一定的网格(结构、规矩)中完成,版面所有的要素都按照这些格子的划分有序分布、组织;在编排中重视比例、秩序、连续感和现代感,具有整体的统一。

这种逻辑性的思维方式,为版面构成的科学性、严谨性、高效性提供了极大的方便。使视觉上产生空间的"力场"和装饰作用。网格分为可见的和不可见的:可见的网格清晰,具有条理性,但一味机械地使用,会使人产生呆板的感觉;不可见的网格,在统一网格的风格中,进行一些破格或变异的设计,能使版面更丰富、更创新、更活泼。

网格的制作步骤如下。

(1) 根据页面大小设定版心的位置,可参考不同类型的页面,注意出血线,如是杂志要考虑订口,要用尺子设定版面的上下左右的尺度。

(2) 版心内的栏数设定。

(3) 选定好内文的字体(字体、字距、字号、行距),选择图片等要素,布局整个版面。

(4) 比较、修整,注意版面之间的关系。

(一) 分栏

分栏是指将版面均等分成横或竖的文字排版区域。常见的分栏有竖向通栏、双栏、多栏,一般以竖向分栏为多。图片和文字编排应用分栏时,可给人以严谨、和谐、理性之美(图 9-3-10~图 9-3-12)。

图 9-3-10　版面设计中的分栏

1. 竖向通栏

竖向通栏画面适合纯文字编排,良好的通栏版面冷静、严肃,但也会产生呆板、无趣的负面效果。使用这种设计方式时,可通过调整字体、设计底纹等方法使画面生动起来。

2. 竖向双栏

竖向双栏适合文学类书籍、杂志内页正文的编排,也可使用左边放置文字、右边放置图片的方法将版面重新划分,以增强版面的变化性。

3. 纵向多栏

均衡的多栏适用于添加文字多且密集、版面又太宽的版面,最常见的就是报纸版面的编

图 9-3-11 韩国美食网站导航编排中的分栏设计

图 9-3-12 iPad 界面编排中的分栏设计

排，可以根据正文内容调整栏的宽度。

4. 横栏

横栏近似于竖向通栏，但有其自身特点，主要就是横栏版面有明显的横向分割版面的标记，比如底纹色彩的阶段变化，栏之间有横线相隔。每个栏内并不以通栏的形式排列文字，而是根据素材进行文字错落编排或图文混排。

5. 特殊的栏

很多时候栏要根据设计需要来设定，特殊版面中可能同时存在横栏和竖栏，栏的大小、

宽窄也不尽相同，打破对称格式。一般适用于设计散页，以强调页面的视觉效果。以文字为主的版面，经常用线条来分栏，线条分栏可以使栏之间的分界更加清晰，便于读者阅读，同时线条样式多变，在画面中能够起到很好的装饰效果。

（二）满版

满版式设计即版面不留固定白边，图像、图形不受版心约束，主要用图片传达信息，以图片充满整个版面，在视觉传达上有直观、表现力强的特点。一般用于传达抒情或运动信息的页面，因为不受边框限制，感觉上与人更加接近，便于情感与动感的发挥。

根据版面的需要，文字的位置编排在版面的上下、左右、中心点上，层次清晰，传达信息准确明了。满版式设计有主题突出、传播速度快、视觉表现强烈的效果，是杂志广告内页、招贴设计等版式设计中主要的表现形式。满版式给人大方、直白的感觉，常用于平面广告中（图9-3-13）。

满版设计的主要特征是设计可根据内容和构图的需要自由地发挥，强调设计个性化。

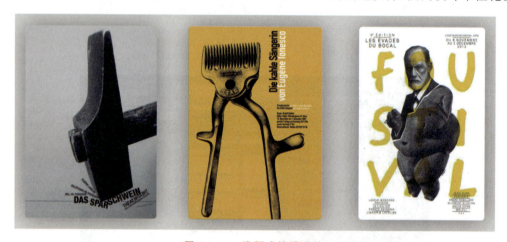

图9-3-13　满版式编排设计

（三）分割

分割是指版面中以设计效果为目的的区域划分，是版式设计常用形式之一。分割可以调整画面的灵活性，对画面进行取舍再拼贴，形成另一种风格的版式（图9-3-14）。

图9-3-14　版面设计中利用字形结构做的画面分割设计

下面介绍三种常用的分割方法。

1）水平分割

水平分割是将整个版面分为上下两个或多个部分，在分割的某部分配置图片，其他部分配置文字。有图片的部分感性、活力，文字部分则理性、静止。上下可以分配多幅或者一幅图片，文字应稍多，以调节版面。

2）垂直分割

垂直分割是把版面分割为左右两个部分，分别在左右配置文字或图片。当左右两部分形成强弱对比时，会造成整个画面视觉的不平衡。但也只是视觉习惯的问题，不如上下分割视觉自然。若是将分割线虚化处理，或用文字进行左右重复或者穿插，左右图文在视觉上则会自然得多。

3）自由分割

自由分割是无规则、不受限制地分割画面的一种方式，它不同于数学规则分割产生的整齐效果，自由分割可使画面产生活泼、不受约束的感觉。

自由分割编排时应注意图片大小、主次分明、方形图与退底图的搭配，同时还应考虑疏密、均匀、视觉方向等因素。自由分割看似随意的分散构图，包含着设计者的精心构思与巧妙布置，画面要有统一的感觉，如色彩的统一等。

自由分割设计将文字和图像分散排列在页面各个部位，视觉虽然分散，但整个版面仍能给人以统一、完整的感觉。总体设计时应注重统一气氛，进行色彩或图形的相似处理，注重节奏、均衡、疏密等要素，避免杂乱无章，做到形散神不散。同时又要突出主体，符合视觉流程规律，这样才能取得最佳效果（图 9-3-15）。

图 9-3-15　海报设计中画面的分割设计

第四节　影响版式设计的因素

版面设计就是在版面上，将图片、文字进行排列组合，以达到传递信息和满足审美需求的作用；设计的对象是图片和文字，设计的目的是传递信息和满足审美需求。

一、样式

使用不同的文字、图片样式能带给人以不同的感受。正确选择样式才能传递正确的信息。

（一）视觉度

1. 视觉度的含义

视觉度是指文字、图像（照片、插图）对人产生的视觉吸引力的视觉强弱度。版面的视觉度和图版率一样关系到版面的生动性、记忆性和阅读性。图片比文字更吸引人注意，图片的视觉度高于文字。

如果仅仅是文字版面的排列而无图插入，版面就会显得过于严肃、冷漠、生硬，使人无阅读兴趣；相反，只有图片而无文字或者只有一些视觉度低的文字和图片，也会削弱与读者的沟通力和亲和力，阅读兴趣也随之减弱（图9-4-1）。

图 9-4-1　版式设计中视觉度

2. 图片视觉度的强弱比较

图片可分为两类——写实性的、抽象性的。一般来讲，在同等大小的情况下，抽象图形的视觉度强于写实图形，这是因为简单的图形更容易记忆，人对简单的图形更敏感。

写实性图片中人的形象具有最强的视觉吸引力，尤其是人的脸部，看到后让人兴奋。选择适当的图片视觉度，以传递正确的信息。新闻使用照片可以增加说服力，让读者觉得新闻真实可信，并且增添阅读的兴趣；使用插图，可以快速传递文章的内容，使用图表可以让人

清楚直观看到数据。这些都有利于信息的传播（图 9-4-2～图 9-4-4）。

图 9-4-2　《敢死队 2》宣传海报设计

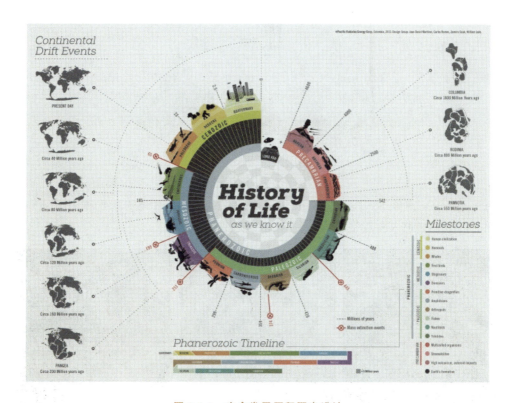

图 9-4-3　生命发展历程图表设计

一般来说，严肃文学（小说、诗集等）视觉度低，图片太多会破坏严肃性。趣味图书（时尚杂志、儿童读物等）视觉度高，图片多可增加阅读兴趣。

（二）图版率

1. 图版率的含义

版面中的图片与文字所占的面积比叫作图版率。如果版面全是文字的话，图版率就为 0，全是图的话，图版率就为 100%。增加图版率可以增加版式的亲和力，在达到 50% 左右时，

图 9-4-4　伊拉克战争伤亡人数图表设计

亲和力急剧上升；图版率一旦超过了90％，如果没有文字，反而会感觉空洞无味，给人单调的感觉。如果稍微加入一点文字，版式就又活跃起来（图9-4-5）。

图 9-4-5　动物纪录片海报设计

2．视觉度与图版率的区别

图版率是指相对于文章图所占的比例，用％来表示；视觉度是指图片视觉吸引力的强弱。

视觉度可以提高图版率活跃版面,没有图的版式显得很压抑,令人窒息。这种版式只适合于字典、法规等特殊用途的书籍;加上一张图片后感觉就完全不同了,显得很有生气,让人产生阅读的兴趣(如下表所示)。

类　型	图　版　率	效　　果	感受
严肃文学(小说、诗集等)	10%	太高会破坏严肃性	严肃
一般读物(故事、报纸等)	30%	增加阅读兴趣,但如果图太多信息则过少	一般
趣味图书(时尚杂志、儿童读物等)	50%～90%	创造活跃的气氛	活泼

(三)跳跃律

1. 文字跳跃律

版面中最小字与最大字字体大小的比例叫作文字跳跃率。比例越大,跳跃率越高。较高的文字跳跃率可以吸引人的注意力;降低跳跃率给人沉稳、高品质、历史感的印象;提高跳跃率给人健康、有活力的印象;正确的文字跳跃律,传递正确的信息(图9-4-6)。

图 9-4-6　韩国海报设计

2. 图片跳跃律

版面中面积最小的图片与面积最大的图片的面积比,叫作图片跳跃率。比例越大跳跃率越高。图片跳跃率低,给人以稳重、高品质的感受;图片跳跃率高,给人轻松俏皮的感受;放大某些图片,形成主次,版面显得更加有条理,有生气;大框架中宜用局部特写的照片。

用大小两张照片做人物设计,原则上大的框架中采用特写照,小的框架中采用全身照。照片面积的大小与照片中物体的繁简程度进行对比,可以增强动感(图9-4-7)。

(四)网格拘束率

网格拘束率指文字、图片受网格约束的程度。

(1)严格拘束于网格的版面给人稳重的印象;脱离网格则有自由的感觉,产生轻松有

图 9-4-7　电影海报设计（Grzegorz Domaradzki）

趣的版面。

（2）要体现庄重、高格调，最宜使用高网格拘束率的版面设计。

（3）选择正确的网格拘束率，传递正确的信息（如下表所示）。

类　　型	网格拘束率	效　　果	感受
严肃文学	高	给人以条理清晰、可靠、严谨、高品质的感觉	严肃
趣味图书（时尚杂志、儿童读物等）	低	增加阅读兴趣	活泼

（五）角版、挖版、出血版

1．角版

角版即在版面上画一个四方形的框，把图版置于框中，这种图版形式称为角版，也称方形版面，是最常见、最简洁大方的形态。角版图有庄重、沉静与良好的品质感，角版理性，使版面紧凑；在较正式文版或宣传页设计中应用较多（图9-4-8）。

图 9-4-8　宣传折页设计（Jason Rubino）

2．挖版

挖版图也称退底图，它打破约束，活泼自由；将图片中精彩的图像部分按需要剪裁下来。挖版图形自由而生动，动感十足，亲切感人，给人印象深刻。借简洁、单纯的形态追求鲜明而强烈甚至是张扬到极致的艺术效果（图9-4-9）。

图 9-4-9　挖版图形——Natural drinks 天然果皮饮料系列

3. 出血版

出血版即图形充满或超出版面，无边框限制，有向外扩张和舒展之势。出血版图形放大，局部图形的扩张性使人产生紧迫感，情感得以更好地宣泄，动态更好地舒展，并有很高的图版率，一般用于传达抒情或运动的版面（图 9-4-10）。

图 9-4-10　出血版图形——印尼 Ahsanjaya Corp 时尚画册

4. 角版、挖版、出血版的组合运用

角版沉静，挖版活泼，出血版舒展、大气。设计中，图形的三种处理方式可以穿插灵活运用，避免单一编排方式，使版面显得呆板而松散无序。

（六）空白率

版面上图片文字所占的面积与空白面积的比例。空白越多空白率越高（图 9-4-11）。

（1）高版面率，体现使用者是个热情、有干劲的人；低版面率，体现使用者是个沉静稳健、有品位的人。

（2）要表现高品质、高质量的商品需要大面积的空白。

（3）要传递古朴、恬静的感觉，宜采用高空白率的版式。

（4）低空白率体现丰富的信息。我们日常接触到的印刷物品中，版面率最高一般是报

纸。报纸以丰富的信息来吸引读者，所以高的版面率是很必要的。一些娱乐杂志和书籍同样如此。

图 9-4-11　Olmo bikes 高级自行车品牌宣传册设计 Riccardo Raspa

二、版面

选择好适当的样式后，就需要调整这些样式的位置关系。样式按什么样的关系排列，称为版面。

（一）版面中元素的位置和比例

在版式中需要向大众传达的信息经常有若干，这些有主有次的信息放置的位置和其尺寸的大小是需要设计者仔细斟酌的。为了配合不同媒质的需要，在版式设计中有些元素被归纳，有些元素被舍弃，但那些重要的、能维系彼此之间联系的信息都应被保留下来。

（二）版面中视觉元素的对比关系

对比是版式设计中利用视觉元素的相同或相异来进行对照和衬托产生的一系列如疏密、大小、节奏、质感等视觉上的差别，能够对人的视觉心理产生影响。巧妙地使用对比不仅可以使设计在视觉上更具吸引力，而且可以清晰地传递设计者的设计理念，告诉受众先看哪一部分，再看哪一部分。在版式设计中我们可以运用多种方法来实现对比，如字与字、形与形、字与形都存在着对比的关系，这种关系越明显、越强烈，信息传达得就越明确，对人的视觉心理的冲击力就越强。

（三）版面中"留白"和版面外的视觉空间

1. 计白当黑

对设计中的留白可以有多重理解，并非只是单纯意义上的空白区域，其是对版式"开放式"的一种阐述。成功的设计总是善于利用白色或是开放式版式来保持视觉的舒适。设计中的"白"与"黑"，"虚"与"实"在理解和使用上都应把握好"度"，太疏容易造成视觉冲击力不强，太密又显得面面俱到，不能过疏或过密，否则容易过犹不及。

2. 版面之外的视觉空间

在版式设计中，版面之外的视觉空间常常能激起观者的兴趣，富有视觉扩展力的设计能使受众在头脑中自动对画面外的部分产生联想。著名的美国设计师艾莉森·古德曼在书中曾叙述：版式设计中常用两种效果来突出视觉外的空间，一种是物体的一部分被夸大到画面之外，另一种是一系列的图形或文字排列着越出画面。这两种艺术效果都可以制造出空间的延伸感，在人的心理上形成虚拟的视觉空间，从而达到理想的视觉效果。

（四）版面中设计元素之间的关联性

美国设计师艾莉森·古德曼曾就版式设计中如何处理设计元素之间的视觉关联性说道："在版式编排设计中，元素之间的呼应可以在视觉上进行弹性处理，诸多需要表达的视觉元素要存在一种动态的联系，视觉元素整合在一起并不是单纯的罗列，而是用充满设计感的理念进行整合，前提是这么处理可以增加趣味性和注意力，而不是单纯地为了怕受众看不到这么多。"

在版面设计中形成系列感，一方面需要将设计元素在视觉上处理得有呼应性。视觉上的呼应既隐晦又显而易见，可以是直观视觉上的，也可以是概念上的。在直观视觉上，可以利用相同的背景或是相同的图形装饰、字体、符号、底框甚至是有相同风格的布局来表现，这些在视觉上都可以形成系列感；另一方面，系列感要求视觉信息之间要存在动态关联。

（五）版面中的字体和色彩

1. 字体

文字是语言的视觉形式，在版面设计中不仅可以传达内容和表现风格，字体的变化还可以带给观者不同的视觉心理感受。

版式的视觉观感可以通过字体来协调，同一系列字体的使用会使版式看上去规整统一，而安排得当的不同系列的字体会使版式变得活泼灵动。

版式设计的目的是更好地向受众传达所要表达的信息，只有清晰明了、易读才能让受众从心里产生想沟通的愿望。布局良好的字体是交流的前提和必要的组成部分。

2. 色彩

色彩在版式设计中是帮助设计师出彩的一种重要的表现形式。因为视觉在人体感官中体验得较为直接快速，而漂亮的色彩可以快速地通过人的视觉让受众群体产生兴趣。

色彩具有象征意义，无论是从生活积累还是个人情感的角度来说，人们对色彩的喜恶已经形成了比较稳定的观念，所以在版式设计中要考虑所选择的色彩是否恰当。

第十章

UI 设 计

UI 设计即 User Interface Design（用户界面设计）的简称，是指对软件的人机交互、操作逻辑、界面美观的整体设计。

UI 设计分为实体 UI 和虚拟 UI。互联网说的 UI 设计是虚拟 UI，即 User Interface（用户界面）的简称，泛指用户的操作界面，包含移动 App、网页等。但 UI 不仅指操作界面，还包括一切人与机器互动的界面接口、操作平台，设计上不仅包括界面本身，还包括交互逻辑等。广义上来讲，UI 界面是用户与机器相互传递信息的媒介。

UI 设计包括硬件界面和软件界面，是计算机科学与心理学、设计艺术学、认知科学和人机工程学的交叉研究领域。随着信息技术与计算机技术的迅速发展，网络技术的突飞猛进，人机界面设计和开发已成为国际计算机界和设计界最为活跃的研究方向。

第一节 UI 设计相关知识

界面是人与物体互动的媒介，是设计师赋予物体的新面孔。

UI 设计则是指对软件的人机交互、操作逻辑、界面美观的整体设计。好的 UI 设计不仅让软件变得有个性有品位，还让软件的操作变得舒适、简单、自由，充分体现软件的定位和特点。

UI 表面上看是用户与界面两个组成部分，实际还包括用户与界面之间的交互关系。具体还包括：可用性分析、GUI(Graphic User Interface，图形用户界面）设计、用户测试等。

通过对界面设计不同需求进行的分类，以及界面设计元素对用户行为的影响，来研究用户在界面设计中所体现的重要性；交互性已经成为网络界面设计中设计追求的目标。为了使设计满足可用性要求，全面地了解用户特征及多元化要求是十分必要的。这就需要找到正确的方法来记录和实现多元化的用户要求。

一、UI 设计的概念

界面设计是人与机器之间传递和交换信息的媒介，包括硬件界面和软件界面的人机交

互、操作逻辑、界面美观的整体设计,可分为3个方向:用户研究、交互设计、界面设计(图10-1-1)。

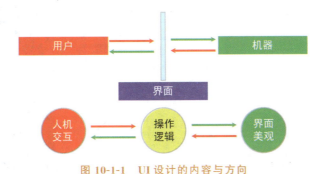

图10-1-1　UI 设计的内容与方向

(一) UI 设计不等同于版式设计

版式设计就是在版面上,将有限的视觉元素进行有机的排列组合。UI 设计需要定位使用者、使用环境、使用方式。

UI 设计的内容包括图形、文字、色彩、编排,起到使界面美化的作用,需要研究用户需求、目标用户,让界面变得更友好、更有趣、更易用、更舒适(图10-1-2)。

图10-1-2　UI 设计

(二) UI 设计的范畴

1. 研究界面

图形用户界面是指采用图形方式显示的计算机操作用户界面。国内目前大部分 UI 工作者都从事这个行业,也称为"美工",但实际他们承担的不是单纯意义上美术工人的工作,而是软件产品的产品外形设计。例如 Windows 界面、苹果手机界面等(图10-1-3)。

图 10-1-3　苹果手机与 Windows 10 界面设计

2．研究人与界面的关系

研究人与界面的关系即人机交互,研究如何让用户更好、更方便地使用软件。一个软件产品在编码之前需要做的就是交互设计,即常说的"易用性"。从事该行业的人称为"交互设计师",主要的工作内容就是设计软件的操作流程、树状结构、软件的结构与操作规范等,并确立交互模型,交互规范。

3. 研究人

用户体验（User Experience,UE）是指用户使用一个产品时的全部体验。我们所开发的软件等产品，最终都是为人而做的。所谓以人为本，这不能是句空话，所以 UI 设计必须研究人、研究用户，要了解用户想要什么、要解决什么问题、喜欢什么、不喜欢什么等。

UI 设计是一种结合美学、计算机科学、心理学、行为学、人机工程学、信息学以及市场学等的综合性学科，强调人-机-环境三者作为一个系统进行总体设计。

（三）UI 设计的分类

1. 以功能实现为基础的界面设计

交互设计界面最基本的性能是具有功能性与使用性，通过界面设计，让用户明白功能操作，并将作品本身的信息更加顺畅地传递给用户，是功能界面存在的基础与价值。但由于用户的知识水平和文化背景具有差异性，因此界面应国际化、客观化地体现作品本身的信息。

2. 以情感表达为重点的界面设计

通过界面给用户一种情感传递，是设计的真正艺术魅力所在。使用户在接触作品时产生感情共鸣，利用情感表达，切实地反映出作品与用户之间的情感关系。情感的信息传递存在着确定性与不确定性的统一，因此，我们更加强调的是用户在接触作品时的情感体验。

3. 以环境因素为前提的界面设计

任何一部互动设计作品都无法脱离环境而存在，周边环境对设计作品的信息传递有着特殊的影响，包括作品自身的历史、文化、科技等诸多方面的特点，因此营造界面的环境氛围是不可忽视的一项设计工作。

用户界面设计在很大程度上就是在探讨如何让产品的界面更加具有可用性，如何让用户有更良好的体验。这是一种优化后的界面，通过这种界面，用户能更方便地完成任务，获得良好的感觉。

第二节　UI 设计的发展历史

软件开发过程中存在重技术、不重应用的现象。许多商家认为软件产品的核心是技术，而 UI 仅是次要辅助，忽视了良好的 UI 设计是提升用户体验的主要途径，是提升产品竞争力的重要法宝。

一、用户界面的发展历史

为了实现用户少出错的目标，计算机的界面设计在不断地被改进，从早期的穿孔卡片到后来的命令行界面以及图形界面，极大地提升了用户操作计算机的效率，错误率也大大降低。

用户界面的发展史可以分为三个阶段。

（1）20 世纪 40—60 年代

从 20 世纪 40 年代 ENIAC 计算机出现到 20 世纪 60 年代末使用的批处理界面（图 10-2-1）。

图 10-2-1　计算机早期界面——穿孔卡片

(2) 20 世纪 80 年代

文本用户界面(TUI)在 20 世纪 80 年代被大量应用于 IBM PC 及其兼容机中(图 10-2-2)。

图 10-2-2　20 世纪 80 年代初使用的文本或命令行界面

(3) 20 世纪 80 年代初到现在一直在使用的 GUI

1981 年 6 月,Xerox 公司推出了 Star。Star 于 1977 年开始研发,它延续了 Alto 的概念,在硬件上做了一些升级,384KB 内存(可扩展到 1.5MB),1024×768 的黑白分辨率,两个按键的鼠标(原来是 3 个按键),最重要的是拥有桌面软件,支持多语言,能够连接文件服务器、邮件服务器和打印服务器。但 Xerox Star 是一个完全封闭的系统,不允许人们应用系统之外的其他程序语言和开发环境,这也意味着它不支持第三方软件(图 10-2-3)。

图 10-2-3　1981 年 Xerox Star 用户界面

二、GUI 的发展

图形用户界面是一套通过操作图形元素和文本与计算机进行交互的系统。常见的图形元素包括窗口、图标、工具栏和指向标识,它们被合称为 WIMP。

(1) 1983 年,苹果推出 Lisa,第一次在个人电脑中配备了鼠标(图 10-2-4)。

图 10-2-4　1983 年以乔布斯女儿名字命名的 Apple Lisa 电脑

Apple Lisa 推出于 1983 年,是苹果公司推出的全球首款将图形用户界面和鼠标相结合的个人电脑。1978 年,Lisa 工程启动,其提出了全新的图形用户界面理念。与后来推出的 Macintosh 系统相比,Lisa 更为先进也更为昂贵。

(2) 1985 年 Amiga 引领时代。

1985 年注定是不平凡的一年,Amiga 一经发布就引领时代,它包括了高色彩图形、立体声、多任务运行等特点,这使得它是一款极好的适合多媒体应用和游戏的机器。

同年 8 月,微软公司的 Windows Version 1.0 为激烈的竞争市场增添了几分火药味。它可以在一个窗口中同时运行几个 DOS 程序,在一个对话框中呈现选项按钮、复选框、文本框和命令按钮,记事本上甚至可以显示文本缓存中还有多少空间剩余。Windows 1.0 可以显示 256 种颜色,窗口可以任意缩放,当窗口最小化的时候桌面上会有专门的空间放置这些窗口(就是现在的任务栏)(图 10-2-5)。

图 10-2-5　1985 年微软公司发布了 16 位的图形用户界面 Windows 1.0

(3) 1987 年苹果公司发布了 Apple Macintosh Ⅱ。

1987 年 4 月,苹果公司发布了 Apple Macintosh Ⅱ,第一代彩色 Macintosh,拥有 24 位可用颜色样本(图 10-2-6)。

图 10-2-6　Apple Macintosh Ⅱ 图形用户界面

同年 10 月,NeXT 计算机发布。NeXT 是由苹果公司的创办人史蒂夫·乔布斯于 1985 年被苹果公司辞退后同年成立的。NeXT 计算机是工业设计者的一个重大胜利,未来主义的 black cube 和高分辨率的显示器,一个图形界面和一个叫作 NeXTStep 的操作系统。1996 年,苹果公司买下了 NeXT 并把乔布斯请回苹果公司帮助运营(图 10-2-7)。

图 10-2-7　NeXTStep 图形用户界面

(4) 1990 年微软公司发布了 Windows 3.0。

1990 年 5 月,微软公司发布了 Windows 3.0,意识到了图形用户界面的无限潜力,并着手

进行了较大的改进。命令按钮和窗口控制条有 3D 效果,操作系统本身支持标准模式,以及使用了超过 640KB 内存和硬盘的 386 增强模式,从而能使分辨率更高,图形显示更好(图 10-2-8)。

图 10-2-8　Windows 3.0 图形用户界面

(5) 1997 年苹果发布了 Mac OS 8。

1997 年 7 月,Mac OS 8 破茧而出,这距史蒂夫·乔布斯 1996 年重回苹果公司只过去了一年的时间。两周之内卖出了 1.25 亿份,成为当时最畅销的软件。Mac OS 8 也允许用户设置背景图片,而不仅仅是单一的黑白样式,用户甚至可以从他们的文件夹中选择图片来进行设置(图 10-2-9)。

图 10-2-9　Mac OS 8 图形用户界面

(6) 1998 年微软公司发布了 Windows 98。

1998 年 6 月 25 日,微软公司发布了 Windows 98,IE 浏览器代替了 Windows shell,桌面右边放置了广告,界面允许使用超过 256 色来渲染,Windows 资源管理器几乎完全改变,同时"活动桌面"也首次出现(图 10-2-10)。同年 7 月 12 日,KDE 1.0 发布,KDE 是为 UNIX 开发的一个网络公开的桌面环境。KDE 希望通过提供一个与 Mac OS 和 Windows 95/NT 类似的桌面,填补 UNIX 的操作系统需求。它是一个完全自由开放的计算机平台,任何人都可以自由使用或修改其源代码(图 10-2-11)。

图 10-2-10　Windows 98 图形用户界面

图 10-2-11　KDE 图形用户界面

(7) 2001 年微软公司发布了 Windows XP。

2001 年 10 月 25 日,微软公司发布了拥有全新用户界面的 Windows XP。该界面支持更换皮肤,用户可以改变整个界面的外观和感觉,默认图标为 48×48,支持数百万种颜色(图 10-2-12)。

图 10-2-12　Windows XP 图形用户界面

2002 年,KDE 3.0 发布,相比于 KDE 1.0 版本,KDE 桌面环境有了显著的提高,所有的图形和图标都更加完善,拥有了更统一的用户体验(图 10-2-13)。

图 10-2-13　KDE 3.0 图形用户界面

(8) 2007 年微软公司发布了 Windows Vista。

2007 年 1 月 30 日,经过了漫长的等待,微软公司终于揭开了 Windows Vista 的神秘面纱。这款操作系统是微软公司为了应对其竞争对手而发布的,包含了很多 3D 效果和动画。

自 Windows 98 以来,微软公司一直试图改善其桌面,在 Windows Vista 中,微软公司用桌面小工具取代了活动桌面(图 10-2-14)。

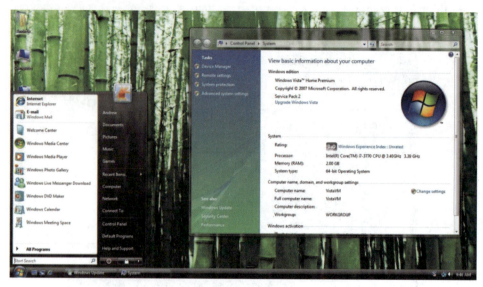

图 10-2-14　Windows Vista 图形用户界面

同年,苹果公司发布了第 6 代 Mac OS X 操作系统 Mac OS X Leopard,再一次改进了用户界面。基本界面仍为 Aqua 和水晶滚动条,加入了一些铂灰色和蓝色,3D dock 和更多的动画及交互使得新界面看上去有着更丰富的 3D 效果(图 10-2-15)。

图 10-2-15　Mac OS X Leopard 图形用户界面

2008 年 GNOME 升级到了 2.24 版本,它在主题和艺术性方面投入了大量的精力,其目标是"使电脑看起来更完美"(图 10-2-16)。

图 10-2-16　GNOME 图形用户界面

（9）2009 年微软公司全球同步上市 Windows 7。

Windows 7 是微软公司继 Vista 之后的最新版操作系统，于 2009 年 10 月 23 日全球同步上市。Windows 7 拥有简单、快捷、吸引人的特性。具体表现为，高效快捷的方法查找和管理文件，例如 Jump List 和改进的任务栏预览，提高工作效率；快捷、可靠的性能，意味着得心应手；更多功能（如 Windows 媒体中心和 Windows 触控功能），使很多流行数字化应用成为可能（图 10-2-17）。

图 10-2-17　Windows 7 图形用户界面

第三节　UI 设计的工作流程及界面布局

优秀的用户界面可以实现用户与网站或者软件之间更好的交互，让软件的操作变得更加舒适、更加人性化。可以毫不夸张地说，UI 决定了互联网创业的成败，一般 UI 设计的原则是个性化的视觉呈现、便捷的交互体验、统一的整体风格和精致的细节。

做好 UI 设计，一是应注重清晰的界面，二是遵从"简洁但不简单"的设计原则，三是一定要给用户以似曾相识的感觉。

一、UI 设计的工作流程

（一）分析

了解产品的市场定位、产品定义、客户群体、运营方式等，提出可用性设计建议。

（二）架构

制订交互方式、操作与跳转流程、结构、布局、信息和其他元素。

（三）界面

对前面所有工作加以设计，色调、风格、界面、窗口、图标、皮肤的表现是最关键的。

（四）输出

输出配合好开发人员完成相关的界面结合。

（五）完善

可用性的循环研究、用户体验回馈、测试回馈，UI 人员把可行性建议进行完善。

二、UI 设计的工作流程界面布局

（一）界面构成要素

互联网与传统媒体最大的不同就在于除文字和图像以外，还包含声音、视频和画等新兴多媒体元素，增加了界面动性。

1. 文字

文字元素作为 UI 设计中内容传达的主体，有着其他任何元素无法取代的重要作用。首先是文字信息符合人类的阅读习惯，其次因为文字所占存取空间小，节省了下载和浏览时间。UI 设计中的文字主要包括标题、信息、文字链接等形式。文字占据页面重要比例，同时又是信息重要载体，它的大小、字体、颜色和排布对页面整体设计影响极大。以文字排布为主的 UI 界面，只要文字排布得当，版面同样可以生动活泼，分类条理清晰，不会给人单调感觉。

2. 图形

UI 设计中常用的图形格式包括 JPG、GIF 和 BMP。图形元素包括标题、背景、主图、链接图标四种。图形往往能引起人们的注意，并激发阅读兴趣。合理地运用图形，可以生动、

直观、形象地表现设计主题。以图像作为标题和链接可以使网页具有更好的视觉效果,配合文字增强生动和形象性。

主图与背景在装饰性上小有不同,背景是衬托主题,主图则是突出表现主题。主图是整个网页的视觉中心,可以为单调的文字信息增强活力,能给人强烈的视觉信息。

3. 多媒体

UI 设计中的多媒体元素主要包括音频、视频和动画。这些是界面构成中最吸引人的元素。好的多媒体元素不但可以增加网站的活力,还可以有效地提高网站与浏览者之间的互动交流。

(二)UI 设计的界面布局

UI 设计源于平面设计,但又与平面设计有所区别不同,相同的是在设计中多运用平面构成的基本原理,不同的是它的大小比较固定,传统的媒体只限于电子显示器,这样就为设计者提出了更为苛刻的要求。

1. 视觉顺序

平面的视觉影响力上强下弱,左强右弱,上部和中上部被称为"最佳视域",在 UI 设计中一些突出的信息,如主标题、每天更新的内容等通常都放在这个位置。

2. 布局步骤

对信息进行排布的时候,对齐、重复、亲密、对比是贯穿设计的四大原则。

(1)对齐

对齐除了能建立一种清晰精巧的外观,还能方便实现开发。基于从左上至右下的阅读习惯,移动端界面中内容的排布通常使用左对齐和居中对齐,表单填写的输入项使用右对齐。在分段文本中,相对于中间对齐的文本格式,左对齐和右对齐的格式有更强烈的对齐暗示。比起其他对齐方式,左对齐和右对齐的文本格式能够创作出无形的列,呈现出清新的视觉暗示。相反,中间对齐的文本格式,视觉上的对齐暗示就很模糊,各个要点之间的并列关系不够清楚。"对齐"能够创造更整齐的版式,让信息传达更加快捷(图 10-3-1)。

(2)重复和对比

视觉元素在整个设计中重复出现,既能增加条理性也可以加强统一性,降低用户认知的难度。需要突出重点时就可以使用对比的手法,例如图片大小的不同或者颜色的不同表示强调,让用户直观地感受到最重要的信息(图 10-3-2)。

(3)80/20 法则

80/20 法则是按事情的重要程度编排行事优先次序的准则,是建立在"重要的少数与琐碎的多数"原理的基础上的。这个原理是由 19 世纪末期至 20 世纪初的意大利经济学家兼社会学家维弗利度·帕累托提出的。它的大意是:在任何特定群体中,重要的因子通常只占少数,而不重要的因子则占多数,因此只要能控制具有重要性的少数因子即能控制全局。

80/20 法则对集中资源有很大的帮助。它可以提高设计效率。一个产品,设计师用的是它关键的 20% 的功能,那么设计师就应该把 80% 的时间、设计和测试资源都用在这些功能上面。设计中的元素是有主次之分的。设计师可以利用 80/20 法则来评估系统元素之间的价值,并做出更加优化的决策。

图 10-3-1　对齐

图 10-3-2　重复与对比

(4)易读性

在设计表达时,一定要考虑内容的易读性。适当使用图形可以增加易读性和设计感,而且图形的理解比文字更高效。那些用文字方式表现时显得冗长的说明,一旦换成可视化的表现方式也会变得简明清晰,可视化的图形可以将说明、标题、数值这种比较生硬的内容,以比较柔和的方式呈现出来(图10-3-3)。

图10-3-3　易读性的界面设计

(5)美观实用效应

人们往往会认为美观的设计更实用。许多实验都证实了这个效应,这对于设计的接受、使用和表现具有重要的启示。

好用但不美观的设计,往往接受度不高,也就谈不到实用性了。这些偏见及其带来的一系列后续反映是很难改变的。美学在设计使用上起到重要作用,美观的设计更能促进正面态度的形成,而且人们会更愿意容忍美观设计的缺陷。设计师要永远追求美观的设计,人们认为美观的设计更常用到;美观的设计能够激发创意、解决问题、促进人与设计建立正面关系,使人更能容忍设计的缺陷(图10-3-4)。

(6)功能可见性

这一原则是预设用途在视觉设计中的体现。物品或环境的某些功能比其他功能更具有可见性。如圆的轮子比方的更容易滚动,因此滚动体现了圆形轮子的功能可见性。

图 10-3-4　美观实用的界面设计

普通常见的物件用在界面设计当中,可以暗示与现实一样的操作。例如凸起立体的按钮暗示人们可以点击,这与设计师印象中实际的按钮是一致的。计算机操作系统以及一些硬件系统中经常使用现实中常见的物件来完成对概念的传达(图 10-3-5)。

图 10-3-5　iOS 应用图标设计

参 考 文 献

[1] 曾宪楷.视觉传达设计[M].北京:北京理工大学出版社,1991.
[2] 林家阳.图形创意与联想[M].北京:高等教育出版社,2006.
[3] 原研哉.设计中的设计[M].济南:山东人民出版社,2007.
[4] 蓝先琳,王抗生,李友友.中国吉祥艺术[M].南昌:江西美术出版社,2004.
[5] 詹姆斯·霍尔.东西方图形艺术象征词典[M].北京:中国青年出版社,2000.
[6] 陈望衡.艺术设计美学[M].武汉:武汉大学出版社,2000.
[7] 吴国欣.视觉传达设计教程[M].武汉:湖北美术出版社,2005.
[8] 威廉·瑞恩,西奥多·柯诺瓦.美国视觉传达完全教程[M].上海:上海人民美术出版社,2008.
[9] 伍斌.设计思维与创意[M].北京:北京大学出版社,2007.
[10] 袁由敏.图形设计教程[M].杭州:浙江人民美术出版社,2006.
[11] 季铁.文字设计与传播[M].北京:高等教育出版社,2007.
[12] 戈维亚和制帽匠工作室.图形设计联想辞典[M].上海:上海人民美术出版社,2003.
[13] 加文·安布罗斯,保罗·哈里斯.文字设计基础教程[M].北京:中国青年出版社,2008.
[14] 肖勇.招贴设计[M].北京:人民美术出版社,2011.
[15] 福斯特.21世纪大师级招贴设计[M].上海:上海人民美术出版社,2007.
[16] 大乔.图说中国吉祥物[M].北京:中国社会科学出版社,2008.
[17] 刘秋霖,刘健.中华吉祥物图典[M].天津:百花文艺出版社,2000.
[18] 喻湘龙.VI设计[M].南宁:广西美术出版社,2003.
[19] 杨仁敏,李巍.CI设计[M].重庆:西南师范大学出版社,1999.
[20] 艺术与设计杂志社.世界杰出标志全集[M].北京:艺术与设计杂志社,1999.
[21] 艾莉森·古德曼.平面设计的七大要素[M].上海:上海人民美术出版社,2002.
[22] 莱斯利·凯巴加.标志字体设计圣经[M].上海:上海人民美术出版社,2006.
[23] 蒂莫西·萨马拉.美国视觉设计学院用书——完成设计(从理论到实践)[M].南宁:广西美术出版社,2008.
[24] 安布罗斯·哈里斯.创意设计元素[M].北京:中国纺织出版社,2004.
[25] 黄晓利.创意哲学[M].成都:西南交通大学出版社,2009.
[26] 贡布里希 E H.秩序感[M].范景中,杨思梁,徐一维,译.长沙:湖南科技出版社,2000.
[27] 韩巍.形态[M].南京:东南大学出版社,2006.
[28] 鲁道夫·阿恩海姆.艺术与视知觉[M].滕守尧,朱疆源,译.北京:中国社会科学出版社,1984.
[29] 张宪荣,张萱.设计色彩学[M].北京:化学工业出版社,2003.
[30] 苏珊·朗格.情感与形式[M].刘大基,译.北京:中国社会科学出版社,1986.